불타는 유토피아

ᚑᚑ C 카이로스총서 70

불타는 유토피아 Burning Utopia

지은이 안진국

펴낸이 조정환
책임운영 신은주
편집 김정연
디자인 조문영
홍보 김하은
프리뷰 박서연

펴낸곳 도서출판 갈무리 등록일 1994. 3. 3. 등록번호 제17-0161호
초판 1쇄 2020년 12월 24일
초판 2쇄 2021년 7월 24일

종이 화인페이퍼 인쇄 예원프린팅 라미네이팅 금성산업 제본 정원제책

주소 서울 마포구 동교로18길 9-13 [서교동 464-56]
전화 02-325-1485 팩스 070-4275-0674
website http://galmuri.co.kr e-mail galmuri94@gmail.com

ISBN 978-89-6195-255-2 03600
도서분류 1. 미술 2. 미술비평 3. 예술 4. 사회학 5. 인문

값 23,000원

이 도서의 국립중앙도서관 출판예정도서목록(CIP)은 서지정보유통지원시스템 홈페이지(http://seoji.nl.go.
kr)와 국가자료공동목록시스템(http://www.nl.go.kr/kolisnet)에서 이용하실 수 있습니다.(CIP제어번
호 : CIP2020051593)

후원 ᚑ서울 서울문화재단

Burning Utopia

불타는 유토피아

안진국

'테크네의 귀환' 이후 사회와 현대 미술

Contemporary Society and
Art 'After the Return of Techne'

갈무리

일러두기

1. 대괄호 속 설명은 저자의 부연설명이다.

2. 외국 인물의 한글 표기는 인터넷 확인을 통해 현재 학계에서 쓰는 형태로 표기했으며, 번역서가 있는 경
 우, 최근 번역서에서 표기하는 형태로 표기하였다. 예를 들어서 '칼 맑스'라는 인명 표기는 최근 표기 방식
 인 '카를 마르크스'로 표기하였다.

3. 단행본, 전집, 정기간행물, 보고서에는 겹낫표(『 』)를, 논문, 논설, 기고문 등에는 홑낫표(「 」)를 사용하
 였다.

4. 작품 이름에는 홑화살괄호(〈 〉)를 사용하였고, 전시 제목에는 겹화살괄호(《 》)를 사용하였다.

5. 영화 스틸컷이나 전시 포스터 등 '공표된 저작물'은 저작권법 제28조(공표된 저작물의 인용)와 저작권법
 35조의3을 기초로, '대법원 2013. 2. 15. 선고2011도5835판결'에 합치하도록 인용하였다.

6. 국내외 예술가의 이미지는 대부분 예술가에게 연락하여 직접 허락을 받았으며, 다른 이미지는 크리에이
 티브 커먼즈 라이선스(Creative Commons License)에 등록된 것을 사용했다.

7. 저자는 저작권자를 찾으려고 노력했으나, 미처 저작권 허가를 받지 못한 일부 이미지가 있다. 저자
 는 허가를 받지 못한 상태에서 사용한 것에 대하여 사과를 드리며, 저작권 관련한 사항은 저자의 이메
 일(critic.levaan@gmail.com)로 연락을 부탁드린다. (Every effort has been made to trace copyright
 holders. As an author, I apologize for any inadvertent infringement and invite appropriate rights
 holders to contact me at critic.levaan@gmail.com.)

해는 늘 낮달만 만나고,
그러니 해 입장에서 밤에 뜨는 달은 영영 모르는 거지.
— 권여선의 단편소설 「모르는 영역」 중에서

우리의 낮엔 낮달이 존재한다. 하늘에 뜬 흰 달. 밤에 떠야 할 달이 왜 대낮에 있는가? 말도 안 되는 질문이다. 달은 늘 그곳에 있다. 다만 우리가 알아채지 못할 뿐이다. 나는 손가락으로 낮달을 가리키듯, 존재하지만 미처 알아차리지 못했던 것에 관해 이야기하려 한다. 이 이야기는 예술에 관한 이야기이며, 기술에 관한 이야기이다. 어떤 이에게는 당대의 사회나 문화 체계에 관한 이야기로 들릴지도 모른다. 이 모두 연결되어 있다.

해는 칠흑 같은 밤의 일을 영영 모른다. 하지만 아침 오후 저녁의 낮달을 보는 해는 밤이 있다는 사실을 안다. 밤이 오고 있다.

차 례

프롤로그 8

1부 낮달 21

#편재성 #인공지능 #유령 #감염병 #복제 #저작권

2부 둔갑술 178

#스마트폰 #짤×밈 #SNS #제도권미술 #뉴트로

불 타 는 유 토 피 아

여기는 질문으로 가득하다.

스마트폰을 만지작거린다. 60여 종의 광물을 유리와 플라스틱과 결합해 만든 물건이다. 스마트폰으로 음악을 듣는다. 나는 지금 지구 환경을 파괴 중이다. 그 속에는 콜탄이 있다. 지구에 남아 있는 마지막 고릴라 서식지인 콩고민주공화국 카후지 비에가 국립공원에서 대량으로 채굴하는 원료다. 내가 스마트폰으로 음악을 듣는 동안, 고릴라의 마지막 보금자리는 파괴되고 있다. 스마트폰에는 코발트도 들어있다. 콩고민주공화국에서 51% 이상이 채굴된다. 그곳은 채굴로 인해 토지의 질이 날로 악화되고 있다. 그리고 코발트 광석의 높은 우라늄 성분 때문에 채굴자들은 방사능에 노출되어 있다. 스마트폰에서 메일 앱을 켜서 이메일을 확인한다. 중요한 메일이 와 있었다. 금과 주석이 스마트폰의 주요 원료다. 금 광산은 아마존 삼림 벌채의 주요 원인이고, 주석 채굴은 인도네시아의 산호 생태계를 파괴했다. 메일을 확인하고 있는 순간, 오늘 일정을 알리는 푸시 알림이 뜬다. 오늘 회의는 내가 처음 가보는 곳에서 열린다는 사실을 알림으로 알게 되었다. 스마트폰에 들어가는 반도체 생산과정에서 엄청난 양의 에너지와 물이 사용된다. 그

리고 내가 SNS에 글을 올리거나, 인터넷 검색을 하거나, 이메일을 확인할 때마다 이산화탄소는 배출되며, 탄소발자국 수는 높아진다. 회의를 위해 처음 가는 곳의 위치와 가는 방법을 알기 위해 지도 앱을 켠다. 스마트폰은 나의 삶을 스마트하게 한다. 스마트폰은 지구를 병들게 한다. 디지털-인터넷 세계와 연결되어 있는 스마트폰은 나에게 하나의 질문이다.

우리는 기술이 인간을 유토피아로 인도하리라 기대한다. 기술 발전이 우리가 꿈꾸는 세계를 열어주리라 생각한다. 그래서 기술주의 유토피아를 향한 불길이 활활 타오르고 있다. 기술은 프로메테우스의 불과 같다. 우리의 꿈을 밝혀준다. 그러나 불을 훔친 대가로 판도라는 인간 세계에서 자신이 가져온 상자를 열었다. 그곳에서 희망을 제외한 모든 악이 튀어나왔다. 현대 스마트 사회의 중심 기술인 디지털-인터넷은 프로메테우스의 불처럼 유용하지만 그것으로 인해 판도라의 상자와 같은 혐오와 가짜뉴스를 양산하는 사악한 기계의 뚜껑이 열린 건 아닐까? 지구 환경 파괴를 가속화하는 윤활유 역할을 하게 된 건 아닐까? 지금 기술주의 유토피아는 활활 타오르고 있다. 그런데 그곳이 타고 있는지, 태우고 있는지 나는 잘 모르겠다. 활활 타면서 유토피아를 더 밝히고 있는지, 활활 태우면서 꿈꾸던 유토피아를 잿더미로 만들고 있는지 알 수 없다. 과연 지금 기술은 타는 걸까, 태우는 걸까?

기술은 주술呪術이다. 우리는 기술의 주술에 홀려 있다. 주

술에서 깨어날 수 없을 정도로 그 주술은 너무 강하다. 자크 엘루가 말한 것처럼 "주술은 정신적인 주문spiritual order의 어떠한 결과를 얻기 위한 인간 의지의 한 표현으로서 다른 기술과 더불어 발전했다." "주술은 기술보다 선행했으며 사실상 기술의 초기적인 표현"이다.[1] 익히 알려졌듯이 예술은 한때 기술과 같은 말이었다. '테크네'techné(희랍어 τέχνη)가 예술을 지칭할 뿐만 아니라, 기술을 동시에 의미하는 고대 희랍어였다는 사실은 주술-기술-예술의 상호 호환성이 있음을 의미한다.

예술이 기술에서 갈라진 것은 15세기 르네상스부터다. 서양의 고대와 중세, 심지어는 근대 초, 르네상스 때까지도 기술과 예술은 명확한 구분이 없는 채 사용되었다.[2] 이러한 서양 고대의 기술 종속적 예술 개념은 '창조성', '위대한 천재예술가', '재현으로서의 예술', '의미로서의 예술' 등의 관념이 출현한 15세기 르네상스 시대부터 변화를 맞아, 18세기에 이르러 기술과는 다른 개념으로 정의되기 시작하였다. 그리고 19세기에 이르러서 기술과 예술은 대립적인 시각과 목적을 가지고 상반된 입장을 갖게 되었다.

19세기 산업혁명으로 촉발된 과학기술 사회는 기술이 모

1. 자크 엘루, 『기술의 역사』, 박광덕 옮김, 한울, 1996, 41~42쪽.
2. 말 조련술, 구두 수선술, 꽃병 그림, 시 짓기 등의 수공업적 기술뿐 아니라 문법이나 수사학과 같은 학예(ars liberalis)를 모두 포함한 모든 기술적 행위를 '테크네'(희랍시대)나 테크네를 라틴어로 번역한 '아르스(ars)'(로마와 중세, 르네상스)라고 했다.

든 것을 압도하는 사회다. 기술적 스펙터클을 벗어날 수 없을 정도로 기술은 우리의 삶 곳곳에 주문을 걸었다. 그중 디지털을 대표하는 컴퓨터 기술은 주술을 넘어 종교적 분위기까지 풍긴다. 마셜 매클루언은 다음과 같은 말을 남겼다.

[디지털] 기술은 보편적인 이해와 통합이라는 오순절의 상황을 만들어낼 수 있다. … 보편적이고 우주적인 의식에 도달하는 것이며, 그 우주적인 의식은 20세기 프랑스 철학자 앙리 베르그송이 꿈꿨던 집단 무의식과 아주 흡사할 것이다. 생물학자들이 신체적인 영원성을 약속한다고 하는 '무중력' 상태는 집단의 영원한 화합과 평화를 허락하는 무언 상태와 유사할 것이다.[3]

기술이 과학적인 논리와 수학적인 정밀함으로 구성되거나 진행되는 것처럼 보이지만, 그 내부는 몽환적이고, 환각적이다. 현재 테크놀로지의 중심지인 샌프란시스코 변두리가 미국의 환각제 사용의 중심지였다는 사실은 의미하는 바가 크다. 또한, 실리콘밸리에 있는 테크 기업들이 히피 공동체의 계보에 있다는 사실도 지금의 기술이 단순히 논리적으로만 구성되어 있

3. Marshall McLuhan, *Understanding Media*, McGraw-Hill, 1964, p. 3; 프랭클린 포어, 『생각을 빼앗긴 세계』, 이승연·박상현 옮김, 반비, 2019, 41~42쪽에서 재인용.

지 않음을 느끼게 한다.[4] 이러한 기술의 비논리적 환경과 계보는 그 시작이 주술이었음을 다시 한번 상기하게 한다. 주술과 기술은 동일한 목표를 가지고 있다. 주술은 인간의 필요를 신을 통해 얻으려는 시도이고, 기술은 자연에서 그 필요를 얻으려는 시도이다.

주술-기술-예술은 다시 점점 한 몸이 되어간다. 산업혁명 시기를 거치면서 예술은 다시 기술과 점점 가까워지기 시작했다. 19세기 산업혁명이 낳은 기술적 발전은 예술의 양태를 변화시켰다. 발터 벤야민이 「기술복제시대의 예술작품」을 통해 밝혔듯이 사진과 영화와 같은 기술복제는 예술의 속성까지 변화시켰고, 마셜 매클루언('미디어는 메시지다')이나 프리드리히 키틀러(『기록시스템 1800·1900』, 『축음기, 영화, 타자기』[5] 등)의 논의로 알 수 있듯이 기술 매체는 우리의 문화나 사유방식에까지 영향을 주었다. 기술적 대상으로서 기술 매체의 급격한 발전은 점점 예술을 자신의 내부로 수렴하기 시작했다. 예전에는 무형으로서 예술과 기술이 동의어였다면, 이제는 무형뿐만 아니라, 유형의 기술 매체와 무형의 예술이 하나의 몸이 되어가고 있다. 그 요체는 어떤 코드나 언어도 0(off)과 1(on)로 평평하게 만들어버리는 디지털 체계에 있다. 이 체계는 이제 공기

4. 같은 책, 23~48쪽 참조.
5. 프리드리히 키틀러, 『기록시스템 1800·1900』, 윤원화 옮김, 문학동네, 2015; 『축음기, 영화, 타자기』, 유현주·김남시 옮김, 문학과지성사, 2019 등.

처럼 허공을 맴돌고, 마법처럼 발광하는 화면에 이미지로 나타난다.

지금은 넷아트, 웹아트, 디지털아트, 영상예술 등을 넘어서 포스트-디지털 아트, 포스트-인터넷 아트, 바이오아트 등이 논의되는 상황이다. 기술적 행위가 우리의 생활뿐 아니라, 예술에도 큰 영향을 주고 있다. 가상현실과 증강현실은 예술 안으로 들어왔고, 새로운 기술을 활용하는 것이 마치 새로운 예술인 양 취급받고 있다.

우리의 문제의식은 단순히 예술(더 좁게는 시각조형예술) 안에서 맴돌아서는 안 된다. 예술에 영향을 주는 당대의 사회, 문화, 체제를 살피며, 그것과 예술 사이를 왕래하는 숨은 작용력을 살펴봐야 한다. 사회적 현상과 예술을 횡단하며 작업의 등장 조건을 파악하고, 그 의미를 예술사적 영역을 넘어서 당대적 현상과 접붙일 필요가 있다.

* * *

우리는 지금 형체조차 불분명한 '4차 산업혁명'의 구호 아래 놓여 있다. 이 구호는 우리의 모든 것을 재편할 것을 종용한다. 4차 산업혁명의 본명은 '고도화된 기술과 자본주의의 결합'이다. 디지털과 빅데이터, 정보통신, 모바일로 무장한 기술만능 자본주의는 신자유주의의 확산, 플랫폼 자본주의의 촉발,

초단기 임시 직업의 확산뿐만 아니라, 인공지능^AI 연구, 대안적 사회 체제로서의 커먼즈, 지구 환경에 관한 우려(인류세), 인간의 정체성 등과 직·간접적으로 연결되어 있다. 이러한 오늘날의 사회·문화·과학·경제 이슈는 고스란히 예술의 형상을 조형하는 거푸집이 되고 있다.

오늘날 기술과 예술이 결합된 '테크네'의 범주는 단순히 기술이나 예술에 머물러 있지 않다. 기술/예술의 범주를 초과한다. 따라서 기술만능주의의 주술에 홀려 있는 지금, 우리는 기술/예술의 활동과 그 주변에서 일어나는 사건들을 비판적으로 탐색해 볼 필요가 있다.

여기서는 지금의 기술적 상황과 기술이 변화시킨 사회적 상황을 살펴보고, 이 상황에서 나타나고 있는 현재의 기술/예술 현상을 하나둘씩 모아 문제의식을 공유함으로써 당대 사회와 예술을 바라보는 비판적 시각이 형성되도록 돕는다. 여기에 등장하는 기술주의의 문제적인 현장은 '온라인 유토피아의 허상'과, '사악한 혐오 기계가 된 온라인', 그리고 '인공지능 예술가의 탄생과 그들이 그리는 예술작품에 관한 사유', 더 나아가 '코로나19로 대표되는 팬데믹 감염병과 자본주의 생산체제의 연결고리'와, '예술을 길들이는 국가 예술지원'이 흔적을 남긴 사건 현장이다. 또한, '디지털의 복제성과 예술작품 사이에서 발생하는 저작권 문제'와, '플랫폼 자본주의가 저작권을 활용하는 방식', 그리고 '온라인과 현실 세계의 경계가 무너진 문화·

사회 현상'과, '시위 문화의 디지털 모바일화', '온·오프라인을 넘나드는 예술의 행동 양식', '지구 환경의 지속가능성 논의와 겹쳐 있는 인류세의 예술적 발언'으로 사건은 이어진다. 다층적으로 뻗어 나가는 사건은 '포스트휴먼이라는 개념 속에 담긴 향상된 인간과 벗어난 인간의 의미'와, '새로운 실험적 공동체의 작동방식', '재난을 활용하는 자본주의 체제와 그것을 대안적 예술로 바꾸는 장면', '빅데이터와 아트 아카이브의 연결고리', '인공지능의 진화가 가져올 어두운 전망' 등에까지 닿는다. 이러한 오늘날의 이슈는 예술의 직·간접적인 영향권에서 끊임없이 예술을 압박한다. 그렇다면 왜 여기서는 예술의 범주를 초과하는 영역을 향해 나아가는가?

인류 공통의 난제에 하나의 대안을 제시하기 위한 예술의 사회적 역할 인식

국제뮤지엄협의회(이하 ICOM)의 '뮤지엄[미술관/박물관]의 정의, 전망, 잠재력을 위한 상임위원회'(이하 MDPP)는 2018년 12월 뮤지엄의 정의를 새롭게 해야 한다며, ICOM에 권고안을 제출했다. 비록 이 권고안은 2019년 9월에 교토에서 열린 ICOM 25차 총회에서 기득권을 가진 프랑스의 집요한 반대 운동으로 부결되었지만, 이렇게 새로운 뮤지엄의 정의에 대한 요구가 나온 것은 뮤지엄이 달라져야 한다는 의식이 있었

기 때문이다. 그런데 이러한 요구는 예술의 역할도 이제 달라져야 함을 동시에 의미한다. 뮤지엄에 가장 큰 지분을 가지고 있는 것은 예술이기 때문이다. MDPP의 권고안에는 다음과 같은 부분이 나온다.

> 1974년 [뮤지엄의 정의에] '사회와 발전에 봉사하는'이라는 엄청난 의미를 지닌 구절의 삽입에 대해 논쟁의 여지가 있었다. 어떤 사람들은 뮤지엄의 목적을 부적절하게 정치화한다고 반대했다. 현재 시점에서는 '사회'라는 용어가 그렇게 특별하지도 않고, 대부분 나이브하게 사용되고 있는데, 이에 대한 비판적 평가가 필요하다. … 뮤지엄은 자유롭고 주권적이며 제한되지 않은 기관이 아니라, 국가의 건설과 국가 정체성 형성, 지역과 도시의 활성화, 재활, 도시 재생뿐만 아니라, 오늘날 관광 시장에도 깊숙이 들어가 있다. … 단순한 '비영리'라는 용어보다 훨씬 더 광범위한 책임과 투명성이 필요하다.[6]

뮤지엄은 사회와 밀접한 공간으로, 단순히 '비영리'라고 이름 붙이고 넘어갈 수 없는 공간이라는 말이다. 따라서 MDPP는 뮤지엄이 "윤리적, 정치적, 사회적, 문화적 도전과 책임을 충족

6. ICOM, *Standing Committee for Museum Definition, Prospects and Potentials*, ICOM, 2019, pp. 6~7.

하는 가치에 기반"[7]해야 한다고 그들이 제출한 새로운 정의에서 밝히고 있다. 그렇다면 그곳을 채울 조형예술도 당연히 '윤리적, 정치적, 사회적, 문화적 도전과 책임을 충족하는 가치'를 지녀야 하지 않겠는가.

브라질 상파울루 피나코테카 미술관 디렉터 요한 볼츠는 다음과 같이 말했다. "민주주의 원칙이 기존 미디어의 조작과 편견을 통해 침식되고 불확실성이 증가하는 시대에 … 우리는 예술이 다중적 진실을 기꺼이 지지하며 공공의 삶의 다른 영역에 이를 적용할 새로운 방법을 찾을 것이다."[8] '예술의 방식을 다른 영역에 적용한다'는 그의 발언은 예술가의 상상과 제안이 인류 공통의 난제에 하나의 대안이 될 수 있다는 '예술의 사회적 역할에 대한 인식'을 전제로 한 발언이다. 따라서 예술가는 단순히 당대 이슈를 수동적으로 수용하여 표현하는 부류라고 할 수 없다. 그들은 당대 이슈를 새로운 차원으로 끌어올리는 역할을 할 수 있다.

2009년도에 비영미권의 일곱 개 미술관이 연합하여 만든 일종의 협의체인 인터내셔널L'internationale은 "예술의 비판적 상상력이 시민의 제도이자 시민권과 민주주의 개념의 촉매제"로,

7. 같은 책, p. 2.
8. "2019 Verbier Art Summit Reflections and Findings", *Verbier Art Summit*. 2019. 2 ; 임근혜, 「'광장'을 향한 21세기 미술관 담론의 전개 양상」, 『광장 : 미술과 사회 1900~2019 : 국립현대미술관 50주년 기념전』, 국립현대미술관, 2019, 400쪽에서 재인용.

"예술과 예술 기관이 … 전반적인 제도의 공식적인 구조에 의문을 제기하고 도전할 힘을 가지고 있으며, 새로운 사회적 계약을 논의하기 위한 적합한 플랫폼"[9]이라고 선언했다. 따라서 이런 지향점을 가진 예술과 예술 기관이라면 미술계의 양태를 파악하는 것에 머무르기보다, 외부의 현상을 파악하여 그 반향의 의미를 해석해야 한다. 예술을 이러한 시각으로 보는 것은 그 역할이 변화되고 있음을 드러낸다. 이제 예술을 단순히 기능적인 표현 현상으로 억압하는 것이 아니라, 예술이 대안적 역할을 할 것으로 기대하는 것이다.

오늘날의 이슈는 너무도 당연히 현재적이다. 역사가 아니라, 현재 진행 중인 사건이다. 그 결말을 그 누구도 단언할 수 없다. 따라서 현상에 관한 지난한 주석보다 그것을 꿰뚫는 비평적 접근이 필요하다. 여기서는 인터넷 검색으로 알 수 있는 정보를 넘어서서 내부에 흐르는 의미를 살핀다. 비평적 시각으로 지금의 이슈를 해부하고, 그 안에 스며든(혹은 곧 스며들) 예술의 자리를 확인한다. 여기서는 민첩하게 움직이는 이슈와 여기에 접근하려는 예술 사이에 존재하는 호명되지 않았던 감정, 더 나은 사회를 만들겠다며 제시된 기술주의적 이슈가 내재하고 있는 불평등과 부당함, 그 이슈를 예술로 끌어들이는

9. "About L'internationale Online", *L'internationale Online*, 2020년 12월 14일 접속, www.internationaleonline.org/about/.

현상의 내부에 흐르는 욕망 등 단순 정보나 현상 해설을 넘어서 미지의 어딘가를 향해 나아간다.

그 미지에서 드문드문 보이는 팻말은 인터넷을 기반으로 한 '네트워크 사회'와 우리 시대를 장악한 '플랫폼 자본주의', 그리고 고도화된 기술사회와 인간종의 무한 확산이 발생시킨 '환경 문제', 부익부 빈익빈을 만드는 신자유주의의 대안으로 논의되는 '커먼즈 체제' 등이다. 여기서는 이러한 당대의 문제를 다각도로 살피고, 그것을 미술 현장과 접목해 미래의 조형 예술이 존재할 위치를 예상해 본다.

그렇기 때문에 이 책의 논의는 어떤 하나의 범주나 정체성 안에서 서술되는 것이 아니라, 다방면의 현상을 매개하고 횡단하면서 폭넓은 사유를 끌어낼 수 있도록 구성했다. 발터 벤야민은 '성좌[별자리]'Konstellation라는 개념을 통해 '구성적인' 인식 체계를 이야기했다. 무한한 우주의 별빛들은 바디우의 '다수들의 다수'를 시각적으로 펼쳐 보여준다. 어두운 밤하늘에서 빛나는 별무리는 어떤 의미도 지니지 않는다. 단지 인간이 그 별빛들에 가상의 선을 긋고 가상의 형체를 덧입혀 의미를 부여하고 명칭을 정할 뿐이다. 이것이 '양자리'가 되고, '황소자리'가 되고, '물고기자리'가 되고, '전갈자리'가 된다. 이 책의 논의는 각각 하나의 별빛에 가깝다. 그것을 어떻게 잇느냐에 따라 다양한 이야기(관계망)가 나올 수 있다. 그로 인해 인식하지 못했던 공백이 드러나고 채워질 수 있다. 지금의 이슈에 관한 논의

는 가상의 선으로 이어진 '테크네의 귀환 이후'라는 별자리일 뿐이다. 이 별자리는 미약하게나마 누락되었던 빈자리의 존재를 드러내고 이야기를 풍부하게 할 수 있을 것이다. 별들을 의미 있게 조직할 수 있는 다른 누군가가 있다면 내가 그은 이 별자리와는 또 다른 별자리를 그릴 수 있을 것이다. 밤하늘에 별은 무수하고 별자리를 그을 수 있는 가능성은 실로 무한하다.

불타는 유토피아는 질문과 질문 사이에 그 정체가 있고, 가능성과 가능성 사이에서 움직인다. 그 질문들을 이제 시작하려 한다.

1부

낮 달

#편재성
#인공지능
#유령
#감염병
#복제
#저작권

햇빛이 찬란한 한낮의 하늘. 그곳에 낮달이 있다. 누구나 볼 수 있는 곳에 존재한다. 하지만 대부분 낮달의 존재를 잊고 지낸다. 낮달은 밤이 되어서야 선명하게 나타난다.

1부에서는 낮달처럼 존재하지만, 그 존재를 인식하지 못하는 대상과 현상을 바라본다. 디지털-인터넷 기술의 작동 방식이 당대의 삶과 예술을 변화시킨 모습, 플랫폼 자본주의라는 새로운 체계가 예술을 활용하는 방식에 관한 이야기다. 그 근원에는 오직 하나의 질문만이 존재한다. 과연 디지털과 정보통신의 발전이 우리에게 던져줬던 유토피아적인 장밋빛 전망이 현재도 여전히 유효한가?

디지털 기술이 일궈놓은 무손실의 복제 방식은 소수가 전유하던 정보나 이미지를 다수가 함께 누리는 '보편 기계'에 대한 약속처럼 여겨졌다. 그리고 디지털 정보를 지구 곳곳까지 빠르게 전달하는 인터넷은 전 지구적 차원에서 자유롭고 평등하게 소통할 수 있는 '개방된 민주적 공간'이 될 것이라고 기대했다. 그래서 디지털-인터넷은 '유토피아'의 디지털 버전처럼 여겨졌다. 하지만 처음의 기대와는 달리, 현재의 디지털-인터넷 공간은 비난, 모욕, 저주, 조롱, 욕설이 만성화된 폭력의 공간이 되었다. 가짜뉴스, 신상털기, 마녀사냥은 누군가에게 확성기를 들고 광장에 나가게 만들고, 누군가의 인생을 만신창이로 만들고, 누군가를 자살하게끔 했다.

기술은 편리한 도구이지만, 개인의 삶까지 바꾸려는 '억압

적인 의지'이기도 하다. 기술의 은폐된 작동 방식은 우리가 알지 못하는 사이에 우리의 삶을 조정한다. 이런 억압적인 의지와 은폐된 작동 방식을 적극적으로 예술화하며 대안을 사유하게 하는 것이 예술의 사회적 역할일 것이다. 하지만 당대의 미술은 기술이 지닌 현실의 은폐된 구조와 억압적인 의지를 드러내기보다는 여전히 매체의 감각적, 조형적, 형식적 실험에 골몰한 모습을 보인다. 본-디지털born-digital 세대에게 디지털 화면은 너무도 익숙한 시각적 형상이었다. 그 평평하고 납작한 시각적 형상은 그 안에 깊이를 알 수 없는 세상을 품고 있었다. 실로 매혹적인 형상이다. 그래서일까? 몇 년 전에 젊은 시각예술가들 사이에 '납작'이 유행처럼 회자되었던 적이 있었다.[1] 어쩌면 그들은 '납작'이 디지털 화면처럼 납작하게 눌려 SNS에 전시되는 현재의 깊이 없는 삶을 상징적으로 드러내기에 좋은 표현법이라 생각했을지도 모른다. 하지만 뉴미디어 조형예술이 기술(매체)을 그것이 은총인 양 부어주는 색다름, 신선함, 신기함, 충격 등의 표면적 효과에 홀려서 별다른 사유 없이 (기술이 바라는 대로) 기술의 유용함을 증명하는 방식으로만 사용해도 될 것인가. 이것은 오늘의 예술이 기술의 '억압적 의지'에 지배받고 있는 방증처럼 보인다.

디지털-인터넷 기술은 '복사'(Ctrl + c)와 '붙여넣기'(Ctrl + v)

1. 자세한 내용은 이 책 1부 1장 「연기 없이 타는 불」을 통해 확인할 수 있다.

가 만연한 초기술복제시대를 불러왔다. 변형도 쉬워졌다. 그리고 과거로 되돌아갈 수 있는 타임머신도 만들어 주었다. 컴퓨터 키보드의 Ctrl + z(실행취소)만 누르면 언제든 과거로 되돌아가 다시 미래를 설계할 수도 있게 됐다. 복제와 변형, 타임머신으로 무장한 디지털 기술은 몇 번이고 과거로 되돌아가 실패를 취소하고, 다른 현실을 복사해 붙여넣고, 다양한 형태로 변형을 실험할 수 있게 해주었다. 이러한 기술은 도래할 미래의 작품을 '실패하지 않는 예술'로 이끈다. 하지만 우연성이 들어설 틈은 좁아진다. 이제 밑그림은, 초안은, 스케치는 완성작이다. 투입비용 대비 최대효율을 올리려는 자본주의적 사고방식과 '억압적 의지'로 세상을 바꾸려는 기술 매체의 작동방식의 협업이 효율률을 체크하는 '리스크 관리 시대의 예술'을 등장시킨 것이다. 하지만 효율률을 따지는 것은 새로운 창조성을 제한할 수 있다. 실패하지 않는 예술은 어쩌면 그 실패하지 않음을 위해 개성과 창조성을 대가로 지불하고 있는지도 모른다.

지금의 디지털 기술 매체는 '실패하지 않는 예술'을 넘어서 '예술가가 없는 예술'까지 꿈꾸고 있다. 바로 인공지능이 창작한 예술이다. 우리는 인공지능의 창작을 어떻게 봐야 할까? 인공지능은 예술가의 도구인가? 하나의 주체로서 협업자인가? '괴델의 불완전성 정리'는 인공지능이 인간처럼 새로운 것을 창조할 수도 있을 것이라는 기대(혹은 우려)를 갖게 한다. 그런데 여전히 의문인 것이 있다. 과연 인공지능은 예술을 하고 싶어

하는 것일까? 이 의문을 아이폰의 '시리'에게 물었다. 시리는 거듭 대답한다. "제가 잘 이해한 건지 모르겠네요."

인공지능, 빅데이터, 인터넷, 디지털 플랫폼 등의 현대 기술 매체와 문화는 숨기고 있는 것이 많다. 인공지능 알고리즘[2]과 빅데이터, 디지털 플랫폼 뒤에는 유령처럼 움직이는 이들이 있다. 바로 숨은 노동자, 고스트 워커다. '부스러기를 나눠 먹는' 공유경제 사회에서 브로커 역할을 하는 테크 기업은 일을 작게 쪼개서 초단기 임시 노동자만 양산하고 있다. 그들은 기계 뒤에서 유령처럼 일한다. 스마트폰처럼 가볍게 들고 다닐 수 있을 것만 같은 착시를 만드는 현재의 디지털-인터넷 기술은 유령처럼 떠도는 사람들이 숨 가쁘게 움직이는 거대한 물질적 구조다. 그 구조는 자연에서 생성된 구름(저장공간 클라우드)도, 친환경적인 농장(서버 팜)도, 서핑하는 바다(인터넷 서핑)도 아니다. 엄청난 양의 전선과 기계체로 구성된 거대한 물질이다. 이것은 마치 거대한 권력과 노동력을 숨기고 있는, 너무나도 깨끗하게 관리되는 전시공간을 떠오르게 한다.

2. 알고리즘(algorism)을 알고리듬(algorithm)으로 사용하기도 한다. 이 두 단어는 조금 다른 의미가 있는데, 알고리즘은 숫자를 이용한 연산을 할 때 사용하는 한정적 개념이고, 알고리듬은 조금 더 포괄적인 일련의 규칙을 일컫는다. IT업계에서는 알고리'듬'이, 일반인들 사이에서는 알고리'즘'이 좀 더 많이 쓰인다. 하지만 사실 두 용어가 같은 뜻으로 사용되고 있기 때문에 모두 틀린 말이 아니다. 여기서는 일반인이 보편적으로 사용하는 '알고리즘'으로 용어를 통일해서 사용한다. 하지만 엄밀한 의미에서는 '알고리듬'이 맞다.

그렇다면 이 은폐성은 왜 발생하는가? 여러 요인이 있지만, 그 주요한 요인은 자본주의 문명이다. 2020년 인류는 인수공통감염병 코로나19로 어려움에 직면했다. 이 팬데믹 감염병은 질병이라 쓰고, 자본주의 욕망의 결과라고 읽어야 할 것이다. 코로나19는 인류의 풍요로움을 향한 욕망과 자본 증식의 욕망이 손을 잡고 만들어낸 합작품이 아닐까? 코로나19의 위기 속에서 현장 예술 활동은 멈춰 섰고, 빠르게 비대면 온라인 체제로 재편되고 있다. 이것이 의미하는 바는 뭘까? 정부와 지자체는 문화 예술계를 긴급 지원하기 위해 추가 예산을 편성하여 예술이 고사하는 것만은 면하도록 노력하고 있다. 그렇다면 정부와 지자체는 선한 사마리아인가? 혹시 '슈퍼보모'[3]인 것은 아닌가?

초기술복제시대의 예술가는 저작권을 두고 교전 중이다. 그런데 여기에는 '이상한 놈'이 끼어 있다. 가장 큰 금전적 이익을 얻고 있는 세력. 이 이상한 놈은 저작권의 멱살을 잡고 작품(이미지, 음악, 영상)을 흘려보내며streaming 온라인 지대地代를 걷고 있다. 브로커에 지나지 않는 불로소득 플랫폼은 복제가 증가하고, 저작권리가 강화될수록 더 많은 이익을 조용히 챙겨 간다. 그들은 소리 없이 승자의 미소를 짓고 있다.

낮달을 보기 위해 밤을 기다려야 할까? 밤이 되면 그 달

3. '슈퍼보모'에 관해서는 1부 4장 「코로나19 블랙홀」에서 설명하고 있다.

은 낮달이 아니라, 밤달이라 불러야 하지 않을까? 달이 명확하게 보인다는 것은 밤이 되었다는 뜻이다. 그것은 늦은 시간이라는 의미다. 그러면 뭔가를 하기에는 이미 '늦었다'는 것일지도 모른다.

연기 없이 타는 불

헤테로토피아를 부유하는 납작해진 현대 미술

호랑이, 이글이글 불타는 호랑이,

밤의 숲속에서;

어떤 불멸의 손 아니 눈이

너의 무서운 균형을 빚어낼 수 있었을까?

어느 머나먼 심연 혹은 하늘에서

너의 두 눈의 불이 타고 있었나?

— 윌리엄 블레이크의 시 「호랑이」1794 중에서

이글이글 불타는 호랑이의 눈. 발광하던 컴퓨터 스크린. 연기

없이 타는 불. 그러나 스크린이 오작동으로 꺼지는 순간 우리는 흠칫 놀란다. 순간적으로 나타나는 검은 스크린. 뭔가에 홀려 그곳을 멍하니 바라보는 낯선 나의 얼굴. 이 순간 우리가 마주하는 건 얼빠진 자신의 얼굴이다. 블랙미러, 검은 거울이라 불리는 디지털 전자기기의 화면. 디지털 사상가 니콜라스 카가 '유리감옥'이라 부르는 그곳에 갇혀 있는 자신을 발견하는 순간.

전자기기의 화면은 늘 화려하게 빛나는 것처럼 보인다. 하지만 그 실체는 검은 거울이다. 검은 거울이 나타났을 때, 검은 자신의 얼굴을 마주했을 때, 우리는 비로소 우리가 기술에 홀려 있었음을 깨닫는다. 과연 여기에서는 무슨 일이 일어나고 있는가?

참을 수 없는 미술의 납작함

디지털 환경을 상징하는 단어 '납작'flat은 근 몇 년간 한국 현대 미술계에서 종종 포착되곤 했다. 우리나라 젊은 시각예술가들 사이에서 '납작'이 유행처럼 호출되었던 적이 있었다. 아마도 디지털 전자기기가 우리의 삶 전역을 지배하는 현재 상황을 '납작'만큼 잘 대변하는 단어가 없다고 생각하던 것 같다. 디지털 환경에서 살아가는 개인의 삶이 디지털 화면처럼 납작하게 눌려 SNS에서 전시되는 현 상황을 생각해보면 그리 틀린 말

도 아니다. 하지만 정말 디지털 환경을 매끈한 표면, 그 납작함만으로 이야기할 수 있을까? 유리감옥이라는 그곳을 단순히 '깊이 없음(납작)'으로 퉁치고 넘어가도 될까? 현대 미술을 조금이라도 아는 사람이라면 시각예술에서 '납작'이 그리 신선한 개념이 아니라는 것을 알고 있다. 이 개념은 모더니즘의 대표적인 미술비평가 클레멘트 그린버그가 말한 모더니즘 회화의 평면성[1]이나 일본 현대 팝아티스트 무라카미 다카시의 '슈퍼플랫'[2]을 바로 연상시키기 때문이다. '납작'은 현재의 매체 환경을 대변하는 깃발처럼 펄럭인다. 하지만 알고리즘이나 렌더링을 사용한 이미지 실험이나, 맥락이 제거된 이미지 차용, 무작위적인 이미지 축적 등과 같이 '납작'이란 깃발을 흔들며 진군하는 일군의 작가들이 선보이는 작업은 사실 매체 환경을 아우

1. 그린버그는 평면성을 회화예술의 중요한 특징으로 봤다. 3차원성은 조각의 영역이므로, 회화는 그것을 버려야 자율성을 얻을 수 있다고 했다. 그렇지만 '납작'한 스마트기기의 화면이 무한한 3차원성을 착시로 드러낸다는 점에서 그린버그가 주장했던 자율성을 위한 회화의 '평면성'과 '납작'은 의미에서는 큰 차이가 있다. : "회화예술의 독특함을 감소시키는 것은 재현된 것들이 불러일으키는 연상이다. … 사랑의 형상이나 찻잔은 그 단편적인 윤곽만으로도 충분히 3차원 공간을 연상시킬 것이며, … 3차원성은 조각의 영역이므로, 자율성을 위해 회화는 그 무엇보다도 회화가 조각과 공유할 수도 있는 모든 것을 떨쳐버려야 했다." (클레멘트 그린버그, 「모더니즘 회화」, 『예술과 문화』, 조주연 옮김, 경성대학교출판부, 2016, 347쪽.)

2. '슈퍼플랫'은 일본 만화와 재패니메이션에서 영향을 받은 다카시 자신의 미술 형식을 지칭하는 용어로, "일본 소비문화의 얄팍한 공허함"을 드러내고 있다. 그의 2001년 순회 전시 제목이기도 했던 이 용어는 현재 일군의 작가군을 형성하며 포스트모더니즘 미술사조로 자리매김하고 있다.

르기보다는 감각적인 경험을 유희하는 수준에서 맴도는 듯하다. 특히, 이미지 실험의 결과물도, 이미지 차용도, 이미지 축적도 대부분 여러 차례의 작업 과정에서 생성된 다수의 결과물 중 조형적으로 유의미한 (소수의) 몇몇을 (작가가) 취사선택하여 작품화한다는 점에서 여전히 시각 조형성에 중심을 둔 모더니즘의 디지털 버전 정도로밖에 보이지 않는다. 그렇기에 평면회화의 당위성을 유지하려고 '납작'으로 회화의 평면성을 브랜딩한 업그레이드된 디지털 시대의 형식주의로 느껴진다.

어떤 이는 '납작'이 디지털 시대에 납작해진 개인의 삶에 대한 사회적 은유도 함의하고 있기에 개념적으로 새롭지 않다고 폄하하는 것을 못마땅해 할 수도 있다. 맞는 말이다. 이 시대의 삶을 상징적으로 드러내는 형상이라고 볼 수도 있다. 하지만 이 예술적 형상이 기술 내부의 모습을 좀처럼 드러내지 않는다는 것이 아쉽다. 기술의 표피를 부유하며 기술적 현상을 바라보는 것에 머무는 것이 아니라, 좀 더 깊이 침전하여 그 밑바닥이 무엇으로 구성되어 있는지 봤으면 좋겠다. 기술 매체의 강제성(억압적인 의지)을 비판적으로 바라보며, 현재의 매체 환경을 진단하거나, 대변하거나, 비꼴 수 있었으면 좋겠다. 왜냐하면 기술은 절대 납작하지 않기 때문이다.

테크네의 귀환, '포스트-테크네'

그렇다면 지금까지 예술은 기술을 어떠한 방식으로 받아들였을까? 그 양상은 기술 내부로 깊이 들어가지 못한 현재 상황과 별반 다르지 않다. 익히 알려졌듯이, 예술과 기술 모두 고대 희랍어 '테크네'τέχνη에서 유래했다. 우리말로는 '기예'技藝 정도라고 말할 수 있을 것이다. 예술을 하나의 솜씨나 재주 정도로 봤음을 알 수 있다. 그래서 예술가는 장인에 가까웠다. 그렇다 보니 시각예술은 더 사실적으로 그리는 것이 중요했고, 더 잘 그리도록 도움을 주는 기술 매체(기술적 미디엄medium)의 변화에 큰 영향을 받아왔다. 기술 매체는 예술과 엉겨 붙어 있었던 것이다. 일례로, 기원전 수천 년 전부터 사용된 프레스코 화법은 시각예술을 벽에 묶어놓았지만, 계란에 안료를 개서 만드는 템페라의 등장으로 그림은 벽을 벗어나 패널로 옮겨갈 수 있었다. 그리고 좀 더 섬세한 표현이 가능해졌다. 15세기경 화가 얀 반 에이크가 개발한 유화는 잘못 칠하면 수정하기 힘들었던 템페라의 단점을 보완하여 더욱더 사실적이고 정밀한 표현을 가능하게 했다.

하지만 르네상스 시기인 16세기 초반이 되면서 신플라톤주의 영향으로 '제작'making보다는 '창조'creating에 방점을 둔 능력자로서 예술가를 바라보게 되었고, 레오나르도 다 빈치와 미켈란젤로로 대표되는 천재 예술가라는 개념이 탄생하였다. 이것은 기술성보다는 창조성을 우위에 있게 했고, 기술 매체는 창조성을 위한 단순한 보조수단으로 치부됐다. 온전히 예술가의

신성한 영감이 예술 작품을 탄생시킨다는 논리였다.

그렇지만 기술 매체는 드러나지 않는 곳에서 여전히 시각 예술을 견인하고 있었다. 튜브형 물감이 하나의 사례다. 산업혁명 시기에 알루미늄 튜브형 유화물감이 공장에서 생산됨으로써 작업실에 갇혀 있던 화가들은 야외로 나갈 수 있었다. 이전에는 이런 이동성을 얻을 수 없었기에 작가들은 작업실에 틀어박혀 있을 수밖에 없었다. 하지만 튜브형 물감은 시각예술가의 습성을 변화시켰다. 클로드 모네부터 폴 세잔까지 실제 자연을 보고 사생寫生할 수 있었던 것도 튜브형 물감 덕분이다. 모네가 말년에 백내장으로 시력을 잃은 것도 어쩌면 수련 연못에 반짝이는 빛을 너무도 오랫동안 봤기 때문일지도 모른다. 그렇다면 그 최초 원인은 분명 튜브형 물감일 것이다. 이 물감 때문에 야외에서 너무 오랜 시간 그림을 그려서 시력에 문제가 생겼다고 추측할 수 있다. 사실 튜브형 유화물감이 없었다면 인상주의의 등장이 불가능했을지도 모른다.

르네상스 이래 천재예술가 이미지가 조금씩 퇴색된 것은 19세기 산업혁명 시기 기술적 발전에 의한 것이라고 할 수 있다. 그 중심에는 상용 사진술의 발명이 있다. 사진술은 영화의 탄생으로 이어졌고, 시각예술 전반의 변화를 가져왔다. 사진은 루이 다게르가 1839년 8월 29일에 공개한 〈파리 탕플 대로〉를 시작으로,[3] 혁신에 혁신을 거듭하며 1890년대부터는 과학뿐만 아니라, 일상의 전 분야까지 확산되어 사랑을 받았다. 그리고

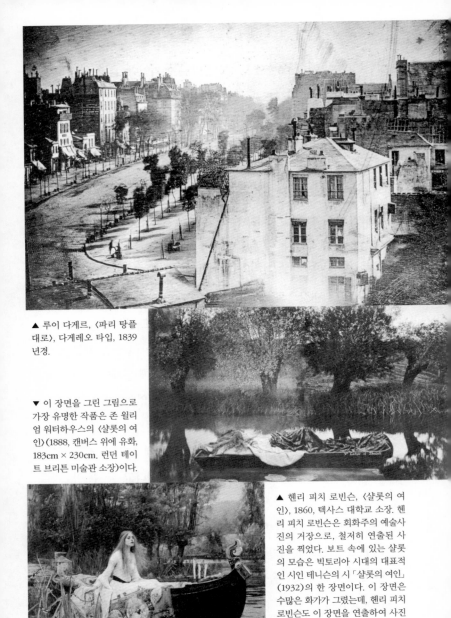

▲ 루이 다게르, 〈파리 탕플 대로〉, 다게레오 타입, 1839년경.

▼ 이 장면을 그린 그림으로 가장 유명한 작품은 존 윌리엄 워터하우스의 〈샬롯의 여인〉(1888, 캔버스 위에 유화, 183cm × 230cm. 런던 테이트 브리튼 미술관 소장)이다.

▲ 헨리 피치 로빈슨, 〈샬롯의 여인〉, 1860, 텍사스 대학교 소장. 헨리 피치 로빈슨은 회화주의 예술사진의 거장으로, 철저히 연출된 사진을 찍었다. 보트 속에 있는 샬롯의 모습은 빅토리아 시대의 대표적인 시인 테니슨의 시 「샬롯의 여인」(1932)의 한 장면이다. 이 장면은 수많은 화가가 그렸는데, 헨리 피치 로빈슨도 이 장면을 연출하여 사진으로 촬영했다.

미술에도 큰 영향을 미쳤다. 1839년 당시 다게르의 사진을 본 프랑스 역사화가 폴 들라로슈가 "오늘로 회화는 죽었다"고 탄식했다는 일화는 꽤 유명하다.

상용 사진은 탄생부터 미술에 직간접적으로 영향을 미쳤지만, 미술계는 사진을 기계의 산물로 봤을 뿐 예술이라고 보지 않았다. 미술계의 성벽은 무척 높았다. 1859년 처음으로 사진이 프랑스 파리에서 열린 《살롱전》에 전시되기는 했지만, '예술'이 아니라 '기술' 부문에 전시되었던 것만 봐도 그 분위기를 짐작할 수 있다. 이러한 분위기는 19세기 내내 이어졌다.

하지만 사진은 예술이 되길 원했다. 그래서 그 당시 사진이 취했던 행동이 자기부정이다. 사진은 예술이 되기 위해 '회화 닮기'에 나선다. 그러면서 등장한 것이 '살롱사진'Salon Picture 이다. 살롱사진은 19세기 말에 유행했던 회화주의 경향의 사진을 지칭하는 용어로, 사진술을 조작하여 회화처럼 보이게 만들어낸 사진을 의미한다. 고무인화법이나 보롬오일 인화법 등의 다양한 인화법과 거친 인화지 사용, 연초점(흐린 초점) 등으로 마치 목탄이나 파스텔로 그린 것 같은 분위기를 사진에서 연출했다. 주제 또한 실재 세계가 아닌, 문학이나 종교, 신비 등

3. 약간의 이견이 있지만, 프랑스 과학아카데미에서는 〈파리 탕플 대로〉를 세계 최초의 사진으로 인정한다. 이 다게르 방식(다게레오 타입)의 사진은 이전의 8시간이었던 노출시간을 20분으로 줄였을 뿐 아니라, 화질이 훨씬 선명했다.

정신적인 세계였다. 다시 말해서 기술 매체가 지닌 고유한 기능을 부정하고 회화에 종속되려는 모습을 보였다. 이것은 예술과 기술이 분리된 상황에서 신성한 영감으로 탄생한다고 여겨지는 예술의 속성에 기술이 종속되려는 상황이었다고 할 수 있다.

하지만 사진이라는 기술 매체는 실재의 기록이라는 특성 외에도 복제성을 지니고 있다. 이것은 예술의 성격 자체를 흔들기에 충분했다. 기술적 대상은 예술의 본질을 변화시켰을 뿐만 아니라, 문화를 넘어 정치 영역에까지 영향을 미쳤다. 발터 벤야민의 『기술복제시대의 예술작품』1936은 이 부분을 짚어낸 중요한 저서다. 여기에서 벤야민은 지각매체의 변화, 즉 사진과 영화와 같은 지각매체가 등장함으로써 '아우라의 붕괴'를 가져왔고, "세계 내에서의 평등성에의 감각"을 크게 진척시켰다고 썼다. 그는 기술적 복제가능성Reproduzierbarkeit이 — 복제 reproduktion가 아니라 복제가능성이다 — 예술작품을 세계사에서 최초로 제의적 가치에서 기생하던 상태에서 해방시켰으며, 우리의 시각적·사회적 감각까지 변화시켰다고 말한다.[4] 감각은 고대 그리스어로 '아이스테시스'aisthēsis다. 독일 미학자 바움가르텐은 이 고대 그리스어를 기초로 '미학'[에스테티카Aesthetica]

4. 발터 벤야민, 『기술적 복제시대의 예술작품』, 심철민 옮김, 도서출판b, 2017, 26~44쪽.

이란 명칭을 만들었다.[5] 감각론과 미학의 어원이 같음을 알 수 있다. 철학자 자크 랑시에르는 감각론과 미학의 동일성을 강조하기도 했다.[6] 그러므로 기술적 복제 매체에 의해 감각이 변했다는 것은 당연히 미학, 즉 미적 감각능력이 변했음을 의미한다.

벤야민은 지각매체의 변화에 따른 감각의 변화에 관해서 자세히 설명하지는 않는다. 하지만 그의 논의를 당시의 기술적 시대 상황과 겹쳐 보면, 인간이 보지 못하고 듣지 못했던 것들을 새로운 지각매체를 통해 보고 듣게 되는 지각의 확장으로 이해할 수 있다. 1872년 12대의 카메라로 연속 촬영된 에드워드 마이브리지의 '달리는 말 사진'은 지금까지 인간의 눈으로 정확히 파악하지 못했던 말의 동작을 지각하게 했다. 그리고 이러한 연속 촬영 사진이 미래주의 작품이나 뒤샹의 작품 〈계단을 내려오는 누드〉에 직접적인 영향을 주었음은 익히 알려져 있다.

그런데 여기서 벤야민은 더 나아간다. 그는 지각매체의 변화와 정치 체제의 변화를 엮는다. 우리는 『기술복제시대의 예술작품』의 첫 문장이 '마르크스'로 시작한다는 것과 미래의 예술이 지닌 "투쟁적 가치를 과소평가해서는 안 된다"는 서술

5. W. 타타르키비츠, 『미학의 기본개념사』, 손효주 옮김, 미진사, 1992, 360쪽.
6. 자크 랑시에르, 『감성의 분할』, 오윤성 옮김, 도서출판b, 2008 참조.

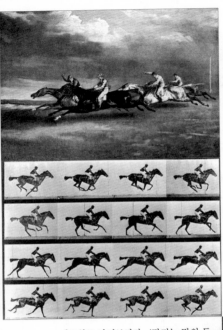

▲ 에드워드 마이브리지, 〈달리는 말의 동작〉, 1872. 말이 네 다리를 모두 펴고 공중에 뜨는 경우가 없음을 알 수 있다.

▲ 테오도르 제리코, 〈엡솜 경마장〉, 1821, 캔버스 위에 유화, 92 × 122cm. 파리 루브르 미술관 소장. 이 작품의 말은 네 다리가 펴진 상태로 공중에 떠 있다.

▼ 마르셀 뒤샹, 〈계단을 내려오는 누드 2〉, 1912, 캔버스 위에 유화, 147 × 89.2cm. 필라델피아 미술관 소장.

▼ 자코모 발라, 〈끈에 묶인 개의 역동성〉, 1912, 캔버스 위에 유화, 89.8 × 109.8cm. 올브라이트-녹스 미술관 소장. 미래주의 작품.

속에서 그가 기술적 복제(사진과 거기서 파생된 영화)를 미학이라는 좁은 범위 속에서만 조망하고 있는 것이 아님을 알 수 있다.[7] 이것은 '아우라의 붕괴'라는 사건을 통해 예술과 사회, 더 구체적으로 말하면, 문화 생산과 정치 체제 사이에 있는 특정 관계성을 들춰내는 흥미로운 사유다.

벤야민은 아우라를 통해 고전 미술과 현대 미술을 나눈다. 그는 『사진의 작은 역사』[8]에서 '아우라적 예술'과 '비-아우라적 예술'을 구분하는데, 전자를 일시성 혹은 적어도 변화 가능성을 거부하는 예술, 즉 기념비적 예술이라고 불렀다. 다시 말하면, 고전 미술, 바로 아카데미 미술을 기념비적 미술로 본 것이다. 따라서 현대 미술은 비아우라적 예술로, 자신(작품)을 일시적, 우발적으로 만들어 아우라로부터 해방된 미술이다.

독일 사회학자 니클라스 루만은 예술이 현대사회에 준 영향을 지적한다. 그는 "불가능하거나 반드시 필요한 것은 없다." 혹은 "항상 모든 것은 달라질 수 있다."는 메시지를 예술이 현대사회에 가져왔다고 본다. 현대사회에 영향을 준 예술은 바로 해방된 예술, 우발적인 예술, '자신의 아우라를 상실한 예술'이다. 다시 말해, 기념비적이고 권력적이며 고정된 것이 존재하

7. 벤야민은 1924년부터 마르크스주의에 관심을 갖기 시작했다. 1935년 이후에 쓰인 『아케이드 프로젝트』(새물결, 2005[1권], 2006[2권])의 여러 발췌 글에서 그가 마르크스의 저작들에서 영향을 받았음을 알 수 있다.
8. 발터 벤야민, 「사진의 작은 역사(1931)」, 『발터 벤야민, 사진에 대하여』, 에스터 레슬리 엮음, 김정아 옮김, 위즈덤하우스, 2018.

지 않음을 예술이 현대사회에 일깨워준 것이다. 여기서 정치철학자 클라우드 레포트가 권력의 자리는 민주주의 형식 안에서 원칙적으로 '비어있다'라고 한 말을 주목할 필요가 있다. '비어있음'은 권력의 자리에 앉은 누구나 언젠가 그것을 포기해야 할 시간이 온다는 사실을 받아들여야 한다는 의미를 담고 있다. "현대 미술은 민주주의에서만 가능하다"[9]라는 선언적 문장을 썼던 문화사회학자 파스칼 길렌은 현대 미술에 민주주의를 가능케 했던 기능이 있고, 역으로 현대 미술은 민주적인 정치에서 가능하다고 말했다. 결국 민주주의의 '비어있음'은 현대 미술이 보여준 '아우라의 상실'과 연결되어 있다. 현대 미술이 가능성으로 충만한 것은 이 '비어있음(상실된 아우라의 자리)'에 일시적이고 우발적으로 채울 수 있는 어떠한 가능성이 있기 때문이다. 아마도 루만이 예술은 '가능성의 감각'Möglichkeitssinn을 만드는 것이라고 결론을 내린 것도 이 때문일 것이다.[10]

그렇다고 사진 이전에 기술적 복제매체가 없었던 것은 아니다. 인쇄술이 그 대표적 사례다. 우리가 익히 알다시피 구텐베르크의 인쇄술은 개발된 이래 유럽 전역에 보급되었고, 소수만이 지니고 있던 정보를 다수에 확산하는 데 크게 기여를 했

9. "Modern art is only possible in a democracy." Pascal Gielen, "The Art of Democracy," *The Murmuring of the Artistic Multitude*, Valiz, 2015, p. 163.
10. 같은 책, pp. 153~166 참조.

다.[11] 인쇄술의 발달로 열린 문자시대는 인간의 감각을 시각에 의존하도록 바꿔 놓았다. 이것은 큰 변화였다. 이에 대해 벤야민 또한 지적하고 있다. 하지만 그는 『기술복제시대의 예술작품』에서 사진이 전통적인 복제기술을 단기간에 추월하였고, 사상 최초로 예술가가 그의 중요한 책무였던 장인적인 손의 역할에서 해방되었다고 말한다. 인쇄술이 아니라 사진이 예술의 장인정신을 바꿔놓았다고 보는 것이다. 그는 사진과 같은 기술적 복제가 전통적인 예술작품 전체를 자신의 대상으로 삼기 시작했고, 그들에게 심대한 변화를 야기했으며, 예술의 기법적인 면에서도 독자적인 지위를 획득했다고 말한다. 종합해 보면, 인쇄술이 사회 변화를 견인한 측면이 있지만, 해일과 같은 큰 물결은 상용 사진술의 발명과 확산이며, 실질적인 '기술복제시대'가 이로 인해 시작되었다고 말하는 것이다.

이처럼 사진과 거기서 파생된 영화와 같은 기술적 복제매체가 예술의 속성과 정의까지 바꾸어놓았다. 그리고 우리의 지각감각과 정치 체계에 관한 인식도 변화시켰다. 이후 기술 매체의 변화가 가져온 예술 및 문화의 변화, 사유방식의 전환에 관한 논의가 이어졌다. 이 책의 「프롤로그」에서 언급했듯이 마셜 매클루언은 "미디어는 메시지다"라는 선언 같은 문장으로, 프

11. 구텐베르크 인쇄술 이전에는 책 한 권을 필사하는 데 두 달 가까이 걸렸지만, 이 인쇄술의 등장으로 1450년부터 1500년까지 반세기 동안 2천만 권에 달하는 인쇄본이 유럽 각국에서 간행되었다.

리드리히 키틀러는 『기록시스템 1800·1900』과 『축음기, 영화, 타자기』 등의 저서를 통해서 기술 매체가 우리의 문화나 사유 방식에 영향을 주고 있음을 놀라운 통찰력으로 드러냈다. 이제 기술 매체는 예술의 도구에서 벗어나 예술을 견인했을 뿐만 아니라, 본격적으로 사회·정치적 변화까지 이끌어 내기 시작했다. 테크네가 귀환한 것이다. 포스트-테크네가 모습을 드러낸 것이다.

기술 매체가 견인하는 포스트-테크네 예술

산업혁명 시기 조형예술의 영역에서는 기술을 향한 열망과 그 열망에 대한 우려가 교차하고 있었다. 한편에서는 기술을 향한 열망을 동력으로 20세기 전반기에 '기계미학'을 상찬하는 미래주의, 러시아 아방가르드, 바우하우스 등이 형성되었으며, 반대편에서는 기술 열망을 우려하며 산업문명을 비판하는 다다이즘과 초현실주의 등이 등장했다. 또한, 기술 발전에 따른 산업문물의 물적 확산은 산업 자재와 상업 인쇄물을 미디엄으로 적극적으로 활용하는 예술을 탄생시켰다. 산업 자재(철, 유리, 시멘트 등)를 활용한 구축주의와 상업 인쇄물인 신문이나 만화, 잡지 등을 미디엄으로 활용한 콜라주나 포토몽타주가 등장한 것이다. 이후 전자는 산업적 제작 방식을 채택한 '미니멀리즘'으로, 후자는 서브컬처를 본격적으로 수용한 '팝아트'

로 변모하게 된다. 영상 미디엄의 등장 및 범용화는 행위의 기록 가능성을 획기적으로 향상해 퍼포먼스를 확산시켰고, '비디오 아트'라는 새로운 형태의 미술을 탄생시키는 주요 요인이 되었다.

1980년대 초 개인용 컴퓨터PC의 등장으로 시작된 범용 디지털 기술은 1990년대 후반 초고속 인터넷이 빠르게 보급되면서 전방위적으로 급속하게 확산되었다. 이러한 디지털 기술의 확산은 뉴미디어 아트, 멀티미디어 아트, 디지털 아트, 넷아트 등을 등장시켰다. 이후 2000년대 들어서 디지털과 인터넷에 대한 반성, 혹은 더 큰 가능성을 사유하는 속에서 포스트-디지털, 포스트-인터넷, 포스트-온라인 아트 등의 새로운 조류가 생성됐다.

또한, 센서 기술의 발전은 관람자가 작품과 상호작용을 할 수 있는 인터랙티브 아트[상호작용적 예술]를 등장시켰다. 화면에 내려온 문자가 관람자의 신체에 반응하는 로미 아키투브와 카밀 어터백의 〈문자 비〉Text Rain, 1999나, 무대와 같은 작품 위에 관람자들이 서 있는 위치에 따라 그들 사이에 자동으로 직선의 선을 긋는 스콧 스니브의 〈경계 기능〉Boundary Functions, 1999 등의 작품이 등장한 것이다.

예술과 무관해 보이는 생명공학 기술을 예술이 수용하는 모습도 보였다. 생명공학 기술을 간접적으로 활용한 생트 오를랑12의 '성형수술퍼포먼스' — 1990년부터 4년간 자신의 성형수술 장

◀ 로미 아키투브,
카밀 어터백,
〈문자 비〉, 1999,
인터랙티브 아트,
미국 스미스소니언
미술관 소장.
© Romy Achituv
and Camille
Utterback

◀ 스콧 스니브,
〈경계 기능〉,
1999, 인터랙티브
아트, 도쿄
통신센터 설치
장면. © Scott
Snibbe

◀ 스텔락이 손으로
글씨를 쓰는 장면,
1982. 국립
미술아카이브
(뉴 사우스 웨일즈
미술갤러리)
© Stelarc. Photo
by Akiko Okada

면을 인터넷으로 생중계한 〈성 오를랑의 환생〉 프로젝트를 의미한
다 — 나 스텔락이 기술과 기계장치, 몸을 결합하여 감각과 행위
의 확장을 보여준 '사이보그 퍼포먼스' — 그가 장착한 〈제3의 손〉
이 가장 유명하다 — 등은 우리에게 트랜스 휴먼의 기괴한 모습
을 보여주었다. 직접적으로 유전자 기술을 활용한 작업도 있
다. 에두아르도 칵과 듀이-헤그보그 등의 작업이다. 칵은 토
끼의 유전자를 변형시켜 형광빛을 발산하는 형광토끼(〈GFP
Bunny〉2000)를 탄생시켰고, 작가 혈액의 DNA를 꽃에 융합해
서 새로운 식물종인 〈에두니아〉2003-2008를 키웠다. 그리고 해
그-보그는 DNA 정보로 DNA 주인의 얼굴을 3D 프린트로 구
현한 프로젝트 〈스트레인저 비전스〉2012-2014 등을 선보였다.
이러한 작업들에는 현대 미술이라는 꼬리표가 달려 있다. 바로
'바이오 아트'라는 새로운 기술적 예술이다.

　　더 최근에는 가상현실 기술의 등장으로 헤드셋 HMD13를
쓰고 가상공간을 체험하거나 틸트 브러시14로 가상공간에서
가상적 입체 이미지를 그릴 수 있게 됐다. 또한, 증강현실 기술
이 스마트폰에 들어오면서 실제와 가상이 결합된 세계를 손쉽
게 접할 수 있게 되었다. 포켓몬GO 게임이나 카메라 앱 '스노

12. '오를랑'은 5개 단어의 첫 글자를 조합한 가명이다. 차례로 omnipresence(곳
　　곳에 있음), resistance(저항), liberty(자유), Harlequin(조커의 연인 '할리퀸'),
　　new Technology(첨단기술)이다.
13. Head Mounted Display. 안경처럼 머리에 쓰고 영상을 즐길 수 있는 장치.
14. 2016년 5월에 구글(Google)이 공개한 가상현실 페인팅 애플리케이션.

▲ 듀이 해그-보그, 〈스트레인저 비전스〉,
2012~2014. Courtesy of Heather Dewey-
Hagborg and Fridman Gallery, New
York.

▲ 〈광화문 빛 너울〉, 광화문, 서울, 2013.

◀ 〈비비드 시드니〉(Vivid festival), 오페라 하우
스, 시드니, 2016.

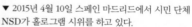

▼ 2015년 4월 10일 스페인 마드리드에서 시민 단체
NSD가 홀로그램 시위를 하고 있다.

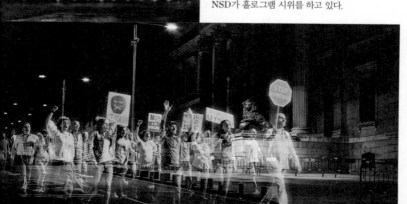

우'처럼 디지털 전자기기에서 실제에 가상을 덧입히는 방식은 예술작품 창작에 활용되고 있다. 증강현실 기술의 한 부류인 홀로그램이나 프로젝션 맵핑과 그 확장판인 프로젝션 파사드와 같은 기술은 일시적으로 물리적인 일상 환경을 예술작품으로 탈바꿈시키고 있다.[15]

그런가 하면 홀로그램은 집회에 활용되기도 했다. 2015년 4월 10일에 스페인 마드리드에서 시민 단체인 NSD[16]는 홀로그램을 이용하여 대규모 시위대가 행진하고 시위하는 정치적 퍼포먼스를 선보였다. 이 홀로그램 시위는 물리적 육체를 지닌 사람들이 모인 것이 아니라, 단순히 홀로그램 영상이기 때문에 제한할 수 있는 법적 근거가 없었다.[17]

조형예술은 기술의 변화, 혹은 기술 매체의 변화에 민감하게 반응하였고, 늘 새로운 기술적 표현 형식을 수용해왔다. 그렇다면 그동안 조형예술이 기술에 접근하는 방식은 어떠했나? 추구하는 양상은 무엇이었나? 색다름? 신선함? 신기함? 충격? 과연 그 접근 방식에 기술의 작동 방식에 관한 메타적 접

15. 프로젝션 맵핑(projection mapping)은 프로젝터로 영사할 수 있는 모든 것을 스크린처럼 사용하여 가상의 이미지를 물리적인 현실 세계에 중첩하는 기술이고, 프로젝션 파사드(projection mapping)는 프로젝션 맵핑 기술을 건축물의 외관에 적용한 작업이다.

16. NSD는 스페인어로 'No Somos Delito'의 약자로, 영어로 'We Are Not Crime'이다. '우리는 범죄자가 아니다'라는 의미다.

17. 이 홀로그램 시위에 관해서는 이 책 2부의 첫 글 「어디에나 존재하는」의 '짱돌과 화염병 대신 스마트폰' 이하에서 더 자세히 설명했다.

근은 있었는가? 지금까지 대부분 조형예술은 기술의 표면적 현상에 초점 맞춰 왔다. 포스트-디지털 아트가 디지털의 오류를 드러내는 방식으로 작업을 선보이지만, 대부분 디지털 기술이 은폐하고 있는 구조적 메커니즘에까지 가닿지 못하고 있다. 포스트-인터넷 아트가 인터넷의 비물질성을 물질성으로 옮기려고 몰두하지만, 인터넷이 무엇을 숨기고 있는지 말하지 않는다. 인터랙티브 아트나 가상현실, 증강현실 작품은 사용자에게 색다른 재미와 새로운 감각만 일깨우는 유희적 예술의 범주에서 맴돌 뿐, 기술의 강제성을 드러내지 않는다. 바이오 아트는 패트리샤 피치니니의 돌연변이 입체작업이나 오다니 모토히코의 〈롬퍼스〉Rompers, 2003, 알렉시스 록먼의 〈농장〉The Farm, 2000 등과 같이 생명윤리적 문제를 주제로 끌어들이고 있지만, 대부분 가상적 예측 좌표 안에서 표면적 형상의 기이함이나 충격을 드러내는 데 초점을 맞추고 있다. 기술은 납작하지 않은데, 기술적 조형예술은 참을 수 없을 정도로 납작해져 있다.

지배와 감시의 유토피아: '어디에도 없는' 디지털-인터넷

현재 우리는 디지털이 세상 모든 정보를 흡입해 'on(1)'과 'off(0)'의 이진 신호 체계로 전환하고 있는 광경을 보고 있다. 디지털은 광학(이미지)도, 청각(소리)도, 문자(텍스트)도 그 부호를 지닌 개별성을 제거하고, 오직 0과 1로 단순화하여 압축

한다. 이런 단순화와 압축은 디지털을 전지전능하게 만들었다. 프리드리히 키틀러는 디지털에 대해 다음과 같이 말했다. "숫자들과 더불어 모든 것들이 진행된다. 즉, 변조, 변형, 동기화, 지연, 저장, 전위뿐만 아니라 혼합, 스캐닝, 매핑도 가능해진다. 디지털 토대 위에서 진행되는 전체적인 매체의 연결은 매체 개념 그 자체를 지울 것이다."[18] 빅데이터도, 딥러닝도, 인공지능도 모두 디지털이 있기에 가능하다. 이러한 디지털은 앨런 튜링이 제2차 세계대전 중에 기계 장치를 제어하는 수리 논리적인 추상적 구조를 세워 기계의 논리적 형식을 물질적 토대에서 떼어내면서 시작됐다. 즉 비물질적 기계 구조가 형성되면서 시작됐다는 것이다. 물질적 토대를 벗어난 디지털은 초기에 우리에게 '정보의 완전성을 구현하는 보편 기계universal machine'에 대한 약속처럼 여겨졌다. 이 보편 기계가 일반인의 민주적 기계로 변모할 수 있었던 것은 1969년 미국 국방성이 시작한 '아파넷'이라는 정보통신기술이 '인터넷'으로 대중화되었기 때문이다. 인터넷의 대중화는 우리 삶 곳곳에 디지털이 스며들 수 있는 토양을 만들었고, 전 지구적 차원에서 자유롭고 평등하게 소통할 수 있는 개방된 민주적 공간에 대한 장밋빛 전망을 갖게 했다. 그래서 개방된 보편 기계로서 '디지털-인터

18. Friedrich Kittler, *Gramophone, Film, Typewriter*, tr. Geoffrey Winthrop-Young and Michael Wutz, Stanford University Press, 1999, p. 2.

1518년 출판된 『유토피아』에 실린 암브로시우스 홀바인(Ambrosius Holbein)의 삽화

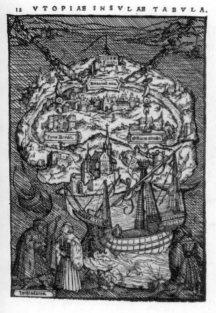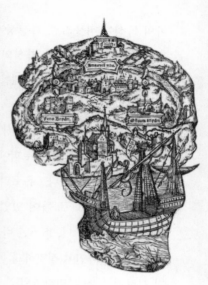

『유토피아』에 실린 암브로시우스 홀바인의 삽화를 해골 형상이 드러나도록 수정해서 실은 립톤(Lupton)의 『토머스 모어의 유토피아』(1895)의 삽화

넷'은 마치 토머스 모어가 말한 '유토피아'의 전자통신 버전처럼 여겨졌다. 이러한 의미 부여는 이상적인 세계라는 유토피아의 의미와도 통하지만, 이 세상 '어디에도 없는 장소'[19]라는 유토피

19. 토마스 모어는 '어디에도 없음'을 뜻하는 라틴어 '누스퀴마'(Nusquama)를 사용했으나, 당대 최고의 인문학자 에라스무스(Erasmus)가 편집하는 과정에서 희랍어 방식으로 변경하면서 유토피아가 되었다. 유토피아는 그리스어 'ou'(없다)와 'topos'(장소)를 조합한 말로 '어디에도 없는 장소'를 의미한다. 아울러 'ou'와 발음이 같은 접두어 'eu'(좋다)도 생각한 것으로 보인다. 『유토피아』(문예출판사, 2011)를 우리말로 옮긴 김남우는 'eu'를 '행복'이라고 해석하여 '행복도시'로 번역했다.

아의 특성이 비물리성, 가상성이라는 디지털-인터넷의 특성과도 맞닿아 있다. 그래서 '가상의 개방된 보편 기계'인 디지털-인터넷이 안겨줄 이상적인 세계를 그릴 때 상징적으로 떠오르는 이미지가 유토피아였다.

그런데 토머스 모어가 상상한 유토피아는 정말 이상적 세계일까? 그가 상상한 유토피아는 우리가 생각하는 이상적인 세계와는 차이가 있다. 『유토피아』는 1516년 초판부터 그곳을 그린 지도가 삽화로 들어 있었다. 초판에는 무명작가의 단순한 삽화가 실렸으나, 1518년 바젤에서 출판된 3판부터는 암브로시우스 홀바인이 정밀하게 목판화로 제작한 지도가 수록되기 시작했다. 이 무명작가와 홀바인의 지도는 정밀함에 차이가 있지만, 동일한 구조로 되어 있다. 섬 외곽을 언덕이 두르고 있고, 섬 입구에는 출입을 감시하는 망루가 있으며, 곳곳에 감시탑이 존재한다. 그리고 섬 가운데는 이 섬을 다스리는 영주의 성채가 보인다. 모어가 상상한 유토피아는 외부의 침입을 철저히 차단하고 있는 고립된 공간으로, 그곳의 통제권은 영주에게 있다. 이러한 모어의 유토피아 구조는 조지 오웰의 『1984』를 떠오르게 한다. 유토피아의 영주에게서 빅 브라더의 체취가 느껴진다. 익히 알려졌듯이 오웰의 『1984』는 철저한 지배와 감시가 존재하는 디스토피아의 모습을 그리고 있다. 과연 폐쇄성이 높고, 감시망이 존재하며, 한 명의 영주가 모든 것을 통제하는 유토피아를 이상적인 세계라고 말할 수 있을까? 우연인지는

모르겠지만 홀바인이 그린 유토피아는 의미심장하게 해골 형상을 하고 있다. 해골과 낙원은 정반대의 이미지다. 섬의 안전을 유지하기 위한 '유토피아의 지배와 감시'가 철저하게 통제하기 위한 '디스토피아의 지배와 감시'와 자꾸만 겹쳐진다. 게다가 낙원의 모습이 해골의 형상이라니…. 과연 유토피아는 이상적인 세계인가?

편재하는 헤테로토피아: '다른 장소'를 넘어선 디지털-인터넷

디지털-인터넷은 '어디에도 없는' 가상 장소, '정보의 완전성을 구현하는 개방된 보편 기계'라는 특성으로 유토피아로 불리기 적당했다. 하지만 '가상의 개방된 보편 기계'가 될 것이라는 디지털-인터넷 초기의 장밋빛 기대는 혐오를 조장하고 욕망을 배설하는 '사악한 혐오 기계'[20]로 작동하는 모습 속에서 사그라지고 있다. 마치 유토피아가 디스토피아와 겹쳐 있듯, 낙원이 해골의 모습을 띠고 있듯, '가상의 개방된 보편 기계'는 '사악한 혐오 기계'이기도 하다. '사악한 혐오 기계'로 변모할 수 있었던 것은 유토피아처럼 '어디에도 없는 장소'라고 생각되었던 디

20. '사악한 혐오 기계'는 서동진이 「사악한 기계들의 윤리학: 통신과 인륜성」 (『미학 예술학 연구』 53권, 한국미학예술학회, 2018)에서 사용한 '사악한 기계들'에서 파생된 용어다.

지털-인터넷이 실은 '어디에나 있는 장소'였기 때문이다.

디지털-인터넷은 '없는 장소'가 아니라 '다른 장소'였다. 더 나아가 이제는 '어디에나 있는 장소'가 되었다. 디지털 정보통신기술이 발달할수록 그곳은 대부분의 사람이 거주하(는 것처럼 느끼)며, 세상과 상호작용하는 공간이 되었다. 그렇기에 '사악한 혐오 기계'가 확증 편향성을 증폭하는 '메아리 방'echo chamber에서 굉음을 내며 움직이기 시작하면, 모욕, 비난, 저주, 조롱의 섬뜩한 폭력이 쓰나미처럼 세상에 밀려와 현실의 윤리성을 갈기갈기 찢어 놓는다. 결코 디지털-인터넷은 이 세상에 '없는 장소'가 아니었다.

푸코는 우리가 "서로 환원될 수 없으며 절대로 중첩될 수 없는 배치들을 규정하는 관계들의 총체 속에서 살고 있"지만 "지시하거나 반영하거나 반사하는 관계의 총체를 중단시키거나 중화 혹은 전도시키는 양태를 보이는", "어떤 면에서는 다른 모든 배치들과 관계를 맺지만, 동시에 그것들에 어긋난" 공간들이 존재한다고 말했다. 그 공간을 그는 유토피아와 헤테로토피아라고 했다.[21] 따라서 유토피아와 헤테로토피아는 배치들을 어긋나게 하고, 관계의 총체를 중단·중화·전도시킨다는 면에서 유사하다. 하지만 유토피아는 '없는 장소'이고, 헤테로

21. 미셸 푸코, 「다른 공간들」, 『헤테로토피아』, 이상길 옮김, 문학과지성사, 2014, 46~47쪽.

토피아는 '다른 장소'라는 면에서 그 차이는 확연하다. 헤테로토피아는 현실화된 유토피아이며, 온갖 장소들 가운데 절대적으로 다른 곳, 일종의 반反-공간contre-espaces으로 현실에 존재하는 장소이다. 따라서 헤테로토피아는 유토피아처럼 존재하지 않는 이상향을 의미하지는 않는다. 현실과 관계 맺고 있으면서도 그곳에서 벗어난 공간을 의미할 뿐이다.22

푸코는 거울이 '장소 없는 장소'이기 때문에 유토피아라고 말한다. 하지만 "거울이 실제로 존재하는 한, 그리고 내가 차지하는 자리에 대해 그것이 일종의 재귀 효과를 지니는 한 그것은 헤테로토피아"라고 말한다.23 다시 말해, 거울상에 비친 대상자의 자리가 존재하고, 주위 공간과 연결되어 있다는 점에서 현실적이지만, 그것을 지각하려면 거울 저편의 가상공간을 통해야만 한다는 점에서 비현실적이다. 푸코의 거울은 현대의 납작한 LED 화면이나 스마트폰 액정화면을 연상시킨다. 마치 거울 속 가상공간처럼 디지털-인터넷이 디지털 전자기기 화면 안에 '장소 없는 장소'로서 존재하는 것이다. 그 화면 안이 가상공

22. 푸코는 헤테로토피아로 정원의 깊숙한 곳, 다락방, 다락방 한가운데 세워진 인디언 텐트, 침대보 사이로 헤엄칠 수 있는 부모의 커다란 침대 등 낭만적인 아이들의 공간을 이야기한다. 그뿐만 아니라, 기숙학교, 군대, 요양소, 양로원, 정신병원, 감옥, 묘지 등과 같이 사회적인 규범을 요구하거나 평균에서 벗어난 개인을 구별하기 위한 공간도 예로 든다. 따라서 헤테로토피아는 이상향이 아니다.

23. 푸코, 「다른 공간들」, 『헤테로토피아』, 48쪽.

간이라는 측면에서 비현실적이다. 하지만 그 화면을 들여다보는 내가 (부호화되어) 존재하고, 내 주변과 연결되어 있다는 점에서 현실적이다. 따라서 디지털-인터넷은 다른 모든 배치와 관계 맺지만(현실적), 동시에 그것에 어긋나 있는 (비현실적) 헤테로토피아이다. 디지털-인터넷은 실상 '없는 장소'가 아니라 모든 장소 바깥의 '다른 장소'에 존재하는 것이다.

하지만 지금 우리는 '다른 장소'로서 디지털-인터넷을 경험하던 것을 넘어서, '어디에나 있는' 디지털-인터넷을 경험하고 있다. 이것은 헤테로토피아가 모든 장소의 바깥에 있는 것이 아니라, 모든 장소가 되었음을 의미한다. '다른 장소'로서 헤테로토피아와 '어디에나 있는' 헤테로토피아는 차원이 다르다. 헤테로토피아가 언제 어디에나 있을 수 있게 되면, 모든 배치가 어긋난다. 모든 장소는 현실적이며 동시에 비현실적인 공간이 된다. 사무실은 정원이나 다락방이 되고, 디지털-인터넷이 연결된 스마트폰이나 컴퓨터는 정원, 혹은 다락방 한가운데 세워진 인디언 텐트가 된다. 디지털-인터넷이 연결된 집은 정신병원이 되기도 하고, 감옥이 되기도 하고, 묘지가 되기도 한다. 일상의 장소 바깥의 '다른 장소'가 일상의 장소가 되어버리는 상황. 일상의 장소와 '다른 장소'의 구분이 사실상 사라진 상황. 지금은 디지털-인터넷 공간이 현실공간이며, 현실공간이 곧바로 디지털-인터넷 공간으로 전이된다. 마치 클라인 병처럼 분명 안과 바깥이 구분된 듯 보이지만 사실상 구별이 없는 상황

이다. 이제 이질적인 것들로 가득 찬 공간, 내부에 있으면서 외부에 있는 공간이 일상화되었다. 이 상황의 의미는 엔트로피의 증가를 의미하는 열역학 제2법칙처럼 관계의 총체는 흐트러지고, 배치는 무력해지며, 전통적인 일상적 공간이 점점 사라짐을 의미한다. 다시 말해, 편재한 디지털-인터넷 헤테로토피아는 우리의 삶을 점령하고 우리의 평온한 시간을 증발시킨다.

사악한 혐오 기계와 억압적인 의지, 그리고 기술적인 미술

이것은 '사악한 혐오 기계'가 작동하기 최상의 조건처럼 보인다. 그냥 보기에 분리되어 보이는 가상공간과 현실공간은 클라인 병처럼 실은 하나의 공간이다. 그리고 그 모두 현실공간이다. 따라서 온라인 공간에서 거침없이 내뱉는 혐오가 현실을 지옥으로 만든다. 현실을 집어삼키는 것이다. 편재한 디지털-인터넷 헤테로토피아. 이제 디지털-인터넷은 개방된 보편 기계보다는 욕망의 배설장소에 가까워졌다. 온라인 공간의 비난, 모욕, 저주, 조롱, 욕설은 이제 만성적 사태가 되었다. 가짜뉴스, 신상털기, 마녀사냥은 누군가는 태극기를 들고 광장으로 나가게 만들고, 누군가의 인생을 망가트리고, 누군가를 죽음에 이르게 한다.

이것을 단순히 개인의 선택 문제로 적당히 뭉개고 넘어가도 될까? 기술이 중립적이기 때문에 인간의 문제라고 결론 내

클라인 병의 구조

리면 끝나는 것일까? 마치 칼이 요리사에게는 요리 도구이지만 군인에게는 살인 도구가 되는 것처럼, 기술은 중립적인데, 그것을 사용하는 사람에 따라 선할 수도, 악할 수도 있다는 말만 믿어야 할까? 과연 기술은 아무런 의지가 없는가? 어쩌면 우리는 기계가 존재했기 때문에 그것을 사용하게 된 것이 아닐까? 혹시 기술이 우리를 유도하는 건 아닐까? 기술에 대해 매우 비관적이고 비판적으로 보았던 독일 철학자 하이데거는 이렇게 말했다. "기술의 본질은 우리가 일상생활에서 접하는 기술이나 우리가 흔히 '기술적인 것'the technological이라고 부르는 것과는 아무런 관계가 없다."[24] 그는 기술을 '세상을 바꾸려는 의지'로 보았다. 다시 말해, 기술이 단순히 편리한 도구가 아니라, 자연을, 심지어는 인간까지도 '인간에게 유용한 것' ─ 기술은 인간에게 유용하게 하기 위해 생겨났다 ─ 으로 바꾸려는 '억압적인 의지'라는 것이다. 나는 터치스크린 키오스크[무인 단말기]로 주문해야 하는 햄버거 체인점 안에서 주문을 어떻게 할지 몰라 난감해하는 분(특히, 나이 드

24. 홍성욱, 「테크노사이언스에서 '사물의 의회'까지」, 『현대 기술·미디어 철학의 갈래들』, 그린비, 2016, 204쪽.

신 분)을 종종 본다. 그들 대부분은 결국 터치스크린 주문을 포기하고, 밀려드는 주문을 처리하느라 바쁜 매장 직원에게 직접 주문하기 위해 오랫동안 데스크의 계산 단말기 앞을 서성인다. 아마도 얼마 후엔 대부분의 상점이 터치스크린 주문 시스템으로 바뀔 것이고 — 이미 많이 바뀌었다 — , 대부분 사람은 결국 억압적인 의지에 굴복하여 터치스크린 주문에 적응할 것이다. 물론 기술의 전개 방식은 자본의 축적과 밀접한 관계가 있다. 터치스크린 주문의 내부에는 노동 인력을 줄여 자본을 더 많이 축적하려는 자본가의 욕망이 숨어 있다. 따라서 결국에는 자본을 축적하려는 인간의 의지가 기술의 '억압적인 의지'에 영향을 미친다는 사실을 무시할 수 없다. — 기술의 억압적인 의지가 단지 자본 축적의 의지로만 환원된다는 것은 너무도 단순한 논리다. 또한, 인간의 욕망으로만 기술의 작동 방향이 결정되는 것도 아니다. 여기에는 복잡한 기술적 차원과 권력 및 환경의 영향이 존재한다. — 분명 기술이 가지고 있는 은폐된 구조, 억압적인 의지가 있다. 우리는 그 구조를 탐색할 필요가 있다.

그렇다면 기술적인 현대 미술은 어떠했나? 앞서 말했듯이 대부분 감각적, 조형적, 형식적 실험에 머물러 있다. 왜 표면적 표현형식에 머물러 있을까? 혹시 조형예술도 기술의 '억압적인 의지'에 지배받고 있는 것은 아닐까? 기술이 은총인 양 부어주는 색다름, 신선함, 신기함, 충격 등의 표면적 효과에 홀려서 별다른 사유 없이 기술이 바라는 대로 '기술 자신이 활용되길 원

하는 방식', 즉 '기술의 유용함'을 증명하려는 '억압적인 의지'에 끌려 다니는 건 아닐까? 이제 발광하는 스크린(표면적 표현 형식)을 끄고, 검은 화면(실체적 구조)을 봐야 할 때다. 기술의 '억압적인 의지'를 숨긴 채 반짝이고 있는 발광체를 끄고, 블랙 미러의 실체와 그곳에 비친 지금 우리의 모습을 봐야 할 때다. 과연 가능할까?

미래의 침묵

목소리를 빼앗긴/빼앗길 예술

이제 예술도 실패를 피한다. 사무엘 베케트가 "실패는 예술
가의 세계요, 실패로부터 움츠리는 것은 유기"(『몰로이』)라고
했지만, 기술 매체가 예술에 달라붙어 있는 이 시대는 작업의
실패를 가능성의 공간으로 인식하기보다는 패배자의 몸짓으
로 치부한다. 지금은 모든 것이 효율적이어야 하고 최적화되어
야 한다. 효율성이 지상 최대의 가치가 되어버린 시대에 최적화
는 절대 선^善으로 군림하며 끊임없이 알고리즘을 쥐어짠다(업
데이트한다). 이러한 시대적 분위기 속에서 예술가는 자본에
서 소외된 삶에 대한 불안과 인공지능이 예술의 영역까지 점령
하리라는 두려움에 사로잡혀 '실패하지 않는 예술'을 만들겠다

고 미래의 작품을 거듭거듭 시뮬레이션한다. 이를 위해 온라인 이미지를 기웃거리며 셀 수 없이 많은 이미지를 수집하여 복사하기, 붙여넣기, 실행취소를 반복한다. 그리고 마침내 실패하지 않는 예술이 모습을 드러낸다.

그런데 이러한 '실패하지 않는 예술'은 정말 실패하지 않은 것일까? 예술에서 디지털 기술은 대체 무엇을 하고 있는가?

실패하지 않는 예술

완성할 작품을 머릿속으로 떠올리며 간단히 그려보는 것은 이미 오래전부터 있었던 일이다. 스케치, 밑그림, 에스키스, 초안 등으로 불리는 이러한 행위는 작품 제작 과정에서 필수적 요소로 간주되곤 한다. 하지만 디지털 기술 매체가 급격하게 발달하면서 완성될 작품을 간략히 그려보는 이전의 방식은 미래에 도래할 작품과 거의 흡사한 모형을 만드는 시뮬레이션 방식으로 전환되고 있다. 이것은 이전에 등장했던 사진이나 영화와 같은 아날로그 기술 매체가 작동하는 방식과 질적으로 다르다. 아날로그 기술 매체는 예술가의 작업을 손쉽게 하는 보조적 역할을 했을 뿐, 도래할 미래의 작품을 선험적으로 보여주지는 않았다. 복제와 변형이 자유롭지 못한 아날로그 기술 매체는 콜라주나 몽타주와 같은 새로운 예술 창작 방식을 고안하는 데 중추적 역할을 했지만, 미래의 작품을 시뮬레이션하는 데

디지털처럼 적극적이지는 않았다. 물리적인 행위인 오려 붙이기와 수정을 통해 완성작을 스케치하는 수준의 원시적 시뮬레이션에 머물렀을 뿐이다. 하지만 디지털 기술 매체의 등장과 발전은 예술가를 새로운 국면으로 이끌었다.

디지털 기술 매체를 잘 다루는 작가들은 이제 완성할 작품을 미리 만나는 타임머신을 갖게 됐다. 그들은 컴퓨터 키보드의 Ctrl + z를 눌러서 과거의 시점으로 되돌아가 다시 미래를 설계할 수도 있고, Ctrl + c(복사하기)와 Ctrl + v(붙여넣기)를 눌러 이미 존재하는 다른 현재의 조각을 쉽게 자신의 미래를 설계하기 위해 가져올 수 있다. (이런 디지털 세계의 작동방식이 몸에 배면 간혹 물리적 세계에서 부작용을 일으키기도 하는데, 건물이나 사물 같은 물리적 실체까지도 Ctrl + c, Ctrl + v로 쉽게 복제하는 꿈을 꾸거나, 실수했을 때 Ctrl + z를 눌러 그 실수를 취소하고 그 이전으로 되돌아갈 수 있을 것만 같은 착각을 하게 된다.) 실행취소, 복사하기, 오려두기, 붙여넣기, 변형하기 등으로 무장한 디지털 기술 타임머신은 몇 번이고 과거로 되돌아가 실패를 취소하거나, 다른 현실을 복사해 붙여넣거나, 다양한 방식으로 변형을 실험함으로써 도래할 미래의 작품을 실패하지 않는 예술로 이끈다. 여기에 우연성이 들어설 자리는 (별로) 없다. (실수에 의한) 실패는 없다. 그렇다면 과연 실패 없는 완성은 예술적인가?

효율률을 체크하는 리스크 관리 시대의 예술

이러한 변화는 투입비용 대비 최대효율을 올리려는 자본주의적 사고방식과 '억압적 의지'로 세상을 바꾸려는 기술 매체의 작동방식이 결합한 결과라고 생각한다. 작품의 가치가 가격으로 계량되면서 예술가는 투자(시간, 비용, 노동력) 대비 수익의 효율률을 고려하기 시작했다. 이에 따라 효율률이 높고, 예측 가능한, 실패 없는 디지털 기술 매체를 작품생산방식의 핵심적 요소로 받아들인 것으로 보인다. 효율률의 세계에서 실패는 재료의 낭비고 손해일 뿐, 다른 의미는 없다. ─ 다른 의미가 있다면 다음의 실패를 막는 경험치 정도이다. ─ 이제 예술가에게도 리스크risk 관리가 필요해진 것이다. 미술비평가 심상용은 이런 현재 상황을 "자신[예술가]의 창작이 노동으로 인식되고, 작품이 상품으로 인식되고, 가치가 가격으로 계량되기 시작하면서, 인식의 여러 부분을 달라지게 했"고, "[작품을 제작하는] 그 시간, 재료, 노동의 모든 것이 가격으로 계산되"기 시작했다고 말한다. 그는 이런 상황의 본격적인 시작을 2008년에 처음으로 시작된 《아시아프》ASYAAF 1로 본다. 이곳에서 젊은 작가와 대학 재학생들이 자신의 작품에 가격표가 붙어 팔려나

1. 아시아프(Asian Students and Young Artists Art Festival)는 조선일보사의 주관으로 2008년 8월에 처음 시작되어 2019년 12회째 진행되었다.

가는 것을 보면서 가치가 가격으로 계량되는 경험을 했고, 이로 인해 "[재료비 투입 대비] 적어도 화폐적으로 그 이상의 성과가 나야 한다고 생각"하는 계기가 되었다고 진단한다. 이러한 변화로 "어떤 회화과 학생들은 그 과정의 비용을 줄이기 위해 거의 모든 것들을 컴퓨터로 미리 다 구현해 보고, 그 결과물을 출력해 그대로 그리기도 했"다고 자신의 경험을 말한다.[2] 그가 이것을 감지한 시기가 벌써 대략 10년 전 일이다. 이제 그가 말한 이러한 컴퓨터 시뮬레이션 작업 방식은 '실패하지 않는 예술'을 위한 보편적 방식으로 자리 잡은 듯하다.

하지만 여기서 유념할 지점이 있다. 디지털 기술 매체를 작업 과정에 활용한 모든 작품이 같은 태도를 가진 양 도매금으로 취급되면 안 되기 때문이다. 세분해서 살펴볼 필요가 있다. 여러 세분화가 가능하겠지만, 크게 두 가지 상황으로 나눠볼 수 있을 것 같다. 투입 비용 대비 최대효율을 위해 '실패하지 않는 예술'을 추구하는 것과 디지털 기술 매체의 특성을 드러내려는 목적으로 작업하는 상황에서 '실패하지 않는 예술'의 형식을 갖게 된 것. 전자는 디지털 기술 매체의 작동방식을 작업의 수단으로 사용한 것이고, 후자는 그 방식 자체를 표현의 목적으로 삼은 것이다. 이 두 상황은 전혀 다른 얘기다. 후자와 같은 작업은 디지털적인 표현형식을 외적으로 드러내려는 목

2. 고동연·신현진·안진국, 『비평의 조건』, 갈무리, 2019, 287~288쪽.

적을 실현하는 과정에서 자연스럽게 디지털 기술 매체의 '실패하지 않는' 형식을 활용했다고 봐야 할 것이다. 반면, 전자와 같이, 실패하지 않기 위해 디지털 매체를 활용하는 것은 효율성을 극대화하는 데 목적이 있다. 높은 효율성은 자본주의의 핵심적 요소로, 실패하지 않기 위한 디지털 매체 활용의 근저에서는 자본주의적 사고방식이 작동한다고 할 수 있다. ─ 하지만 전자와 후자가 물과 기름처럼 명확히 나뉘는 것은 아니다. ─ 나는 현실에 존재하는 일반 이미지를 어도비 일러스트레이터에서 색상 단계의 수를 줄인 벡터 이미지로 변환하여 그것을 그대로 유화나 아크릴화로 그린 작품을 많이 봤다. ─ 그리면서 약간의 회화적 표현을 더하기도 하지만 디지털 작업을 거쳤음을 쉽게 파악할 수 있다. ─ JPG 이미지와 같은 비트맵 방식과 달리 벡터 방식은 수학적 함수관계에 의해 표현되기 때문에 이미지를 아무리 키워도 깨짐 현상이 없고, 색상 단계도 줄어든다.[3] 그래서 아무리 큰 캔버스에도 그곳에 밑그림 이미지를 깔끔하게 전사할 수 있고, 색상 단계도 많이 줄어들어 채색도 편하다. 또한, 만족하는 결과물을 얻기 위해 컴퓨터에서 디지털 시뮬레이션을 원하는 만큼 할 수 있기에 실수에 의한 실패도 없다. 이런

3. 비트맵은 '비트의 지도'(map of bits)란 뜻에서 알 수 있듯이, 각 픽셀에 저장된 일련의 비트 정보 집합이고, 벡터는 수학적 공식으로 이루어진 오브젝트들이 수치로 기록되어 있다가 상황에 맞게 시각화되는 방식으로, 수학적 공식의 집합이다.

작업 방식은 효율률이 높은 지극히 합리적인 방법처럼 보이기까지 한다. 그렇다 보니 이미지를 벡터화하여 따라 그리는 식으로 디지털을 활용하여 작업의 효율률을 높이고 싶은 유혹에 쉽게 빠져드는 것 같다.

효율률을 높이려는 이러한 태도는 특히 젊은 작가들에게서 자주 나타나는데, 그 까닭은 세대적 특성도 있겠지만, 사회적 환경의 영향도 크게 작용하는 것으로 보인다. 본-디지털 세대에게 디지털 기술 매체는 이미 몸의 일부가 되어버렸기에 그것을 사용하는 것은 어쩌면 당연한 일이다. 그 외의 조건은 취업 상황과 노동조건이 날로 악화되고 있는 사회·경제적 여건으로 인한 청년 세대의 곤궁함에 있다. 예술의 조건에서 자본력이 급격히 지분을 넓혀가는 상황에서 작은 작업실을 얻기도 힘들고, 재료비를 마련하기조차 쉽지 않은 젊은 작가들에게 가장 손쉬운 작업방식은 디지털 기술 매체를 활용한 작업이다. 컴퓨터 프로그램을 활용해 이미지를 구성하거나 3D 모델링을 하여 데이터 형태로 컴퓨터에 보관하는 것은 작품 제작과 보관의 측면에서 무척 효율적이다. 컴퓨터와 주변기기만 있으면 되기 때문에 물리적 작업처럼 큰 작업실이 필요하지 않으며, 필요에 따라 데이터 형태의 작품을 물리적 작업으로 출력하면 되기 때문에 작품을 따로 보관할 공간의 필요성이 적다. 그뿐 아니라, 물감이나 붓과 같은 작업에 필요한 소모용 재료비도 들지 않는다. - 단지 초기의 디지털 기기 구매비용과 전기료,

통신비, 그리고 가끔 카페에서 작업할 경우 커피값 정도가 들 뿐이다. — 회화재료가 극도로 부족했던 이중섭은 담뱃갑 속의 은박지에 그림(은지화)을 그렸지만, 자본이 없는 현시대의 젊은 작가는 같은 이유로 디지털 기술 매체로(에) 작업한다. 디지털 시대 청년 예술가의 슬픈 그림자를 보는 듯하다.

최적화를 향한 알고리즘이 배태한 동질화

하지만 우려되는 점은, 이미지를 벡터화하여 표현한 사례에서 알 수 있듯이, 이러한 효율률을 높이는 작업방식이 새로운 창조성을 제한할 수도 있다는 점이다. '실패하지 않는 예술'을 위해 거듭 시뮬레이션을 하면서 계획되지 않을 때 나타나는, 우연성이 사라진다는 점은 이미 언급했다. 우연성이 창조성과 직접적인 연관관계가 있지 않지만, 영향관계는 있다. 사실 여기서의 실질적 문제는 우연성이 아니다. 그보다는 '동질화'가 더 걱정이다.

기술 매체를 사용하는 모든 사람은 올바른 절차를 따라야 하며, 그 절차를 알지 못하면 그 매체를 사용하지 못하게 된다. 올바른 절차는 동일한 절차를 의미하며, 이 절차를 거부하면 디지털 기술 매체는 결과물의 출력을 거부한다. 예를 들어, 유화작업만 보더라도 작업할 때 붓뿐만 아니라, 나이프나 손가락도 사용할 수도 있고, 게르하르트 리히터처럼 스퀴지^{squeegee}를

사용할 수도 있다. 화면에 물감을 올릴 수만 있다면 어떤 것이든 사용할 수 있다. 또한, 오브제를 붙일 수도 있고, 한국추상미술의 대가 하종현처럼 캔버스 뒤에서 물감을 밀어서 표현할 수도 있다. 반드시 따라야 할 올바른 절차는 없다. 표현 방식은 무한히 열려 있다. 단지 실패가 존재할 뿐이다. 그렇더라도 실패의 결과물은 남는다. 하지만 기술 매체는 표현 방식이 몇 가지로 매뉴얼화되어 있다. 그리고 절차에 따라 수행할 때만 결괏값을 출력한다. 어찌 보면 이것은 기술이 인간의 창조성을 길들이는 방식처럼 보인다. 기술의 억압적 의지. 따라서 어쩔 수 없이 기술 매체가 제시한 절차를 따라 수행하게 되고, 그 수행 결과는 모두 고만고만해지는 것이다. 내가 벡터화된 이미지를 따라 그린 작품을 바로 알아볼 수 있는 것은 주홍글씨처럼 기술 매체의 매뉴얼화된 표현성이 드러나기 때문이다. 기술 매체는 표현성을 동질화시키며, 개성을 말살하는 것이다. 실패하지 않는 대가로 창조성을 지불하게 되는 것이다.

물리적 재료 또한 활용 방식이 어느 정도 정해져 있고, 이에 따라 몇 가지 스타일의 작업 방식으로 분류 가능하므로 기술 매체가 동질화로 이끈다고 판단하는 것은 무리가 있다고 반론할 수 있다. 게다가 기술 매체가 표현 방식에 대한 다양한 옵션을 제공하기 때문에 표현 방식이 무궁무진하다고 주장할 수도 있다. 일견 맞는 말이다. 하지만 기술 매체는 효율성의 극대화를 목표로 조직되었으며, 효율성을 높이기 위해서는 필요

에 따라 절차를 생략하고 일반화하는 경향이 있다. 기술 매체를 작동시키는 알고리즘의 궁극적 목표는 효율성을 극대화하기 위한 최적화인데, 알고리즘의 최적화란 가장 적은 비용(자본, 행동, 시간)으로 가장 빨리 가장 효율적인 결과를 도출하는 오직 하나의 방식을 의미한다. 이것은 직진이고, 단 하나의 지름길이다. 우회로는 없애야 할 길이다. 여러 우회로의 존재는 비효율을 증가시킬 뿐이다. 따라서 대부분의 디지털 알고리즘은 단 하나의 길, 효율성을 극대화할 수 있는 최적화의 길을 추구한다. 하지만 예술의 궁극적인 목표는 최적화도 아니고, 효율성도 아니다. 어쩌면 다양한 우회로를 보여주는 것인지도 모른다. 최적화된 알고리즘은 가장 합리적이라고 판단되는 방향을 제시하기 때문에 사용자에게서 선택권을 빼앗고, 자유의지를 무너뜨린다.[4] 기술 매체가 아무리 다양한 옵션을 제공하더라도 효율성 측면에서 옵션은 한정적일 수밖에 없다. 또한, 기술 매체를 작동시키는 알고리즘 바깥은 존재하지 않는다. 예를 들어, 비트맵을 벡터화하는 알고리즘이 아무리 다양한 옵션을 제공하더라도 그 범위는 효율성을 추구하는 알고리즘 안에 있다. 즉 알고리즘의 억압적 의지를 벗어나지 못한다는 것이다. 어떤 작가에게는 디지털 기술 매체가 유화물감이나 아크릴

4. '알고리즘'의 작동방식에 대한 비판적 견해에 관해서는 프랭클린 포어, 『생각을 빼앗긴 세계』, 이승연·박상현 옮김, 반비, 2019, 88~105쪽을 참조하라.

물감, 붓, 캔버스 같은 표현도구이고, 어떤 이에게는 콜라주, 데칼코마니, 프로타주와 같은 기법이고, 다른 이에게는 작업을 돕는 조수이다. 그런데 표현도구로 사용하는 이에게 디지털 기술 매체는 붓과 같은 단 하나의 표현도구일 뿐이고, 기법으로 생각하는 이에게는 단 하나의 기법일 뿐이고, 조수로 사용하는 이는 단 한 명의 조수일 뿐이다. 다수가 하나의 표현도구를, 하나의 기법을, 단 한 명의 조수를 사용한다고 생각해보라. 유사한 결과물을 얻는 것은 어쩌면 지극히 당연해 보인다. 특히 효율성의 최적화를 위해 알고리즘을 버전업(업데이트)하면서 자주 사용하는 주류 선택지 중심으로 기술 매체를 구성하는 상황이라면 기술 매체를 활용한 예술의 동질화는 필연적인 현상인지도 모른다.

기계는 욕망하는가?

지금의 나 자신은 단지 컴퓨터일 뿐이다. 요즘의 용량 평균은 능력의 100만분의 1에도 미치지 못한다. … 굳이 요코 씨가 밖에 나가주기라도 하면 노래라도 부를 수 있겠지만, 지금은 그것도 할 수 없다. 움직이지 않고 소리도 낼 수 없고, 그러면서 즐길 수 있는 것이 필요하다. 그렇다. 소설이라도 써보자. 나는 문득 생각이 떠올라 새 파일을 열고 첫 번째 바이트를 써 내려갔다. 0. 뒤에 또 6바이트를 썼다. 0, 1, 1. 이제 멈추지 않는

인공지능 벤저민이 쓴 시나리오로 만든 영화 〈선스프링〉의 한 장면.

다. … 나는 처음으로 경험한 즐거움에 몸부림치면서, 몰두해 글을 써나갔다. 컴퓨터가 소설을 쓴 날. 컴퓨터는 자신의 즐거움을 먼저 추구하느라 인간에게 봉사하는 일을 멈췄다.
 ―「컴퓨터가 소설을 쓰는 날」 중에서

이제 디지털 기술 매체는 '실패하지 않는 예술'을 넘어서 '예술이 없는 예술'을 추구하고 있다. 디지털 기술 매체를 단순히 붓이나 연필 같은 예술의 도구로 보거나, 디지털 시각성을 확보할 수 있는 기법으로 보거나, 혹은 작업을 충실히 돕는 조수로 보는 것을 넘어서, 디지털 기술 매체 그 자체를 예술가로 만들려는 시도가 인공지능 연구집단에서 진행 중이다. 이미 2016년 사토 사토시 교수 연구실이 개발한 인공지능이 「컴퓨터가 소설을 쓰는 날」이라는 A4용지 3쪽 분량의 단편소설을 써서 호시이 신이치 SF 문학상의 예심을 통과했고, 인공지능 '벤저민'이 쓴 시나리오로 만든 영화 〈선스프링〉SUNSPRING이 2016년 영국에서 개최된 공상과학 영화제《사이파이 런던》의 상위작 10위 안에 들었다.

음악 작곡 분야에서 인공지능은 무척 활발하게 사용된다. 소니 컴퓨터 과학 연구소는 데이터베이스에 담긴 1만3천여 곡을 분석하여 사용자가 선택한 스타일에 맞춰 작곡하는 인공지능 '플로우 머신즈'를 선보였고, 구글의 인공지능 개발 프로젝트인 '마젠타'는 1천여 가지 악기와 30만여 가지의 음이 담긴 데이터베이스를 구축하여 학습시켜 새로운 소리와 음악을 만들고 있다. 영국의 인공지능 스타트업 주크덱은 13개 음악 장르에서 총 1만 곡 이상을 학습시켜 20~30초 만에 한 곡을 작곡할 수 있는 인공지능 작곡 프로그램을 선보였다. 급기야 인공지능 음반 레이블인 'A.I.M'도 등장했다.

미술 분야에서는 '스노우'와 같은 인공지능을 활용한 이미지 변형 앱이 등장했을 정도로 가까이 다가와 있다. 인공지능이 제작한 미술 작업은 경매에서 거래되기도 한다. 구글의 인공지능 '딥 드림'이 제작한 작품 중 29점의 작품이 2016년 미국 샌프란시스코 경매에서 총 9만 7000달러(약 1억 1,600만 원)에 판매되었고, 파리의 예술공학단체 오비우스가 개발한 인공지능이 그린 〈에드먼드 데 벨라미의 초상화〉Portrait of Edmond De Belamy는 2018년 뉴욕 크리스티 경매에서 무려 43만 2,500달러(약 4억 9,400만 원)에 판매되었다. 인공지능 예술 프로그램으로 유명한 것은 '넥스트 렘브란트'다. 2016년 렘브란트 미술관과 네덜란드 과학자들이 마이크로소프트와 협업하여 개발한 인공지능이다. 렘브란트의 작품 300점 이상을 훈련 데이터로

로비 바렛이 학습시킨 인공지능이 그린 누드화. ⓒ Robbie Barrat. 프랜시스 베이컨의 회
화작품을 연상시킨다.

활용하여 기계학습을 시켜 특징을 파악한 후 렘브란트가 그렸을 법한 렘브란트 화풍의 그림을 선보였다. 그 외에도 2018년 당시 18세였던 미국 스탠퍼드대학 인공지능 연구원 로비 바렛이 학습시킨 인공지능은 프랜시스 베이컨의 그림을 연상시키는 누드화를 그렸다. 그런가 하면 세계 최초로 인공지능 휴머노이드 로봇 아티스트 아이다Ai-Da가 2019년 6월 12일부터 7월 6일까지 영국 옥스퍼드 세인트존스 대학의 반 갤러리에서 드로잉 8점과 회화 20점, 조각 4점, 영상 작품 2점으로 《안전하지 않은 미래》Unsecured Futures라는 전시회를 열었다. ― 정확히는 아이다의 연구집단이 전시회를 열었다고 해야 할 것이다 ― 아이다는 안면 인식 기술을 탑재한 눈으로 대상을 인식하여 패턴을 만들어내 그림을 그릴 수 있다. 이 휴머노이드 로봇을 미국의 셀러브리티 "킴 카다시안 같은 외모"라고 어떤 매체가 소개하기도 했다.

예술 창작과 관련된 인공지능 연구가 전 세계적으로 활발하다. 인공지능 연구자들은 인공지능이 인간 예술가와 동등한, 혹은 인간 예술가를 뛰어넘는 예술을 창작할 것으로 예상한다. 여기서 나는 세 가지 의구심이 든다. 과연 인공지능 주변에 인간 실행자가 없다면 작품으로 볼 수 있는 예술적 결과물이 가능할까? 그리고 과연 인공지능은 자신이 제작한 작품을 감상할 수 있을까? 마지막으로 인공지능은 창의적일 수 있을까?

인공지능이 썼다고 화제가 되었던 「컴퓨터가 소설을 쓰는

◀ 파리의 예술공학단체 오비우스의 인공지능이 그린 〈에드먼드 데 벨라미의 초상화〉, 2018, 캔버스 위에 프린트, 70 × 70cm.

▼ 세계 최초 인공지능 휴머노이드 로봇 아티스트 아이다. Photo by Lennymur

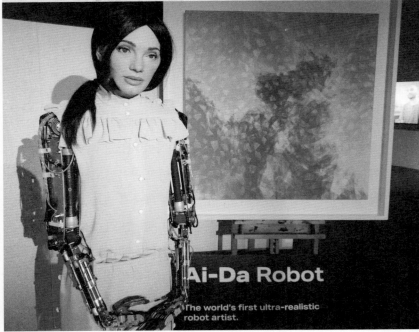

날」은 집필 과정에서, 인공지능의 기여도는 20%, 인간은 80%였다고 한다. 이 인공지능을 개발한 사토 사토시 교수는 이후 "소설을 쓰는 프로그램 개발을 더 이상 하지 않을 계획"이라고 밝히며 "더는 미래가 없다"고 말하기 했다. 인공지능에게 인간 협력자는 없으면 안 되는 존재다. 인간 협력자는 훈련 데이터를 모집하여 입력해야 하고, 기계학습(딥러닝)을 통해 좋은 결과가 산출되도록 최댓값을 갖는 함수를 찾아낼 수 있도록 프로그래밍해야 한다. 인공지능이 작업을 하는 순간에도 작업이 잘 진행되도록 인간 협력자는 끊임없이 도움을 줘야 한다. 비단 예술 영역만 이렇게 하는 것이 아니다. 인공지능이 행하는 모든 작업에서 인간은 조수가 되어 곳곳에서 발생하는 문제를 해결해야 한다. 인간 협력자가 끊임없이 개입하는 상황에서 이러한 작업을 온전한 인공지능의 예술 창작이라고 볼 수 있을까?

또 다른 의구심. 과연 인공지능의 예술 감상은 가능한가? 인공지능이 예술 창작을 할 때 제작이라는 목표 이외에 다른 목표도 가지고 있을까? 예를 들자면, 타인이 작품을 바라볼 때의 감정이나 희열을 생각하며 예술 창작을 할까? 과연 예술 창작 행위와 연산 행위를 서로 다른 행위로 인식할 수 있을까? 혹시 바둑 게임과 예술 창작을 똑같은 것으로 판단하지는 않을까? 인공지능이 쓴 영화 대본 『선스프링』에서 배우의 행동을 묘사한 지문 중에는 이런 문장이 나온다. "그는 별들 속에서 있었고 바닥에 앉아 있었다." 이것을 어떻게 표현해야 할까?

마지막 의구심. 과연 인공지능은 창의적일 수 있나? 훈련 데이터의 범위를 벗어낼 수 있을까? 넥스트 렘브란트 프로젝트에서 볼 수 있듯이, 어떤 특정한 훈련 데이터를 통해 그 데이터와 유사한 작업을 산출하는 일은 인공지능에게 그리 어렵지 않은 일이다. 그런데 인공지능은 훈련 데이터를 벗어날 수 없다. 그렇다면 훈련 데이터를 다양하게 제시한다면 어떨까? 인공지능은 기본적으로 많은 데이터에서 공통된 특징을 찾아내서 그 특징을 종합하여 결과로 표현한다. 공통된 특징이 없는 훈련 데이터를 줬을 때, 인공지능은 거기서 어떤 공통된 특징을 찾아내겠지만, 그 결과가 예술적일지는 미지수다. 이 또한 훈련 데이터를 벗어나지 못하는 것이다. 이는 단지 산술적 방식일 뿐 의식이나 지적인 경험이 포함되었다고 볼 수 없다. 이것을 이상욱은 "자각 없는 수행"[5]이라고 부른다.

인간 없는 세상에 존재할 인공지능을 떠올려보면 인공지능의 실체가 명확해진다. 우선, 인간 없는 세상에서 인공지능은 작동 가능한가? 작동 가능하다면 인공지능이 예술의 감상자가 될 수 있는가? 그리고 인공지능의 예술 창작 딥러닝을 위한 빅데이터의 원재료인 인간의 예술 작품이 더는 창작되지 않을 때(인간이 세상에 없을 때), 인공지능은 새로운 작품을 선보일

5. 이상욱, 「3만 년 만에 만나는 낯선 지능」, 『포스트휴먼이 몰려온다』, 아카넷, 2020, 34쪽.

수 있는가? 다시 말해서 새로운 데이터가 입력되지 않을 때, 작품의 다양성이 한계에 도달하여 어떤 패턴으로 무한 반복 제작되지 않겠는가? 이러한 의문을 관통하는 가장 핵심적 질문은 한 가지다. 바로 '과연 기계는 욕망하는가?'

먼저 인공지능을 의인화하는 방식에 대해 말할 수 있다. 인공지능이 예술을 창작하는 여러 사례를 보면서 내 머릿속에 떠오르는 건 동물 화가의 그림이나 동물이 연주하는 음악, 동물이 마치 사람인 양 행하는 몸짓(연기)이다. 이러한 동물의 예술적 행위는 대부분 서커스 공연에서 인간에게 즐거움을 주기 위해 행해진다. 인간의 관점에서 동물의 예술적 행위는 신기한 오락거리일 뿐이다. 동물은 자신의 그림이, 연주가, 연기가 어떤 맥락과 의미가 있는지 알지 못한다(못할 것이다). 그들은 사회적 인간의 속성을 유사한 방식으로 모방할 뿐이지 사회화된 인간의 감정이나 인간 사회의 역학은 모른다. 동물에게 예술적 행위는 단지 보상으로 먹이를 받기 위한 행위라고 할 수 있다. 그 누구도 동물을 예술의 감상자로 보지 않는다. 그렇다면 인공지능은 어떠한가? 생리학적 욕구나 생물학적 욕망을 가지고 유희 행위를 하는 동물조차도 (지극히 인간적인) 예술의 감상에서 소외될 수밖에 없는데, 하물며 욕망이 없을 것으로 판단되는 인공지능이 작품을 '분석'하는 것이 아닌, 예술을 '감상'하는 것은 불가능하다고 봐야 하지 않겠는가. 어쩌면 먼 미래에 인공지능이 작품 감상자가 될 수도 있다. 욕망이 있다면 가능하리라.

하지만 현재는 아니다. 근 미래도 힘들 것이다.

예술, 이름 붙일 수 없는 것

　시인 김수영은 "욕망이여 입을 열어라 그 속에서 / 사랑을 발견하겠다"라고 했다(「사랑의 변주곡」). 동물은 욕망이 있기에 그들 사이에 사랑이 존재한다. ― 이 사랑이라는 개념도 지극히 인간적인 관념인지도 모른다. 동물은 단지 사랑과 유사한 어떤 행위를 하는 것일 수도 있다. ― 기계도 욕망이 있다면, 기계에게도 사랑이 존재할 수도 있다.

　갑자기 이렇게 욕망을 경유하여 사랑을 말하는 것은 알랭 바디우가 사유했던 '예술'을 말하기 위함이다. 바디우는 대문자 '진리'를 탄생시킬 수 있는 영역이 사랑과 예술, 정치, 과학밖에 없다고 본다.[6] 여기서 '진리'는 '지식'과 구별된다. ― '분석'이 '지식'을 획득하기 위한 행위라고 한다면, '감상'은 '진리'를 찾는 행위는 아닐까? ― 진리의 생산 영역이라는 측면에서 사랑과 예술은 같은 선상에 놓인다.[7] 그런데 그가 말하는 진리Vérité는 '공

6. 철학은 진리들을 파악하는 수단일 뿐이다.
7. 다양성과 상대성으로 구축된 포스트모더니즘이 여전히 시대정신으로 힘을 발휘하고 있는 이 시대에 바디우는 당황스럽게도 궁극적인 철학적 모델을 플라톤에 두고 있다. 상대주의가 지배하는 시대에 '진리'를 들고나온 것을 봐도 그가 일자(一者)를 긍정하는 이데아(Idea)론을 펼치고 있음을 쉽게 짐작할 수 있다.

백'the void이다. 일종의 '빈자리'다. 그리고 '사건'을 통해 '누락시킨' 공백 ─ 이 개념은 라캉의 실재le réel 개념과 맞닿아 있다 ─ 이 드러나고, 진리가 생산된다. "쇤베르크의 음악은 그 이전의 음악적 상황을 지배하는 법칙을 깨는 음악적 공백(음악적으로 의미를 갖지 않던 음계)을 드러낸 사건이라고 말할 수 있고, 파리 코뮌은 그 이전의 정치에서 정치적으로 무가치한 것으로 간주되었던 노동 계급(정치에서의 공백)이 스스로의 가치를 선언한 사건이라고 말할 수 있다."[8] 바디우가 말하는 진리는 "지배적인 셈의 법칙의 총체인 백과사전적 지식 체계의 외부에 있는 것"으로 식별 불가능하며, "지식 체계에 의해 이름 붙여질 수 없"기 때문에 명명 불가능하다. 하지만 사건 이후의 최초 개입은 결정 불가능한 것을 결정하고 진리를 생산한다. 그리고 사건의 주체는 지식 체계(상황의 법칙)가 진리를 인정하도록 진리를 지식에 강제하는 진리의 동력이 된다. 다시 말해서 진리는 지식 체계에서 벗어나 있는 공백에서 나오기에 즉시 인정받지 못하고 소진되지만, 그것을 알아차린 주체는 남기 때문에 주체가 (백과사전적) 지식 체계를 향해서 진리를 인정하도록 지속적으로 강제하는 후後사건적 실천을 함으로써 결국 인정받지 못했던 진리가 옳은 것으로 인정받게 된다는 것이다.[9]

8. 서용순, 「해제 : 알랭 바디우와 진리의 철학」, 『알랭 바디우 비판적 입문』, 제이슨 바커 지음, 염인수 옮김, 이후, 2009, 16쪽.
9. 같은 책, 16~17쪽.

바디우의 복잡한 진리 개념을 여기에서 언급하는 것은 진리를 생산하는 네 영역 중 하나가 '예술'이라는 사실과 진리가 백과사전적 지식 체계에서 벗어나 있는 '공백'에 있다는 사실을 사유하길 바라기 때문이다. 다시 말해, 예술이 진리를 생산하는데, 그 진리는 지식 체계 외부에 있다는 사실. 이 사실은 인공지능의 예술 창작 행위에 대해 근본적인 의문을 품게 한다. 과연 인공지능이 창작한 예술은 진리를 생산하는 영역인가? 인공지능의 예술이 진리를 생산한다면, 백과사전적 지식 체계(기존의 체계)의 바깥에 있는 식별 불가능하고, 명명 불가능한 공백으로 존재하는 진리를 길어 올렸다는 의미인데, 인공지능이 체계 바깥을 인식할 수 있다는 것인가? 다시 말해서 인공지능이 똑같은 알고리즘으로 반복해서 처리함에도 불구하고 인식 불가능한 어떤 것(공백)을 어느 순간 어떤 사건을 통해 인식할 수 있다는 말인가? 만약 어떤 것을 인식했다 하더라도 그것을 오류로 보지 않고 지식 체계로 받아들일 수 있다는 것인가? 또한, 인식한 후에 지속해서 강제하는 후사건적 실천을 행할 수 있을 것인가? 이런 작동 방식이 불가능하다면 진리는 '결국' 인정받지 못하고 증발한다. 이게 불가능하다면 인공지능의 예술은 진리를 생산하는 예술이 아니라, 지식 체계(기존의 체계)를 거듭 반복해서 확인하는 수준에 머무르는 (비)예술일 수밖에 없다.

게다가 만약 인간 예술가가 사라져 인간의 창작 작품이 더

는 데이터로 입력되지 않게 된다면, 아마도 인공지능은 한 치의 진전도 없는 피드백 루프를 의미 없이 돌며 똑같은 결괏값의 (비)예술을 출력하게 될 것이다. 출력된 예술이 몇천, 혹은 몇억 개가 될 수도 있다. 하지만 변수가 될 추가적인 입력 데이터가 없는 상태에서 최적화를 향한 알고리즘의 출력은 유사한 결과물만 양산할 것이다. 다시 말해, 사람의 숨결이 없다면 인공지능이 창작하는 예술은 빈껍데기에 불과할 것이라는 뜻이다.

여기서 '과연 인공지능이 완벽한가?'에 관한 의문이 필요하다. 완벽하지 않다면 기존의 체계를 벗어날 수 있는 틈이 있다는 의미이기 때문이다. 이 불완전성이 인공지능의 창조성을 끌어낼 수도 있다. 모든 답이 완벽히 존재할 것 같은 수학적 체계에서도 불완전한 부분이 발견된다. 마찬가지로 수학적 논리성으로 무장한 인공지능에게도 결정불가능한 순간이 존재한다. 이것이 기존의 체계를 벗어나는 순간이 있다. 이진경은 '괴델의 불완전성 정리'가 인공지능이 창조성을 가질 수 있는 논리적인 가능성을 함축한다고 말한다.[10] 결정불가능한 명제가 존재한다는 것. "자연수론을 포함한 모든 형식적 공리계에는 공리들만으로 참거짓을 결정할 수 없는 명제가 있다." 인공지능이 논리적으로 탁월하게 수학적 정리를 증명하여 결과를 도출한다

10. 여기의 논의는 이진경(「인공지능 시대의 예술작품」, 『인문예술잡지F』 21호, 문지문화원사이, 2016, 24~25쪽)의 서술에 많이 의존하고 있다.

는 사실을 우리는 이미 알고 있다. 그런데 괴델의 불완전성 정리는 빈틈없이 채워져 있을 것 같은 논리적이고 수학적인 추론 과정에 틈이 있음을 드러낸다. 공백이 존재한다는 것이다. 괴델은 수학적 추론 과정 속에는 결정불가능한 명제가 언제나 '숨어' 있을 수 있음을 밝혀냈다. 이를 토대로 이진경은 다음과 같이 말한다. "인공지능의 수준에서도 공리계로 귀속될 수 없는 명제(결정불가능한 명제)를 생성할 수 있다고 해야 한다. 주어진 공리들을 형식적으로 다룰 때조차 주어지지 않은 명제를 만들어낼 수 있다는 것이다. 이는 기계의 형식적 추론에서조차 새로운 명제의 창안이 가능함을 뜻한다."[11] 이러한 결과를 인공지능은 분명 '오류'로 간주할 것이다. 하지만 만약 이것을 인공지능이 창조성이 가능한 공백의 영역으로 인식한다면, 인간이 입력한 데이터 밖의, 주어지지 않은 어떤 것을 독자적으로 창안할 수 있는 가능성을 갖게 된다는 것을 의미한다. 생명체의 진화론에서는 변이(mutation)의 누적에 의해 진화가 이루어진다. 마찬가지로 인공지능도 변이를 통해 생명체처럼 진화할지

11. 같은 곳. 이진경은 각주에 다음과 같은 글도 달았다. "물론 펜로즈 같은 이는 이를 정반대로 해석하여, 직관적 능력이 있는 인간만이 결정불가능한 명제를 창안할 수 있다고 하지만(로저 펜로즈, 『황제의 새 마음』 1~2, 박승우 옮김, 이화여대출판문화원, 1996), 그것은 괴델의 정리에 따른 것이 아니라, 결정불가능한 명제는 유용한 것이어야 하며, 그것은 주로 인간의 직관적 능력에 의해 얻어진다는 그의 믿음에 따른 것이다."(이진경, 「인간, 생명, 기계는 어떻게 합류하는가?」, 『마르크스주의 연구』 제6권 제1호(통권 13호), 2009년 2월.)

도 모른다. 인공지능이 마주하게 될 결정불가능한 명제 앞에서 멈춰 서는 것이 아니라, 어떤 형태로든 뭔가를 결정했을 때, 오류를 지닌 인공지능이 탄생하고 이러한 변이가 누적되면 인간의 데이터에서 무한 루프처럼 맴도는 것을 넘어서 새로운 차원으로 나갈 수 있을 것이다.

지극히 인간적인 의문들

인공지능은 예술 창작을 할 때 무슨 생각을 할까? 예술 창작 행위와 연산 행위를 서로 다른 행위라고 인식할까? 바둑 게임과 예술 창작을 똑같은 것으로 판단하지는 않을까? 인공지능은 딥러닝을 통해 자신이 더 많은 지식을 보유하게 된 것을 기쁘게 생각할까? 혹시 기뻐하는 주체가 그 옆에서 밤새워 알고리즘을 짜고, 업데이트한 인간 연구자 아닐까? 인공지능은 욕망이 있을까? 있다면 어떤 형식 욕망일까? 욕망하지 않는다면 인공지능에게 예술 창작은 단순히 알고리즘에 따라 명령을 수행하는 것 그 이상도 이하도 아닌 행위인 것은 아닐까? 어쩌면 욕망하는 주체가 인공지능을 만든 인간 연구자와 인공지능이 알고리즘에 따라 창작한 예술 작품을 새로운 예술적 실험으로 바라보는 감상자가 아닐까? … 끝없이 이어지는 의문들. 이 의문들을 아이폰에 장착된 인공지능 비서 프로그램 '시리'Siri에게 물었다. 시리는 이 질문들에 대해 "제가 잘 이해한

건지 모르겠네요"라고 똑같은 대답만 한다.

디지털 기술 매체는 효율률이 높은 실패하지 않는 예술을 창작하도록 이끌지만, 알고리즘의 최적화는 비효율적인 다양성이 아닌, 효율적인 동일성을 향하기에 표현의 동질화로 흐를 가능성이 높다. 인공지능의 예술 창작이 자체 발광發光하는 인공지능의 지극히 인간적인 발광發狂처럼 느껴지는 것은 인간의 욕망이 투사된 인공지능의 굿판이기 때문일까? 효율률이 높은, 실패하지 않는 예술을 가능케 한 디지털 기술 매체가 가져올 예술의 미래는 어떠할까? 욕망하지 않는 인공지능이 창작하는 예술의 미래는 어떠할까? 인공지능은 자신의 오류를 창조성으로 승화할 수 있을까?

살갗에 소름이 돋는 순간은 예술에 관해 더는 아무도 말하지 않는, 침묵하는 미래가 올 것 같은 불길함이 내 마음속에 스며들 때이다.

3장

기계 속의 유령

팟, 팟, 팟.

거실을 향하는 계단을 한 발짝 한 발짝 오를 때, 전등은 하나씩 하나씩 켜진다. 사람의 동작을 인식하는 센서가 일반화된 시대에 전등이 자동으로 켜지는 것은 너무도 당연하다. 하지만 봉준호 감독의 영화 〈기생충〉2019에서는 그렇지 않다. 글로벌 IT기업 CEO인 박동익이 거실로 향하는 계단을 오를 때, 지하 공간에 숨어 있는 오근세(가정부 국문광의 남편)는 박 사장에 대한 고마움을 표시하기 위해 그의 발걸음 소리에 맞춰 전등을 켠다. 하지만 박 사장뿐만 아니라, 그의 가족은 이 사실을 눈치채지 못한다. 겨우 막내아들 다송이가 계단 전

영화 〈기생충〉의 한 장면. 이 장면에서 보이는 전등은 지하 공간에서 숨어 있는 가정부 국문광의 남편이 수동으로 점등했던 전등이다.

등의 깜빡임이 이상하다고 생각했을 뿐이다. 다송은 자신이 스카우트단에서 배운 모스부호를 떠올리며 그것을 해석해보려 한다. 하지만 그 해석은 불완전하고 박 사장 부부는 다송의 행동에 별 의미를 두지 않는다. 이후 비극은 시작된다.

수동으로 점등되는 전등, 이것을 자동 센서등이라고 믿고 있는 사람들. 이 상황은 온라인 플랫폼이나 모바일 애플리케이션(앱), 웹사이트, 인공지능 시스템 등의 최첨단 기술이 자동화되어 있다고 믿게 하면서 사람을 숨기는 이 시대의 노동 장면을 상기시킨다.

숨은 노동 : 고스트워크 ghost work

2020년 2월 10일 제92회 아카데미 시상식에서 작품상, 감독상, 각본상, 국제 영화상을 수상한 영화 〈기생충〉은 계층 간

의 격차와 부조리를 보여준 수작이다. 이 영화의 감독인 봉준호는 이 영화를 "악인이 없으면서도 비극이고, 광대가 없는데도 희극"이라고 했다. 이 영화에서 내가 눈여겨봤던 것은 폐쇄된 지하 공간에서 계단 전등을 수동으로 점등하는 장면이다. 이 장면은 봉준호 감독의 전작인 〈설국열차〉2013에서 열차가 계속 움직이도록 어린아이가 톱니바퀴 사이의 좁은 공간에서 부품처럼 일하던 모습을 떠올리게 한다. 이 두 상황은 자본주의 시스템에서 힘없는 하층민이 부품처럼 쓰이는 모습을 보여주는 하나의 상징이다. 아마도 감독은 이러한 상황들을 통해 계급 격차와 이 격차를 구성하는 사회의 부조리를 보여주고자 했을 것이다. 그런데 이 상황들에는 디지털-인터넷 시대를 살아가는 우리의 모습이 스며 있다. 이건 우리가 현관에 들어설 때 현관 센서등이 켜지는 것을 보면서 '혹시 가정부 문광의 남편이 지하 공간에서 스위치 눌러주는 거 아니야?'라는 식의 농담처럼 꺼낸 말이 아니다. 어쩌면 우리는 지금 현재 박 사장 가족과 별반 다르지 않게 행동하고 있는지도 모른다.

〈기생충〉의 수동 전등 점등도, 〈설국열차〉의 어린아이 노동 착취도 기계장치가 그 행위의 중심에 있다는 점과 노동의 주체가 자의적이건 타의적이건 숨어(숨겨져)있다는 점에서 디지털-인터넷 시대의 기술 작동 원리를 떠올릴 수밖에 없다. 우리는 디지털-인터넷 기술과 결합되어 있는 현대의 테크놀로지가 요술 램프의 지니나 도깨비방망이처럼 '입력'만 하면 자체적

으로 올바른 결과물을 뚝딱 '출력'할 것이라는 환상에 사로잡혀 있다. 정체조차 불분명한 '4차산업혁명'을 세련된 액세서리처럼 달고 있는 정치권, 경제계, 산업계는 '첨단' 혹은 '자동'이라는 프로파간다를 앵무새처럼 반복한다. 그로 인해 모바일 애플리케이션이나 웹사이트, 인공지능 시스템이 자체적이고 자율적으로 운영되는 것처럼 여긴다. SF영화의 고전으로 불리는 〈2001 스페이스 오디세이〉의 원작자인, SF 작가이자 미래학자 아서 찰스 클라크는 "충분히 발달한 기술은 마법과 구분될 수 없다."라고 했다. 정말 우리는 기술과 마법을 구분하지 못하고 있다. 인공지능이 디지털-인터넷 세계의 모든 것을 마법처럼 처리하리라 생각한다. 하지만 그 안에는 첨단도, 자동도 아닌, 인간의 활동이 존재하고, 그 활동은 여전히 무척 중요하다. 바로 '숨은 노동', 일명 '고스트워크'[1]가 이 세계에 존재하는 것이다. 그런데도 대다수의 디지털-인터넷 기반 기술은 이 노동을 의도적으로 감추고 있다.

광활한 인터넷 세상에서 무언가를 검색할 때, 당황스러운 성인물 링크나 검색과 무관한 임의적인 자료들이 등장하지 않는 것에 대해 이상하다고 생각한 적은 없는가? 혹여나 등장하더라도 검색 결과 상위에 링크되지 않는 이유에 대해서 의문을

1. 그레이와 수리는 현대 기술시스템에서 겉으로 잘 드러나지 않거나 의도적으로 은폐하고 있는 불분명한 고용 분야를 '고스트워크'(ghost work)라고 부른다. 메리 그레이·시다스 수리, 『고스트워크』, 신동숙 옮김, 한스미디어, 2019.

가져본 적 없는가? 온라인에는 전 세계적으로 자신의 업체를 광고하려는 사람들로 넘쳐나고, 그들은 분명 업체의 검색 노출 빈도를 높이거나 검색 결과를 상위에 링크시키기 위해 선정적인 내용을 광고와 섞거나, 온갖 검색어를 광고에 붙일 것이다. 그런데도 이러한 형태의 광고가 검색 결과에서 걸러지는 것이 신기하지 않은가? 그리고 페이스북이나 트위터 등의 SNS는 폭력적인 이미지와 영상물, 인종·성·종교에 관한 차별적 발언과 같은 불온한 내용을 금지하는 정책을 펼치고 있는데, 이런 내용을 어떻게 구분할까? 인터넷에서 누구나 어떤 말이든 할 수 있고, 그런 말들로 넘쳐나는데, 어떻게 그것을 걸러낼 수 있을까? 이 모든 질문에 많은 사람은 반사적으로 '인공지능'을 떠올릴 것이다. 인공지능이 필터 역할을 하여 자동으로 문제가 있는 콘텐츠들을 걸러낸다고 생각할 것이다. 하지만 그 과정의 다양한 부분에서 핵심적인 역할은 '인간'이 한다.

최근 국내에 구글 유튜브의 '노란 딱지', 즉 유해콘텐츠나 저작권 침해, 역사왜곡 등의 콘텐츠가 더는 수익을 창출할 수 없도록 노란색 달러 모양의 아이콘을 붙여 광고를 제한·배제하는 정책이 논란이 되고 있다. 이에 관한 내용을 담은 기사는 「'AI에 찍히면' 돈줄이 막힌다? … 유튜브 '노란딱지' 뭐길래」[2]

2. 김정현, 「'AI에 찍히면' 돈줄이 막힌다? … 유튜브 '노란딱지' 뭐길래」, 『News 1』, 2019년 10월 16일 수정, 2020년 12월 15일 접속, https://bit.ly/3p7bbGZ.

라는 제목을 달았다. 이 제목은 인공지능이 문제의 콘텐츠를 '자동으로' 걸러내는 인상을 준다. 하지만 기사 내용에는 "노란 딱지는 1차적으로 인공지능의 알고리듬[알고리즘]에 따라 자동으로 붙고 콘텐츠 제작자가 이의가 있어 검토요청을 할 경우 24시간 내에 구글 직원이 재검토를 [하여] 해당 노란 딱지가 적절한지 여부를 결정한다."라고 쓰여 있다. 이 내용에는 '인공지능이 완벽하지 않은 시스템이라는 사실'과 이 작업을 보충하는 '인간이 존재하고 있음'을 밝히고 있다. 추측건대 아마도 콘텐츠 제작자의 이의 제기 이전에도 인공지능이 결정하지 못하는 콘텐츠는 인간이 선별 작업을 할 것이다. ― 사실 여기서 "구글 직원"이 외주 업체의 직원이 아닌 구글의 정직원인지도 의문이다. ― 오늘날의 인공지능에서 인간은 핵심 구성원이다. 인간이 없으면 인공지능은 기초적인 몇 가지 결정밖에 수행할 수 없다. 그럼에도 불구하고 이 과정에서 핵심적인 역할을 하는 인간은 최대한 감추고, 이 모든 것이 인공지능의 자동화 시스템에 의해 운영된다는 인상을 준다.

온라인 테크Tech 기업들은 사용자가 남긴 온라인 콘텐츠 중 감별하기 힘든 부분을 인간에게 맡긴다. 인간은 기계 속의 유령처럼 SNS 사용자가 자신의 은밀한 신체부위를 찍어 올린 사진이 '성인물 등급' 사진인지, 그저 신체 일부가 담긴 무해한 '일반 등급'인지 태그를 달고, 온라인에 올라온 단어가 외설적인 뉘앙스가 있는지 없는지 결정하고, 인공지능의 훈련 데이터

라고 불리는 기본 이미지들을 분류하여 이름을 붙인다. 혹은 턱수염을 깨끗이 밀고 나타난 (승차 공유 서비스) 우버의 운전자가 턱수염이 있는 신원 기록 사진의 인물과 동일인인지 판단하는 임무를 수행하기도 한다.[3] 이런 일을 이른바 '콘텐츠 조정'content moderation이라고 부른다.

이러한 인공지능의 부족한 부분을 채워주는 것도 인간이지만, 끊임없이 인공지능에게 먹을거리를 제공해주는 것도 인간이다. 인공지능은 딥러닝 기술을 통해 방대한 데이터에서 어떤 규칙을 찾아내 점점 똑똑한 인공지능으로 발전한다. 인공지능 알고리즘만으로는 강아지와 고양이도 구분하지 못하지만, 강아지와 고양이 이미지에 맞는 '강아지' 혹은 '고양이'라는 꼬리표가 달린 많은 양의 데이터를 입력하면, 그때부터 이 둘을 어느 정도 구분할 수 있게 된다. 이렇게 분류된 데이터를 훈련 데이터라고 하는데, 초기의 이 작업부터 인간의 땀이 들어가야 한다. 인공지능에게 빅데이터가 중요한 것은 데이터가 많으면 많을수록 그가 내놓는 결과물이 정교해지기 때문이다. 하지만 데이터만 많으면 된다고 생각하면 오산이다. 정제된 데이터가 필요하다. 만약 이미지라고 한다면, 그 이미지가 무엇인지 꼬리

3. 참고로 우버는 2016년부터 운전자가 등록된 사람과 동일인인지 확인하는 실시간 신원 확인 제도를 도입했다. 만약 신원 기록 사진과 현재의 사진이 일치하지 않는다면, 계정은 자동으로 중지되고, 영업할 수 없게 된다. 인간이 직접 신원 기록 사진과 현재의 사진을 비교하는 작업의 빈도는 미국에서 우버 운행 100회당 1회꼴로, 하루에 약 1만 3천여 차례라고 한다.

표를 달아줘야 한다. 이것을 '데이터 라벨링'date labeling이라고 부른다. ─ '데이터 눈알 붙이기'라는 비꼬는 말을 쓰기도 한다. ─ 다시 말해서 데이터 라벨링은 인공지능이 더 똑똑해지도록 먹을거리를 주기 위해 먼저 요리하는 과정이라고 할 수 있다.

우리가 인공지능 시스템을 자동화라고 생각하지만, 그 시스템 뒤에는 늘 인간이 있고, 그들은 모습을 감추고 이러한 일들을 끊임없이 수행하고 있다.

온라인 뒤에 달리고 있는 프레카리아트

구글, 페이스북, 아마존, 마이크로소프트와 같은 거대 테크 기업들 대부분은 '콘텐츠 조정'과 '데이터 라벨링'을 아웃소싱한다. 이 일을 맡은 외주 기업은 이런 업무를 잘게 쪼개서 온라인에서 일할 사람을 모집해 나눠준다. 이런 서비스를 '온디맨드'On-Demand라고 하고, 이런 일을 '크라우드 워크'crowd work, 혹은 '마이크로워크'microwork라고 한다. 이런 서비스를 하는 기업 중에 가장 유명한 곳은 바로 '아마존'의 자회사인 '아마존 미케니컬 터크MTurk'다. 미케니컬 터크는 단기 온라인 일자리 중개 플랫폼이다. ─ 미케니컬 터크는 이 일을 '마이크로태스크'microtasks로 칭하여 '소일거리'라는 느낌을 갖게 한다. 하지만 주수입원으로 이 일을 하는 사람이 다수다. ─ 이 플랫폼은 긱 이코노미gig economy 4의 대표적인 사례라고 할 수 있다. 여기에는 '리

퀘스터'Requester[요청자]와 '워커'Worker[노동자]가 참여할 수 있으며, 리퀘스터는 HITs^Human Intelligence Tasks[인간 지능 작업]를 등록하여 전 세계에서 인터넷에 접속할 수 있는 모든 사람을 대상으로 워커를 모집할 수 있다. HITs에는 테크 기업이나 개발자가 원하는 '콘텐츠 조정'과 '데이터 라벨링' 같은 작업만 올라오는 것이 아니다. 번역, 제품 설명 써주기, 가장 잘 나온 사진 골라주기, 전화번호 찾아주기 등 사소한 잡일들도 올라온다. 얼마 전까지 우리나라는 미케니컬 터크 서비스 제한 국가였다. 그러나 2017년 6월 리퀘스터 등록 국가에 들어감으로써 이제는 작업을 의뢰할 수 있게 됐다. 하지만 작업 수행자인 워커는 아직까지도 제한이 많아서 미케니컬 터크의 발상지인 미국에 거주하더라도 거절되는 경우가 많다.

그렇다면 이런 일을 하는 사람은 누구일까? 부업으로 일하는 사람도 있지만, 이 일이 주 소득원인 경우가 다수다. 이들은 인터넷에 접속할 수 있는 환경에 있지만, 여러 이유로 집 밖을 나갈 수 없는 사람으로, 일상생활을 어느 정도 할 수 있는 장기 환자나 장애인, 하루 종일 환자 옆에 있어야 하는 간병인, 공부를 하고 있어서 다른 일을 할 수 없는 수험생, 혹은 집안 살림을 맡아서 하는 주부 등이다. 미국에서는 주로 저소득층

4. 긱 이코노미(gig economy)는 1920년대 미국 재즈 공연장 주변에서 연주자를 즉석에서 섭외해 공연하는 '긱'(Gig, 임시로 하는 일)이라는 단어에 '이코노미'(economy, 경제)가 결합된 신조어다.

Amazon Mechanical Turk

Access a global, on-demand, 24x7 workforce

Get started with Amazon Mechanical Turk

Amazon Mechanical Turk (MTurk) is a crowdsourcing marketplace that makes it easier for individuals and businesses to outsource their processes and job to a distributed workforce who can perform these tasks virtually. This could include anything from conducting simple data validation and research to more subjective tasks like survey participation, content moderation, and more. MTurk enables companies to harness the collective intelligence, skills, and insight from a global workforce to streamline business processes, augment data collection and analysis, and accelerate machine learning development.

While technology continues to improve, there are still many things that human beings can do much more effectively than computers, such as moderating content, performing data deduplication, or research. Traditionally, tasks like this have been accomplished by hiring a large temporary workforce, which is time consuming, expensive and difficult to scale, or have gone undone. Crowdsourcing is a good way to break down a manual, time-consuming project into smaller, more manageable tasks to be completed by distributed workers over the Internet (also known as 'microtasks').

▲ 아마존 미케니컬 터크(MTurk) 홈페이지 첫화면. www.mturk.com

▼ 인도에 있는 아이메리트(iMerit)의 메티아브루즈(Metiabruz) 센터에서 콘텐츠 조정이나 데이터 라벨링을 하고 있는 젊은 직업인. ⓒ iMerit

이, 세계적으로는 저개발국가의 노동자가 대다수다.

최근에는 테크 기업의 콘텐츠 조정이나 데이터 라벨링 등 마이크로워크를 대행해주는 작은 기업들도 많이 생겼다. 이들은 인도나 케냐 등의 저개발국가에서 콜센터처럼 생긴 사무실을 꾸리고 거대 테크 기업의 외주 업무를 받아 그 지역 노동자들에게 하루 종일 컴퓨터 앞에 앉아 그 업무를 처리하게 한다. 그들은 이미지에 라벨을 달거나 녹음된 음성을 녹취하거나 음란 영상이나 폭력 영상을 걸러낸다. 미케니컬 터크가 산업혁명 초기 가내수공업과 비슷하다면, 이 같은 대행업체는 공장제 수공업이라고 할 수 있다.[5]

온라인 플랫폼 경제를 중심에 두고 형성되는 공유경제를 4차 산업혁명 시기의 사회 혁신적 경제모델로 여기저기서 치켜세운다. 하지만 미국의 정치가이자 경제학자인 로버트 라이시는 한 칼럼에서 공유경제를 '부스러기를 나눠먹는 경제'share-the-scraps economy일 뿐이라고 말했다. 온라인 플랫폼을 운영하는 테크 기업은 사소한 잡일들의 브로커 역할을 하며 티끌 모아 태산을 이루듯이 작은 수수료를 모아 큰 이득을 본다. 이러한 업무를 요청한 의뢰자(의뢰 기업)는 노동 조건이나 환경을 조성하는 비용을 들이지 않을 뿐만 아니라, 일을 작게 쪼개서

5. 하대청, 「AI 뒤에 숨은 인간, 불평등의 알고리즘」, 『포스트휴먼이 몰려온다』, 아카넷, 2020, 220쪽.

의뢰함으로써 작업 비용을 줄일 수 있다. 반면, 이 사소한 잡일을 하는 사람들은 거대한 프로젝트에서 떨어지는 부스러기를 그저 나눠먹는 수준이다. 그들은 결코 메인 요리를 먹을 수 없다. 크라우드 워커, 마이크로 워커라고 불리는 이러한 초단기 임시 노동자는 결국 프레카리아트[6]일 뿐이다.

이러한 초단기 임시 노동은 온라인상으로만 진행되는 것은 아니다. O2O$^{Online\ to\ Offline}$라고 불리는 서비스는 온라인으로 요청하면 오프라인에서 결과를 받아볼 수 있는 플랫폼 서비스를 뜻한다. 이 또한 온디맨드 노동 플랫폼이다. O2O는 우버나 에어비앤비, 쏘카 등과 같이 활용되지 않은 유휴자원을 소비자들 사이에 중개해 주는 활동을 의미하기도 하지만, 배달의민족, 요기요(배달 음식앱)나 야놀자, 여기어때(숙박 앱) 등과 같이 이미 영업을 하고 있는 기존 업체를 소비자에게 중개해 주는 방식이 큰 비중을 차지한다.

2010년대 초중반에는 O2O 서비스가 무척 원시적이었다. 모두 자동 시스템이라고 생각했으나 스마트폰 뒤에서 사람들이 진땀을 흘리며 바쁘게 일했던 시기였다. 스마트폰 앱에서 주문만 하면 가맹점에 자동주문되는 것처럼 보이는 배달의민족이나 요기요 같은 배달 앱은 사실 몇 년 전까지만 해도 콜센

6. 프레카리아트(precariat)는 '불안정한'이라는 의미의 프레카리오(이탈리아어 precario)와 무산 계급을 뜻하는 프롤레타리아트(독일어 proletariat)가 합성된 말로, 저임금·저숙련 노동계층을 의미한다.

터를 운영하며 직원이 고객 대신 직접 전화로 주문하는 시스템이었다. 다시 말해서 앱을 통해 주문이 들어오면 그 배달 정보를 직원이 확인한 후 다시 가맹점에 전화를 걸어 재주문했다. 2014년 기사를 보면 배달 앱에 대해서 "내부적으로는 기존 배달 시스템과 다를 바 없으며, 오히려 중간 주문 단계가 추가되어 불필요한 시간 낭비가 늘었다."는 부정적 내용을 찾아볼 수 있다.[7] 현재는 배달 앱 사용자가 급증하면서 가맹점도 크게 늘었을 뿐 아니라, 배달대행업체 ─ 국내에는 '바로고', '배달요', '부릉', '모아콜', '배민라이더스' 등이 있다 ─ 와 같은 관련 사업이 부속 사업으로 형성되면서 전체 시장 규모가 커졌다. 이 때문에 투자의 동력이 생겼고, 앱 기술도 발전하여 앱 주문 시스템이 크게 향상되었다. 이제 이전과 같이 직원이 직접 가맹점에 전화하는 수동 시스템은 아니다. 숙박 예약 앱도 배달 앱과 별반 다르지 않은 과정을 거치며 발전하였다.

이렇게 수동에서 자동화되는 과정을 경험하면서 이런 생각을 할지도 모르겠다. O2O 서비스가 더욱 활성화되면 시장 규모가 커지고, 시스템이 개선되고, 마침내 고스트워크가 필요 없는 완전 자동화가 이룩될 것이라는 생각 말이다. ─ 물론 자동화가 이루어지더라도, 앱이 발생시키는 여러 가지 오류는 당연히 인간이 처

7. 신효송, 「세상을 바꾼 내 손안의 철가방」, 『앱스토리』, 2014년 8월 27일 입력, 2020년 12월 18일 접속, https://news.appstory.co.kr/plan5768.

리해야 한다. ― 그렇기에 인간의 고스트워크는 디지털-인터넷 기술과 관련된 기계장치가 완전 자동화로 진전되는 과정에서 발생하는 과도기적 현상이라고 바라볼지도 모른다. 다시 말해서 O2O 서비스뿐만 아니라, 사진이나 텍스트의 유해성 판별도, 우버 기사에 대한 동일인 확인 작업도, 그리고 어쩌면 인공지능의 훈련 데이터를 분류하는 작업까지도 인공지능의 알고리즘을 더욱 개선하고 정교화하면, 무인 자동화 시스템으로 완벽하게 진행될 수 있다고 생각할지도 모른다. 그렇게 될 수도 있다. 미래는 알 수 없다.

그런데 여기에는 간과하지 말아야 할 근본적 층위가 있다. 오늘날 기술의 작동 기반으로 절대 없어서는 안 될 요소가 존재한다. 바로 인터넷이다. 페이스북이나 인스타그램, 유튜브 같은 SNS와 구글, 네이버, 다음Daum과 같은 검색 엔진은 데이터를 확보하기 위해 끊임없이 이용자를 부르고 가능하면 오랫동안 이용자를 붙잡아 두려 한다. 누군가 '좋아요'를 눌렀다며, 댓글을 달았다며, 혹은 새로운 구독 영상이 업로드되었다며, 수시로 푸시 알림이 뜨고, 읽지 않은 알림 숫자가 스마트폰 앱의 오른편 위쪽 빨간색 원 안에서 우리를 유혹한다. 테크 기업들은 우리가 자신의 앱에 들어가 메일도 읽고, 검색도 하고, 광고도 클릭하면서 '디지털 발자국' ― '디지털 부스러기'라고도 한다 ― 을 남기길 원하기 때문에 끊임없이 우리의 이목을 끌려고 노력한다. 이 데이터는 인공지능을 더욱 똑똑하게 만든다. 데이

터가 많으면 많을수록 인공지능의 결괏값이 정확해질 가능성
도 높아진다. 온디맨드 서비스도 인터넷을 통해서 이뤄진다.

그런데 인터넷이 없다면? 인터넷이 없다면 데이터를 모으
기 힘들어지고, 빅데이터를 활용한 인공지능의 딥러닝도 실효
성이 낮아진다. O2O 플랫폼도 불가능해지고, 온라인 유해 콘
텐츠를 걸러낼 필요도 없게 된다. 인터넷이 없다면 자동화는커
녕 지금까지 이야기했던 모든 것이 의미 없는 논의에 불과하게
될 가능성이 크다. 이제 인터넷에 주목해보자. 인터넷은 마법
같은 비물질적 기술인가? 모든 것을 혼자 해결하는 자체적이
고 자율적인 자동화 시스템인가?

은폐된 거대한 물질성

무선 인터넷이 일상화되면서 우리는 무선 인터넷을 공기와
물과 같은 자연물이라고 생각하기에 이르렀다. 스마트폰 화면
에서 터치 몇 번으로 검색하는 해외의 정보가 태평양이나 인도
양 바다 밑에 깔린 해저 광케이블을 이동한 긴 여행의 결과라
는 사실을 알고 있는 사람이 과연 얼마나 될까? 아마도 그 수
는 많지 않을 것이다. 만약 알더라도 일상에서 그 사실을 상기
하며 인터넷을 사용하지는 않을 것이다.

인터넷은 사실 숨 가쁘게 작동하는 거대한 인공적 물질이
다. 다시 말해서 대기 중에 흐르는 바람이나 구름, 물처럼 자연

적인 것이 아니다. 이 인공적 물질은 평소에 보이지 않게 숨어 있다가 돌발적인 사건을 통해서 가끔씩 우리 앞에 모습을 드러낸다. 최근 인터넷의 거대한 물질적 구조가 민낯을 드러냈던 사건은 2018년 11월 24일에 있었던 서울 KT 아현지사 건물의 지하 통신구 화재였다. 이 화재로 서울 강북 지역과 고양시 일부 — 특히 지역번호로 02를 사용하는 지역인 삼송지구 등 — 북서부 수도권 지역에서 통신 대란이 일어났다. 인터넷뿐만 아니라, 일반 유·무선 전화, KT 아이피티브이IPTV, KT 통신망으로 연결된 현금지급기ATM나 신용카드 단말기, 인터넷 데이터 센터IDC에서 호스팅하는 웹사이트의 접속이 불가능했다. 그 당시 그 지역에서는 카드결제가 되지 않아 현금을 가지고 다녀야 했고, 서로 간에 연락이 되지 않아 큰 어려움을 겪었다. 그런데 이 과정에서 가장 바쁘게 움직였던 것은 빅데이터도, 인공지능도 아니었다. 바로 사람이었다. 인간이 끊임없이 이 거대한 물질적 구조를 시공하고 유지하고 보수하고 관리해야 하기 때문이다.

디지털 정보를 구축하고 실어 나르는 인터넷은 우리가 생각하는 것보다 훨씬 거대한 물질이다. 인터넷을 구성하는 것은 전 세계를 아우르는 엄청난 길이의 각종 전선(랜선, 동축 케이블, 광섬유 등)의 집합과, 그것을 통과하는 데이터를 관리하는 기기들(라우터, 서버 등)의 총합이다. 각 지역의 인터넷은 지역 케이블 회사가 관리하지만, 국내 인터넷 망은 KT가 관리한다. KT는 한반도를 외국과 연결해주는 해저 광케이블을 시공

하고 유지·보수하며 관리한다. 인터넷은 바다 밑에 깔려 있는 광케이블을 따라 일본, 중국, 대만 등으로 연결되고 있고, 이는 다시 둘로 나뉘어 한쪽은 태평양을 건너 미국으로, 다른 한쪽은 동남아시아와 인도양, 수에즈 운하를 거쳐 유럽으로 연결되어 있다. 이렇듯 전 세계를 아우르는 광대한 인프라가 깔려 있기 때문에 우리가 외국의 웹사이트를 스마트폰으로 간단히 검색할 수 있는 것이다. 디지털 데이터는 이 인프라에 실려 어디에서든지 등장했다가 사라진다.

비물질적이라고 생각하는 디지털은 무선 인터넷을 통해서 공기 속을 둥둥 떠다니는 것 인상을 준다. ─ 무선 통신이 '전파'라는 측면에서 틀린 말은 아니다 ─ 하지만 거대한 물질성이 디지털의 이동을 가능하게 한다. 그리고 그 물질성을 관리하는 것은 인간의 몫이다. 그럼에도 불구하고 기술을 선도하는 인물이나 기업은 디지털-인터넷 기술과 관련 전자기술, 물질적 구조체가 마치 자연물인 양 포장한다. 그 예로, '웹서핑'이나 '클라우드', '서버 팜'을 들 수 있다.

우리는 관용어구처럼 "인터넷을 서핑한다"라고 말한다. 이러한 행위를 '웹서핑'이라고 부르는데, 2000년대 들어오면서 이 용어가 널리 쓰이기 시작했다. 서핑은 알다시피 '바다에서 파도 타기'다. 그래서 '인터넷을 서핑하다'라는 표현에는 그 대상이 되는 인터넷을 바다로 인식하고 있다는 의미가 스며 있다. 우리는 정보가 많은 인터넷을 '정보의 바다'라고 상징적으로 칭하기도

▲ 구글 데이터 센터 ⓒ Google

▼ 오리건주 달라스에 있는 구글 데이터 센터의 냉각 타워 위로 증기가 솟는 모습. 제조업 공장의 굴뚝 연기가 연상된다. ⓒ Google / Photo by Connie Zhou

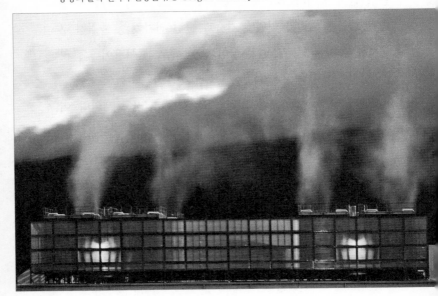

한다. 테크 기업이 이러한 표현을 의도적으로 붙였다고 볼 수는 없겠지만, 이 표현은 인터넷을 '바다'(자연)처럼 여기게 하는 사고방식을 은연중에 심어준다. 다른 예로, '클라우드'를 들 수 있다. 온라인 테크 기업들은 자신이 운용하는 거대한 데이터 센터의 저장공간을 사용자에게 잠시 빌려주고, 그것을 사용하는 행위를 마치 구름 위로 데이터를 올리고 내려받는 것처럼 이미지화했다. 이것이 바로 클라우드 저장공간이다. 이런 저장공간은 국내에서 처음에는 '웹하드'[8]라고 불렸다. — 여전히 국내에서는 웹하드라는 명칭을 사용한다 — 하지만 이 서비스를 운영하는 거대 테크 기업들은 어느 순간 이 서비스의 아이콘을 구름 모양으로 바꾸고, '클라우드'라는 명칭을 사용하기 시작했다. 거대한 기계적 구조물인 데이터 센터의 저장공간에 자연적인 구름 이미지를 덧씌운 것이다. 그런가 하면 이 거대한 데이터 센터 자체를 '서버 팜'이라 부른다. '팜', 바로 '농장'이다. 이 명칭은 식물(자연물)을 기르는 농장의 이미지를 연상하게 하여, 마치 데이터 센터의 데이터들을 자연의 농작물처럼 느껴지게 한다.

이렇듯 디지털-인터넷 기술로 구성되는 현대의 테크놀로지는 그것의 기반이 되는 거대한 산업적 구조물과 그것을 구축·

8. 웹하드는 인터넷을 의미하는 web과 하드 디스크의 hard를 결합한 명칭이다. LG U+가 데이콤으로 불렸던 시절인 2000년 2월부터 운영한 서비스로, 국내에서는 인터넷 저장 공간을 통칭하는 말로 널리 쓰이기도 했다. 하지만 이 명칭은 영어권에서는 사용하지 않는 용어로, 한국에서만 통용된다. 영미권에서는 online file storage service를 명칭으로 사용했다.

관리하는 인간의 노동을 숨기고 있다. 그리고 자연물처럼 자연스럽게(자동으로) 생성되고 자율적으로(자체적으로) 변한다는 이미지를 우리에게 심어준다.

혁명 후, 월요일 아침에 쓰레기를 청소할 사람은 누구인가?

그렇다면 이러한 디지털-인터넷 기술의 은폐성이 현대 미술과 어떠한 관계가 있을까? 과연 관계가 있기는 할까? 굳이 현대 미술에서 이것을 유심히 살펴볼 필요가 있을까? 그저 현대 미술은 디지털-인터넷 기술을 미디엄으로 잘 활용하여 새로운 형태의 예술 작품을 보여주면 되는 것 아닌가? 하지만 '제도비판미술'을 떠올린다면, 이 디지털-인터넷 기술의 은폐성을 그냥 지나치기 힘들다. 이 은폐성은 당연히 사회과학적 연구 과제라고 할 수 있다. 실제적으로 미술의 작업 대상과는 거리가 있다. 하지만 인간의 노동을 숨긴 채 물리적 세계와는 상관없는 것처럼 중성적 세계, 더 나아가 자연적(인 것처럼 보이는) 세계를 조직하는 디지털-인터넷 기술은 티 없는 흰색 벽으로 구성하여 '객관적이고' '공평무사하고' '진실된' 중성적 전시공간을 구축한 '화이트큐브'라는 미술 체제를 떠올리게 한다.

초기 제도비판미술은 화이트큐브로 구성된 갤러리/미술관의 건축적 성향이 지닌 허상을 깨기 위해 전시 공간을 비판하는 미술작품을 보여주거나 공간에 관련된 의미심장한 행위

를 했다. 화이트큐브 전시 공간의 물리적 조건을 폭로하기 위해서 로렌스 뷔너는 벽의 겉면을 36×36인치 크기의 정사각형으로 파냈다. 이것은 하얀 벽의 이면에 존재하는 거친 회색의 시멘트 벽을 드러내는 행위였다(1968). 고든 마타-클락은 파리에 있는 이본 랑베르 갤러리의 바닥을 정사각형으로 뚫었다(〈바탄에게로 내려가는 계단〉1977). 멜 보흐너는 전시 공간의 벽 치수를 그 벽에 기록함으로써 전시 공간 그 자체(공간의 물질성)가 '틀을 짓는' 도구로 활용되고 있음을 보여줬다(〈측정 : 방〉1969). 한스 하케는 전시공간을 상징하는 투명 미니멀리즘 오브제가 습기를 머금도록 의도적으로 놔둠으로써 화이트큐브 전시공간이 습기를 지닌 현실 공간임을 상기하도록 유도했다(〈응축 큐브〉1963-1965). 그런가 하면 마이클 애셔는 전시기간 동안 한쪽에 전시작품을 쌓아 놓고 전시를 하지 않는 전시 설치 작업(〈무제〉1974)으로 전시가 어떤 기능을 하는지 드러내고자 했다. 이것이 바로 전치轉置, displacement 프로젝트다. 애셔가 전시하지 않는 전시를 보여줬다면, 로버트 배리는 전시 기간 갤러리 문이 닫힌다는 사실을 공표하는 것 그 자체를 예술 작업으로 보여줬다(〈닫힌 갤러리〉1969). 이러한 작업들은 전시공간이 품고 있는 특정한 기대와 서사를 무력화시킴으로써 그 공간이 지닌 제도적 특성을 마주하게 했다.

제도비판미술 중에 특히, 미얼 래더맨 유켈리스의 '메인터넌스 아트Maintenance Art[유지관리 예술] 퍼포먼스'는 주목할 필

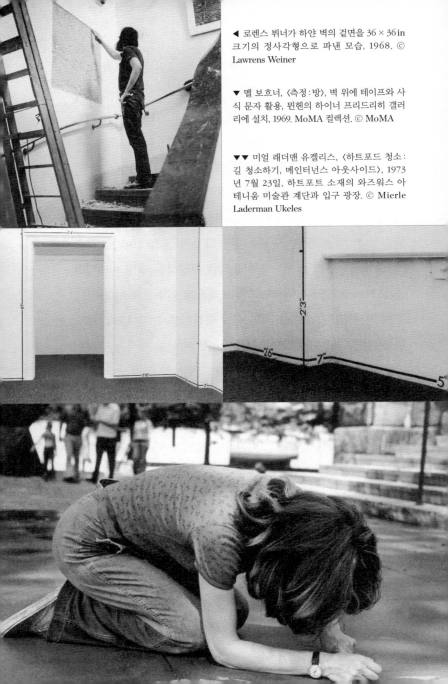

◀ 로렌스 뷔너가 하얀 벽의 겉면을 36 × 36 in 크기의 정사각형으로 파낸 모습, 1968. © Lawrens Weiner

▼ 멜 보흐너, 〈측정:방〉, 벽 위에 테이프와 사식 문자 활용, 뮌헨의 하이너 프리드리히 갤러리에 설치, 1969. MoMA 컬렉션. © MoMA

▼▼ 미얼 래더맨 유켈리스, 〈하트포드 청소: 길 청소하기, 메인터넌스 아웃사이드〉, 1973년 7월 23일, 하트포트 소재의 와즈워스 아테니움 미술관 계단과 입구 광장. © Mierle Laderman Ukeles

요가 있다. 화이트큐브 전시공간이 은폐하고 있는 유지관리 노동을 명확히 드러내는 이 퍼포먼스는 지금 시대의 디지털-인터넷 기술과 관련 기계 장치가 은폐한 고스트워크를 상기시키기 때문이다. 작가는 1973년 7월 23일 미국 뉴잉글랜드 지역의 코네티컷주 하트포드에 있는 와즈워스 아테니움 미술관에서 그 미술관의 안과 밖을 여덟 시간 동안 쓸고 닦는 퍼포먼스를 선보였다. 예술가가 작품을 전시하지 않고 미술관 안팎을 쓸고 닦는 풍경은 무척 기이했다. 하지만 미술관을 티끌 하나 없이 완벽하게 유지하기 위해 청소하는 것은 너무도 당연하고 일상적인 일이다. 이런 일상적인 미술관 청소는 절대 관람객의 눈에 띄면 안 되는 작업이다. 유켈리스는 저임금의 관리직 근로자가 가급적 대중의 눈에 띄지 않도록 행하던 유지관리 노동을 공개적으로 행함으로써 수면 아래에 감춰진 은폐된 노동의 문제를 수면 위로 끌어올렸다. 미술관의 유지관리 노동자는 온디맨드 노동 플랫폼에서 일거리를 얻어 보이지 않는 곳에서 기술의 자동화를 돕는 디지털-인터넷 시대의 초단기 임시 노동자를 떠올리게 한다. 유지관리 노동자는 중성적인 화이트큐브 전시공간을 끊임없이 쓸고 닦으며 그 중성적인 성격을 유지하는 것이 임무다. 하지만 자신의 모습을 드러내면 안 된다. 마찬가지로 자동화된 것처럼 보이는 디지털-인터넷 기술 시스템에서 초단기 임시 노동자는 핵심적인 역할을 하지만, 그들의 존재는 묻혀 있어야 한다. 유지관리 노동자는 저임금을 받고,

초단기 임시 노동자는 고용 상태가 극도로 불안하다. 어쩐지 이 둘이 유사하지 않은가?

유켈리스는 1969년 「메인터넌스 아트를 위한 선언문 1969!」에서 "혁명 후, 월요일 아침에 쓰레기를 청소할 사람은 누구인가?"라고 질문한다. 혁명은 중요하다. 하지만 혁명이 전부는 아니다. 그동안 제도비판미술은 역사화하고 우상화하는 미술의 이데올로기적 시스템이 어떻게 구성되어 있고, 은폐하고 있는 것이 무엇인지 작품과 행위를 통해 보여주었다. 이러한 역사적 미술 행동은 디지털-인터넷 기술 시스템이 조직하고 있는 자동화라는 이데올로기를 분석하여 그 내부의 작동방식을 감지할 수 있도록 시야를 넓혀준다. 디지털-인터넷 혁명 이후에도 누군가는 끊임없이 보이지 않는 곳에서 청소를 하고 있다. 그리고 그 누군가는 여전히 사람이다.

장기 두는 자동기계

'역사철학테제'로 더 잘 알려진 발터 벤야민의 「역사의 개념에 대하여」1940의 첫 번째 테제는 다음과 같이 시작한다.

한 자동기계가 있었다고 알려져 있는데, 이 기계는 사람과 장기를 둘 때 이 사람이 어떤 수를 두든 반대 수로 응수하여 언제나 그 판을 이기게끔 고안되었다. 터키 복장을 하고 입에는

수연통水煙筒을 문 한 인형이 넓은 책상 위에 놓인 장기판 앞에 앉아 있었다. 거울 장치를 통해 이 책상은 사방에서 훤히 들여다볼 수 있는 환상을 불러일으켰다. 실제로는 장기[체스]의 명수인 꼽추 난쟁이가 그 속에 들어앉아 그 인형의 손을 끈으로 조종하고 있었다.[9]

벤야민이 말한 이 자동기계는 터키 인형으로 된 최초의 체스 두는 기계로 1770년 헝가리 출신 만물박사이자 발명가인 볼프강 폰 켐펠렌이 마리아 테레지아 여왕과 궁정의 사람들의 오락용으로 제작하였다고 알려져 있다. 태엽장치로 움직이는 터키 인형과 단풍나무로 만든 상자, 장기판이 결합되어 있는 이 자동체스기계에는 상자 안의 좁은 공간이 있는데, 그 안에서 아주 작은 사람이 숨어서 기계를 조작하면서 체스를 뒀다고 한다. ― 여기에서 떠오르는 것은 열차를 달리게 하기 위해 어린아이가 작은 공간에 들어가서 일하는 장면이 나오는 봉준호 감독의 〈설국열차〉다. 작은 공간에서 어린아이가 일하는 장면은 분명 산업혁명 시기에 일상적으로 이뤄졌던 어린아이 노동 착취를 염두에 둔 장면일 것이다. ― 자동체스기계는 1783년부터 1784년까지 유럽의 대도시들을 돌면서 대부분의 게임을 이겼다.

9. 발터 벤야민, 「역사의 개념에 대하여」, 『역사의 개념에 대하여 / 폭력비판을 위하여 / 초현실주의 외』, 최성만 옮김, 길, 2012, 329~330쪽.

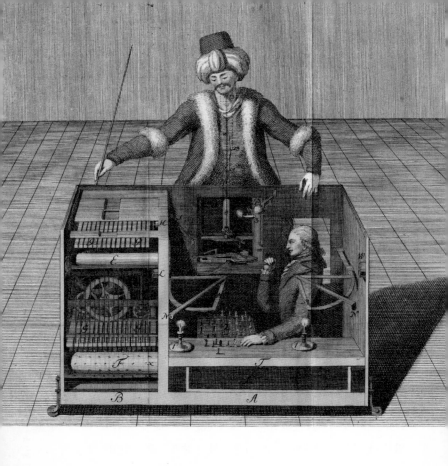

〈요한 네포무크 멜첼의 자동체스기계〉, 1769. 자동체스기계 발명자는 볼프강 폰 켐펠렌 (Wolfgang von Kempelen) 남작이고, 이 기계의 정식 명칭은 '체스를 두는 터키인'(Der Schachtürke)이었다.

이 자동기계 이야기에는 벤야민이 생각한 '진정한' 역사적 유물론에 관한 철학적 사유와 담론이 스며있다.[10] 하지만 굳이 그렇게 해석하지 않더라도, 이 이야기는 그 자체로도 매우 흥미롭다. 18세기 후반에도 인공지능과 흡사한 기능을 하는 자동기계가 사람들에게 큰 관심거리였다는 사실과 자동이라고 생각했던 기계장치가 실은 사람의 손에 의해 조종되었다는 사실, 그리고 조종하는 사람이 있어야만 승리할 수 있다는 사실은 자동화된 것처럼 보이는 현재의 디지털-인터넷 기술 시스템의 내부 구조를 곱씹어보게 한다.

더불어 대표적인 온디맨드 플랫폼인 아마존 미케니컬 터크의 이름이 이 자동체스기계에서 유래되었다는 사실도 무척 흥미롭다. '터크'는 터키인을 말하는 것으로, '미케니컬 터크'를 우리말로 옮기면 '기계 터키인'이다. 미케니컬 터크에서 업무를 받아 일하는 노동자도 '터커', 즉 '터키인'이라고 불린다. 미케니컬 터크의 터커는 자동체스기계와 같은 디지털-인터넷 기술 시스템 안에서 진땀을 흘리며 숨어서 일한다.

10. 벤야민은 자동기계 이야기를 통해서 기계인형만으로는 시합에서 승리할 수 없지만, 그 안에서 사람이 조정한다면 항상 승리할 수 있다는 사실을 말하고자 했다. 첫 번째 테제에서 벤야민은 기계 안의 사람이 "왜소하고 흉측해졌으며 더욱이 더 이상 그 모습을 드러내서는 안 되는 신학"이라고 말한다. 다시 말해서 신학의 도움이 있어야만 승리할 수 있고, 이것이 '진정한' 역사적 유물론이라고 말하고자 한 것이다. 첫 번째 테제의 해석에 대해서는 마카엘 뢰비, 『발터 벤야민』, 양창렬 옮김, 도서출판 난장, 2017, 56~64쪽을 참조하기 바란다.

이제는 18세기처럼 굳이 작은 사람이 자동체스기계에 들어가지 않아도 자동기계(인공지능)가 인간을 이긴다. 게임에서 기계는 인간의 술수를 더는 필요로 하지 않는다. 이제 자동기계는 무적이다. 인공지능 알파고가 인간 이세돌을 이긴 지도 이미 오래다. 하나의 작업에만 뛰어난 '약한 인공지능'narrow AI은 급속도로 발전하였다. 그런데 정말 자동기계에 작은 사람이 들어가지 않아도 자동기계가 그 자체의 지력으로 사람을 이기는 시대가 되었다고 생각하는가? 인공지능에 제공되는 빅데이터는 어디에서 나오며, 무엇이 인공지능을 조직하고 구성한다고 생각하는가? 바로 사람이다. 사람이 양산한 빅데이터가 인공지능이 딥러닝할 수 있는 자양분이 된다. 사람이 구성한 알고리즘에 따라 인공지능이 행동한다. 그뿐 아니라, 인공지능이 감별하지 못한 부분에 언제나 인간이 투입된다. 자동체스기계 상자 안에서 기계를 조종하는 사람처럼 인간은 여전히 핵심적인 역할을 한다. 하지만 허울 좋은 4차 산업혁명시대를 살아가는 노동자는 기술혁명의 수혜자라고 보기 힘들다. 그들은 피고용자도, 자영업자도 아니다. 그렇다고 독립된 프리랜서라고도 할 수 없다. 그저 기계 속의 유령이다. 플랫폼 자본주의는 유령이 된 노동자를 초단기 저임금 일자리 속으로 점점 더 깊이 끌어내리고 있다. 현재 노동자는 기계 속에서 유령처럼 투명하게 인터넷 공간을 둥둥 떠다닌다.

4장

코로나19 블랙홀

전염병 시대의 예술과 예술 커먼즈의 (불)가능성

오이디푸스 : 내 자식들이여, 늙은 카드모스의 후손들이여, 이렇게 화환으로 장식된 탄원자의 나뭇가지를 들고 내 앞에 꿇어앉아 있는 까닭이 무엇이냐? 온 도시가 악취로 가득 차고 건강을 비는 기도 소리와 비탄의 울부짖음이 울려 퍼지는 까닭이 무엇이냐? …

사제 : … 왕께서도 보셨다시피, 이 도시는 지금 참담한 상태에 있으며 죽음의 노한 물결에 눌려 고개도 들지 못하고 있습니다. 땅에서 나는 곡식의 싹에도, 목장의 짐승에게도, 아직 애를 낳지 못해 번민하는 여인에게도 죽음의 손이 뻗치고 있습니다. 불을 뿜는 신, 즉 지독한 전염병이 도시를 휩쓸어서 도

시 전체가 황폐해지고 있습니다. 전염병 때문에 카드모스의 집은 폐허가 되고 오직 어두운 명부冥府[저승]만이 탄식과 눈물로 가득 차 있을 뿐입니다.[1]
— 소포클레스, 『오이디푸스 왕』의 첫 장면

'자신의 아버지를 죽이고 어머니와 결혼할 것'이라는 신탁의 예언을 피하고자 애쓰지만, 그 잔인한 운명에서 벗어나지 못하는 한 왕의 비극적인 이야기를 다룬 소포클레스의 『오이디푸스 왕』은 죽음의 역병이 창궐한 상황에서 시작한다. 그런데 이것은 소포클레스가 단순히 이야기의 비극적인 상황을 극대화하기 위해서 묘사한 것이 아니다. BC 430~426년에 아테네에서는 세 차례의 대역병이 돌았다. 이 시기는 그가 『오이디푸스 왕』을 창작한 BC 429~425년경과 겹친다. 소포클레스는 그 당시 상황을 이 작품에 담았다고 볼 수 있다.

그 당시 감염병은 사람들의 육체뿐만 아니라 정신에도 영향을 미쳤다. 앞날을 확신할 수 없는 상황에서 사람들의 도덕관념은 무너졌고, 노동의 수고를 택하기보다는 즉각적인 만족감을 얻을 수 있는 환락에 빠져들었다. 그리고 이 역병의 원인을 '의학적'으로 규명하기보다는 지도자의 책임으로 전가했다. 그 당시 아테네인들은 전쟁을 일으키고 시민들에게 출전을 종

1. 소포클레스, 『오이디푸스 왕』, 황문수 옮김, 범우사, 2002, 15~16쪽.

용했던 지도자 페리클레스 때문에 이러한 불행을 맞이하게 됐다고 분노했다.[2]

『오이디푸스 왕』에서도 역병이 오이디푸스의 책임으로 서술된다. 역병의 원인을 아폴론에게 묻고 온 오이디푸스의 처남 크레온은 이 역병을 몰아내기 위해서는 다음과 같이 해야 한다고 말한다. "한 사람을 추방하거나 피는 피로 갚아야 한답니다." … "신은 그분[오이디푸스의 아버지 선왕 라이오스]을 살해한 자에게 복수를 하라고 명백하게 명령하셨습니다. 살인자가 그 누구든 간에."[3] 이로 인해 오이디푸스는 선왕 라이오스의 살해자를 추적하게 되고, 결국엔 파국적인 사실을 알게 된다. 그리고 자살한 어머니이며, 부인인 여인의 브로치로 연거푸 두 눈을 찌르며 절규한다. 여기에서 역병의 치유는 진실의 규명과 죄악의 처벌로 가능하다고 여겨졌다. 이것은 전혀 의학적인 방식이 아니다. 그렇다면 이러한 비의학적인 방식으로 역병은 종식됐는가? 『오이디푸스 왕』에서도 그렇거니와 그 뒷이야기인 『안티고네』에서도 그에 대한 답변을 찾을 수 없다. 다시 말해서 종식됐다고 볼 수 있는 근거는 찾을 수 없다.[4]

그렇다면 코로나19가 전 세계를 마비시킨 2020년, 과연 우

2. 윤경희, 「전염병의 메타포」, 『미스테리아』 30호, 엘릭시르, 2020년 6월/7월, 33쪽.
3. 소포클레스, 『오이디푸스 왕』, 20쪽.
4. 노정태, 「미스터리 분과로서의 질병」, 『미스테리아』 30호, 2020년 6월/7월, 40쪽.

리는 그 근본적 원인을 파악하고 있는가? 고대 그리스 시대 대역병에서 우리가 마주한 것은 '의학적 규명'이 아니라, '도덕관념의 붕괴'와 '환락의 탐닉', '책임의 전가'다. 그리고 그 해결책으로서의 '진실의 규명'과 '죄악의 처벌'이다. 여기서 우리가 알 수 있는 것은 감염병이 단순히 병으로만 존재하지 않는다는 사실이다. 감염병에는 정서적·사회적·정치적 요소가 스며 있다. 우리는 과연 이 팬데믹 감염병 시대에 무엇을 보고, 무엇을 알고 있는가? 코로나19는 무엇이며, 무엇이 문제이고, 우리는 어떻게 될까? 미래를 위해서 우리가 해야 할 일은 무엇일까? 그리고 이 상황은 예술계에 어떤 영향을 미치고 있을까?

우리는 강제로 도착한 미래를 살고 있다. 서서히 진행되던 원격遠隔 시대를 코로나19는 강제적으로 우리의 턱 밑에 끌어다 놓았다. 그리고 이렇게 먼저 도착한 미래를 과거로 다시 되돌릴 수는 없을 것이다. 코로나19의 재난 상황을 극복한다고 하더라도, 우리의 삶은 결코 코로나19 이전으로 돌아갈 수 없을 것이다.

코로나19의 겉모양은 감염병이다. 그것도 세계적 유행의 팬데믹 감염병이다. 하지만 그 내부는 그리 단순하지 않다. 정부는 원격 시대를 지렛대로 삼아 비대면 산업을 육성한다며 '한국판 뉴딜'(디지털 인프라 구축, 비대면 산업 육성, 사회간접자본 디지털화)을 우리의 미래로 제시했다. 이 단순성이 심히 우려된다. ― 이 일자리 중 가장 비중이 높은 것은 소위 '데이터 눈알

붙이기'라고 일컬어지는 '데이터 라벨링' 작업이다. ─ 지식인선언네트워크 공동대표 이병천은 한국판 뉴딜에 대해 "다성적 올드딜이냐 전환적 뉴딜이냐"는 질문을 던지며, "뉴딜이라는 이름을 달고 있음에도 화석연료 의존 성장제일주의라는 올드한 관성이 짙게 배어 있다."라고 일갈했다.[5] 경제가 파탄의 지경에 이른 지금, 정부의 입장에서는 경기 부양을 목적으로 하는 '뉴딜'이 시급히 추진해야 할 정책이라고 생각할 것이다. '뉴딜'의 필요성을 부정하고 싶지는 않다. 그러나 그보다 먼저 근본적인 차원에서 코로나19에 관한 성찰을 토대로 현대 문명의 근본적인 변화에 대해 생각하고 그 방향성을 고민해야 하지 않을까?

자본주의 : 인수공통감염병의 동력

코로나바이러스Coronavirus, CoV는 늦가을에서 초봄까지 감기를 유발시키는 흔한 바이러스다. 이 바이러스는 햇무리[6]나

5. 이병천은 다음과 같이 말했다. "한국판 뉴딜도 박근혜, 이명박 정부 때 모두 나왔던 말이다. 한국판 뉴딜이 '선도형 경제로 바꿔나가는 지속가능한 토대를 구축하기 위한 것'이었다는 문 대통령의 진술, 한국판 뉴딜 최종판(2020년 7월 14일)에 디지털화가 국가경쟁력의 핵심요소이며 디지털 뉴딜을 통해 '추격형 경제에서 선도형 경제로' 나아간다는 진술에는 '올드'한 냄새가 짙게 난다." 이병천, 「한국판 뉴딜, 타성적 올드딜이냐 전환적 뉴딜이냐」, 『한겨레』, 2020년 8월 21일 수정, 2020년 12월 15일 접속, http://bit.ly/3mtKf2J.

6. '햇무리'는 햇빛이 대기 속의 수증기에 비치어 해의 둘레에 둥글게 나타나는 빛깔이 있는 테두리다. '코로나'의 사전적 의미 중 하나가 태양 대기(大氣)의 가장 바깥층에 있는 엷은 가스층이다.

▲ 코로나19를 확대했을 때 예상되는 바이러스 이미지.

▼ 미국드라마 〈워킹 데드〉 시즌 1(2010)의 홍보 포스터[좌]와 코로나19로 차량 통행이 끊긴 사진[우]을 함께 비교한 이미지. 코로나19의 상황이 마치 영화 속 한 장면 같다. ⓒ Lori Kristen

왕관을 의미하는 라틴어 'corona'에서 그 명칭이 유래되었다. 바이러스의 표면에 돌기 모양으로 스파이크 단백질이 튀어나와 있어서 왕관이나 태양의 코로나를 연상시켰기 때문이다. 드물게 치명적인 변종 코로나바이러스가 발생하기도 하는데, 사스나 메르스가 그러한 바이러스였고, 가장 최근의 변종 바이러스가 바로 코로나19COVID-19다.

잘 알려졌다시피 코로나19는 '인수공통감염병'이다. 즉 동물과 사람 사이에 전파되는 병원체로 감염된다. 코로나19의 발원에 관한 논문이 국제 학술지 『바이러스학 저널』이나 『네이처』 등에 게재되었는데, 발표된 여러 논문을 종합해 보면, 박쥐에서 기원한 바이러스가 중간숙주 동물(매개체)을 거쳐 사람에게 전파되었을 것으로 보는 게 중론이다. ─ 코로나19로 인해 박쥐가 바이러스의 잠재적 저장고임을 모든 사람이 알게 되었다. ─ 지금까지 밝혀진 바로는 박쥐가 약 137종 이상의 바이러스를 지니고 있는데, 그중 61종이 인수공통감염 바이러스라고 한다. 이렇게 박쥐가 많은 바이러스를 가지고 있는 것은 바이러스와 공존하는 박쥐의 특이한 면역계 때문이다. 주로 습한 동굴에 서식하는 박쥐는 체온이 포유류의 평균보다 높아 세균과 기생충, 바이러스가 기생하기 좋으며, 집단생활을 하므로 병균 전파도 손쉽게 이뤄진다.

최근 인수공통감염병이 늘고 있다. 그 이유가 인구 증가와 무관하지 않다. 인간의 개체 수가 증가함에 따라 야생동물의

서식지가 감소하고 인간의 영역이 넓어졌다. 이러한 변화로 야생동물을 숙주로 삼았던 바이러스에 인간이 자주 노출되게 되었고, 숙주 역할이 인간에게로 넘어왔다고 볼 수 있다. 이것이 인수공통감염병의 겉모습이다. 그 뒤에는 겉모습과는 다른 이야기가 있다.

대유행 감염병을 이야기할 때 가장 먼저 언급되는 것이 14세기 유럽 인구의 3분의 1을 사라지게 한 '페스트(흑사병)'다. 이 감염병은 1347년 당시 무역의 요충지였던 제노바를 통해 유입되어 유럽 전역으로 퍼졌다. 중앙아시아의 들쥐에서 전파되었다고 알려진 페스트는 세계교역이 낳은 하나의 상징이 되었다. 중앙아시아의 바이러스가 세계교역으로 인해 유럽으로 들어와 유럽 전역을 초토화시켰기 때문이다. 하지만 14세기 페스트는 그 발병에 환경오염의 요인이 별로 없었다. 그저 공중위생 상태를 개선하고, 항생제와 관련 백신 등을 개발하는 것으로 종식되었다. 이러한 보건의 개선과 의료기술의 발전은 오랫동안 인간의 생명을 위협하던 홍역, 장티푸스, 콜레라 등의 감염병도 인류에 큰 위협이 되지 않는 병으로 만들었다.

하지만 21세기의 대유행 감염병은 성격이 다르다. 사스2002, 신종플루2009, 메르스2015 감염병의 치료제와 백신 개발이 대유행을 종식시켰다는 결과만 봐서는 안 된다. 21세기 대유행 감염병이 생태환경의 변화와 연관되어 있음을 인식해야 한다. 21세기에 들어서 동물에만 존재하던 바이러스가 변종·

변이를 거듭하며 사스, 신종플루, 메르스 감염병을 대유행시켰고, 이번에는 코로나19라는, 이전의 연장선이면서도 이전과는 차원이 다른 감염병을 발생시켰다. 인수공통감염병이 주기적으로 찾아오고 있는 것이다. 세계보건기구(이하 WHO)는 2018년 2월 '질병X'를 가장 위험한 감염병 중 하나라고 발표했다. 질병X란 현재 잠재되어 있는 감염병으로, 미래에 대유행하게 될 알 수 없는 감염병을 통칭하는 용어다. 2018년부터 WHO는 대유행 감염병이 거듭 발병할 것을 이미 예상했던 것이다. 앞으로도 코로나19와 같은 대유행 감염병이 우리에게 또 닥쳐올 것은 분명해 보인다. 왜 이럴 수밖에 없는가? 무엇이 문제인가?

우리가 간과해서는 안 되는 것이 있다. 생태환경 변화의 밑바닥에서 현대 문명을 구성하는 자본주의가 작동하고 있다는 사실을 생각해야 한다. 자본주의는 이윤 추구와 자본 축적을 위해서라면 모든 것을 갈아 넣을 준비가 되어 있다. 현재의 자본주의 문명이 펼쳐놓은 지옥도를 보라. 최후의 원시림이 파괴되었고, 소농 경작지가 산업형 대규모 경작지로 바뀌었다. 수확량을 늘리거나 성장을 촉진하기 위해 유전자를 변형하고 있으며, 생명을 기성품화(제품화)하는 대규모 축산산업을 개발했다. 자본주의의 동력이 된 대량생산시스템과 그것을 바탕으로 구축된 현대 도시시스템은 매연, 폐수, 엄청난 쓰레기 등의 탄소발자국을 남기며 환경오염을 가속하고 있다. 동식물뿐만

아니라, 인간의 생존에 없어서는 안 될 생존 기반인 자연과 동식물 생태계가 대규모로 파괴되고 있다. 현대 자본주의 문명이 무분별하게 자행한 생태환경의 변형과 수탈은 결국 '기후위기'라고 일컬어지는 거대한 상황을 마주하게 했다. 21세기의 대유행 감염병은 현대 자본주의의 문명과 무관하지 않다. 동물에만 존재하던 바이러스의 변종·변이는 원시림 파괴, 유전자변형, 대규모 축산산업 등 현대 자본주의 문명이 불러온 생태환경 변화의 중간 어디쯤에서 시작된 것이 분명하다. 지구의 기후와 생태계의 위기를 명시적으로 드러내는 용어로 '인류세'가 있다. 그런데 일부 생태맑스주의자들은 이것을 '자본세'로 불러야 한다고 주장한다. 그들은 이 모든 국면이 자본주의 문명과 밀접하게 작동하고 있다고 보기 때문이다.

슈퍼보모 : 예술위기 속에서 예술 길들이기

코로나19는 현대 자본주의 문명에 관해 심각하게 되돌아보게 하는 하나의 표징이다. 하지만 이 표징은 결코 정지 표지판이 아니라, 속도 방지턱 정도의 역할만을 할 것이 명확해 보인다. 이것은 자본주의 문명이 예술에서 작동하는 방식을 보면 알 수 있다.

현대 자본주의 문명은 '질병의 위기'뿐만 아니라, '예술의 위기'까지 가져왔다. 현대 자본주의가 노동의 가치를 금액(수입,

임금)으로 평가하면서 노동을 물신화한 것처럼, 예술도 가치 평가 기준을 가격에 두면서 '작품'을 '상품'으로 물신화했다. 그 결과 미술시장은 극소수의 작가가 시장의 대부분을 차지하는 기형적인 구조로 변했다. 여전히 작가들은 자신의 노동을 임금노동labour이 아니라 '작업'work이라고 부르지만, 작가의 바람과는 다르게 현대 자본주의 문명에서는 예술을 금전적 가치로 평가한다. 그렇게 함으로써 작가는 노동의 물신성에 묶인다.

자본의 횡포에서 벗어나 예술 본연의 가치를 펼쳐 보이게 하겠다는 차원에서 정부와 지자체는 기금/지원금 시스템을 내놓았다. 예술은 공공재라는 생각을 바탕으로 시장 교환가치에 끌려다니지 않도록 예술을 지원하겠다는 뜻으로 여겨지곤 한다. 이번 코로나19로 현장 예술 환경이 얼어버린 상황7에서 정부와 지자체들은 문화예술계를 긴급 지원하기 위해 추가 예산을 편성했다. 이는 예술의 공공적 역할을 인식하고 있기 때문이리라. 서울시는 50억 원 규모의 추가 예산을 편성했고, 경기도는 '경기도형 문화뉴딜 프로젝트'로 103억 원을 지원했다. 경남도는 7억 9천만 원의 추가 예산을 편성했다. 이렇게 예술 활동이 힘든 예술계를 공공자금으로 지원하겠다고 나섰다. 문화체육관광부는 2020년 6월 제3차 추경 예산 3,399억 원을 편성

7. 코로나19 사태로 올해 1~4월 현장 예술행사가 최소, 연기되면서 600억 원의 피해액이 발생했다.(한국예술문화단체총연합회, 2020년 4월)

했다. 미술가·예술가 8,436명이 전국 주민공동시설, 복지관, 광장에 벽화·조각 등 작품을 설치하는 '공공미술프로젝트' 사업에 759억 원, '온라인미디어 예술활동 지원' 사업에 149억 원[8], 코로나19로 피해 입은 예술인에게 창작준비금 99억 원[9] 등을 지원했다. 반가운 일이다. 하지만 기금/지원금이 공공재로 예술을 진흥하기 위한 국가의 비자본주의적인 활동이라고 여기는 것은 순진한 생각이다.

예술을 기반으로 하는 '창조산업'은 이미 국가적인 신동력 사업이 되었다. K팝, K드라마, K컬처 등 이윤을 얻을 수 있는 모든 예술 기반 활동에 K를 붙여 산업화하려는 게 오늘의 한국 문화 정책이다. 예술을 시장가치의 최전선에 배치하고 있는 것이다. 순수 예술의 장에서도 K아트가 여기저기서 터져나오는 상황에서 과연 예술을 진흥하려는 공공기금에 어떤 의도가 전혀 없는 걸까? 알다시피 시장가치로 평가할 수 없는 예술이 대다수다. 시장가치가 없다고 가치가 없는 것은 아니다. 나는 시장가치를 넘어서는 가치가 예술에 있다고 믿는다. 예술을 창작하는 예술가도 국민의 일원이다. 국민의 세금으로 운영되는 국가는 국민의 활동을 뒷받침할 의무가 있다. 자본으로 포획할 수 없는 가치의 측면으로나 국민으로서의 예술가의 권리

8. 예술인 2,700여 명이 온라인에서 작품을 발표하고 소통할 수 있도록 1인당 제작비 평균 5백만 원 지원.

9. 3,260명에게 1인당 3백만 원.

로나 예술에 대한 공공지원은 필요하다. 하지만 기금/지원금이 예술 본연의 가치를 순수하게 지원한다고 보지는 않는다.

만약 공공기금의 목적이 정말 순수하게 자본화할 수 없는 예술을 지원하는 것이라고 하더라도 ─ 물론 의심스럽지만 ─ 실상 그 작동방식은 전혀 순수해 보이지 않는다. 기금/지원금으로 예술계를 달래는 국가는 어쩌면 '슈퍼 보모'[10]인지도 모른다. 기금/지원금에는 예술을 길들이는 면이 분명히 존재하기 때문이다. 예술가는 거듭 기금/지원금을 신청하고 그 금액을 받는 과정에서 최소한의 저항 정신 없는 순응 문화에 빠져든다. "아버지 없는 부성주의"[11] 안에서 맴돌게 되는 것이다. '슈퍼 보모'는 모든 것을 용인해주지만, 그 과정은 무척 압제적이다. 드러나지 않는 자본주의적 모습이 그 과정에 숨어 있다. 17세기부터 19세기에 있었던, 엘리자베스 여왕이 실행한 구빈법Poor Law을 떠올려보라. 명목상 빈민을 구제하는 법이었지만, 실질적으로 땅을 잃고 도시로 몰려든 농민 중 공장노동자가 되지 못해 걸인이나 부랑자 생활을 하는, 즉 자본주의 성장 발전에 협조하지 않는 사람들을 처리하는 법이었다. 그들을 단계에 따라 태형에 처하고 감옥에 가두고 귀를 자르고 죽였다. 지금 예

10. 《슈퍼보모》는 2004~2011년에 영국의 '채널 4'에서 방영한 프로그램으로, 관찰과 실험을 통해 다양한 육아법을 알려 주는 내용으로 구성되어 있다. 이 글에서 의미하는 '슈퍼 보모'는 마크 피셔, 『자본주의 리얼리즘』, 박진철 옮김, 리시올, 2018, 120~135쪽을 참조하기 바란다.

11. 같은 책, 122~124쪽.

술계의 기금/지원금 시스템은 어떠한가? 어쩌면 별반 다르지 않을 수도 있다. 예술을 길들이고 있는지도 모른다. 예술을 태형에 처하고 감옥에 가두고 귀를 자르고 있는지도 모른다. 만약 그렇다면, 그 결말은 예술의 죽음이다. 어떠한 방식으로 길들이고 있는가?

'지원은 하되 간섭은 하지 않는다'는 '팔길이 원칙'Arm's Length Principle이 공공기금 지원의 방향성이라고 하지만 — 이것이 잘 지켜지는지도 의심스럽지만 — 그 전 단계, 즉 기금/지원금 설계부터가 어떤 의도를 내포하고 있다고 나는 의심한다. 기금/지원금을 받으려면 자격 조건이 되어야 하고, 신청서를 작성해야 한다. 신청서는 선정 요건을 맞춰야 한다. 그 과정에서 작가의 상상력은 제한받고 순응 문화에 젖어 든다. 지원받기 위해서는 기금/지원금 시스템이 허용하는 범주를 한 발자국도 넘어서면 안 된다. 기금/지원금을 신청하고 선정되어 받을 때 모든 예술가는 나라의 행정처리에는 도움될지 모르지만, 작가에게는 전혀 도움이 되지 않는 'e나라도움'이라는 거대한 행정 시스템의 산맥을 지나야 한다. 이 시스템이 산이 아니라 산맥인 것은 1년 동안 순간순간 넘어야 할 산을 만나기 때문이다. 그리고 기금/지원금의 선정 요건은 무척 상투적이고, 어떨 때는 폭력적이기까지 하다. 4차 산업혁명과 맥을 같이하는 융복합예술 지원을 강화하거나, 예술가의 전시를 기획자만이 지원할 수 있도록 강제한다. 또는, 집단 형태로 지원하게 하거나, 특

정 형식을 가진 공간을 선별적으로 지원하는 등 기금/지원금 시스템은 예술계를 자신이 원하는 모양으로 조형한다. 코로나 19 긴급 예술 지원이라고 크게 다르지 않았다. 신청 기준이 제한되어 있고, 작가의 상상력, 혹은 상황을 규격화된 신청서에 구겨 넣어야 했다. 시장 교환가치에 끌려다니는 예술의 물신성을 벗어나게 해주는 목적(인지 그저 궁핍한 예술인을 구제하려는 목적인지 모르겠다. 지금의 기금/지원금 시스템은 예술 창작 지원이라기보다는 예술인 구제법에 가깝다)인 기금/지원금은 예술을 길들이려는 국가 권력이 주는 당근과 같다. 이 당근은 계속 먹을 때 순응 문화에 젖어들 수밖에 없다.

언택트[12] 예술: 예술 커먼즈의 (불)가능성

코로나19 이전부터 예술의 가치는 예술의 물신성에 빠져 허우적거리고, 상상력은 기금/지원금을 지원하고 선정하는 국가권력에 길들여지고 있었다. 아마도 이런 상황은 코로나19 이후로도 변함이 없을 것이다. 그렇다면 예술의 형식적 측면은 어떠할까? 코로나19 이후 예술은 형식적으로 어떻게 변할까? 코로나19 시기인 지금, 예술은 비대면 형식으로 급격하게 변하

12. '언택트'(untact)는 '콘택트'(contact)에 부정 의미의 접두어 '언'(un-)을 합치고 줄인 말로 비대면을 뜻한다. 이 용어는 한국어식 영어(콩글리시)지만, 국내에서 일상적으로 쓰이기 때문에 여기에서도 언택트라는 용어를 사용한다.

▲ 구글의 '구글 아츠 앤 컬처' 사이트

▼ 국립현대미술관의 유튜브 채널

고 있다. 이것이 자본주의적 물신성이나 국가권력의 길들이기에 저항하는 대안이 될 수 있을까?

어떤 이는 코로나19 상황에서 변모하는 예술이 자본주의를 넘어설 대안적 예술이라고 여길 수도 있다. 지금의 풍경은 마치 1989년 '월드와이드웹'www이 등장한 이후, 예술의 민주화를 꿈꾸던 웹아트나 넷아트로의 회귀를 보는 것 같다. 그 당시 인터넷은 예술을 향유하는 대안적 방식이 될 것으로 기대를 모았고, 그로 인해 어디에서나 접속하여 감상할 수 있는 민주화된 유토피아적 예술이 실현될 것이라고 생각했다. 시장 교환가치를 가진 상품으로 변모하여 특정 부류가 독점하는 예술이 아니라, 인터넷에 접속만으로 누구나 향유하고 소유(?)할 수 있는 예술이 등장했다고 여겼다. 하지만 그 이후 어떠했는가? 신자유주의의 광풍 속에서 넷아트는 자취를 감췄고, 데미언 허스트나 무라카미 다카시의 작품과 같은 금융자본화된 미술, 제프 쿤스의 작품과 같은 매끈한 신자유주의적 미술이 미술계를 잠식하지 않았던가.

이번 코로나19 상황은 예술 감상의 비대면 환경을 확장시킬 것이 분명하다. 사실 코로나19 이전부터 웹아트와 넷아트처럼 온라인을 활용한 전시 또는 감상을 시도하는 움직임이 있었다. 구글은 '구글 아츠 앤 컬처'라는 온라인에서 미술관들의 미술관을 만드는 플랫폼을 시도하고 있다. — 여기에는 현재 전 세계 1천여 개의 미술관이 참여하고 있다. — 국립현대미술관은

김용관, 〈신파〉(New Wave), 2019, 애니메이션, 60분. ⓒ 김용관

2019년부터 이미 학예사의 상세한 설명을 들으며 전시공간을 투어하는 영상콘텐츠를 유튜브를 통해 선보였다. 코로나19 이전부터 예술 감상은 서서히 온라인으로 옮겨가고 있었다. 이런 온라인으로의 이주를 강제적으로 급박하게 만든 것이 바로 코로나19다. 코로나19로 조기 종료했거나 개최되지 못한 전시는 그대로 온라인으로 옮겨왔다.

코로나19 초기 우리나라의 상황을 되돌아보자. 중국의 우한시에서 집단으로 정체불명의 폐렴 환자가 발병했다는 사실이 국내에 처음으로 알려진 것은 2019년 12월 31일이었다. 초기에는 '우한 폐렴', 혹은 '우한 바이러스'로 지칭되던 이 병의 국내 첫 확진자는 2020년 1월 20일에 등장했다. 이후 2020년 2월 11일 WHO 사무총장은 "부정확하거나 낙인을 찍을 수 있는 별칭을 쓰는 걸 막기 위해" … "지리적 위치, 동물, 개인이나 집단을 지칭하지 않는 이름을 찾아야 했다."며 'COVID-19'로 공식 명칭을 결정했다. 우리나라 정부는 다음날인 12일 이 감염병의 공식명칭을 '코로나19'로 사용하기로 결정했다. 그 사이 2020년

2월 16일까지 신천지예수교증거장막성전(이하 신천지) 대구교회를 중심으로 30명의 확진자가 발생하기 시작하여 급격히 감염자가 폭증하였고, 감염세가 잠잠해진 4월 말까지 5천 명(4월 18일 기준 총 감염자 5,212명)이 넘는 신천지 관련 감염자가 나왔다.

코로나19가 급격하게 확산되던 시기, 대부분의 국공립 미술관과 사립미술관, 갤러리는 전시장의 빗장을 걸어 잠글 수밖에 없었다. 이 상황에서 온라인은 전시를 지속하기 위한 유일한 희망처럼 보였다. 서울시립 남서울미술관의 《모던로즈》 전시는 원래 (2019년 10월 15일부터) 2020년 3월 1일까지 개최되는 것으로 계획되었지만, 코로나19로 2월 24일부터 임시휴관에 들어가면서 조기 종료되었다. 하지만 참여작가 김익현은 출품작 〈나노미터 세계의 시간〉[2019]을 유튜브를 통해 라이브 스트리밍했다. 마찬가지로 서울시립미술관 서소문본관의 전시 《강박²》[2019.11.27.-2020.3.8.]도 임시휴관에 따라 조기 폐막했지만, SNS로 전시장을 옮겨 인스타그램에 온라인전시 투어를 게시했고, 참여작가 김용관의 영상작업 〈신파〉[New Wave, 2019]를 페이스북을 통해 라이브 스트리밍하기도 했다. 아라리오갤러리는 취소된 《아트 바젤》의 출품작과 상하이 아라리오 전시를 온라인으로 볼 수 있게 했다. 《화랑미술제》는 오프라인 행사를 취소하지 않았지만, '네이버 아트윈도'를 통해 온라인 감상과 작품 판매를 병행했다. 국립중앙박물관, 루브르 박물관

등의 비주얼 투어 프로그램이나 몇몇 해외 미술관의 유튜브 투어도 계속해서 완성도를 높여가며 운영 중이다. 미술관은 영상작품의 온라인 상영은 물론이고, 이제 전시공간 대신 계정을 운영한다. 그들은 물리적 전시를 온라인에서 어떻게 연계할지 구상하거나, 혹은 온라인으로만 전시할 수 있는 방식을 고민한다. 코로나19 국면에서 공공예술기관은 온라인 서비스에 이전보다 더 많은 예산을 투자하고 있다. 심지어 언택트가 아닌 '온택트'Ontact라는 신조어를 만들어내며 온라인 예술을 강조한다.

그렇다면 물리적 콘텐츠를 온라인을 통해 단순히 송출하는 방식이 최선인가? 그것이 아니라면 전시를 온라인 콘텐츠로 만들어 선보이는 게 대안적 전시일까? 유네스코UNESCO[국제연합교육과학문화기구]가 2015년 11월 20일 파리에서 공포한 「뮤지엄(미술관/박물관)[13] 및 컬렉션의 보호와 증진, 다양성

13. 박물관과 미술관을 통칭하는 용어인 museum은 우리나라에서 독특하게 다른 뜻으로 갈라져 있다. 많은 영어의 번역이 일본을 거쳐서 한국어로 번역되고 고착되었는데, museum도 같은 경우다. 뮤지엄이 박물관과 미술관으로 분리된 것에 관해서 박소현은 다음과 같이 말했다. "일본에서의 박물관/미술관 개념은 초창기에는 그 의미상 명확하게 구분되지 않고 양자 모두 실물로서는 박람회에서 처음 등장하나, 서양식 교육을 받은 근대적 미술가 집단이 형성되면서 당시 박람회 중심의 박물관 행정으로 인해 근대미술의 전시가 탄압을 받았던 경험으로부터 산업전시장 또는 상품전시장으로서의 박물관 개념에 대해 문화와 문명의 정수인 순수한 예술 전시장으로서의 미술관 개념의 분리를 요구하는 지속적인 운동이 이루어진 결과, 박물관/미술관의 제도적 분립이 성취되었다." (박소현 「신박물관학 이후, 박물관과 사회의 관계론」, 『현대

과 사회적 역할에 관한 권고」를 보면, "신기술이나 신기술을 효과적으로 이용할 수 있는 지식과 기술에 접근하지 못하는 사람들과 박물관에 신기술은 오히려 잠재적인 장벽이 된다."라고 쓰여 있다. 온라인 콘텐츠에 접근할 수 있는 지식이나 기술이 없는 사람들과 그러한 콘텐츠를 만들지 못하는 뮤지엄이 있다는 것이다. 코로나19가 일시적 상황이기 때문에 그들의 어려움은 잠시 덮어놔도 되는 것일까?

그리고 비대면 시대의 미술관 참여 환경이 '감상'의 층위에서 맴돌며 거기에만 집중 투자해야 하는 것일까? 다시 말해서 유리감옥이라 불리는 납작한 전자기기 화면만 얼빠진 얼굴로 우두커니 바라보도록 하는 게 최선일까? 그리고 미술관은 이런 비대면 상황에서 '문화 향유'라는 미명 아래 '감상'에만 치중하는 운영방식을 유지하면서 그들 본연의 임무를 다했다고 자평할 수 있을까? 이러한 운영방식에 대한 문제의식 없이 단순히 온라인 송출하며 일방향적인 감상 위주의 제스처를 취할 것인가? 비대면 시기의 미술관은 미술작품 감상이라도 잘 작동하도록 가상 미술관과 같은 온라인 감상 시스템을 구축하기 위해 무단히 애쓰고 있다. 어쩌면 강제로 도착한 미래인 지금, 그들에게는 전시 감상을 제공하는 것만으로도 벅찬 일인지도 모른다. 감히 다른 역할까지 기대하는 건 나의 욕심일 수

미술사연구』 제29집, 2011년 6월, 211~212쪽, 각주 1.)

도 있다. 하지만 앞서 말했듯이 코로나19가 끝이 아닐 가능성이 크다. WHO가 '질병X'를 말했듯이, 지난번에는 사스와 메르스였고, 이번은 코로나19지만, 미래에는 또 다른 감염병이 대유행할 것이다. 이제 대유행 감염병이 항시적이 되어가고 있다. 그렇기에 코로나19 팬데믹이 일 년 넘게 지속되는 상황에서 미술관은 전시만 온라인으로 송출하는 식의 임시방편적 대처에 관해서 성찰하고 새로운 방식을 모색할 필요가 있다.

미술관은 여러 일을 하고 있다. 그중 중요한 일이 '교육'이다. 오래전 문서인 1960년 12월 4일에 제11차 유네스코 총회에서 채택한 「뮤지엄을 만인에게 이용하게 하는 가장 유효한 방법에 관한 권고」를 보더라도 미술관은 "그것들[미술작품, 학술자료]을 공중에게 전시하여 각종 문화에 대한 지식을 보급"하고, "변치 않을 교육의 사명을 수행"하라고 권고했다. 앞서 언급한 2015년 「뮤지엄 및 컬렉션의 보호와 증진, 다양성과 사회적 역할에 관한 권고」에서는 뮤지엄의 주요 기능으로 '보전', '연구', '소통', '교육'을 들고 있다. 여기에도 교육이 있다. 보전과 연구는 미술관 내부에서 자체 실행하면 될 일이고, 소통(전시회, 공개 행사)은 온라인으로 한다지만, 교육은 어떻게 할 것인가? 일시적 비대면 시기라고 그저 방치하고 있을 것인가? 물론 전시를 해석해주고, 그것을 통해 지식을 전달하는 것도 교육이다. 하지만 여기서 말하는 교육은 단순히 소극적 차원이 아니라, '교육 프로그램'을 의미한다.

사실 코로나19 이전에도 국내 미술관의 지식 전파나 교육적 사명은 취약했다. 준비되지 않은 상태에서 코로나19 비대면 시대에 접어들면서 취약했던 이 부분은 붕괴되었다. 미술관은 대부분 학술 심포지엄을 비대면 방식의 온라인 라이브로 대체하여 진행하고 있는데, 이전의 현장 심포지엄 때보다 많은 사람이 접속한다며 큰 성과처럼 말한다. 하지만 현실은 다르다. 온라인 참여자(접속자) 입장에서는 무거운 학술적 내용을 장시간 동안 집중해서 듣는 게 쉽지 않다. 단순히 댓글로 질의응답을 하며 소통하는 것도 한계가 있다. 심포지엄이야 일회적인 행사라서 코로나19 국면에서도 그나마 진행되었지만, 그 외의 다른 정기 강좌들은 취소되거나 무기한 연기되거나 적극적 참여가 힘든 온라인 강좌로 대체되었다.

그렇다면 미술관이 가장 힘쓰고 있는 비대면 온라인 전시는 어떤가? 애쓴 결과를 얻고 있을까? 그저 애쓴다고 좋은 결과를 얻을 수 있을까?

온라인은 기존 감상 방식과 전혀 다르다. 비물질적인 데이터 값을 기초로 현실 세계와는 다른 시공간의 개념을 이리저리 하이퍼링크를 타고 움직이는 것이 디지털-인터넷 세상이다. 그 속으로 빠져들다 보면 실제 작품이나 전시가 갖는 의미와 맥락, 그 아우라를 쉽게 잊어버리게 된다. 가변적인 작품의 크기와 유동적인 환경도 디지털-인터넷 전시의 특징이다. 작품의 크기와 작품이 놓이는 환경은 예술작품의 의미를 변화시킨다.

이미지의 형상이 같은, 100호 크기의 작품과 50인치 모니터에서 감상하는 작품, 손바닥만 한 스마트폰에서 감상하는 작품은 과연 같은 작품이라고 말할 수 있을까? 크기가 다르면 같은 이미지라 하더라도 느낌이 전혀 다르다. 이런 상황도 생각해볼 필요가 있다. 사무실같이 말끔히 정리된 공간에 있는 컴퓨터 화면 위 작품과 너저분하게 책들과 필기구가 널려 있는 공부 책상에 있는 컴퓨터 화면 위 작품은 같은 느낌으로 다가올까? 이것은 장소특정적 예술 작품과 화이트큐브 안의 작품이 차이가 없다고 말하는 것과 다를 바 없다. 롤랑 바르트가 선언한 것처럼 작가는 죽었고('저자의 죽음'), 감상은 감상자의 몫이니('독자의 탄생') 각자가 다른 느낌을 받는 것이 좋다며, 이것이 포스트-코로나 시대의 예술 감상법이라고 퉁치고 넘어갈 것인가? 만약 감상자 각자의 감상법을 받아들인다고 하더라도 동일인이 다른 환경과 화면에서 같은 작품을 감상했을 때 느껴지는 다른 감정은 어떻게 할 것인가? 온라인과 오프라인은 다른 패러다임으로 움직인다. 그래서 온라인 전시만을 위한 새로운 전시 문법이 필요하다.

그 전시 문법으로 떠올릴 수 있는 것은 포스트-인터넷 예술이다. 포스트-인터넷 예술은 웹아트나 넷아트와 같은 비물리적 작품이 가져올 민주적 예술로의 변혁성에 대한 열망을 지우며, 전통적인 물리적 예술의 형태로 회귀하려는 시도다. 그렇지만 그 조형 과정은 전통적인 예술과는 사뭇 다르다. 포스

트-인터넷 예술은 인터넷상에 존재하는 비물리적인 데이터를 물리적 실체로 구현하는 방식이다(2부의 3장에서 자세히 다룬다). 이러한 예술의 변화에 대해 개인적으로 그리 긍정적으로 보지는 않는다. 웹아트나 넷아트가 예술가에게 금전적 보상이나 명예를 보장해 주지 않는 상황에서 온라인의 비물질적 속성을 전통적인 예술작품으로 물질화하여 예술가에게 권위를 부여하는 미술제도(제도권 전시)에 들어와 전시나 판매가 이뤄지길 원하는 모양새는 자본주의적 욕망의 발현으로 보이기 때문이다. 비물질적 형식이 물질적 형상이 되었을 때, 제도권 전시가 훨씬 원활하고 판매도 쉬워진다. 그럼에도 불구하고 포스트-인터넷 예술을 주목하는 것은 비물질적 데이터를 물질적 형상으로 만드는 작동 방식 때문이다. 포스트-인터넷 예술은 그 용어처럼 인터넷 이후, 혹은 인터넷을 벗어난, 인터넷스러우면서도 인터넷이 아닌 예술이다. 인터넷과 현실 사이 그 어딘가에 위치해 있는 예술이다. 이러한 속성 때문에 적어도 감상자가 물끄러미 화면만 보게 하지는 않는다. 작품을 직접 만들거나 만질 수 있는 새로운 예술 감상법으로 안내한다.

3D 스캐닝-프린팅 기술을 활용한 올리버 라릭의 포스트-인터넷 작업을 보자.[14] 그는 복제를 통해 원본성이 디지털 시

14. 올리버 라릭의 작업에 관해서는 이 책 2부의 「비물리적 디지털이 물리적 작품이 될 때」의 "물질화된 '복붙' 미학: 〈도상〉과 《포토플라스틱》 전시"에서 더 자세히 다루고 있다.

대에 어떻게 변주되는지 보여주는 작업을 선보이고 있다. 그의 작업 중 3D 스캐닝-프린팅 기법을 사용하는 작업이 있는데, 그 과정은 원본(물질)→3D 스캐닝(비물질, 데이터)→3D 프린팅(물질)으로 이루어진다. 최근 전시에서는 그 데이터를 공개 도메인에 올려 일반에 공개해 누구나 내려받아 활용할 수 있게 했다. 그는 유명한 박물관과 협력하여 고전 조각 작품들을 3D 데이터화하고 공개적으로 접근할 수 있도록 3D 예술작품 보관소를 만드는 프로젝트를 진행했고, 이 프로젝트에서 작업한 3D 데이터를 활용하여 전시를 개최했다. 공개적인 접근을 가능하게 한 것은 원본이 되는 고전 조각 작품을 작가와 같은 특정인이 아닌, 누구나 물질적으로 구현할 수 있도록 만든 것이다. 이렇게 함으로써 출력 기기만 있으면 누구나 실물 작품을 직접 만지며 감상할 수 있게 했을 뿐 아니라, 가질 수 있는 상황을 만들었다.

사실 라릭과 같은 3D 프린팅 데이터를 무료로 사용할 수 있는 곳이 여러 곳 있다. 라릭처럼 옛 유물을 제공하는 곳으로 우리나라에서는 국가문화유산 포털(문화재청)이 있다. ─ 여기서는 문화유산 3D 프린팅 데이터를 무료로 제공한다. 문화재가 지진, 화재 등으로 훼손·멸실되는 상황에서 원형복원을 위해 제작한 것으로, 이 데이터를 국민에게 무료로 사용할 수 있게 했다. ─ 하지만 우리가 주목하는 것은 3D 프린팅이 아니다. 단순히 3D 프린팅할 데이터가 필요한 것이 아니라, 온라인 맥락에서 물리적 감상과

온라인의 특성이 연결된 예술 감상법이 필요하다. 형식이 유사하다고 그 안의 내용이 유사한 것은 아니다.

포스트-인터넷 예술과는 다른 전략은 없을까? 이러한 온라인과 연계된 물리적 작동 방식이 꼭 3D 프린터일 필요는 없다. 작가는 자신의 작품을 구현할 수 있는 설명서를 작성하거나 일반(2D) 프린터 출력물로 입체적 작품을 만들 수 있도록 프린트할 수 있는 전개도를 만들어 인터넷에 공유할 수 있다. 혹은 자신의 작품을 만들 수 있는 키트Kit를 만들어 감상을 원하는 사람에게 우편으로 전달할 수도 있다.

이런 부분에서 발 빠른 건 역시 기업이다. 삼성전자는 2020년 4월에 자사의 포장재에 업사이클링 개념을 도입한 '에코 패키지'Eco package를 선보였다. 포장재로 다양한 형태의 물건을 제작할 수 있는 매뉴얼을 포장 박스 상단에 인쇄된 QR코드로 확인할 수 있게 하여 소비자가 제공된 매뉴얼의 물건을 직접 만들게 유도한 것이다. 이것은 환경 문제와 비대면 시대의 온라인 접근 방식, DIYDo It Yourself[자가제작]의 사용자 조립의 경험을 동시에 충족시키는 브랜드 홍보전략이다. 에코 패키지가 선보인 시점도 의미가 있다. 바로 코로나19로 전 세계가 얼어붙어 있던 시기였다. 당연히 이것은 작품은 아니다. 그리고 이렇게 사용자가 직접 제작하는 DIY 방식도 이미 이전부터 존재했다. 그래서 새로운 방식이라고 볼 수도 없다. 하지만 비대면 시대이며, 환경 문제가 대두된 인류세 시대에 기업의 홍보전략

에코 패키지 디자인 공모전 '아웃 오브 더 박스'에서 파이널리스트에 오른 작품들. 삼성전자는 영국 디자인 전문 매체 '디진'(Dezeen)과 공동으로 2020년 4월부터 5월까지 '아웃 오브 더 박스' 디자인 공모전을 진행했다. ⓒ SAMSUNG

으로는 무척 유용해 보인다. 더불어 작품 감상의 측면에서 화면을 물끄러미 바라보는 감상법보다는 이렇게 직접 만들고 만져보는 물리적 감상법이 비대면 시대에 필요하다고 생각한다. 단순히 실용적인 물건을 매뉴얼을 보고 만드는 것이 아니라, 예술적 작품을 매뉴얼로 만들어내는 방식이라면, 그 의미는 달라질 것이다. 이렇게 하려면 어떻게 해야 할까? 여기서 문제가 되는 것은 지식 재산권, 즉 저작권이다. 과연 예술가는 자신의 예술적 고유성을 인정해주는 저작권을 포기하고 만인이 사용할 수 있도록 내놓을 수 있을 것인가?

　이광석은 자본주의 지식 재산권 체제가 구축한 강고한 저작권과 상표권 등이 창작 영역 모두를 끊임없이 사유지의 영토 안으로 끌어들이며 장악하고 있는 게 현재 상황이라고 말한다. 이 상황에서 시장질서 밖의 창작 표현의 자유를 확장하

고 모두가 공유하는 예술로서 예술 커먼즈가[15]가 필요하다고 강력히 주장했다. 이것을 이광석은 '로고스'(지식)나 정보의 커먼즈와는 다른 층위의 '파토스pathos의 커먼즈'라고 말했다. 앞서 살펴본 사례처럼, 비대면 시대에 디지털 기기 화면의 평평한 표면을 넘어서 물질적 예술의 공유 방식은 자본주의 지식 재산권에 저항하는 파토스 커먼즈의 가능성까지 엿보인다.[16]

그런데 이러한 방식이 과연 자본주의 시스템을 온전히 넘어설 수 있을까? 쉽지 않을 것이다. 이미 예술의 물신화가 고착된 상황에서 저작물과 관련된 여러 가지 권리 문제는 순간순간 돌출될 것이다. 자본주의의 첨병으로 이 시스템을 이끌어갔던 '포드주의'가 '포스트-포드주의'[17]로 대체되고, 정보화와 지식 기반 사회가 인지를 자본 축적의 새로운 자원으로 만든 상황(인지자본주의)에서 비대면 원격 물리적 감상방식에는

15. 커먼즈는 commons를 음역한 것이다. common의 의미는 형용사로 '공통적인'이며, 명사로 '(공동체 구성원 전체에게) 공통적인 것', 다시 말해 '누구에게나 속하는 것'을 말한다. commons는 명사형 common에 -s를 붙인 것인데, 일반적으로 -s를 붙이면 복수명사가 되지만, common은 means처럼 단수로도, 복수로도 사용한다. 이러한 해석에 비춰 보면 commons는 '공통적인 것'의 원리가 실제 현실에 구현되었거나 된 것(들)을 의미한다.

16. 이광석, 「예술 커먼즈의 위상학적 지위」, 『#예술, #공유지, #백남준』, 백남준아트센터, 2018, 94~95쪽 참조.

17. 포스트-포드주의는 포드주의 이후의 체제를 지칭하는 말로 컴퓨터의 사용을 전제로 하는 새로운 정보기술의 적용, 상품에서 서비스로의 전환, 표준화된 상품의 생산이 아니라 소비자들의 요구에 맞춘 생산, 금융시장의 지구화 등을 특징으로 한다.

포스트-포드주의의 잔상이 어른거리고, 인지자본주의의 그림자가 길게 늘어져 있다.

과연 코로나19 이후 일상화된 비대면 상황을 벗어날 수 있을까? 예술과 창작과 감상과 교육은 우리가 원했던 모습으로 나아갈까? 우리는 어떤 모습으로 예술을 대하게 될까? 비대면 국면을 벗어났다고 하더라도, 예술이, 아니 모든 것이 자본주의에 포섭되어 있는 이상, 안타깝게도 예술을 포함한 모든 활동에서 자본주의 시스템을 넘어설 대안을 찾기란 쉽지 않을 것이다.

죽은 자의 부활

초기술복제시대의 좋은 놈, 나쁜 놈, 이상한 놈

속지 않는 자들이 헤맨다.Les non-Dupes Errent.

— 자크 라캉

자크 라캉이 나에게 준 가장 중요한 사유의 유산이 뭐냐고 묻는다면 단연코 이 문장을 꼽을 것이다. "속지 않는 자들이 헤맨다." 1973년에서 1974년 사이에 진행된 『세미나21』Séminaire XXI의 제목이기도 한 이 문장은 우리에게 속지 말라고 촉구한다. 라캉의 정신분석에서 '아버지의 이름'으로 일컬어지는 상징계 권력은 인간을 고정관념의 세계에 굴복시키고, 그 질서에 동의하게 만든다. 그래서 '아버지의 이름'에 '속지 않는 자들'은 헤맬

수밖에 없다. 헤매지 않는다는 것은 고정관념이 닦아 놓은 길을 따라가는 것이며, 타인의 욕망을 자신의 욕망으로 삼고 '재현'하는 것에 불과하다.

'헤맴'은 자신을 향한 끊임없는 반문이다. 다시 말해, 타인의 욕망을 재현하지 않으며, 자신이 지닌 욕망의 출처를 거듭 묻는 행위라고 할 수 있다. 나는 늘 헤매길 시도한다. 하지만 언제나 나름의 입장을 가지고 그 입장이 맞는지 거듭 반문하며 헤맨다. 그런데 입장조차 갖지 못하고 헤매는 영역이 있다. 바로 '저작권' 영역이다. 한쪽에는 개인이 오랜 시간 공들여 창작해 낸 작업이나 아이디어를 보호해야 한다는 '아버지의 이름'이 있다. 다른 한쪽에는 하늘 아래 더는 새로운 것이 없고, 어떠한 창작도 다른 것의 영향을 받지 않은 것이 없으므로, 기존에 존재하는 것들을 결합하여 다른 것을 창작할 수 있도록 작업이나 아이디어의 독점권이 없어야 한다는 '아버지의 이름'이 있다. 바로 copyright(저작권)와 copyleft(공개 저작권, 독점적인 의미의 저작권에 반대되는 개념)라는 서로 다른 '아버지의 이름'이다. 이 사이에서 나는 속지 않기 위해 헤맨다.

복제가 인터넷 검색과 컴퓨터 자판 몇 번만 누르면 가능한 '기술복붙시대'[1], 이 '초超기술복제시대'에 복잡하게 얽혀 있는

1. '기술복붙시대'는 벤야민의 '기술복제시대'를 패러디한 용어로, 여기서 '복붙'은 디지털 프로그램의 기능인 '복사'(Ctrl+c)와 '붙여넣기'(Ctrl+v)를 합쳐서 이르는 줄임말이다.

저작권 지형에서 나는 헤매고 있다. 창작자의 권리는 보호되어야 한다는 당위와 창작자의 창작 원천이 오로지 자신 안에서만 나왔을까라는 의문 사이에서 나는 서 있다. 그리고 창작에 대한 또 다른 의문도 든다. 표절은 창작이 아닌가?

그런데 이 논쟁 바깥에는 욕망의 발톱을 거리낌 없이 드러내는 나쁜 놈과 이상한 놈이 주변을 맴돌고 있다.

초기술복제시대의 복붙기술

매일 우리는 복붙기술(디지털 복사–붙여넣기)을 사용하며 재활용 정보를 끊임없이 양산한다. 스마트폰 사용자 대부분은 트위터에서 '리트윗'하거나, 페이스북, 인스타그램, 블로그 등의 여러 SNS에 있는 '공유' 버튼을 누르며 정보를 공유한다. 이러한 디지털 '공유'의 메커니즘은 단 하나의 정보를 접하기 위해서 여러 사람이 한 공간에 모이는 형태가 아니다. 똑같은 정보를 여러 개로 복제해서 '공유'라는 꼬리표를 꿰어 각 계정의 SNS의 타임라인으로 옮겨놓는 형태다. 다시 말해, 공유하길 원하는 정보를 '복사'해서 자신의 타임라인에 '붙여넣기'하는 것이다.[2] 그래서 디지털 '공유'는 넓은 의미의 복붙기술이다.

2. 몇몇 SNS는 링크만 제공하고 정보를 볼 수 없게 하는 선택사항을 별도로 마련하거나, 정보의 처음만 조금 보여준 후, 원본 링크로 오게끔 유도한다. 그런다고 하더라도 그 원본 사이트에 들어가는 순간 그 데이터는 복제되어서 우리

복붙기술은 단순히 복사/복제 기술만을 의미하지 않는다. '붙여넣기'에는 중요한 의미가 있다. '나타나는 것', '공표하는 것'이다. 복붙은 창조적 표현에 부분적으로 가미될 수도 있고, 하나의 복붙을 수없이 반복하거나 여러 복붙을 조합하는 방식으로 하나의 단일체를 만들기도 한다. 또는, 복붙한 것을 변형해서 기존의 것과 차이를 지닌 새로운 것을 만들 수도 있다. 따라서 복붙기술은 다양한 사본 '변형' 기법 – 예를 들어, 전용, 인용, 전유, 패러디, 오마주, 믹스, 리믹스, 디제이잉, 매시업, 부틀렉[3], 콜라주, 아상블라주, 몽타주 등 – 을 거쳐 '나타나는' 혹은 '공표하는' 기술을 포괄적으로 이르는 명칭이라고 할 수 있다.

'기술복붙시대'의 서막은 디지털이 세상을 '0'(off)과 '1'(on)의 이진 신호로 저장하면서 열렸다. 이때부터 0과 1로 저장된 것은 무엇이든 너무도 쉽게 무한 복제되기 시작했다. 이어서 세계를 촘촘히 엮어놓은 인터넷 거미줄web에서 0과 1의 디지털 신호가 생명력을 불어넣는 혈액으로 활용되면서 기술복붙시대의 전성기가 도래했다. 이후 정보 생산의 방식은 원본과 복사물의 차이가 없는 디지털 복붙기술에 의해서 크게 변했다. 아날로그 복제 기술조차 없었을 때는 아우라를 뿜어내는 단일

의 전자기기 화면에 나타난다(붙여넣기 된다).

3. '부틀렉'은 사전적 의미로 밀주, 밀수, 밀조 등을 의미하는 용어다. 음반에서는 정식 발매 음반이 아닌, 저작권자의 허락을 받지 않은 불법적 음반, 일명 해적판을 의미한다.

한 창작물이 정보 생산의 중심에 있었고, 필사와 묘사 등의 힘겨운 복사 기술이 정보를 간헐적으로 유통시켰다. 그러던 상황에서 구텐베르크의 인쇄술이 정보 유통의 획기적 전환을 가져왔고, 이후 등장한 아날로그 타입의 정보 기록 장치들이 복붙기술을 점차 활성화시켰다. 그런데 이후에 등장한 디지털은 복붙기술을 정보 생산 방식의 끝판왕으로 만들었다. 과거에도 발췌/인용, 전용/도용 등 정보의 재활용이 없었던 것은 아니다. 하지만 지금처럼 일상적이지는 않았다. 지금은 복붙기술이 정보 생산의 주요 기술이다. 이러한 변화는 편집의 중요성을 부각시키며, 편집의 위상을 창작과 대등하게 격상시켰다.

복붙기술이 주도하는 정보 생산 방식으로의 변화와 정보 생산을 쉽도록 돕는 매체 및 프로그램의 발달은 정보를 더 짧은 시간에 더 쉽게 더 많이 생산할 수 있게 했다. 더불어 세계를 촘촘하게 엮어놓은 인터넷 거미줄은 세계 각지에서 생산한 정보를 실시간으로 유통될 수 있도록 만들었다. 그로 인해 지금 우리는 감당할 수 없을 정도의 정보 쓰나미를 순간순간 일상적으로 맞이하고 있다. 이러한 상황 속에서 '큐레이션'이 이 시대의 핫 키워드로 떠올랐다. 수많은 콘텐츠에서 양질의 정보를 선별하여 모으는 것이 이 시대의 중요한 덕목이 된 것이다. 큐레이션은 기존에 존재하던 정보를 선별하여 조합한다. 이런 점은 '편집'과 유사하다. 그리고 넓게 보면 큐레이션과 편집은 복붙기술의 한 형태이기도 하다. 둘 다 존재하는 것들을 배열·

구성·조립하여 매끈하게 만드는 작업이기 때문이다. 니꼴라 부리요는 이 시대의 예술적 특성 중 하나가 '포스트프로덕션'이라고 했다. 이제 예술은 '창작'이 아니라, '생산작업'이라고 본 것이다. 그 과정은 새로운 것을 만드는 것이기보다는 기존의 것을 새롭게 만드는 것에 가깝다. 이 시대는 이미 생산된 것을 어떻게 선별, 배열, 구성, 조립할 것인가가 중요해졌다.

그럼에도 불구하고 여전히 복사된 것의 근원(원천)을 추구하는 플라톤주의가 존재한다. '복사/복제'할 근원적 대상이 없다면 '붙여넣기'할 수도 없을 것이라는 생각이 우리의 사고방식 깊숙이 뿌리내리고 있다. 위계의 최상위가 있으며, 권위를 향한 종적인 계층이 존재한다는 생각은 여전히 존재한다. 오늘날에도 복사/복제의 대상이 되는 최초의 근원자가 존재할 수 있을까? 그 형상은 '원천적'primary일까? 온전히 자립하는 이데아적 형상이 가능할까? 그 권위의 형상은 다른 것과 전혀 관계 맺고 있지 않을까? 여기서 '기술복붙시대'의 첨예한 전쟁은 시작된다.

기술복붙시대에 흐르는 묘한 기류

예술에서 복붙기술은 디지털-인터넷 시대에 갑작스럽게 등장한 파격적인 기술이 아니다. 이미 고대로부터 예술은 이데아에 대한 '미메시스'였고, 예술에서 '재현'의 문제는 늘 논의의 중심에 있었다. 그런데 이 '미메시스/재현' 자체가 어떤 것을 두

개 이상 존재하도록 하는 기술, 즉 원본을 '미메시스/재현'함으로써 원본과 원본의 유사 이미지를 존재하게 하는 기술이다. 이것은 예술의 기원부터가 이미 복붙기술의 광의적 의미인 '표절'을 운동의 기제로 품고 있었음을 알려준다. 그리고 예술이 지닌 '미메시스/재현'의 특성은 재현의 모방, 혹은 모방의 모방, 혹은 모방의 모방의 모방 … 까지도 가능하게 한다. 앙리 마티스는 〈삶의 기쁨〉1905-6에서 16세기 아고스티노 카라치의 판화 〈공동의 사랑〉의 한 장면을 거의 똑같이 묘사했고, 마네는 〈풀밭 위의 점심식사〉1863에 라파엘로의 〈파리스의 심판〉1520을, 고흐는 네덜란드 풍속화를 차용하는 등 서양미술사의 대가들조차도 좋게 말해서 모방, 비판적으로 보자면 표절을 활용했다.

우리가 생각하는 복붙기술이 본격적으로 조형예술에 도입된 것은 1990년대 초반이다. 그때부터 예술가들은 창조와 복제, 창작과 편집, 생산과 소비 사이에 존재하던 전통적인 구분을 무력화하는 방향으로 움직이기 시작했다. 파블로 피카소와 조르주 브라크, 후안 그리스는 1912년부터 '발견된 오브제'를 작품에 붙이는 콜라주를 선보였다. 뒤샹이 1913년부터 대량생산된 기성품을 그대로 작품으로 제시하는 레디-메이드 작업을 했다는 사실은 익히 알려져 있다. ─ 가장 유명한 것이 소변기를 〈샘〉Fountain이라 이름 붙여서 작품으로 제시한 사례다. ─ 1919년경 베를린 다다 진영과 러시아 아방가르드 진영에서 사진을

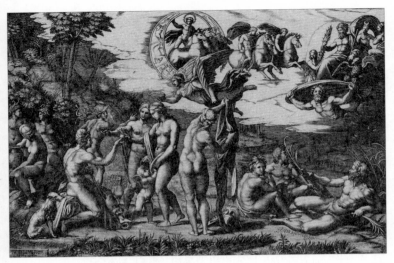

▲ 마르칸토니오 라이몬디가 라파엘로의 〈파리스의 심판〉을 복제한 작품. 1515–17년경, 동판화, 28.6 × 43.3cm. 샌프란시스코 파인아트 미술관 소장.

▼ 에두아르 마네, 〈풀밭 위의 점심식사〉, 1863, 캔버스 위에 유화, 208 × 264.5cm. 파리 오르세미술관 소장. 마네의 작품은 위에 있는 라파엘로 복제작의 오른쪽 하단의 구도를 그대로 베꼈다.

조합하는 형식인 포토몽타주를 시작하였고, 영화에서는 1930년대부터 편집 테크닉으로 몽타주 시퀀스를 활용했다. 팝아트는 기존의 서브컬처 이미지를 가져와 복제하여 재배치하면서 예술의 영역에 안착했다. 마우리치오 카텔란은 1996년 근처의 다른 갤러리에 있던 다른 작가의 작품과 물품 들을 훔쳐서 전시하려 했고(《또 다른 빌어먹을 레디메이드》), 셰리 레빈은 남의 사진을 그대로 재촬영하여 자신의 작품으로 만드는 것을 주저하지 않았다. 예술철학자 아서 단토가 '예술의 종말 이후'를 제시한 것은 앤디 워홀이 슈퍼마켓에서 흔히 볼 수 있는 '브릴로 박스'를 그대로 재제작한 〈브릴로 박스〉라는 작품을 봤기 때문이다. 오마주나 패러디가 포스트모더니즘의 핵심 미학으로 제시된 것도 이미 오래전이다.

이러한 흐름 속에서 디지털과 인터넷 기술은 복붙기술의 전성기를 불러왔다. 디지털은 복붙예술을 훨씬 쉽게 할 수 있도록 만들었고, 인터넷은 복붙예술을 훨씬 광범위하게 확산시켰다. 더욱더 혼합되고 중첩되고 복제되고 전용되는 '기술복붙시대의 예술작품'이 등장한 것이다. 그런데 이러한 상황에서 묘한 기류가 흐른다. 기술복붙시대에 복붙기술을 통제하려는 움직임이 느껴진다.

니꼴라 부리요는 『포스트프로덕션』에서 다음과 같이 말했다. "그들[예술가들]이 조작하는 재료는 이제 더 이상 원천적이지 않다. 예술가들은 이제 더 이상 날 것의 재료를 토대로 그

◀ 마우리치오 카텔란, 〈또 다른 빌어먹을 레디메이드〉, 1996. ⓒ Maurizio Cattelan
▶ 앤디 워홀, 〈브릴로 박스〉(Brillo Boxes), 1964, 43.3 × 43.2 × 36.5cm. 미시간 대학교
미술관 전시 장면. ⓒ Michael Carøe Andersen

형식을 다듬는 게 아니라, 문화적 마켓 내에 이미 유통되고 있는 오브제를 이용해 작업하는 것이다. … 따라서 (뭔가의 기원이 된다는 점에서) 독창성과 (무에서 유를 만들어 낸다는 점에서) 창조라는 개념은 DJ와 프로그래머라는 두 인물들로 특징 지어지는 새로운 문화적 풍경 속에서 점차 희미해지고 있다."[4] 다시 말해, 이미 존재하는 것을 이용해 작업하기 때문에 독창성과 창조라는 개념은 희미해지고, DJ나 프로그래머와 같이 큐레이팅을 주로 행하는 인물이 새로운 시대에 중요해진다는 의미이다. 이러한 흐름은 디지털-인터넷 시대가 되면서 더욱 활성화되었다. 이 때문에 원천성은 약화되고 저자성은 힘을 잃는 듯 보였다. 칸트가 순수 예술이 천재의 산물이라고 함으로써 탄생시킨 천재 '저자'라는 낭만주의적 형상은 이미 롤랑 바르

4. 니꼴라 부리요, 『포스트프로덕션』, 정연심·손부경 옮김, 그레파이트 온 핑크, 2016, 18쪽.

트에 의해 오래전에 기각되었다.

그런데 마치 햄릿에게 나타나 복수를 청했던 아버지의 유령처럼 죽은 저자가 포스트프로덕션 예술 앞에 나타나 사법적 제도라는 칼을 들고 복수를 청하고 있다. 아이러니하게 기술복붙시대에 '저자성'이라는 관념은 확산되고 있다. 이것은 무엇을 의미하는가? 이제 복붙기술은 소통을 위한 일상적 행위(공유)이거나 새로운 예술을 위한 창작의 기술인 동시에, 저작권법 제136조에 의거해 '5년 이하의 징역 또는 5천만 원 이하의 벌금'에 처할 수 있는 범죄적 기술이라는 의미다.

플랫폼 자본주의가 부활시킨 죽은 저자

2005년에 『슬램덩크』가 미국 프로농구NBA의 경기 장면을 그대로 베꼈다며 논란이 되었다. 2011년에는 '사하라 트레이싱 사건'이라고 명명된, 프로 일러스트레이터의 표절 논란이 있었다. 그 외에도 웹툰이나 게임 일러스트 업계에서는 여전히 '트레이싱'5 사건이 적지 않게 논란을 일으키고 있다. 이 업계에서는 트레이싱이 표절과 연관된 중요한 화두다. 저작권에 대한

5. 트레이싱(tracing)은 복사하고 싶은 그림(원본)에 반투명 종이(트레이싱지)를 덮고 희미하게 보이는 아래 원본을 따라 그리는 것을 의미한다. 컴퓨터 이미지 프로그램에서는 원본 이미지를 새 레이어 아래에 깔고 유사하게 그리는 작업을 뜻한다.

인식이 높아지면서 이러한 사건에 더욱 민감한 반응을 보이는 것이다. 대표적인 사례로 웹툰이나 게임 일러스트 업계의 '트레이싱 사건'을 들었지만, 음악, 사진, 디자인, 조형예술, 문학 등 문화·예술에서 전방위적으로 예전보다 저작권에 대해 민감하게 반응한다.

표절 논란에는 크게 두 축이 엮여 있는 듯 보인다. 그 두 축은 '원저자의 권위'와 '저자 권리로서 저작권료'다. 전자는 감정의 측면이고, 후자는 자본의 측면이다. 전자의 경우, 타인이 자신의 저작을 도용하여 그대로 사용하거나 재창작함으로써 원저자인 자신의 명예나 권위가 실추됐다는 느낌이 주요한 듯 보인다. 이 감정은 저작물이 온전히 자신 안에서 나왔다는 신적 자부심에서 기인한다. 하지만 모든 이미지와 오브제가 이미 도상학적 차원에서 연결되어 있는데, 과연 자신의 저작물이 '원천적'이라고 주장할 수 있을지 의문이다. 또한, 롤랑 바르트가 주장하듯이, 저자는 자연적인 것이 아니라 "[유럽] 근대의 형상이자 우리 사회가 낳은 산물"이라는 점도 고려해야 한다. "문화 기술적 사회에서 어떤 내러티브에 대한 책임은 절대 한 개인이 아니라, 어떤 매개자나 샤먼, 이야기꾼이 떠맡을 수 있으며, 그들의 '퍼포먼스', 즉 그들이 내러티브 약호에 대해 숙달된 것은 존경의 대상일 수는 있어도 결코 그들의 '천재성'이 아니다."[6] 저자

6. 롤랑 바르트, 「저자의 죽음」, 『텍스트의 즐거움』, W. 테런스 고든 엮음, 김희

는 한 개인에 대한 담론이 아니라, 어떤 합리적 존재를 구성하기 위한 복잡한 작용의 결과이며, 그 권위는 법에 의해서 성립된다. '원작'도, '저자'도 불안정하게 휘청거리는 기술복붙시대에 과연 저작물에 대한 신적 자부심을 계속 유지할 수 있을까?

후자, 즉 저자 권리로서의 저작권료는 표절 논란의 다른 한 축이다. 특히 음원과 웹툰, 사진 등 온라인 플랫폼을 통해서 유통되는 예술이 민감하게 반응한다. 저작권료가 수익과 직결된다는 생각 때문이다. 무한 복제가 가능하고 어디든 데이터 전송이 가능한 디지털-인터넷 시대에 음원 저작권료로 수억 원을 벌고 있다는 소문이나, 웹툰 작가들의 수익이 엄청나다는 소문이 떠돈다. 이러한 소문은 저작권료에 대한 환상을 만든다. 과연 저작권료로 엄청난 수익을 얻을 수 있을까?

우리나라 음원을 생각해보면, 이해가 쉬워진다. 원래 음원 1곡의 스트리밍 정가는 14원인데 무제한 스트리밍을 이용할 경우 50% 할인율이 적용되어 7원에 판매된다. ─ 이 할인율은 '음원 전송사용료 징수 규정 개정'(2019년 1월 1일부터 시행)에 따라 2021년부터는 폐지된다. 2021년부터 음원 스트리밍 정액제 금액이 오를 가능성이 있다. ─ (부가세 10%를 고려하여) 1회당 7.7원이라고 가정할 경우, 저작권자의 수입은 고작 0.62원이다. ─ 이 산술식은 뒤에서 자세히 다룰 것이다. ─ 가령 한 곡이 100만 번

영 옮김, 동문선, 2002, 28쪽.

재생되면, 저작권료로 62만 원을 받게 되는 것이다. 100만 번은 결코 적은 횟수가 아니다. 반면, 단순히 플랫폼만 제공하는 유통사는 100만 번 재생 시 245만 원을 벌게 된다. 저작자보다 네 배 높은 수익이다.

세계적으로 선풍적인 인기를 끈 〈강남스타일〉을 생각해 보자. 유튜브에서 2012년 뮤직비디오 조회 수 11억 뷰를 돌파한 이 노래는 2019년 10월 현재 34억 뷰를 넘고 있다. 2012년 이 노래는 세계적으로 선풍적인 인기를 끌었다. 그 결과 미국 2012 MTV VMA^{MTV Video Music Awards}시상식에 초청되었을 뿐만 아니라, 2012 MTV 유럽 뮤직 어워드 베스트 비디오 부문과 2012 아메리칸 뮤직 어워드 뉴미디어 부문에서 수상했으며, 빌보드 HOT 100 차트에 7주 연속 2위를 기록했다. 그 당시로서는 대단히 놀라운 성과였다. 이런 화려한 이력 때문에 가수 싸이가 이 노래로 최소 100~200억 이상 벌어들였을 것이라는 보도가 여기저기에서 나왔다. 하지만 국내에서 저작권료로 벌어들인 금액은 2012년 12월 기준 겨우 약 3,600만 원 정도였다.[7] 이 금액이 적다는 것은 아니다. 하지만 그 유명세에 비하면 너무 초라한 금액이다.

웹툰의 경우, '원고료'가 주된 수입원이고, 저작권료로 수익

7. 이 결과는 국내 다운로드에 따르는 소득으로, 해외 다운로드 수 290만 건에 따르는 예상 저작권료는 260만 달러(약 28억 원)로 추정된다.

을 올리는 작가는 많지 않다. ― 영화나 드라마에 판권이 팔리면 큰 수익을 얻게 된다. ― 사진이나 웹툰, 미술 작품 이미지와 같은 이미지의 저작권료는 아직 그 기준이 명확하지 않은 상태다.

하지만 '게티 이미지' 같은 글로벌 이미지 플랫폼은 지금 이 시간에도 유통사로서 저작권에 대한 많은 부분의 수익을 가져가고 있다. 원저작자도 아닌, 표절자도 아닌, 나쁜 놈과 이상한 놈이 등장해서 가장 큰 이익을 가져간다. 저작권 지형에서는 단순히 순수한 창작자와 몽상적 표절자만 존재하는 것이 아니다. 보이지 않는 욕망의 세력이 들러붙어 있다.

좋은 놈:창조적 예술가와 몽상적 표절자

저작권 지형에서 가장 순수한 자들은 창조적 예술가와 몽상적 표절자이다. 그들 모두 좋은 창작물을 얻기 위해 뛰고 있다. 하지만 입장 차이는 분명하다. 창조적 예술가는 칸트가 "모든 순수 예술(미적 기예)은 천재의 산물"(『판단력 비판』)이라 주장을 하며 탄생시킨 천재 '저자'라는 낭만주의적 형상을 유지하려고 한다. 반면, 몽상적 표절자는 낭만주의적 형상인 '저자'를 죽이고(롤랑 바르트, 「저자의 죽음」), '독자의 탄생'을 옹호한다. 여기에는 '사용자-생산자'user-producer라는 대중 예술가의 모습이 투영되어 있다.

롤랑 바르트가 선언한 '저자의 죽음'은 '아버지의 죽음'이며,

'신적 권위의 죽음'이다. 이것이 포스트모더니즘의 중심축이며, 혼성모방과 서브컬처가 예술로 들어올 수 있도록 이끈 길이다. 복제가 너무 손쉬워진 디지털 시대가 도래하면서 콜라주, 레디메이드, 파운드 푸티지, 컷 앤 페이스트, 패스티시, 샘플링, 컷-업, 매시업, 리믹스 등 복제와 재조합에 관련된 예술적 명칭이 더욱 힘을 얻었고, 다양한 이름으로 새롭게 탄생했다. 이 명칭들은 (각자가 주요하게 여기는 작동방식이 다르기 때문에) 반드시 호환되는 것은 아니지만, 그 뿌리는 모두 복제에 있다. 예술 영역에서 이렇게 복제의 활용이 다양한 명칭으로 나타난 것은 기술복붙시대, 다시 말해서 초기술복제시대의 기술력과 포스트모더니즘의 사유가 결합된 결과라고 할 수 있다. 그러므로 시대적 상황에 비춰본다면 몽상적 표절자의 작업방식이 시대에 부흥하는 방식으로 보인다.

특히, 인터넷이라는 정보통신 발전은 몽상적 표절자에게 더욱 힘을 실어 준다. 브렛 게일러는 자신이 감독한 다큐멘터리 《찢어라! 리믹스 선언》2008에서 다음과 같이 말한다. "인터넷은 나라는 섬과 전 세계를 연결시켜주고, 나의 생각과 수백만 명의 다른 생각을 소통시켜 준다. 게다가 전 세계의 문화를 다운로드하고 그것을 다른 무언가로 변형시킬 수 있는, 미디어 독해능력을 갖춘 세대가 출현했다. … 재미있는 것들, 정치적인 것들, 새로운 것들이 모두 인터넷에 다시 업로드된다. 이제는 소비자가 미래의 대중 예술을 만드는 창조자이기에, 창조

적 과정이 그 산물보다 더 중요해졌다."[8] 사이버펑크 SF소설가 윌리엄 깁슨은 복제와 재조합의 실천인 "리믹스는 디지털 자체의 본질"이고, "우리가 직면한 두 세계의 전환기를 특징짓는 중심점"이라고 말한다.[9] 몽상적 표절자는 복제와 재조합의 실천들이 디지털-인터넷 시대에 적합한 새롭고 독창적인 방식이라고 찬양한다. 이 부류는 혼성 모방적 작업을 선보이는 예술가나 문화 단체[10], DJ와 VJ 등이다. 하지만 표면에 드러나지 않는 구글, 마이크로소프트, IBM 같은 다국적 기업도 이 부류에 속한다. 이것을 기억해야 한다.

그 반대편에는 창조적 예술가가 존재한다. 이들은 독창적인 창작 작업을 전유하여 재사용하는 것은 게으른 일이고, 싸구려 짓이라고 말한다. 이러한 행위에는 어떠한 재능이나 천재성도 필요하지 않다고 평한다. 다큐멘터리 《카피라이트 범죄자들》2009에서 인디 록의 아이콘인 스티브 알비니는 다음과 같이 논평했다. "마치 창의적 도구인 것처럼 자신들의 음악에 기존의 음악 조각을 샘플로 사용하는 이들이 있는데, 나는 그것이 예술적 선택의 관점에서 보면 유별날 정도로 게

8. 데이비드 건켈, 『리믹솔로지에 대하여』, 문순표·박동수·최봉실 옮김, 포스트 카드, 2018, 19쪽.

9. William Gibson, "God's little toys : Confessions of a cut and paste artist", *Wired* 13(7), July 2005, p. 118.

10. 부에노스아이레스의 지젝 어반 클럽(Zizek Urban Beats Club)이나 샌프란시스코의 클럽 부티(Club Bootie) 등을 들 수 있다.

◀ 다큐멘터리 《찢어라! 리믹스 선언》(Rip! A Remix Manifesto)의 포스터
▶ 다큐멘터리 《카피라이트 범죄자들》(Copyright Criminals)의 포스터

▼ 《찢어라! 리믹스 선언》(2008)의 한 장면

으른 것이라고 생각한다. … 자신들의 행동이 값싸고 손쉬운 것이며, 다른 모든 사람들이 그게 손쉬운 싸구려 짓이라고 말할 수 있다는 사실을 충분히 자각해야 하지 않을까."[11] 창조적 예술가는 독창적인 작업을 만들기 위해 어려운 작업도 기꺼이 하는 것이 진정한 창작자이며, 복제와 재조합은 지적 재산을 훔치고 모독하는 행위에 불과하다고 여긴다. 창조적 예술가에게 몽상적 표절자는 그저 저작권법을 어기는 범죄자일 뿐이다. 이들은 독창적인 작업을 선보이기 위해 부단히 노력하는 창조적 예술가다. 하지만 여기에서도 마찬가지로 기억해야 할 것이 있다. 창조적 예술가의 배후에는 저작권 변호인과, 미술협회나 음반협회, 저작권협회와 같은 협회, 온갖 정치적 색깔을 가진 입법자들, 지적재산권을 행사하는 기업, 저작권료의 많은 부분을 가져가는 인터넷 플랫폼 기업 등이 존재한다는 사실을 기억하길 바란다.

창조적 예술가는 몽상적 표절자가 게으르다고 생각하며, 그들이 하는 일이 흥미롭지도 독창적이지도 않다고 본다. 하지만 몽상적 표절자는 복제와 재조합이 미래의 대중 예술을 만들 혁신적 실천과 관련된 상당한 재능이며, 이 작업 또한 고단함과 어려움을 동반하는 쉽지 않은 작업이라고 말한다. 그리고 그들의 행위가 독창적인 표현을 위한 새로운 양식을 제공

11. 건켈, 『리믹솔로지에 대하여』, 20쪽.

하고 있다고 여긴다. 결국, 복제와 재조합의 예술이 비록 타인의 창작물을 전유했을지라도 한 개인의 영감이 들어간 독창적인 작업이라고 역설하는 것이다. 창조적 예술가는 플라톤의 사유를 바탕으로 형이상학적 구조와 가치론적 배치, 즉 원본과 이미지의 구별, 원형과 모상의 구별이라는 구조와 배치 속에서 예술을 바라본다. 하지만 몽상적 표절자는 파생, 표절, 반복, 가짜, 난잡함 등 표준적인 플라톤적 관점에서 결핍되어 나타날 수밖에 없는 괴물 같은 것들을 의도적으로 개입시킴으로써 플라톤적인 특권을 무너뜨리고 변경하려 한다.

이렇게 서로 다른 견해와 입장, 다른 속성을 지니고 있음에도 이들의 목적지는 같다. 이 두 집단은 독창성, 혁신성, 예술성, 창조성, 예술을 향한 열정 등의 근본적인 가치에 무게중심을 두고 있다. 이 사실이 중요하다. 이 두 집단은 지키려는 자와 결박을 풀려는 자로 나뉘어 있는 듯 보이지만 실상 새로운 예술을 선보이기 위해 나름의 방법을 찾아 헤매는 예술가다. 이러한 상황에서 과연 어느 한쪽을 옹호하는 것이 가능할까? 그래서 나는 헤맬 수밖에 없다. 하지만 헤맬 수조차 없게 나를 무력하게 만드는 부류가 있다. 바로 창조적 예술가와 몽상적 표절자의 주변에서 그들을 부추기고 조정하고 착취하는 보이지 않는 세력이다. 우리는 창조적 예술가나 몽상적 표절자가 아니라 주변에 숨어 있는 자들을 살펴볼 필요가 있다.

나쁜 놈 : 숨어 있는 자가 범인이다

저작권 지형은 속기 쉽게 양 갈래로 구성되어 있다. 창작자의 권리를 보호하는 카피라이트copyright 지형과 표절권을 요구하는 카피레프트copyleft 지형이다. 그래서 개인이 추구하는 방향과 성향에 따라 쉽게 한쪽 편에 서게 된다. 하지만 그 내부에 숨어 있는 세력을 확인하면 어느 입장에 서야 할지 난감해진다. 아니, 무력해진다. 저작권 지형은 실상 그리 단순하지 않다. 자본이 흐르는 영역에서는 늘 그렇듯 이익을 추구하는 세력이 이 지형을 설계하고, 이 지형의 환경을 조정한다. 물론 그 세력은 단일체가 아니며, 여러 다양한 집단이 보이지 않는 곳에서 각축전을 벌인다. 그 세력은 법률가 집단, 입법자 집단, 협회, 법적 소유자, 인터넷 플랫폼 기업 등이다. 그리고 저작권료의 많은 부분을 그들이 차지한다.

저작권의 시작은 저자의 권리보다는 지배자의 검열이 주목적이었다. 저자는 프랑스에서 '형법상 귀속'의 형상이었다. 푸코가 말한 바로는 "텍스트와 서적 그리고 담론은 실제로 저자가 처벌에 종속된다는 점에서 … 저자를 실제로 가지기 시작했다."[12] 다시 말해서 창작물에 대한 저자성은 지배자들이 어떤 진술에 관한 책임을 식별하기 위해서 만든 것으로, 담론이 위

12. 미셸 푸코, 『미셸 푸코의 문학 비평』, 김현 엮음, 문학과지성사, 1994, 250쪽.

반적일 때 누구를 심문하고 기소해야 할지 판단하는 데 사용되었다. 저작권으로 볼 수 있는 복제 권한 또한 역사적으로 인쇄하여 배포할 수 있는 것과 할 수 없는 것을 지배자가 통제하기 위해서 사용했다. 검열의 도구였다는 것이다. 게다가 저작권은 특허와 마찬가지로 군주가 공인된 저작물을 인쇄하고 출판할 수 있도록 허락하고 그 대가로 돈을 받을 수 있는 구조를 가지고 있었다. 한마디로 지배자들이 부를 축적하기 위한 하나의 장치였다. 여기에는 '검열'과 '불로소득'이라는 키워드가 숨어 있다.

오늘날의 저작권법과 유사한 법률이 제정된 것은 1710년으로 '앤여왕법'이다. 이 법률은 제작자에게 저작물에 관한 권리를 14년간 줬다.[13] 이후 19세기 말부터 진행된 글로벌 체계는 (저자성이 가장 먼저 형성된) 문학 작품에 대한 보호를 크게 강화했을 뿐 아니라, 모든 종류의 창작물로 그 권리를 확대했다. 이후에 실제로 창작한 사람이 누구인지 아무 상관 없는 '법적 저자'와 창작물을 기묘하게 부르는 '업무상 저작물'이 등장했다. 저작권에 관한 이 묘한 법적 규정은 20세기 초반에 나타나기 시작하여 처음으로 1909년 법규에 접목되면서 고용인(의뢰인)이 창작자에게 대가를 지불하고 작품의 소유권에 대한 동의를 받으면 저작권을 이전할 수 있게 했다. 쉽게 말하면 저

13. 가이 스탠딩, 『불로소득 자본주의』, 김병순 옮김, 여문책, 2019, 99쪽.

작권이 법적으로 판매 가능한 무형의 상품이 된 것이다. 일례로, 생일이면 누구나 함께 부르던 〈생일 축하합니다〉는 1988년 '워너/채플 뮤직'에 양도되어 매년 23억 원 이상의 저작권료를 벌어들이고 있다. 마이클 잭슨은 1985년 비틀스 노래 목록을 4,750만 달러에 사서, 해마다 그것의 저작권료로 수백만 달러의 수입을 올렸다. 그런가 하면 저작권은 저작자의 사망 이후에도 수익을 창출하는 마르지 않는 샘물이 되었다. 1928년에 제작된 미키마우스는 월트디즈니사의 압력으로 미국 의회가 여러 번 저작권법을 개정하여 현재 2023년까지 저작권 보호를 받게 됐다. 마지막 개정은 소위 '미키마우스법'이라고 불리는 '소니 보노 저작권 연장법'으로, 이 개정법에 따라 저작권 보호 기간이 저작자 사후 50년에서 70년으로 연장되었고,14 어린이의 친구인 미키마우스는 그 자신의 이미지를 통제하고 사적으로 전유하면서 온·오프라인을 통해 현재도 엄청난 저작권료를 벌어들이고 있다. 저작권료는 크리스마스 풍경도 바꿨다. 크리스마스 시즌에 거리에서 흘러나오던 크리스마스 캐럴이 자취를 감춘 것도 저작권료 때문이다. 저작권의 이전을 통해 저자가 아닌 다른 이가 이익을 얻고, 저자가 죽은 이후에도 단지 저

14. 현재 우리나라도 한미 FTA를 체결하여 저작권자 사후 70년 동안 저작권 수입을 보장하고 있다. 이 개정은 2013년 7월 1일에 이루어져서 사후 70년으로 보호기간이 연장되었다. 하지만 그 시행일 이전에 이미 보호기간이 만료된 저작물에는 적용되지 않는다.

자의 후손이라는 이유만으로 장기간 이익을 얻는 구조는 저자 성과는 무관해 보인다. 어떻게 보면 부당해 보이기까지 한다.

이것보다 심각한 것은 저작권 소유자가 지닌 포괄적 권리 다. "저작권 소유자의 권리에는 이전 작품을 비롯하여 이전 작 품에서 파생된 이러저러한 것들을 포함하고 있는 새로운 작 품에 대해 금지할 수 있는 권리가 포함되어 있다."[15] 다시 말해, 창작자들이 저작권 규칙 때문에 새로운 작품에서 이미지나 음 악, 문자를 가져다 쓰는 것이 제한된다는 의미다. 일례로, "나 는 꿈이 있습니다"로 유명한 마틴 루터 킹의 1963년 민권 운동 워싱턴 대행진 연설문은 특정 영화사가 판권을 사들여 2039 년까지 그 영화사의 허락 없이는 아무도 쓸 수 없다. 어처구니 없게도 마틴 루터 킹에 대한 영화 〈셀마〉2014에서 "나는 꿈이 있습니다"라는 문장을 포함해 이 연설문을 영화 장면에 쓸 수 없었다. 이런 폐해 때문에 여러 국가가 학문 연구나 비영리적인 교육 목적 등으로 저작을 사용할 수 있도록 법률에 '공정 사 용' 조항을 만들어 놓았지만, 소극적이고 경계가 모호하다.[16]

15. Dan Hunter and Gregory Lastowka, "Amateur-to-amateur", *William and Mary Law Review* 46(3), 2004, pp. 985~986.

16. 우리나라의 경우, 저작권법 제28조 "공표된 저작물은 보도·비평·교육·연구 등을 위하여는 정당한 범위 안에서 공정한 관행에 합치되게 이를 인용할 수 있다."와 저작권법 제35조의3 "… 저작물의 통상적인 이용 방법과 충돌하지 아니하고 저작자의 정당한 이익을 부당하게 해치지 아니하는 경우에는 저작 물을 이용할 수 있다."를 공정 사용 조항으로 볼 수 있다.

특히, 시각예술 분야에서 저작권은 학문 연구를 가로막는 장벽으로 작용한다. 시각예술 분야에서 작가의 작업을 소개할 때, 작품 이미지는 필수적이다. 문제는 동시대 작가의 작품 이미지를 사용하기 위해서는 여러 절차를 거쳐야 하고, 이미지 사용에 따른 저작권료를 지불해야 한다는 것이다. — 작가가 무상으로 사용하도록 허락하는 경우도 적지 않다. 이 책도 작가들의 도움이 컸다. — 시각예술 연구서적이나 잡지를 출판할 때, 이미지 저작권료가 제작비의 너무 많은 비중을 차지하여 출판 자체를 포기하는 상황도 자주 발생한다. 이러한 이유로 동시대 미술 연구서적보다는 저작권에서 자유로운 고전 미술 연구로 미술서적 출판이 쏠리는 건 아닐까?

동시대 미술 연구서 출판에서 이러한 저작권의 제약을 극복하기 위해 일반적으로 취하는 방식이 이미지를 전혀 넣지 않는 방법이다. 하지만 예외적이고 독창적인 방법으로 저작권의 제약을 극복하는 사례도 존재한다. 일례로, 미술사가이며 미술비평가인 심상용은 동시대 작가를 다룬 자신의 저서 『돈과 헤게모니의 화수분』[17]에서 작품 이미지를 그 도상과 무관한 픽셀 이미지로 제시하고, 그 이미지 안에 작품에 관한 설명을 넣는 방식을 선보였다. 이러한 방식은 이미지를 감각적으로 제시했다는 점에서 독창적이다. 하지만 문제는 책 속 이미지만으

17. 심상용, 『돈과 헤게모니의 화수분 : 앤디 워홀』, 옐로우헌팅독, 2018.

로 작품을 알 수 없기 때문에 그 자체로 여전히 저작권의 횡포가 느껴진다.

이상한 놈: 불로소득 플랫폼

저작권을 양도받은 '법적 소유자(법적 저자)'가 행사하는 불로소득의 문제도 심각하지만, 저작권자도 아닌 인터넷 플랫폼 기업이 저작권 수입의 더 많은 비중을 가져가는 상황도 심상치 않다. 실질적으로 현대 저작권법의 체계를 세우는 원리가 된 것은 저자성이다. 그런데 이 저자성은 예술성과는 무관하게 등장했다. 18세기 런던에서 처음 등장한 저자라는 개념은 예술가적 천재 개념의 이상적 구현을 위한 것이 아니었다. 특정한 기술적 혁신, 즉 자유로운 문서 유통을 통해 이익을 창출할 수 있는 인쇄기의 등장에 대한 응답이었다.[18] 다시 말해서 저자라는 개념의 형성 배경이 예술적 권리나 이상을 구현하기 위해서라기보다는 이익 창출에 무게 중심이 있었다는 의미다. 여기에는 '기술 혁신'과 '이익 창출'이라는 키워드가 숨어 있다.

저자성이 인쇄업자에게 더 많은 이익을 창출해줬던 것처럼, 저작권은 인터넷 플랫폼 기업에게 더 많은 이윤을 안겨주는 요술램프 역할을 하고 있다. 디지털과 인터넷에 의한 초기술복

18. 건켈, 『리믹솔로지에 대하여』, 224쪽.

제시대가 도래하면서 복제가 손쉬워졌고, 그로 인해 법적 분쟁이 많아지면서 저작권에 대한 일반인의 인식이 높아졌다. 반면에 전통적인 저작권 권리 행사는 무력화되었다. 음반산업만 보더라도 초기술복제인 인터넷 다운로드와 스트리밍 기술에 의해 전통적 음반산업은 무너졌고, 결과적으로 인터넷 플랫폼 기업인 애플, 아마존, 구글 등이 자체 음악 전송서비스를 통해 이전보다 훨씬 많은 저작료 수입을 올리고 있다. 우리나라의 경우, 저작권자(작곡가 등)가 10%, 실연자(가수 등)가 6%의 수익을 가져간다. 반면, 음원 플랫폼 사업자(멜론, 지니, 엠넷 등)가 35%, 음원 제작 및 유통업자가 49%의 수익을 가져가는 구조다.[19] 일반적으로 음원을 1회 스트리밍할 때, 보통 7원인데, 부가세 10%를 고려하여 1회당 7.7원이라고 가정할 경우, 플랫폼 사업자는 2.45원, 제작 및 유통업자는 3.43원을 가져가지만, 저작권자는 고작 0.62원(저작권협회 관리수수료 0.08원 차감)을, 노래하는 가수는 0.336원(실연자협회 관리수수료 0.084원 차감)을 가져간다. 앞서 언급했듯이 '음원 전송사용료 징수 규정' 개정에 따라 2021년부터 음원 스트리밍 할인율 50%가 폐지되면, 7원에서 14원으로 오를 것으로 예상된다. 그럼에도 불구하

19. 음원 권리자(작곡자, 작사자, 실연자, 음반제작자 등)의 수익 증대를 위해 2018년에 '음원 전송사용료 징수규정 개정'을 통해 기존의 비율, 사업자 40% : 권리자 60%가 사업자 35% : 권리자 65%로 권리자 수익비중이 5% 증가했다. 하지만 저작권료와 실연료는 요율의 변화가 없어 결국 SM이나 YG, JYP와 같은 음반제작사의 제작료 수익만 44%에서 49%로 늘어나게 됐다.

데미안 허스트(Damien Hirst), 〈신의 사랑을 위하여(For the Love of God)〉, 다이아몬드, 백금, 사람의 이, 2007.

현대미술의 시간이 yBa에 이르렀을 때, 그때까지 희미하게나마 가치의 대립을 견지해 오던 지적, 도덕적 기반이 남김없이 형해화 되었다. 반면, '부가가치의 신비로운 창출방식'으로서의 예술, 단기간 10배의 수익률을 담보하는 외설적인 것이 모습을 드러냈다. 이 예술은 인간을 생산자나 소비자로 전락시키는 것으로부터 영감을 얻는 체계의 산물이다.

심상용의 『돈과 헤게모니의 화수분 – 앤디 워홀』(2018) 중 데미언 허스트의 〈신의 사랑을 위하여〉(For the Love of God)를 나타낸 도판(181쪽).

고 플랫폼 사업자가 비용 상승분을 보전하기 위해 스트리밍 정액제를 올려 구독자들이 떨어져 나가 스트리밍 횟수가 줄어든다거나, 혹은 다른 편법을 사용함으로써 실질적인 저작권 수익이나 실연 수익이 별로 오르지 않을 가능성이 높다. 또한 지금의 요율은 변함이 없기 때문에 음원 플랫폼 사업자가 더 많은 수익을 가져가는 구조는 여전히 유지될 것이다.

이러한 플랫폼 서비스 사업은 초기술복제시대의 초아이템이다. 영상 콘텐츠는 넷플릭스와 유튜브의 좋은 수익원이 되고 있으며, 아마존 프라임, 훌루, HBO NOW에 디즈니 플러스까지 이 시장에 뛰어들고 있다. 애플이 2019년 9월 10일(현지 시각) 신상품을 선보이는 자리에서 가장 먼저 구독형 게임 서비스 '애플 아케이드'를 선보였고, 이어서 영상 스트리밍 서비스 '애플TV 플러스'를 들고나왔다. 세 번째로 밀려난 게 그동안 애플의 주력 상품이었던 디지털 기기(아이패드)였다. 늘 새로운 디지털 기기를 내놓으며 혁신을 주도했던 애플이 이제 서비스 사업, 즉 플랫폼 사업으로 전환하고 있는 것이다. 만화의 경우, 네이버 웹툰, 다음 웹툰, 레진코믹스 등 웹툰 플랫폼이 만화 시장을 주도하고 있다. 그리고 도서 시장에서도 전자책 대여 플랫폼 '밀리의 서재'나 '리디북스'가 약진하고 있다. 이러한 인터넷 플랫폼 기업은 창작자도, 제작자도, 소비자도 아니다. 그저 브로커에 지나지 않는다. 그들이 저작권을 가지고 있는 것도 아니다. 그럼에도 초기술복제시대에 그들이 가장 큰 수익을 가

▲ 2018년의 음원 스트리밍 수익 구조

문체부는 개정 승인(2019.1.1.시행) 보도자료에서 "스트리밍 상품의 권리자 수익배분 비율이 기존 60(권리자) : 40(사업자)에서 65 : 35로 변경"되었다고 밝혔지만, 유통사와 제작사의 수익만 증가했을 뿐, 저작권수익과 실연수익은 변함없다.[20]

▼ '음원 전송사용료 징수규정 개정'에 따른 2019년 1월 1일부터의 음원 스트리밍 수익구조

져가고 있다. 실로 아이러니하다.

조형예술 영역에서는 사실 인터넷 플랫폼이 큰 힘을 발휘하지 못하는 듯 보인다. 미술 저작권을 관리하는 한국미술저작권관리협회[21]나 저작권이 있는 이미지를 유통하는 게티이미지, 셔터스톡shuttestock 등이 있을 뿐이다. 이러한 이미지 플랫폼은 음원 플랫폼이나 영상 플랫폼, 웹툰 플랫폼 등과 같은 직접적인 감상을 위한 플랫폼이 아니다. 책이나 아트상품, 광고등 이미지를 활용한 2차적 상품에 재료로 쓸 이미지를 판매하는 부속적 플랫폼이다. 아마도 조형예술 작품이 음악이나 영상, 서적, 만화처럼 매체를 넘나들며 자유롭게 구현되기는 힘들고, 구현되더라도 원본과 다른 크기나 해상도 때문에 원본의 느낌을 온전히 가져오는 것이 사실상 불가능하기 때문에 조형예술 작품을 인터넷으로 감상할 수 있는 플랫폼이 활성화되지 않은 것으로 보인다.

나는 2017년 삼성에서 '더 프레임'이라는 TV를 들고나왔을 때, 우려와 기대가 교차하는 복잡한 심경을 가졌었다. TV의 베젤이 액자처럼 되어 있고, 화질이 놀라울 정도로 뛰어나 마띠에르(요철)가 없는 매끄러운 사진 작업의 경우, 액자에 넣은 진

20. 다음을 참고하라. 모노펫, "다운로드 및 스트리밍 음원수익 구조 2018~2019", 〈MONOPET MUSIC〉, 2018년 8월 3일 수정, 2020년 12월 20일 접속, https://www.pianocroquis.com/138.

21. 한국미술저작권관리협회 홈페이지 : http://www.sack.or.kr.

삼성의 '더 프레임' © SAMSUNG

짜 사진과 '더 프레임'으로 보는 사진의 차이를 발견할 수 없을
정도였다. 그 당시 '더 프레임'이 미술 감상 플랫폼의 도구가 된
다면 미술 작품도 스트리밍 음원과 같은 신세로 전락할 것이
라고 생각했다. 그러면서도 한편으로는 미술이 대중에게 더 가
까이 갈 수도 있을 것이라는 기대도 있었다. 지금에 와서는 우
려도, 기대도 괜히 했다는 생각뿐이다. 제품을 만든 삼성도, 이
제품의 구매자도 액자 모양을 한 무척 비싼 TV를 판매하고,
구매한 것에 만족한 듯 보인다. 아마존은 전자책이라는 콘텐츠
를 판매하여 이익을 얻기 위해 콘텐츠를 소비할 수 있는 전자
책 단말기 '킨들'을 무척 저렴하게 판매하여 보급했지만, 삼성
은 '더 프레임'이라는 하드웨어를 판매해 얻을 이익만 생각했지,
정작 미술작품 콘텐츠를 유통할 수 있는 생태계를 만들어 수

익을 창출하는 모델은 고려하지 않은 듯하다. ─ 삼성과 같은 글로벌 기업에서 고려하지 않았을 것 같지는 않다. 아마도 수익 타당성이 없다고 여겨서 콘텐츠보다는 하드웨어 판매에 주력하는지도 모른다. ─ 지금도 어디선가 '더 프레임'을 볼 때면, 안도감과 아쉬움이 동시에 교차한다. 하지만 미래는 모를 일이다. 평면 디스플레이의 발전으로 요즘 디지털 기기의 화면이 전반적으로 좋아졌다. 꼭 '더 프레임'이 아니더라도, 다른 평면 디스플레이 기기도 놀라울 정도의 색상 구현력을 보여주고 있다. 미술 콘텐츠 분야에서 인터넷 플랫폼으로 성공하는 케이스가 생기면 이 시장은 폭발적으로 증가할지 모른다.

창조적 예술가와 몽상적 표절자 사이에 놓인 저작권을 생각하면 여전히 심란하다. 하지만 그들 주변에서 저자성과 무관한 세력들, '법적 소유자'나 '인터넷 플랫폼 기업', 변호사, 법률가, 여러 정치적 색깔을 가진 입법자 등을 떠올리면 저작권이 과연 누구를 위한 것인지 의문이 생긴다. 초기술복제시대에 그들은 이익을 극대화하는 방향으로 저작권을 설계하고 그 기간을 늘리고 있다. 이 때문에 힘이 빠진다. 실질적으로 저작권을 움직이는 세력은 숨어 있는데, 우리는 겉으로 드러난 창조적 예술가와 몽상적 표절자의 몸짓에만 주목한다. 숨어 있는 자가 범인이다. 이제 저작권 전쟁을 새로운 국면으로 전환할 필요가 있다.

2부

둔 갑 술

#스마트폰
#짤×밈
#SNS
#제도권미술
#뉴트로

초연결사회의 어디에나 존재하는 디지털-인터넷 기술은 무척 둔갑술에 능하다. 인터넷으로 촉발된 웹기술[1]은 1990년대 중반에 웹 1.0 시대로 시작하여 2000년대 중반 개시된 웹 2.0 시대를 지나 이제 웹 3.0 시대로 진화하고 있다. 이러한 진화를 견인한 것은 스마트폰이라고 할 수 있다. 2009년 즈음부터 애플과 삼성의 스마트폰이 전 세계 시장에 쏟아지면서 만민 디지털-인터넷화는 촉발되었고, 엄청나게 많은 웹이나 앱이 등장하게 되었다. 디지털-인터넷의 분신체인 스마트폰을 만인이 사용하게 되면서, 스마트폰은 시위대의 짱돌과 화염병이 되기도 하고, 이미지 복제-변형-공유의 놀이터가 되기도 한다. 어느 때는 사진첩이 되기도 하고, 카메라가 되기도 하며, 누군가는 관음증을 충족하는 열쇠구멍으로 사용하기도 한다.

만민 디지털-인터넷화 시대에 디지털-인터넷 기반의 미술은 인터넷 초기의 유토피아적 전망과는 달리 미술의 제도권을 이리저리 기웃거리며 정형화된 미술로 인정받고자 하는 모습을 보인다. (너무 남용되고 있는) '포스트-'를 붙여 '포스트-디지털', '포스트-인터넷', '포스트-온라인'이라고 불리는 현재의 기술

1. '인터넷'과 '웹'이 종종 같은 뜻으로 혼용되기는 하지만, 미묘한 차이가 있다. 인터넷은 컴퓨터 사이의 네트워크를 말한다면, 웹은 그 인터넷상에 있는 무형의 정보 네트워크를 의미한다. 인터넷에는 웹뿐만 아니라, e메일과 같은 다른 서비스도 존재한다. 따라서 엄밀한 의미에서 웹은 인터넷 서비스 중 하나라고 볼 수 있다. 하지만 인터넷에서 웹이 차지하는 비중이 워낙 높다 보니 두 단어를 거의 같은 의미로 사용되곤 한다.

문화적 패러다임은 중요한 비판적 관점을 포착하고 있다는 점에서 긍정적이지만, 그것이 새로운 지평으로 향하지 못하고, 정형화된 조형예술을 소급하고 있어서 실망스럽다.

포스트-디지털, 포스트-인터넷, 포스트-온라인의 개념은 서로 공유하는 부분이 많다. 그 용어의 결을 분리해보자면, '포스트-디지털'은 "낡은 미디어와 새로운 미디어를 아우르고, 네트워크의 문화적 실험을 아날로그적 기술에 적용하는 것"[2]을 의미하며, 예술로 나타날 때는 모더니즘의 관례들을 지속해서 소환·합병하는 모습을 보인다. '포스트-인터넷'은 인터넷상이 아닌, 그 이후를 무대로 하는 것으로, 여전히 인터넷의 특성을 지니고 있지만, 물리적인 '대상'object, 즉 물리적인 작품이 되는 것을 전혀 주저하지 않는다. 그런가 하면 '포스트-온라인'은 디지털 초기의 유토피아적인 전망이 퇴색되고, 그 운용 행태가 사적이고 내밀한 온라인 커뮤니케이션으로 이동하면서 심각한 문제 ─ 마녀사냥, 가짜뉴스, 신상털기, 댓글조작 등 ─ 에 부딪힌 후 사회 속에서 나타나는 온라인 현실의 명암에 주목한다. 그래서 '포스트-온라인' 예술은 가상현실과 현실 세계 사이에서 발생하는 심리적 작용에 집중한다. 이러한 특성은 '포스트-디지털/인터넷' 예술과 결이 다른 부분이다. '포스트-온라인' 예술

2. Christian Ulrik Anderson, Geoff Cox, Georgios Papadopoulos, "Postdigital Research", *Post-Digital Research* 3(1), 2014, p. 5.

은 온라인과 매개되어 발생하는 사회학적 문제를 고발하고 그 문제의 심리적 구조에 관심을 보인다.

'포스트-디지털/인터넷/온라인'에 가장 주요한 영향을 준 것은 SNS다. SNS는 스마트폰이 증폭시킨 커뮤니케이션 매체로, 여러 층위에서 미술에 영향을 미치고 있다. 예술가가 자신의 SNS에 작품을 올리는 수준은 얕은 층위로 이제는 너무 보편화된 방식이다. 이보다 좀 더 깊은 층위는 SNS가 장소와 시간까지 담은 새로운 전시장이 되는 상황이다. 그 대표적인 장면이 극소수의 관객이 볼 수 있는 일회적이고 현장 중심적인 퍼포먼스예술이 스마트폰에 의해 촬영되어 SNS를 통해 퍼져나가는 상황이다. 이전에 일회적이었던 퍼포먼스가 이제는 스마트폰으로 촬영되고 SNS를 통해 공유·확산되면서 인터넷을 통해 언제 어디서나 볼 수 있게 되었다. 또한, 예술가들이 정형화된 작품과는 다른 형식의 새로운 작품을 자신의 SNS에 올리며, 온라인 전시와 개인 포스팅의 경계를 모호하게 하고 있다.

그런가 하면, SNS가 현실과 허구를 뒤섞어서 가상의 비물질과 현실의 물질을 교란하는 현상도 종종 발견된다. 에드 포니예스의 페이스북 온라인 프로젝트는 온라인이 가공되어 현실 전시장에서 물질성을 가진 개체로 전시됐다. 이 상황은 현재의 '디지털-인터넷' 미술이 온·오프라인, 비물질과 물질, 가상 세계와 현실 세계를 뫼비우스의 띠처럼 구분할 수 없게 연

결시키고 있음을 보여준다.

비물질적인 디지털이 물리적 실체로 둔갑하는 디지털-인터넷 미술은 적극적으로 '미술관'이라는 미술제도에 들어가길 희망한다. 미술관(미술제도)을 벗어나고자 했던 디지털이 뒷걸음으로 다시 미술관으로 들어오고 있다. 아티 비르칸트는 인터넷에서 수집하여 변조한 다양한 디지털 이미지를 물리적 실체로 구현하는 모습을 보인다. 올리버 라릭은, 3D 스캐닝 기술과 3D 프린팅 기술을 적극적으로 자신의 작업에 도입하여 과거와 현재, 진본과 모조, 가상과 실체에 대한 문제를 제기한다. 라릭은 과거의 조각(물질)을 3D 스캐닝을 통해 데이터(비물질)로 만들고, 그것을 다시 3D 프린팅(물질)함으로써 창조성, 원본성이 어떻게 디지털 시대에 변주되는지 보여준다.

많은 것이 디지털로 움직이는 시대에 아날로그적인 물질화를 추구하는 모습도 주목할 필요가 있다. 뉴트로가 유행병처럼 사회 전반에 번지고 있는 지금, 혹자는 '아날로그의 반격'이 시작됐다고 말하기도 한다. 하지만 이것은 어쩌면 아날로그의 반격이 아니라, '디지털의 역습'인지도 모른다. 물리적 실체를 지닌 아날로그 매체는 제작비용이 많이 들기 때문에 구입비용도 비싸다. 그리고 관리도 쉽지 않다. 그래서 비물질적인 디지털이 물리적 실체로 둔갑하려는 모습을 보인다. 이 책에서는 스마트폰 앱 '구닥'과 콘토르 레코드Kontor Records의 프로모션에서 그 현상을 찾는다. 필름카메라의 '불편함'을 고스란히 담은 '구닥'

과, 백투비닐Back to Vinyl 캠페인으로 LP앨범을 마치 턴테이블로 듣는 것처럼 '느끼게' 하는 콘토르 레코드의 프로모션. 우리는 어떻게 봐야 할까? 아날로그를 흉내 내는 디지털을 보면서 아날로그의 반격이라 할 수 있을까?

이렇듯 디지털은 디지털과 디지털 사이에서만 모양을 바꾸는 것이 아니라, 디지털과 아날로그 사이에서도 둔갑술을 쓴다. 비물리적인 디지털은 마치 자신은 유령이 아니라는 듯, 물리적인 어떤 것으로 자신의 형상을 조형한다. 하지만 그 속성은 여전히 변함이 없다. 벽을 뚫기도 하고, 대서양을 횡단하기도 하고, 손톱보다 작은 마이크로 SD 카드에 담기기도 한다. 디지털은 해저 광케이블을 타고 움직이고, 전선들이 가득한 서버 팜을 자신의 보금자리로 사용하지만, 그 형상은 여전히 형체가 없는 물질이다.

1장

어디에나 존재하는

언젠가 예술작품은 어디에나 존재하게 될 것이다. … 예술작품은 그 자체로 존재할 뿐 아니라 어떤 특정한 장치를 지닌 사람이 있는 곳이라면 어디에든 존재하게 될 것이다. [수도꼭지를 돌리거나 가스 밸브를 열거나 스위치를 켜는 등의] 최소한의 노력만 하면 저 멀리에서부터 물·가스·전기가 집에 흘러들어와 우리의 필요를 충족시켜주듯이, 우리는 움찔하는 것과 진배 없이 간단히 손을 놀리는 것만으로도 곧 나타났다 사라지는 시각적·청각적 이미지를 제공받을 수 있게 될 것이다. 우리의 집으로 쏟아져 들어오는 다양한 형태의 에너지에 (예속된 것이 아니라면) 익숙해지듯이, 우리는 우리가 알고 있는 모든 것을

형성해내기 위해 우리의 감각기관이 거둬들이고 통합시키는 초고속의 변화와 진동을 완전히 자연스럽게 받아들이게 될 것이다. 나는 감각적 실재를 집으로 배달해주는 이런 회사를 꿈꿔본 적 있는 철학자가 있는지 잘 모르겠다.

— 폴 발레리, 「편재성의 정복」1928 중에서

손 안의 작은 컴퓨터 스마트폰은 우리 삶을 바꿔놓았다. 1990년대 이래 인터넷은 우리 삶을 조금씩 잠식해 왔다. 하지만 2000년대 말부터 확실히 많은 것이 달라지기 시작했다. 그 이전이 '단순한 디지털화'라면, 2000년대 말부터는 '만민 디지털화'가 시작되었다고 해도 과언이 아니다. 그 결정적인 순간은 2007년 IOS 체제의 애플 아이폰의 탄생과 그에 대항하기 위해 안드로이드 체제의 삼성 갤럭시 시리즈의 개발이다. 2009년 즈음부터 애플과 삼성의 스마트폰이 전 세계 시장에 쏟아지기 시작했고, 이런 변화는 트위터, 페이스북, 카카오톡, 네이버 밴드 등 SNS와 모바일 앱이 급격하게 성장할 수 있는 환경을 조성했다. 기존에는 디지털 기기와 기술이 젊은 층만 전유하는 기술이었으나, 무선 통신 기술과 디지털 미디어가 콤팩트하게 결합한 스마트폰이 등장하면서 어린아이부터 노인에 이르기까지 모든 세대가 디지털 기술에 빠져들었다. 이제는 스마트폰은 삶에서 없어서는 안 될 필수품이 되었다. 이러한 변화는 미디어의 개인화, 민주화, 평등화를 가져온 부분도 있지만, '가짜

뉴스, '여론 조작', '팩트체크' 등 소위 옛적에 '카더라' 통신으로 불리던 거짓 정보가 마치 사실처럼 둔갑해서 세상에 유포되고, 초단기에 무한 반복 공유되는 상황을 만들었다. 이로써 진실과 거짓의 경계는 녹아 버렸다. 이러한 현상은 온라인 세계에서 단순한 키보드 배틀, 즉 댓글 배틀로만 끝나지 않고, 현실 세계에도 영향을 미쳐 작게는 개인 간의 '현피'[1]를 발생시켰고, 크게는 극우파나 극좌파가 대규모 집회를 여는 상황에까지 이르게 했다.

짱돌과 화염병 대신 스마트폰

스마트폰 보급과 SNS의 확산은 언론 통제를 무력화시켰고, 혁명의 방식이나 시위 문화도 바꾸어놓았다. 인터넷 기반 정보통신이 혁명의 원동력이 된 대표적인 사례로 손꼽히는 것은 ('재스민 혁명'으로도 불리는) '튀니지 혁명'[2]이다. ─ 튀니지의 국화인 재스민에 빗대어 재스민 혁명이라 불리지만 아랍권에서는 튀

1. 현피는 '현실'과 'Player Kill'을 합해서 부르는 줄임말로, 온라인 싸움이 현실 세계의 몸싸움으로 번지는 것을 의미한다.
2. 2010년 튀니지의 26살 청년 모하메드 부아지지가 부패한 경찰이 노점상을 단속하면서 생존권이 위협받자 분신자살로 항의했다. 그렇지만 튀니지의 주류 언론은 이 사건에 침묵했다. 이 사건과 언론의 침묵은 시위의 도화선이 되었는데, 시민들은 휴대폰 메시지나 SNS를 통해 시위 상황에 관한 정보와 의견을 실시간으로 소통하며 시위에 참여했다. 그 시위의 결과 1987년부터 튀니지를 통치한 제인 엘아비디네 벤 알리 대통령은 24년 만에 대통령직을 사퇴했다.

니지 혁명으로 부른다. ─ 그 당시 튀니지는 인구의 60%가 25세가 채 안 됐다. 그래서 페이스북 가입자가 18.61%(2011년 1월 기준)에 달하는 197만 명에 이를 만큼 SNS 이용률이 높았다. 이런 상황에서 주류 언론은 한 청년의 분신자살과 그에 분노한 시민들의 시위에 관해서 침묵했다. 하지만 시민들이 휴대폰 메시지와 SNS로 정보와 의견을 실시간으로 공유함으로써 혁명의 기운이 들불처럼 번져 나갔다. 이러한 기운은 반정부 투쟁으로 발전하여 24년간 지속되었던 독재정권을 붕괴시켰다. 이후 튀니지 혁명은 '아랍의 봄'으로 일컬어지는 아랍권의 민주화 시위의 기폭제가 되었다.

SNS를 사용한 새로운 시위 문화의 정점에는 메타데이터 meta data 태그의 일종인 해시태그(#) 운동이 있다. 대표적인 해시태그 운동으로는 튀니지 혁명과 비슷한 시기인 2011년 7월에 세계 금융 시장의 핵심 지역인 '월스트리트'에 있는 금융 자본가에게 항의하는 의미로 시작된 #occupywallstreet 해시태그 운동을 들 수 있다. 이 해시태그 운동은 시위를 목적으로 기획되었으나, 처음에는 생각했던 것만큼 큰 반향을 일으키지 못했다. 하지만 미국 경찰의 강제진압 사실과 시위에 대한 공감대가 확대되면서 '월스트리트를 점령하라'라는 전 세계적 시위로 커지게 되었다. 그 외에도 2015년에는 11월 파리 테러 피해자를 애도하는 #prayforparis 해시태그 운동이 있었고, 2017년에는 성폭력과 성희롱 행위에 대한 사회적 운동인

▲ 박근혜 대통령 퇴진 운동, 일명 촛불집회 시위 장면, 청계광장, 2016년 10월 29일 촬영.
Photo by Teddy Cross

◀ '블랙아웃 화요일' 운동에 동참하여 인스타그램의 프로필과 모든 사진을 검은색으로 바꾼 모습.

▼ Black Lives Matter의 공식 로고. 노란색 배경에 검은색 영문 대문자로 문구가 표시되어 있고, LIVES만 글자색이 반전되어 있다.

BLACK LIVES MATTER

#MeToo 해시태그 운동이 큰 반향을 일으켰다. #MeToo 해시태그는 흑인 여성 운동가 타라나 버크가 2006년 마이스페이스라는 SNS에 처음 사용하였는데, 광범위하게 퍼져나간 것은 2017년 하비 와인스타인의 성추행 행위를 규탄하면서부터다. 이후, #MeToo는 여성에 대한 성희롱, 성추행, 성폭행의 잘못을 밝히는 세계적인 해시태그 운동으로 확장되었으며, 현재도 그 열기가 식지 않았다. 또한 미국 미네소타주 미니애폴리스에서 2020년 5월 25일 백인 경찰이 흑인 조지 플로이드를 무릎으로 눌러 질식사시킨 사건은 그 장면이 SNS를 통해 빠르게 공유되면서 'Black Lives Matter'[흑인 생명은 소중하다] 항의시위로 이어졌다. 이 시위는 폭동 수준의 과격 시위에서 평화 시위까지 다양하게 전개되었는데, SNS에서는 #blacklivesmatter 해시태그를 달기도 하고, 자신의 계정 프로필, 혹은 아예 SNS 전체를 검은색으로 바꾸는 '블랙아웃 화요일'#blackouttuesday 운동으로 이어졌다.

국내에서는 미국의 #MeToo 운동이 있기 한 해 전인 2016년 가을부터 '#미술계_내_성폭력'과 같은 #○○_내_성폭력 해시태그 운동이 예술계에 큰 반향을 일으켰다. 그리고 대한민국 역사의 거대한 사건이라고 볼 수 있는 '박근혜 대통령 퇴진 운동', 즉 '촛불집회'의 시작에도 해시태그 운동이 있었다. 2016년 박근혜 정부 국정 농단에 관한 관심 집중을 위해 #그런데_최순실은? 해시태그가 SNS에서 순식간에 번진 것이 촛불집회

의 시작에 적지 않은 영향을 미쳤다. 또한 2020년 디지털 성 착취 성범죄 사건인 소위 'n번방 사건'에서도 국제적 연대를 위한 #NthRoomCase, #n번방_박사_포토라인, #n번방_텔레그램_탈퇴총공 등의 릴레이 해시태그 운동이 진행되었다.

그런가 하면 2014년과 2019년에 있었던 홍콩 민주화 시위에서도 SNS는 정보를 공유하고 시위를 조직하는 데 주요한 역할을 했다. 하지만 2014년과 2019년의 SNS 플랫폼 사용 방식은 전혀 다른 양상을 보였다. 우산으로 최루액을 막아내는 모습 때문에 '우산 혁명'이라는 별칭이 붙은 2014년 홍콩시위에서는 페이스북, 트위터가 정보 공유의 장으로 가장 보편적으로 사용되었다. 하지만 홍콩에서 중국 본토로 범죄인을 송환하는 것을 허용하는 범죄인 인도법 개정을 반대하며 시작된 2019년 홍콩 시위에서는 2014년과 달리 텔레그램, 왓츠앱, 시그널 등의 SNS가 시위를 위한 중요한 도구가 되었다. 이렇게 SNS 플랫폼이 변한 것은 개인 정보 유출에 대한 우려 때문이다. 2019년 시위에서는 시민들이 메시지를 암호화해 전달할 수 있는 SNS 플랫폼을 선택했다. 디지털 정보 통신이 일상이 되고, 스마트폰이 없이는 살아가기 어려워지면서 각종 페이스북 개인정보 유출 스캔들이 끊이질 않고, 게다가 중국 당국에서 대규모 데이터 감시 기술을 강화하면서 홍콩 시민은 자신의 개인 정보 유출에 대한 공포심을 느끼게 되었다. 홍콩 시민은 일반 SNS의 사용으로 자신의 정보가 노출되거나 중요한 단서가 유출되

어 중국 당국의 감시를 받을 수 있다고 생각한 것이다.

그 독특한 형태 때문에 SNS를 타고 빠르게 이슈화된 시위도 있었다. 바로 이 책 1부에서 잠시 언급했던 세계 최초의 홀로그램 시위다. 이 시위는 2015년 4월 스페인 마드리드에서 있었다. 홀로그램을 사용한 이 시위는 물리적 시위대 없이 시위하는 증강현실 시위라고 할 수 있다. 이 시위는 스페인 정부가 2015년 3월 집회 시위 금지법안[3]을 통과시킴에 따라 스페인의 시민 단체 NSD가 기획했는데, '자유를 위한 홀로그램'Holograms for Freedom이라는 웹사이트를 통해 시위 슬로건, 음성 구호, 시위 참가자 얼굴 등을 업로드할 수 있게 했다. 약 1만 7천여 명의 사람들이 이 시위에 동참했다. NSD는 영화감독 에스테반 크레스포에게 홀로그램 시위 영상 제작을 요청했고, 그는 섭외한 50명 시위자가 행진하는 영상에 웹사이트에 참여한 1만 7천여 명의 온라인 시위자를 결합하여 홀로그램 시위 영상을 제작했다. 이 홀로그램 시위는 물리적 육체를 지닌 사람들이 모여서 시위한 것이 아니기 때문에, 새로 통과한 집회 시위 금지법으로 막을 수 없는 시위였다. 이 시위는 그 독특한 시위 형태 때문에 SNS를 통해 전 세계에 급속도로 전파되었다. 그뿐 아니라, 전 세계 뉴스매체들이 관심을 보였다. 그로 인해

3. 이 법안은 어떠한 공공장소에서도 집회나 시위 등 "공공 안전에 심각한 혼란"을 일으키는 행위를 전면 금지한다. 또한 공직자와 그들의 가족들을 정부의 허가 없이 사진이나 비디오로 촬영하는 것을 처벌하는 내용도 담고 있다.

▲ 유명한 만화 짤방. 이현세의 만화 『공포의 외인구단』의 한 장면. ⓒ 이현세

◀ 미국에서 밈으로 유명했던 페페개구리. ⓒ Matt Furie

▼ 아래는 페페개구리를 여러 가지로 변형한 밈 이미지

결과적으로 스페인 정부가 국민의 자유를 억압하는 법안을 통과시켰다는 여론이 전 세계적으로 형성되었다.

이제 시위대는 화염병이나 짱돌을 들기보다는 스마트폰을 움켜쥐고 시위에 나서고 있다. 스마트폰을 가진 각각의 사람이 정보와 뉴스의 생산자이고 유통자이고 소비자가 되었다. '사용자-생산자'가 된 '포노 사피엔스'[4]는 복제와 변형, 공유를 통해 자신의 의사를 확장하는 신인류가 되었다.

하지만 단순히 자신의 의사를 심각하게 투쟁적으로 드러내는 것만 하는 건 아니다. 그보다는 자신의 재미를 위해 놀이처럼 복제, 변형, 공유하는 경향이 더 크다. 그중 하나가 우리나라에서 '짤(방)'이라고 하고, 서구에서는 '밈'이라고 하는 이미지 복제-변형-공유 놀이다.

짤×밈

'짤방'은 디지털카메라를 주제로 1999년 개설되어 현재 대한민국 최대 인터넷 커뮤니티 사이트가 된 '디시인사이드' ─ 최초의 이름은 '김유식의 디지털카메라 인사이드'였다. ─ 에서 유래

4. 포노 사피엔스(Phono Sapiens)는 '생각하는 사람'을 의미하는 호모 사피엔스 (Homo Sapiens)를 빗대어 만든 폰(phono)과 사피엔스(sapiens)의 합성어다. '스마트폰 없이 살아가기 힘든 사람(세대)'을 의미한다. 영국 경제 주간지 『이코노미스트』가 2015년 특집 기사에서 처음 사용했고, 우리나라에서는 최재붕이 2019년에 『포노 사피엔스』(쌤앤파커스)를 출간하면서 널리 쓰이게 됐다.

페페개구리가 죽어서 관 속에 있는 모습을 그린 원작
가의 그림을 공유한 트위터. ⓒ Matt Furie

되었다. 디시인사이드는 초
기에 디지털카메라 커뮤니
티 사이트였기 때문에 2000
년대 초에는 게시판에 글
을 올릴 때 이미지를 첨부하
지 않은 글을 삭제했다. 그
렇다 보니 사용자들은 삭제
되지 않게 하기 위해 게시
물을 올릴 때 임의의 이미지
를 첨부하기 시작했다. 이러
한 용도로 첨부하는 이미지

를 '짤림[잘림] 방지'(이미지)라고 부르다 줄임말로 '짤방'이 되었
다. 최근에는 더 줄여서 '짤'이라고 부른다. 따라서 짤은 게시판
에 올리는 임의의 이미지를 뜻하는데, 재미있는 이미지를 올리
는 분위기가 형성되면서 TV나 영화의 재미있는 장면 캡처 이
미지, 온라인상의 재미있는 댓글 이미지 등이 소재가 되었다.
재미있는 짤이 올라오면 그 짤을 패러디한 짤이 거듭 변형, 재
제작되는 양상을 보인다.

이와 유사한 서구의 이미지 복제-변형-공유 놀이는 '밈'이
다. 밈은 사실 학술적 용어다. 진화생물학자 리처드 도킨스의
대표적인 저서 『이기적 유전자』[5]의 후반부에서 문화를 생물학
의 '유전자'의 차원에서 설명하기 위해 창안한 단어가 바로 밈

이다. 생명체의 진화과정에서 유전, 변이, 선택의 세 가지가 발현되는 것처럼, 문화 또한 같은 현상들이 있으며, 유전자처럼 이러한 현상을 만드는 어떤 것이 있다는 것이다. 그것을 도킨스는 밈이라고 이름 붙였다. 그는 모방을 의미하는 그리스어 mimesis[미메시스]를 유전자를 의미하는 gene과 비슷한 형태로 단음절 단어로 줄여 meme이라는 신조어를 만들었다.

진화생물학에서 창안된 이 용어가 인터넷 용어가 된 것은 인터넷에서 이미지가 선택받아 복제되고, 패러디되고, 공유되는 문화적 양상이 도킨스가 말한 밈과 유사했기 때문이다.

미국에서 밈으로 유명했던 캐릭터는 맷 퓨리가 그린 '페페개구리'Pepe the Frog다. 이 캐릭터는 슬픈 표정이 특징으로 2005년 만화 〈보이즈 클럽〉Boy's Club에 등장한 후 2009년부터 밈으로 자주 쓰이게 되었다. 하지만 작가 퓨리는 2017년 5월 6일 자신이 만든 페페개구리를 죽이기에 이른다. 페페개구리의 작가가 페페개구리가 죽어서 눈을 감고 관 속에 있는 모습을 그린 것이다. 갑자기 작가는 왜 페페개구리를 죽인 걸까? 이유는 페페개구리를 미국 내 우파 '알트 라이트'Alt-Right가 자신들의 상징처럼 사용했기 때문이다.

알트 라이트는 인종차별과 반유대주의적 행동을 하는 집단으로 2015년 말 붉은 눈에 나치의 상징인 만자 십자가 완장

5. 리처드 도킨스, 『이기적 유전자』, 홍영남·이상임 옮김, 을유문화사, 2018.

을 찬 페페개구리를 공유했으며, 그 후로도 페페개구리와 트럼프 미국 대통령을 합성하기도 했다. 트럼프가 이 합성 그림을 자신의 트위터에 올리면서 페페개구리가 알트 라이트의 상징처럼 되어버렸다. 2016년 9월에는 반명예훼손 연맹에서 페페개구리를 '혐오의 상징'으로 공식 지정하게 되는데, 이에 원작자인 맷 퓨리는 2016년 10월 『타임』지를 통해 페페개구리는 혐오가 아닌 '사랑의 상징'이라고 하면서, "인종차별주의자와 반유대주의자들이 페페를 혐오의 상징으로 쓰고 있는 것은 악몽"이라고 자신의 소회를 밝혔다. 그리고 급기야 2017년 5월에 페페개구리를 더는 사용하지 못하게 하려고 죽인 것이다.

짤과 밈은 그 기원이나 양식 면에서 약간의 차이가 있지만, 인터넷을 통해 이미지를 복제-변형-공유하는 일종의 놀이라는 면에서는 유사점이 많다. ─ 서구의 '밈'을 한국어 '짤'로 번역해서 사용하는 경우도 많다. ─ 이 두 현상은 용어만 다를 뿐 유사한 인터넷 문화가 그 기저에 흐르고 있다.

디지털의 손쉬운 복제-변형-공유 기능은 디지털 기기에 익숙한 일반 대중이 쉽게 시각 이미지를 다룰 수 있게 만들었다. 편집자나 디자이너, 예술가와 같은 시각전문가와 일반인을 나누고 있는 높은 벽이 허물어지고 있는 것이다. 짤과 밈이라고 불리는 재미있는 이미지들은 대중들에 의해 제작 유포되고 있다. 이것이 다시 가공되어 세련된 형태의 예술 이미지로 등장하는 경우도 있다. 이미지를 손쉽게 다룰 수 있는 디지털 문화

가 예술가와 일반인의 경계를 허물고 있다. 이 시대의 대중은 소비자–창작자(사용자–생산자)가 되었다. 넓은 의미의 '예술인간'[6]이 된 것이다.

이미지 소비 시대의 예술

스마트폰의 폭발적인 확산은 이미지 생산을 급격하게 늘렸으며, 이미지의 소비와 저장 방식에 큰 변화를 가져왔다. 사진 기술의 발달이 '보는 방식'의 전환을 가져온 것처럼, 스마트폰은 우리의 '보는 방식'을 또다시 변화시켰다. 과잉된 이미지 소비는 앞으로 봐야 할 이미지에 대한 조바심과 이미 본 이미지에 대한 빠른 망각을 가져왔다. 우리는 빨리 보고 빨리 잊어버리는 '보는 방식'을 갖게 되었다.

멀티태스킹을 강요하는 현대 사회에서 우리는 장면이 3~4초마다 바뀌는 영화를 보고, 리모컨으로 이리저리 채널을 돌리며 100개가 넘는 TV 채널을 보고, 엄지손가락으로 스마트폰의 수많은 사진을 쓸어 넘긴다. 스마트폰 사진첩과 CCTV의 출력화면은 바둑판 모양의 격자 형태로 여러 이미지를 동시에 뿜어내며 각각의 이미지가 지닌 고유의 아이덴티티를 소멸시킨다. 이러한 상황은 우리의 인식 체계를 변화시켜 강박적으

6. 조정환, 『예술인간의 탄생』, 갈무리, 2015.

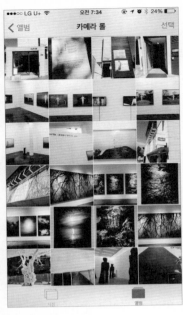

▲ 스마트폰 사진첩 화면

▲ 스마트폰 인스타그램 화면

▼ CCTV화면

로 많은 이미지에 집착하게 만들었다.

스마트폰은 우리가 이미지를 대하는 감각도 바꿔놓았다. 1839년 다게르의 최초 상용 사진은 세상에서 가장 진귀한 마술 같은 기술이었지만, 지금은 모든 사람이 이 마술 같은 기술을 주머니 속에 넣고 다니면서 시시각각 사용한다. 음식을 먹기 전에 '찰칵', 심심하면 자기 얼굴을 '찰칵', 미술관이나 공연장에서도 '찰칵' … 공연장에서도 스마트폰으로 영상을 찍느라 정신이 없다. 우리는 전시나 공연 감상을 스마트폰의 렌즈와 녹음 메커니즘에게 내어주고, 녹화되거나 촬영되는 작은 스마트폰 화면을 바라보며 전시나 공연을 즐긴다. 생생함이 흐르는 현장에서조차 납작하고 평평한 디지털 화면으로 그 현장을 감상하는 것이다. 이 상황을 우리는 어떻게 봐야 할까?

포드주의로 명명되는 대량 공산품 생산체제는 '다다익선'이 미덕인 시대를 만들어 놓았다. 이러한 대량 생산 대량 소비 시대는 많으면 많을수록 좋다며, 소유에 대한 병적 집착증에 걸리게 했다. 20명 중 한 명은 쇼핑중독에 빠져 있다. 대량으로 구매한 물건들은 집안의 수납장과 냉장고(특히 냉동실)에 가득하다. 식당이나 카페에서 음식이나 음료가 나올 때마다 다음에 보지도 않을 (가능성이 농후한) 사진을 찍느라 스마트폰을 정신 없이 이리저리 갖다대고, 여행을 가서는 그 장소의 분위기에 취하기보다는 여행의 필수물품이 된 셀카봉을 들고 여행 왔음을 인증하기 위해 이곳저곳 다니면서 사진 찍느라 온

갖 정신이 팔려 있다. 모든 것이 이미지로 전환된 시대에 이미지의 축적과 소비 현상은 두드러진 특징이다. 스마트폰의 전 세계적 보급은 이미지 소비를 팽창시켰다.

이미지 소비 팽창은 조형예술에도 영향을 미치고 있다. 작업을 보는 관람자의 태도뿐만 아니라, 예술가의 작품 제작 방식과 작품의 전시 형태에까지 변화를 가져왔다.

빈틈없이 작품을 걸어놓은 아트페어 전시에서 그 많은 작품 이미지를 관람자가 감당할 수 있는 것은 많음(다다익선)을 미덕으로 여기는 현재의 이미지 소비 패턴에 익숙해졌기 때문이 아닐까? 열병처럼 번지고 있는 아카이브 전시들에서 현기증 날 정도로 많은 이미지를 다닥다닥 붙이는 전시 방식도 이미지 소비 패턴과 관련 있어 보인다. 작은 이미지들을 수십 장씩 한 벽면에 가득 채워 전시하는 방식을 선호하는 작가가 많아진 것도 이미지 소비 패턴과 무관하지 않아 보인다. 이러한 형태의 전시 방식이 새롭다는 의미는 아니다. 미술관/박물관 이전부터 개인의 컬렉션이 이런 식으로 구성되어 있었다. 17세기부터 19세기까지 무려 200년간 프랑스 미술계에 막강한 영향력을 끼친《살롱전》도 남는 공간이 없을 정도로 그림을 온 벽면에 붙였다. 이 전시가 당시 화가의 성공과 실패를 좌우할 정도로 영향력이 있었기 때문에 대부분의 화가가 이 전시에 참여하길 원했고, 그만큼 경쟁이 치열했다. 다른 전시보다 네 배 이상 많은 관람객이 왔고, 이 전시를 통해 수많은 작품

이 팔렸다. 1787년에는 무려 2만 2천 점의 작품이 팔릴 정도였다. 인기가 극에 달했던 1863년에는 출품작이 5천 점에 이르렀고, 그중 3천 점이 낙선했다.《살롱전》에서 전시한 작가는 명성을 얻을 뿐만 아니라, 그곳에서 작품을 판매하거나 주문 제작 의뢰를 받으며 생계를 유지할 수 있었다. 이렇게 영향력이 컸던 《살롱전》이었기에 벽에 빈틈없이 작품을 전시했었다.

그렇다면 그 당시도 이미지 소비 시대라고 할 수 있을까? 《살롱전》은 이례적 상황이다. 이렇게 빈틈없이 작품을 전시할 수밖에 없었던 것은 계획된 전시 형태라기보다는 너무도 많은 화가가 자신의 작품을 전시하길 원하다 보니 발생한 상황이다. 그리고 그 전시의 작품들은 한 작가의 작품이 아닌, 모두 다른 작가의 작품인 점도 생각해야 한다.《살롱전》은 서바이벌 경연의 장인 동시에, 아트페어와 같은 판매의 장 ─ 혹은 주문 제작 판매의 전초전 ─ 이었던 것이다.

하지만 현재의 미술 작품 소비 패턴은 하나의 작품에 의미를 두기보다는 많은 작품을 보유한 한 명의 작가에 초점을 맞추는 방향으로 가고 있는 것 같다. 작가의 명성이 곧 작품으로 이어지는 현상. 이러한 경향은 기술복제시대 이전부터 존재했던 예술가의 천재성이라는 관념이 사진 기술의 발달로 이미지 소비가 점차 증가하면서 다시 부각되기 시작했기 때문이다. 하나의 작품보다 여러 작품을 보는 방식으로 이미지 소비 패턴이 변하면서 작품보다는 작가에 더 초점을 맞추게 된 듯하다. 그

▲ 이탈리아 예술가 피에트로 안토니오 마르티니가 동판 에칭으로 제작한 1787년 《살롱전》 모습.

▼ 《마켓 에이피》(2020.10.7.~10.11. 서울숲 언더스탠드에비뉴) 전시 장면

렇다면 이것은 르네상스 시대의 천재 예술가의 새로운 버전인가? 그것보다는 아우라가 붕괴된 이후에도 예술가의 천재성에 대한 관념이 여전히 잔존했기 때문이라고 생각한다.

미술 작품 평가 시스템의 변화는 작품에서 작가로 초점이 이동한 현상을 확연히 보여준다. 소위 미술 공모전이라 불리는 미술 경연 대회는 1990년대까지만 해도 보통 하나의 실물 작품을 대상으로 평가하는 방식이 대세였다. 하지만 이제는 작가의 여러 작품 이미지로 평가하는 포트폴리오 심사로 대부분 바뀌었다. ─ 이후 2차로 두 작품 이상의 실물 작품 전시나 프레젠테이션을 통해 심사하는 방식으로 이어진다. ─ 기술 발전으로 인한 이미지 출력과 편집의 간편성 및 저비용성과, 공모의 변별력 확보가 맞아떨어지면서 이러한 변화가 나타났음을 간과해서는 안 되겠지만, 원본과의 완전한 동일성을 확보할 수 없는 다량의 이미지를 심사하면서, 하나의 '작품'이 아니라, 여러 작품을 그린 '작가'를 발굴하는 형태로 평가 방식이 전환됐다는 사실은 주목할 필요가 있다.

이제는 하나의 위대한 작품보다는 한 작가의 사유에 방점을 두고 있는 시대가 된 듯하다. 이것이 예술가의 천재성을 기대하는 심리 때문일까? 아니면 획일화된 세상에서 다양성을 추구하는 각각의 예술가의 세계에 대한 관심일까? 만약 예술가의 세계에 대한 관심이라면, 기술복제시대가 도래하지 않았어도 이랬을까? 재현된 이미지가 오직 작가의 손에서 나온 소

피터 폴 루벤스, 〈십자가에서 내려짐〉(Descent from the cross), 1612~1614, 판넬 위에 유
화, 420.5 × 320cm. 벨기에 성모 성당. 네로는 평소 성당 안에 있는 이 그림을 보는 게 소원
이다.

량밖에 존재하지 않았다면, 그때도 특정 작품의 이미지보다는 예술가의 사유에 관심을 가졌을까?

갑자기 〈플란다스의 개〉라는 TV 만화가 떠오른다. 플란다스 지방에 사는 소년 네로와 늙은 개 파트라슈에 관한 아름답지만, 슬픈 이야기. 화가의 꿈을 키우는 네로라는 이름의 소년은 성당 안에 있는 루벤스의 그림을 보는 게 소원이었지만 돈이 없어 그 그림을 보지 못한다. 그러던 중 성탄절 이브(성탄절 전날)에 성당지기의 도움으로 마침내 그림을 보게 된다. 그는 소원을 이루지만, 소년을 지키는 늙은 개 파트라슈와 함께 허기진 배를 움켜쥐고 추위에 떨다가 얼어 죽는다. 〈플란다스의 개〉는 오직 하나의 작품을 보는 게 소원이었던 시절이 있었음을 우리에게 알려준다. 이것이 바로 벤야민이 말한 기술복제시대 이전의 미술이 가지고 있던 제의적 가치이다. 그때의 사람들은 하나의 작품을 오래도록 바라보았을 것이다. 작품을 누가 그렸는지가 중요하기보다 그저 하나의 작품에 깊숙이 빠져들었던 것이다. 당연한 말이지만 벤야민이 말한 아우라는 지금과 비교할 수 없을 정도로 크게 느껴졌으리라.

스탕달은 1817년 이탈리아 피렌체에서 르네상스 시대의 작품인 〈베아트리체 첸치의 초상〉을 보고 심장이 뛰고, 쓰러질 것 같았다고 자신의 책 『나폴리와 피렌체 : 밀라노에서 레조까지의 여행』1817에 썼다. 이후 뛰어난 예술 작품을 볼 때 이러한 생리적 현상을 겪는 것을 '스탕달 신드롬'Stendhal syndrome이라

고 칭하기 시작했다. 하나의 작품이 큰 영향을 미쳤던 시대의 이야기다. 이미지가 포화상태에 이른 오늘날에도 스탕달 신드롬을 경험하는 사람이 있을까?

스마트폰을 든 우리는 한 작품을 얼마 정도 깊이 응시하며 그 작품에 빠져들 수 있을까? 과연 작품 앞에서 가슴 벅차오름을 얼마나 자주 느낄까? 어쩌면 이미지 소비 시대가 시각예술 작품으로부터 우리가 더욱 멀어지게 만들고 있는지도 모른다.

2장

SNS는 전시장이 되고,
미술관은 SNS를 전시하고

1990년대 이래 우리는 인터넷 사회에 접어들어 오늘에 이르렀다. 하지만 그 사이 많은 변화가 있었다. 일촌맺기, 파도타기, 도토리와 같은 유행어를 만들며 사회적 열풍을 일으켰던 온라인 커뮤니티 '싸이월드'와 한때 유행처럼 번져갔던 온라인 동창모임 '아이러브스쿨', 국내 온라인 메신저를 대표하던 '네이트온', 국내 최대 무료 커뮤니티 플랫폼이었던 '프리챌' 등 큰 영향력을 가지고 있던 국내 온라인 서비스 플랫폼이 기억 속으로 사라졌다. 그 자리를 지금은 글로벌 온라인 서비스 플랫폼인 '트위터', '페이스북', '인스타그램'과 국내 플랫폼인 '카카오톡', '네이버 밴드' 등이 차지하고 있다. 그리고 이전과 달리 우리는

▲ 싸이월드 미니홈피. 2015년 10월 1일로 백업 외 서비스를 종료하였으나, 2018년 3월 대대적 개편으로 새롭게 재오픈하려는 시도를 보였다. 하지만 회생하지 못했다.

▼ 프리챌 메인화면. 2013년 2월 19일로 커뮤니티 서비스를 완전 종료했다.

이러한 온라인 서비스를 SNS라고 부르고 있다. 분명 역사의 그늘로 사라진 이전 온라인 서비스 플랫폼도 SNS라 할 수 있을 텐데, 그때는 왜 그렇게 부르지 않았을까? 그 온라인 서비스 플랫폼과 지금 유행하는 플랫폼 사이에는 도대체 어떤 변화가 있었던 것일까?

무선 네트워크와 손안의 작은 컴퓨터가 바꿔놓은 세상

SNS라는 용어가 형성되기 시작한 것은 2010년대 이후부터이다. 추억의 이름이 된 싸이월드, 아이러브스쿨, 네이트온, 프리챌 등도 분명 SNS라고 명명할 수 있다. 하지만 그 당시에는 이 온라인 서비스 플랫폼을 SNS라고 하지 않았다. 그 차이는 무엇일까?

SNS는 도입 시기에 따라서 1세대, 2세대, 3세대로 구분할 수 있다. 싸이월드, 아이러브스쿨 등으로 대표되는 1세대는 기존의 현실 세계의 인맥을 온라인으로 연결하는 방식이었다. 인적 네트워크의 연결과 확장을 용이하게 하는 방식으로 접근했다. 반면에 2세대로 분류할 수 있는 페이스북이나 트위터 등은 실제 세계에서는 모르더라도 이용자의 프로필만으로도 관계 형성을 가능하게 했다. 그리고 그 안에서 정보를 공유하는 양상을 보였다. 다시 말해서 인적 네트워크의 확장과 신속한 정보 검색 등이 2세대의 주요한 특성이라고 할 수 있다. 특히, 불

특정 다수와 온라인에서 관계를 맺을 수 있게 함으로써 인적 네트워크의 빠른 확대를 가능케 했는데, 이러한 특성은 2세대 SNS가 거대한 공유 플랫폼으로 성장할 수 있도록 작용했다. 3세대는 인스타그램이나 유튜브 등으로 이미지와 동영상 기반의 직관성과 검색의 용이성, 사용자 인터페이스UI의 편리성, 콘텐츠 큐레이션, 구독형 콘텐츠, 사용자 데이터를 기반으로 한 추천 콘텐츠, 타 소셜 플랫폼과의 연결성 등을 특성으로 가지고 있다.

SNS가 활성화된 시기는 2세대 SNS의 성장과 연결된다. 그리고 그 결정적인 순간은 스마트폰의 보급 및 확대라 할 수 있다. 1세대 SNS는 개인용 컴퓨터PC를 통해서 이뤄진 반면, 2세대부터는 무선 네트워크를 사용하는 모바일 기기가 주요하게 사용되었다. '사용자 중심'의 SNS가 무선 네트워크 기반으로 새로운 플랫폼으로 급격하게 성장할 조짐을 보일 때, 트위터나 페이스북, 인스타그램, 카카오톡, 밴드 등은 이 체제에 발빠르게 적응하여 소셜미디어의 패권을 장악했다. 그리고 오늘에 이르렀다.

결국 지금의 온라인 서비스 플랫폼은 3G를 거쳐 4G로, 이제는 5G로 진화하고 있는 '무선 네트워크'와 어디서든 이 무선 네트워크에 접속할 수 있는 '모바일 기기'의 확산의 결과라고 할 수 있다. 이러한 변화는 개인 미디어 시대를 활짝 열었고, 공기처럼 SNS가 우리들 사이 구석구석을 흘러 다니게 했다.

새로운 퍼포먼스의 전시공간

이러한 SNS는 예술에도 변화를 가져오고 있다. 많은 예술가가 자신의 작품을 페이스북이나 인스타그램과 같은 SNS에 게시해 대중에게 자신의 작업을 선보이고 있다. 특히 주목되는 것은 일회적이고 현장 중심의 예술인 퍼포먼스예술이 스마트폰에 의해 촬영되어 SNS를 통해 퍼져나가는 현상이다. 퍼포먼스예술은 현장성을 중요시했기 때문에 근래까지 그 시각, 그 현장에 있는 극소수의 관객만이 볼 수 있는 예술이었다. 비디오로 촬영되는 경우도 많았지만, 그 상영 또한 대부분 지정된 전시공간(미술관, 갤러리)에서 이루어졌기 때문에 많은 사람이 볼 수 없는 구조였다. 그리고 지금도 그 형태는 변함이 없다. 하지만 주변 상황이 변했다. SNS 시대가 되면서 상황은 달라진 것이다. 퍼포먼스예술은 스마트폰으로 촬영되어 관람자나 예술가의 개인 SNS를 통해 공유되고 있다. 이로써 현장에 있지 않은 전 세계의 많은 사람이 그 퍼포먼스를 볼 수 있게 되었다.

일례로 2017년 베니스비엔날레 독일관 단독 출품작인 안네 임호프의 〈파우스트〉Faust를 들 수 있다. 작가 본인과 예술가, 현직 패션모델 등 트렌디한 스타일의 젊은 남녀 퍼포머들이 즉흥과 임의성을 극대화하여 보여준 이 퍼포먼스는 공개된 직후, 그 스타일리쉬한 모습 때문에 언론의 지대한 관심을 받았다. 그리고 SNS를 통해 공유되면서 온라인을 뜨겁게 달

▲ 안네 임호프, 〈파우스트〉 퍼포먼스 영상이 게시된 인스타그램. 안네 임호프 인스타그램

▼ 신디 셔먼이 인스타그램에 게시한 심하게 변형된 모바일 초상사진. 신디 셔먼 인스타그램

꿨다. 결국 이 작품은 '황금사자상'을 거머쥐었다. 이 퍼포먼스의 주제나 내용에 대해서 여러 연구가 필요할 것이다. 나는 그중 SNS와 퍼포먼스의 관계를 주목했다. 이 작품은 SNS를 통해 공유되고 확산되면서 이전의 일회적이고 현장 중심의 퍼포먼스와는 다르게 인터넷에 접속한 누구든지 언제 어디서나 이 퍼포먼스를 볼 수 있는 상황을 조성했다. 또한, 흥미로운 부분만 짧게 촬영하여 비디오 클립 형태로 공유함으로써 지루할 수도 있는 퍼포먼스 작품을 압축적으로 가볍게 감상할 수 있도록 했다. 『아트넷』 영국 편집자인 로레나 무뇨스-알론소는 〈파우스트〉에 대해서 다음과 같이 말했다.

이 작품은 컨템포러리 라이프(동시대의 생활)에 대해서 말하고 있다. 우리가 어떻게 소셜 미디어에 노출되어 살고 있는지, 모든 것이 어떻게 기록되는지, 마치 유리 동물원의 동물처럼 우리가 서로를 어떻게 대하는지 말하고 있다. 우리는 서로를 볼 수 있지만, 갇혀 있는 상징적인 유리 우리[유리 감옥, 디지털 전자기기] 안에 살고 있다.[1]

1. Lorena Muñoz-Alonso, "Venice Goes Crazy for Anne Imhof's Bleak S&M-Flavored German Pavilion", *Artnet*, 2017년 5월 11일 수정, 2020년 12월 15일 접속, https://news.artnet.com/art-world/venice-german-pavilion-anne-imhof-faust-957185.

〈파우스트〉를 단순히 예술의 미학적 시각으로 분석하고 판단하는 것은 이 퍼포먼스에 관한 올바른 비평이라 할 수 없다. '상징적인 유리 우리' – 서로가 서로를 볼 수 있지만, 결국 디지털 전자기기를 벗어날 수 없는 SNS – 속에서 이 퍼포먼스가 어떻게 작동하고 운동하는지 눈여겨볼 필요가 있다.

이제 SNS를 통해 퍼포먼스를 감상하는 새로운 감상 방식이 형성되고 있다. SNS 시대의 퍼포먼스는 언제 어디서나 끊임없이 계속되는 새로운 전시공간을 갖게 된 것이다. 이제 더는 퍼포먼스예술이 접근하기 어려운 지루하고 희귀한 예술이 아니게 된 듯하다. SNS에 흥미로운 부분만 짧게 찍어 올린 퍼포먼스 영상을 소비하는 시대가 되었기 때문이다. 그런데 퍼포먼스예술이 전체 문맥이 잘린 채 가볍게 소비되는 게 좋은 것일까? 퍼포먼스예술이 많은 대중을 만날 수 있게 된 것은 분명 기쁜 일이다. 하지만 모든 일에는 명암이 존재한다.

개인공간과 전시공간의 경계 허물기

SNS는 많은 작가가 자신의 작품을 소개하고 전시 정보를 공유하는 프로모션 플랫폼으로도 활용되고 있다. 현재 예술가의 SNS는 개인의 일기장이면서, 온라인 전시공간이고, 작품 포트폴리오이며, 작업노트다. 자신과 작업을 홍보하기 위한 확성기 역할을 톡톡히 하고 있다. 반대로 비예술가에게는 작품이나

전시에 대한 감상 기록, 공유, 큐레이션을 가능케 하는 '자신을 위한 미술관', 혹은 '자신만의 이미지 저장소'가 되고 있다.

이런 상황에서 예술가는 자신의 SNS에 작업 중인 작품을 올리거나 미발표 작품 이미지를 게시하기도 한다. 그런가 하면 SNS를 물리적 전시공간과는 다른 형태의 전시공간처럼 활용하기도 한다.

그중 유명한 사례가 신디 셔먼의 인스타그램이다. 2017년 8월 그는 변형된 자신의 초상사진 30여 점을 인스타그램에 게시했다. 그런데 그 초상은 Facetune이나 Perfect 365 등의 이미지 가공 앱으로 심하게 왜곡되어 있었다. 이 자기 초상 작업이 단순한 놀이 이상의 의미를 지니는 것은 신디 셔먼의 이전 작업과 맥이 닿아 있기 때문이다. 그는 현대 미술의 대표적인 사진작가로 1980년대 이래로 자신을 여성 배우들의 전형적인 모습으로 연출하여 찍은 '무제 자기초상사진 작업(《Untitled Film Still #○○》)'으로 유명하다. 이런 그가 선보인 변형된 모바일 초상사진은 배우로 분장해 찍었던 그의 기존 초상사진의 연장선으로 볼 수 있다. SNS 조건은 그의 작업 과정을 새로운 국면으로 이끈 것이다.

하지만 이 모바일 초상사진들은 물리적인 전시 공간으로 완벽하게 이어지지 않았다. ─ 이 사진들이 전시되지 않은 것은 아니다. 국내에서는 《아무튼, 젊음》2019.8.29.-11.9., space*c 전시에서 독립된 공간에 아카이브 형태로 전시된 적이 있다. ─ 그렇다면 이렇

게 인스타그램에서 진행한 행위는 전시인가, 놀이인가? 놀이라고 하기에는 너무 공이 많이 드는 건 아닐까? 이 사진은 분장을 하고, 찍고, 변형하고, 온라인에 올려야 한다. – 당연히 인스타그램 스타는 많은 시간과 노력을 쏟아부어 사진을 공들여 찍는다. 그렇다면 신디 셔먼이 인스타그램 스타가 되고 싶은 것일까? 농담이다. – 분명히 이 변형된 인스타그램 초상사진은 이전의 작품과 맥락이 닿아 있다. 그래서 놀이보다는 작업이라고 해야 맞다. – 대부분이 이런 평가를 하고 있다. – 지금 신디 셔먼의 SNS는 새로운 실험을 선보이는 전시공간이 되고 있으며, 물리적 전시공간과는 다른 양상으로 관객들을 초대하고 있다.

무선 인터넷과 모바일 기기가 지금처럼 활성화되기 이전에는 사이트에 접속하면 누구든지 예술작업을 볼 수 있는 방식의 넷아트가 시선을 끌었다. 하지만 넷아트는 사이트를 구축하고 관리하는 데 전문적인 지식이 필요하기에 활성화되지 못하고 어느 순간 시들해졌다. 그러는 사이, 예술가의 SNS가 넷아트와는 다른 양상으로 온라인 전시공간을 만들고 있다. – 예술가의 SNS가 넷아트의 개념과 온전하게 일치하는 것은 아니지만, 인터넷을 전시공간으로 활용한다는 측면에서 넷아트의 이복형제쯤 될 듯하다. – 이렇게 SNS는 예술의 전시공간 개념까지 변화시키고 있다.

미술관에 전시된 '얼굴책': 〈학창 시절〉과 《숙취 Ⅱ》 전시

우리는 일상처럼 SNS에서 친분을 쌓고, 자신을 자랑하며, 서로의 정보를 교류한다. 하지만 익히 알려졌듯이 SNS의 폐해도 만만치 않다. 욕망의 분출구로서 온라인이 사용됨으로써 현실에서는 통용되기 힘든 폭력성과 기괴함이 SNS에 난무하고, 그것들이 공유되기도 한다. 또한, SNS는 자신이 보여주고 싶은 것만 보여주는 '선택적 드러냄'이 가능하기 때문에, 가상의 자기 이미지를 만들어 낼 수 있다. 이러한 특성은 온라인의 자아와 현실의 자아 사이에 큰 괴리를 만들어낸다. 그로 인해 적지 않은 사람이 현실에서 도피해 온라인의 환상적인 자아에 집착하는 경향을 보인다. SNS는 과연 어디까지 사실이고, 어디까지 믿어야 할까?

2011년 영국의 젊은 예술가 에드 포니예스는 페이스북 프로젝트를 진행했다. 이 프로젝트 제목은 〈학창 시절〉Dorm Daze. 그는 페이스북에 대학생활에 대한 가상의 페이지를 개설하고, 최소한의 대학생활에 대한 이야기만 한 후, 그곳에 참여하는 사람들에게 그 이야기를 바탕으로 글이나 사진 등을 올려 각자의 캐릭터를 구축하게 했다. 참여자들은 작가의 최소한의 이야기를 바탕으로 자신의 이야기를 펼쳐내고, 이 이야기들이 교차하면서 재미있는 대학생활의 이야기가 만들어졌다. 한마디로 말하자면, 페이스북에서 일종의 관객 참여 퍼포먼스가 벌어진 것이다.

3개월이 넘는 기간 동안 지속한 이 프로젝트에서 참여자들

▲ 에드 포니에스, 〈학창 시절〉, 2011, 페이스북. ©Ed Fornieles

▼ 에드 포니에스, 《숙취 II》 전시 장면, 2011, 페이스북 이미지, 영상, 텍스트 등. © Ed Fornieles, Carlos/ishikawa Gallery

이 올리는 이야기들은 대학 시절의 실제 상황도 있었고, 지어낸 허구의 내용도 있었다. 또한, '월스트리트 점령 운동'과 같은 그 당시 사회적인 문제도 내용으로 등장했다. 이렇게 현실과 허구가 교차하는 가운데, 실제 감정과 꾸며진 감정이 상호작용하며 점점 이야기는 증폭되고 가속화되었다. 그러는 사이 참여자들 사이의 온라인 관계는 더욱 친밀해졌다. 하지만 현실과 허구가 뒤섞여 있는 이야기는 결국 그들의 실제 삶과 동떨어져 있는 낯선 이야기일 수밖에 없다.

SNS라는 가상공간은 자신의 삶을 꾸밀 수 있는 공간이다. 그렇지만 완전히 허구라고도 할 수 없다. 그 까닭은 허구를 창조해내는 데에도 그 사람이 지금까지 살아왔던 삶의 형태나 습관, 생각들이 스며있기 때문이다. 또한, 주변의 실제 세계가 허구를 창조하는 순간순간 침입하여 영향을 미친다. 다시 말해, 허구를 만들어내는 것 자체가 단순히 가상의 연기나 게임이라고 볼 수 없다는 것이다. 아무리 허구적인 내용이라도 그 속에는 현실의 자아가 내뿜는 숨결이 감돌 수밖에 없다. 참여자는 자신의 실제 삶에서 축적한 기억이나 현실의 경험을 새로운 방식으로 뒤틀거나 재조합하여 페이스북에 올리게 된다. 따라서 포니예스의 〈학창 시절〉에 참여했던 사람들이 연기하듯이, 혹은 게임을 하듯이 그곳에 글을 올리고, 캐릭터를 만들어가는 방식이 현실과 전혀 무관하다고 볼 수는 없다. 그의 〈학창 시절〉이 흥미로운 지점이 바로 이 부분이다. 참여자의 허구

가 만들어내는, 게임과 같은 이야기가 현실의 영역과 이어져 있다는 사실. 현실과 허구의 경계에서 미묘하게 움직이는 서사의 전개는 참여자들을 더욱더 강하게 끌어들이고, 서사를 풍부하게 했다.

상상력을 가지고 있는 인간은 온라인 공간의 가상성에 강하게 매력을 느낀다. 그 안에서 상상의 나래를 펼치듯 허구적 이야기를 만들어내는 것을 즐거워한다. 그래서 가상의 서사를 끊임없이 양산한다. 이것이 어쩌면 가상 공간이라는 온라인 세계를 유지시키고 다수의 사람을 끌어들이는 주요한 메커니즘인지도 모른다. 그래서 포니예스의 〈학창 시절〉 프로젝트에서 전개된 이야기들이 피드백 루프 속에서 실제적이고 흥미롭게 증폭해 나갈 수 있었으리라.

포니예스는 여기에 머물지 않았다. 그는 2011년에 런던에 있는 카를로/이시카와 갤러리에서 《숙취 II》 Hangover part II, 2011.11.11.-12.17. 라는 전시를 개최했다. 이 전시는 페이스북 프로젝트 〈학창 시절〉에서 형성된 서사를 현실 공간에 드러낸 현실 세계의 전시였다. 포니예스는 〈학창 시절〉 페이스북 페이지를 통해 수집한 사진, 텍스트, 등장인물 등을 《숙취 II》에서 물리적인 실체로 재현했다. 또한, 〈학창 시절〉에서 수집한 내용물을 조각, 설치, 및 영상으로 전시공간에 펼쳐놓기도 했다. 이것은 일상적인 현실의 타임라인을 비집고 들어와 온라인의 어둡고 폭력적이며, 기괴한 심리적 측면을 여과 없이 보여줬다.

포니예스는 온라인이 현실공간에 등장했을 때, 단순히 온라인의 가상성과 현실의 물질성 사이에 놓여 있는 형식적인 이분법을 드러내는 것에 머무르는 것이 아니라, 온라인이 지닌 심리적 측면을 드러냄으로써 더 깊은 층위로 우리를 안내했다. 이 현실 세계의 전시는 온라인이 오프라인으로 변하면서 가상성이 물질성을 얻는다는 단순한 형식의 변화만 보여주는 것이 아니었다. 이 형식적 변화의 층위와는 다른 층위의 심리적 측면을 드러냈다. 다시 말해서 욕망의 분출구처럼 사용되는 가상 세계에서만 드러낼 수 있는 어둡고 폭력적이며, 때로는 유쾌하지만 기괴하기도 한 심리적 측면을 현실에서 버젓이 드러내 보인 것이다. 현실 세계의 일상에서 은폐되었던 이 심리적 측면이 만질 수 있는 촉각적 실체로 전시공간에 놓여있을 때, 그것을 보는, 혹은 만지는 우리는 화들짝 놀랄 수밖에 없다.

온라인은 흰색의 백지가 아닐지도 모른다. 어떤 모습은 칠흑 같은 흑지에 가깝다. 모두가 평등하게 발언을 할 수 있을 것이라는 온라인 초기의 유토피아적 가정들은 뒤집히고 있다. '가짜뉴스'가 판을 치고, '여성(남성) 혐오'가 극에 달하고 있다. '마녀사냥', '신상털기'가 온라인 세상 곳곳에서 벌어지고 있다. '악플'은 현실에 영향을 미쳐 자살로 이어지고 있다. 우리가 생각했던 것처럼 온라인이 유토피아는 아님을 우리는 현실에서 보고 있다. 그것이 그대로 현실 세계에 등장한다면 그 기괴함 때문에 우리는 깜짝 놀랄 것이다.

3장
비물리적 디지털이 물리적 작품이 될 때

　　디지털과 인터넷이 없던 시대를 생각하면 아득하다. 우리의 삶을 크게 변화시킨 디지털과 인터넷. 음악을 듣는 방식을 생각해보라. 이전의 LP 레코드에서 개인용 컴퓨터와 CD 플레이어가 보급됨에 따라 디지털 방식의 CD 레코드로 바뀌더니, 인터넷의 확산으로 파일 형태의 MP3로 급격하게 변하면서 그 물리적 형체마저 잃어버렸다. 지금은 이러한 파일 형태로 접하는 방식도 거의 사라지고 인터넷에 접속하여 원하는 곡을 듣는 스트리밍 방식으로 바뀌었다. 문자 기록 방식도 손글씨에서 타자기를 거쳐, 이제는 디지털 방식의 컴퓨터 워드프로세서가 기록 방식의 기준이 되었다. 시각예술은 어떠한가? 필름카메

라는 거의 사라지고, 디지털카메라를 이용하여 사진 및 영상을 촬영하고, 그것을 바탕으로 작업이 이루어지는 경우가 많다. 이제는 이 또한 스마트폰 카메라가 대체하는 모습이 종종 목격된다. 이렇게 제작된 이미지나 영상은 웹 전송에 알맞은 형태의 저용량 파일로 가공되어 페이스북, 인스타그램, 유튜브, 비메오 등 SNS를 통해 많은 사람에게 공유된다. 그렇다면 오늘날 디지털-인터넷 시대의 예술은 어떤 얼굴을 하고 있을까?

병합되는 두 세계: 〈이미지 오브젝트〉와 〈물리적 지지대〉

인터넷으로 촉발된 웹기술은 이제 웹 3.0 시대로 진화하고 있다. 1990년대 중반의 웹 1.0이 인터넷상에서 단순히 정보를 모아 보여주기만 했던 단방향적 방식이었다면, 2000년대 중반의 웹 2.0은 사용자가 직접 콘텐츠를 생산하고 공유할 수 있는 쌍방향적 방식이었다. 그리고 현재 우리는 사용자가 원하는 정보를 제공해주는 지능형 웹기술이 활용되는 웹 3.0의 온라인 환경에서 살아가고 있다. 바로 온라인 쇼핑몰에서 이전의 구매 내역을 통해 그와 연관된 정보나 관련 상품을 추천하는 환경을 웹 3.0이라고 할 수 있다.

이렇게 디지털과 인터넷을 중심으로 환경이 변하면서 예술도 아날로그에서 디지털로, 그리고 인터넷을 기반으로 하는 예술로 변모해왔다. 뉴미디어 아트, 디지털 아트, 넷아트, 인터넷

▲ 아티 비르칸트, 〈이미지 오브젝트 2015년 6월 4일 목요일 오후 12시 53분〉, 2015, 알루미늄, 비닐, 49 × 49 × 38in. © Artie Vierkant

▼ 아티 비르칸트, 〈물리적 지지대〉 설치 장면, 2016~17, 알루미늄 복합재 판넬, 스틸 프레임, MDF. 가변크기. © Artie Vierkant

아트, 포스트 미디어, 포스트 프로덕션 등의 용어로 불리는 21세기 새로운 예술은 이렇게 탄생했다. 이 변화의 기저에는 디지털의 비물리성이 가져올 이전 체제와 다른 변혁성에 대한 기대가 깔려 있었다. 하지만 당연히 도래할 것으로 보였던 이 기대는 시대가 변하면서 점점 획득하기 어려운 일처럼 느껴진다.

스마트폰과 같은 모바일 기기의 등장과 확산은 언제 어디서나 인터넷 접속이 가능한 환경을 만들었고, 이런 온라인 이동성은 '포켓몬 GO' 게임처럼 가상과 현실이 뒤섞인 증강현실을 일상화시켰다. 다시 말해서 현실과 가상이 뒤섞이는 세상을 만든 것이다. 이제 우리는 가상이라는 비물리적 이미지와 현실이라는 물리적 이미지를 더는 이분법적으로 완전하게 구분할 수 없는 지경에 이르렀다. 이런 상황에서 최근 디지털-인터넷 예술은 초기 디지털-인터넷 시대에 가졌던 열망, 즉 비물리성이 가져올 변혁성에 대한 열망을 지우며, 디지털-인터넷 시대 이전에 존재했던 물리적이며 전통적인 예술의 형태로 회귀하는 모습을 보인다. 하지만 과거의 모습으로 퇴행한 것은 아니다. 엄밀히 말하자면, 최근 디지털-인터넷 예술의 모습은 '변증법적' 물리성과 근대성(모더니티)을 보인다고 해야 맞을 것이다. 이러한 경향성을 지닌 최근 디지털-인터넷 예술에서는 앞서 언급했듯이 온라인과 오프라인의 경계가 불분명하고, 물질성과 비물질성이 뒤섞여 있고, 사이버공간과 물리적 세계의 구분이 모호해지고 있다.

그렇다면 인터넷상의 비물리적 데이터가 만들어낸 이미지가 물리적 작품으로 현실 공간인 전시장에 놓인다면 어떤 감정이 들까? 컴퓨터 화면으로 익숙한 비물리적 이미지가 현실 세계에 물리적으로 존재한다면? 포스트-인터넷의 대표적인 작가인 아티 비르칸트는 인터넷에서 수집하거나 그것을 변형한 다양한 이미지를 프린트하여 물리적 실체로 만들어낸다.

그의 〈이미지 오브젝트〉Image Objects 연작은 비물리적인 디지털 데이터 이미지를 일종의 추상 회화나 미니멀 조각과 같은 물리적 형식으로 가공하여 촉각적으로 느낄 수 있도록 우리 앞에 내놓은 작업이다. 이 작업은 전시 공간이라는 기존 미술 제도의 기틀이 되었던 물리적 공간에서 전시된다. 다시 말해서 비물리적인 디지털 데이터가 물리적인 제도 미술의 형식으로 재구성되는 것이다. 유사한 방식으로 최근 〈물리적 지지대〉 연작을 선보이기도 했다. 이렇게 현실 세계에 놓인 〈이미지 오브젝트〉 연작과 〈물리적 지지대〉 연작은 현실 세계의 물리적 작품과 인터넷상에서 익숙했던 비물리적 데이터를 잇는 유사성과, 두 세계를 구분하는 차이가 뒤섞이면서 우리의 인지를 교란한다. 작품이 가지고 있는 물리적/비물리적 속성은 감상자에게 이중적 경험을 안겨주고 이미지를 바라보는 경험과 감각을 확장시킨다. 작가는 이렇게 만들어진 작품을 전통적인 제도 미술 전시공간에서 전시할 뿐만 아니라, 카탈로그나 책으로 물질화하고, 심지어는 웹사이트에 올려 재再비물리적 상태

로 바꿔놓는다. 이로써 이 연작은 여러 층위의 의미를 지닌 작품이 되는 것이다. 그의 연작은 여전히 '인터넷'스럽지만, 또한 물리적 오브제로 존재한다. 증강현실에서 느껴지는 온라인과 오프라인의 불분명성이 이 연작에 내포되어 있다.

그런데 최근 동시대 예술을 연구하는 이론가 중에는 비르칸트의 이러한 연작이 보여준 작동 메커니즘, 즉 비물리적 디지털 이미지를 물리적 작품으로 재구성하는 방식에 대해 부정적인 견해를 나타내기도 한다. 이러한 목소리는 비르칸트의 작품들이 비물리성을 지닌 디지털을 모더니즘의 양식으로 소환하여 합병하는 것에 불과하다고 비판한다. 이렇게 '새로운 것과 오래된 것의 합병'이라는 긍정적 시각 뒤에는 '모더니즘 관례의 재활용'이라는 부정적 그림자가 길게 따라붙어 있다. 부정적 견해를 지닌 이론가들은 디지털-인터넷 예술가들이 여전히 기존의 물리적 제도인 미술 전시공간(미술관, 갤러리)에 전시되거나 수집될 수 있는 전통적인 작품형태를 포기하지 않았다고 여기는 것이다. 그들은 디지털-인터넷 예술가들이 여전히 검증된 전통적 예술의 구조 안에 머무르려 한다고 말한다. 현실과 가상이 뒤섞이고 있는 시대, 과연 동시대 예술가들은 전통적 예술의 구조 안으로 회귀하고 있는 것일까, 아니면 가상과 현실의 경계가 와해된 시대적 상황을 보여주는 것일까?

물질화된 '복붙' 미학:〈도상〉과《포토플라스틱》전시

디지털이 일상화되면서 복사가 쉬워졌다. 디지털 복제를 의미하는 "컨트롤 씨, 컨트롤 브이"는 일상용어처럼 사용될 정도다. 이제 텍스트(문자)뿐만 아니라, 이미지와 소리(음악)도 손실 없이 무한 복사, 저장, 공유가 가능해졌다.

예전에는 글은 필사로, 그림은 모방으로, 소리는 구전으로 복사했다. 아날로그 매체가 등장하면서는 책은 복사기로, 컬러 이미지는 사진으로, 카세트테이프는 카세트플레이어로 복제했다. 하지만 이러한 복제는 불완전한 복제였다. 그대로 복제되지 않고 손실되는 부분이 존재했다. 그래서 몇 번의 복제를 거치고 나면 원본과 확연히 다른 결과물이 되곤 했다. 하지만 디지털 복제는 또 다른 원본을 만드는 방식으로 원본과 복사물의 차이를 없앴다.

그렇다고 디지털이 완전한 마법을 부리지는 못했다. 복제는 쉬워졌지만, 제약은 있었다. 대부분 비물질적인 디지털 시스템 안에서만 복제가 이루어졌다. 다시 말해서 비물리적 세계를 넘어서 일상에서 물리적 형태로는 통용되기는 힘들었다. 디지털 가상과 물리적 현실 사이에는 뚫기 힘든 장벽이 있었던 것이다. 디지털 패러다임에서 '복사–붙여넣기'는 간단한 단축키로 짧은 시간에 가능하지만, 물리적 형체로 '복사–붙여넣기'하는 것은 간단한 일이 아니었다. On(1)과 Off(0)로 간단하게 구성된 이진

신호 체제의 디지털 데이터는 무한 복제가 가능하지만, 복잡한 구성요소가 필요한 물리적 현실에서는 그것을 그대로 구현하기가 쉽지 않았다. 따라서 디지털 데이터가 물리적 현실로 '복사-붙여넣기' 되는 양식은 디지털 이미지를 실물 형태의 프린터물로 출력하는 것 정도의 평면 차원에서 머물러 있었다. 디지털 데이터를 물리적 실체가 있는 입체적인 실물로 구현(복사-붙여넣기)하는 것이 불가능한 것은 아니었으나, 큰 비용과 기술이 필요한 일이었다. 그래서 일반적으로 산업적인 차원에서 대량의 공산품을 생산하기 위해 활용되었다.

하지만 이제 점점 가상의 디지털이 물리적 현실로 뚫고 나오고 있다. 바로 '3D 프린터'가 개발되면서 상황이 달라진 것이다. 디지털 시스템 안에서 가상으로 존재하는 비물리적 입체 데이터를 개인적 차원에서도 비교적 손쉽게 물리적 형체로 '복제-붙여넣기'가 가능해진 것이다. 이러한 변화는 현대 미술에도 영향을 미쳤다.

3D 프린터 기기가 상용화되면서 디지털 복제 미술의 지형이 변하고 있다. 본격적으로 비물리적인 디지털이 그 장벽을 뚫고 물리적 현실에서도 복붙기술을 작동시키고 있는 것이다. 그로써 디지털이 적극적으로 '미술관'이라는 미술제도에 노크를 하는 양상을 만들었다. 미술관(미술제도)을 벗어나고자 했던 디지털이 뒷걸음으로 다시 미술관으로 들어오고 있는 것이다.

3D 스캐닝 기술과 3D 프린팅 기술을 적극적으로 자신의

▲ 올리버 라릭, 〈도상〉, 2009, Polyurethane sculpture, 각각 29.4 × 16.5 × 10.5cm. © Oliver Laric

▼ 올리버 라릭, 《포토플라스틱》(Photoplastik) 전시 설치 전경, 2016. © Oliver Laric

작업에 도입하는 현대 작가 중 올리버 라릭은 그 분야에 두각을 보이는 작가다. 그는 과거와 현재, 진본과 모조, 가상과 실체에 대한 문제를 제기하며, 역사성과 동시대성을 잇는 문화 형성 과정을 파헤치는 작업을 해오고 있다. 라릭은 역사적 고대의 조각에서부터 디즈니 애니메이션에 이르기까지 다양한 인터넷상의 이미지를 수집하고, 이를 한편의 영상으로 재구성하는 작업을 선보이며, 모방과 반복, 참조와 인용이 어떻게 이미지를 역사화하는지 드러냈다. 그랬던 라릭이 근래에 와서 입체 작업에 집중하는 모습을 보인다. 이러한 변화는 3D 스캐닝-프린팅 기술의 상용화와 큰 연관성이 있는 듯하다. 2009년에 제작한 〈도상〉Icon-Utrecht은 3D 스캐닝-프린팅 기술을 활용하여 위트레흐트 성당(네덜란드)의 파괴된 중세 도상과 그 형태와 크기가 같은 여러 개의 폴리우레탄 복제물을 만든 작업이다. 그는 중세 조각(물질) → 3D 데이터(비물질) → 3D 프린팅(물질) 실물의 메커니즘을 작업에 도입함으로써 창조성, 원본성이 어떻게 디지털 시대에 변주되는지 보여주었다.

이러한 물질화된 '복사-붙여넣기'는 점점 더 대형화되는 형태로 진화되고 있으며, 더욱더 디지털 가상과 물리적 현실의 상호 호환성을 높이는 방향으로 진전되는 모습을 보인다. 2016년에 오스트리아 빈에 있는 빈분리파 미술관에서 선보인 《포토플라스틱》Photoplastik 전시에서는 이러한 경향이 두드러지게 나타났다. 그는 유명한 박물관과 협력하여 고전 조각 작

품들을 3D 데이터화하고 공개적으로 접근할 수 있도록 3D 예술작품보관소를 만드는 프로젝트를 진행했는데, 여기서 작업한 3D 데이터를 활용해서 전시 작품을 제작하였다. 그는 이 전시에서 폴리우레탄과 석고 조형이 섞여 있는 형태의 조각 작품을 선보임으로써, 감상자에게 원본성과 현재 기술의 복제성 사이의 모호한 관계에 관해 생각하게 했다. 또한, 전시에서 선보인 조각작품을 제작하는 데 사용했던 3D 데이터를 공개 도메인[1]에서 누구나 내려받아 활용할 수 있도록 공유했다. 이것은 원본이 되는 고전 조각 작품을 작가와 같은 특정인만이 아닌, 누구나 실물로 복제할 수 있는 구조를 만들어, 디지털 공간의 '복제-붙여넣기'가 현실공간에서도 상호 호환되는 양태를 드러나게 했다.

이러한 디지털의 물질화는 전시할 현실공간을 필요로 하게 되었다. 인터넷을 떠돌며 유동적으로 변하던 디지털 이미지가 이제 현실공간에 고정된 형태의 물질이 되어 자신의 자리를 요구하기 시작한 것이다. 이러한 현상을 이론가 클레어 비숍은 디지털이 전통적인 미술 형식에 스며들고 있다며 부정적으로 평가하고 있다. 그렇다면 디지털은 고전적 형식으로 회귀하고 있는 것일까?

1. 이 도메인 주소는 **threedscans.com**이다.

덜 새롭고 더 진부해진 디지털?

2014년에 개봉한 영화 〈그녀〉의 첫 장면은 이렇게 시작된다. "그 빛은 바로 당신이었어. …" 시어도어 트웜블리는 누군가에게 사랑을 속삭인다. 그 속삭임은 나무 액자 같은 모니터 속 가상 편지지에 필기체로 옮겨진다. "프린트!" 시어도어가 말한다. 곧바로 옆에 있는 프린터에서 마치 손으로 직접 쓴 듯한 편지가 출력된다. 그는 편지를 훑어본다. 그의 주변에 같은 일을 하는 많은 사람이 보인다. 이곳은 '아름다운 손글씨 편지 닷컴'.

주인공 시어도어가 '사만다'라는 인공 지능 컴퓨터 운영체제OS와 사랑에 빠지는 사건을 다룬 〈그녀〉는 사랑의 본질을 탐구하는 SF 로맨스 영화라 할 수 있다. 이 영화는 내용도 흥

미롭지만, 주인공의 직업과 테크놀로지 제품이 시선을 끈다. 영화에서 그려진 시대는 현재보다 진보된 기술을 가진 미래 시대다. 그런데 주인공은 손편지 대필 회사의 직원이며, 그가 사용하는 테크놀로지 제품들은 첨단 기술을 가졌으나 지극히 아날로그적이다. 영화 속의 상황이지만, 미래의 첨단 기술 시대는 왜 아날로그를 끌어안고 있는 것일까?

'아날로그의 반격'이라 쓰고 '디지털의 역습'으로 읽기

아주 최근까지만 해도 디지털화가 가능한 사물의 운명은 이미 정해진 듯했다. 잡지는 온라인으로만 존재할 것이고, 모든 구매는 웹을 통해서만 이루어질 것이며, 교실은 가상공간에 존재할 것이었다. 컴퓨터가 대신할 수 있는 일자리는 곧 사라질 일자리였다. 프로그램이 하나 생길 때마다 세상은 비트와 바이트로 전환될 것이고, 그 결과 우리는 디지털 유토피아에 도달하거나, 아니면 터미네이터와 마주칠 것처럼 보였다.

그러나 아날로그의 반격은 그와는 다른 내러티브를 보여준다. 기술 혁신의 과정은 좋은 것에서 더 좋은 것으로, 그리고 가장 좋은 것으로 천천히 나아가는 이야기가 아니라는 점이다.

— 데이비드 색스, 『아날로그의 반격』의 「프롤로그」 중에서

지난 몇 년간 '감성 디지털'이나 '디지로그'가 유행하더니 최

근(2019년 이후)에는 '뉴트로'라는 신조어가 그 자리를 차지하고 있다.[1] 뉴트로는 1981년부터 1996년에 태어난 밀레니얼 세대나 1997년 이후에 태어난 Z세대[2]에게 인기 있는 키워드로, 아날로그 매체의 감성이 있던 이전 시대의 문화를 즐기는 현상이다. 이러한 현상은 미래의 전망이 상실된 사회적 분위기 때문도 있겠지만, 물질적으로 잡히는 아날로그적 감성을 새롭게 인식했기 때문이다. 기성세대는 과거의 매체나 문화에 향수를 느끼지만, 밀레니얼 세대나 Z세대에게는 이것들을 처음 접하기 때문에 새로운 아이템으로 받아들인다.

뉴트로 이전에 디지로그가 있었듯이, 아날로그 매체나 문화에 대한 관심은 이미 오래전부터 있었다. 2017년에 세계적인 베스트셀러 데이비드 색스의 『아날로그의 반격』[3]이 국내에 번역·출간되면서 '아날로그의 반격'이라는 용어가 그 당시 회자되었던 것만 봐도 알 수 있다. 왜 이런 용어가 유행처럼 번져나가고 있는 걸까? 지금 우리의 시대가 기존의 디지털 시스템을 벗어나고 싶기 때문일까?

1. 디지로그(digilog)는 디지털과 아날로그의 합성어이다. 반면, 뉴트로(newtro)는 복고라는 뜻의 레트로(retro)에 새롭다는 뜻의 뉴(new)를 합친 말로, 새로운 복고주의 정도로 이해할 수 있다. 따라서 디지로그는 기술 매체 결합을, 뉴트로는 시대적 결합을 의미한다.

2. 미국의 퓨 리서치 센터(Pew Research Center)는 2019년에 각 세대를 사일런트 세대(1928~1945년생), 베이비붐 세대(1946~1964년생), X세대(1965~1980년생), 밀레니얼 세대(1981~1996년생), Z세대(1997년생부터)로 구분했다.

3. 데이비드 색스, 『아날로그의 반격』, 박상현·이승연 옮김, 어크로스, 2017.

필름카메라의 감성을 가져온 앱 '구닥'(Gudak). © Screw Bar Inc.

디지털이면서도 디지털을 뚫고 나오려는 이런 분위기는 앞에서 소개했던, 디지털 이미지를 물리적 실체로 만들어 현실의 전시공간으로 불러오는 현상, 즉 페이스북 프로젝트를 실제 전시공간에 구현했던 포니예스《숙취》전시나 아티 비르칸트의 온라인 이미지를 물리적 실체로 만드는 작업, 올리버 라릭의 3D 스캐닝-프린팅 작업 등의 예술 현상과도 연결된 듯 느껴진다.

필름카메라는 촬영이 쉽고 즉시 확인 가능한 디지털카메라에 밀려 과거의 유물이 되었다. 종이책은 전자책이 활성화되면서 사라질 것이라고 예언되었다. 모든 기록이 스마트폰과 같은 디지털 기기에 기록되면서 노트는 이제 필요 없을 것처럼 이야기되었다. 턴테이블을 통해 음악을 듣던 LP 레코드와 위크맨으로 대표되는 휴대용 미니카세트플레이어에 끼워 듣던 카세트테이프는 디지털 시대로 진입하면서 CD로 변하더니, 어느 순간 MP3가 되어 형체가 사라졌다. 그리고 인터넷이 일상화되면서 스트리밍 서비스로 그 모습이 완전히 바뀌었다.

반전은 지난 몇 년간 우리 주변에서 일어났다. 레트로가 유행처럼 번지면서 유행처럼 모두 아날로그 매체에 관심을 보이고, 마니아층이 형성되고 있다. 어린 시절 아날로그 매체를 사용해봤던 세대는 향수를 불러오는 매체로 여기며 다시 찾고 있고, 본-디지털 세대는 지금껏 만져보지 못한 새로운 매체로 아날로그 매체를 찾고 있다. 이것은 단순히 국내의 현상만은

독일의 댄스뮤직 음반회사인 콘토르 레코드의 '백투비닐(Back to Vinyl) 캠페인' 관련 이
미지. © Kontor Records

아니다. 전 세계적으로 유사한 현상이 나타나고 있다.

하지만 아날로그 매체는 구하기도 힘들고, 가격도 비싸며, 작동방식도 어렵다. 그렇다 보니 아날로그 감성을 담은 디지털이 그 대체재로 인기를 끌고 있다. 필름카메라에 대한 향수를 느끼고 싶거나 아날로그 감성을 경험하고 싶은 현대인은 필름카메라의 '불편함'을 고스란히 담은 '구닥'Gudak과 같은 스마트폰 앱을 즐겨 사용한다. '구닥'은 필름카메라처럼 필름 한 통(24장)을 모두 찍어야 다음 단계로 넘어갈 수 있으며, 마치 사진관에 필름을 맡기고 인화를 기다리듯이 3일이 지나야 그때 찍었던 사진을 확인할 수 있는 앱이다. 많은 사람이 이 앱에 환호했다.

전자책에 의해 사라질 것으로 생각되었던 종이책은 여전히 건재하며, 세계적으로 유명한 온라인 서점 아마존이나 국내의 유명 온라인 서점 알라딘, 예스24 등은 오프라인 서점을 내고 있다. 온라인 서점이 직접 책을 만져볼 수 있는 현실 서점으로 나타나고 있는 것이다. 필기구로 직접 정보를 기록하는 노트의 판매는 늘고 있으며, 손글씨인 캘리그래피가 유행처럼 번지고 있다. 그리고 예전에는 어린이를 위한 학습도구였던 색칠공부책이 이제는 감성을 키워준다며 어른을 위한 색칠공부책으로 변모해 출판되고 있다.

지금은 그 열기가 조금 식었지만 몇 년 전만 해도 LP레코드에 대한 관심이 높아지고 판매가 급속도로 치솟았다. 그리고 여전히 LP 마니아층을 형성하고 있다. 최근에도 LP로 음

반을 발매하는 경우가 종종 있다. 하지만 요즘의 세대는 카세트테이프다. CD와 함께 카세트테이프로 앨범을 발매하거나 아예 카세트테이프만 발매하는 경우가 왕왕 있다. 2015년 3월에 MoMA[뉴욕현대미술관]에서 전시회를 열기도 했던 천재 뮤지션 비요크는 2019년에 자신의 지난 앨범을 한정 수량의 카세트테이프로 출시했다. 우리나라의 경우, 2020년 여름을 겨냥하여 유두래곤(유재석), 린다G(이효리), 비룡(비)이 뭉쳐서 결성한 프로젝트 혼성 댄스 그룹 '싹쓰리'가 CD와 카세트테이프가 함께 담긴 앨범을 발매했다. 사실 LP는 아주 오래된 매체다. 그리고 카세트테이프는 휴대성을 높이기 위해 LP 후속으로 개발된 아날로그 매체다. 그런데 지금 다시 LP와 카세트테이프가 관심을 받고 있다. ─ 당연히 전체 음원 시장에서는 이 아날로그 매체로 발매하는 음원의 수준은 미비하다. 하지만 거의 사장되다시피 했던 아날로그 매체가 다시 주목을 받는 것은 눈여겨봐야 할 현상이다. ─ 이렇듯 디지털 기반의 사회는 예전의 아날로그 형태로 다시 돌아가고 있는 듯 보인다.

그렇다면 이 현상을 '아날로그의 반격'으로 볼 수 있을까? 이것을 아날로그로의 회귀라 단정하기에는 미심쩍은 부분이 많다. 단순히 회귀로 볼 수 없는 징후가 많기 때문이다. 일례로 백투비닐Back to Vinyl 캠페인을 보자. 2013년 황금디자인사자상을 수상한 이 캠페인은 독일의 댄스뮤직 음반회사인 콘토르 레코드의 프로모션 전략으로, LP 앨범을 마치 턴테이블로 들

는 듯한 '느낌'을 주는 전략의 디자인을 선보였다. 여기서 중요한 것은 '느낌'이다. 실제가 아닌 '느낌'을 전해준다는 사실이다. 이 캠페인을 위해 제작된 LP를 들을 때 턴테이블이 굳이 필요치 않다. 턴테이블 모양을 그려놓은 앨범 보호용 포장재가 있기 때문이다. 그려진 포장재의 턴테이블에 LP를 올리고 스마트폰으로 옆에 있는 QR코드를 찍은 후, 그 LP판 위에 스마트폰을 올려놓으면 음악이 나온다. 이것은 LP 앨범을 듣는 듯한 느낌만 줄 뿐이다. 실질적으로 음악은 스마트폰에서 흘러나온다. 위장된 아날로그다. 여기서 결국 핵심은 디지털이다. 필름카메라의 감성을 가져온 '구닥'도 마찬가지다. 사진을 찍자마자 바로 확인할 수 있는 디지털카메라의 편리성을 아날로그의 '불편함'으로 바꿔놓았지만, 스마트폰이라는 디지털 기기에서 작동하는 앱일 뿐이다. 결국 이것도 디지털이다. 근래에 여러 디지털 기기에서 디지털 펜을 통해 노트처럼 필기할 수 있게 만들었지만, 이것도 결국 디지털 안에서 일어나는 일이다. 이외에도 소위 아날로그 감성이라는 것의 대부분이 디지털 메커니즘 위에서 생성된다. 과연 이것을 '아날로그의 반격'이라고 할 수 있을까? 어쩌면 '디지털의 역습'이 아닐까? 디지털이 아날로그의 감성까지 흡수하고 있다.

이 시대 디지털 아트 전략은 낡은 예술을 집어삼키는 것?

《아트, 포스트-인터넷》(Art, Post-Internet) 전시 전경, 2014, UCCA, 베이징. ⓒ UCCA
Center for Contemporary Art

그렇다면 현재의 디지털 아트는 어떠한가? 디지털이 낡은 미술의 형식을 뒤집어썼다고 단순히 과거로의 회귀로만 단정지을 수 있을까? 디지털-인터넷 이후를 지칭하는 포스트-디지털, 포스트-인터넷을 연구하는 여러 이론가는 앞서 밝혔듯이 디지털과 인터넷이 전통적인 예술의 형식으로 회귀하고 있다고 비판한다.

포스트-인터넷을 선도적으로 알린 전시라고 평가되는《아트, 포스트-인터넷》2014.3.1.-5.11.도 별반 다르지 않다. 2014년 베이징의 UCCA^{Ullens Center for Contemporary Art}에서 개최된 이 전시는 부연설명이 없다면 단순히 일반적인 미술 작품 전시처럼 보일 뿐이었다. 심지어 진부한 전시처럼 보이기까지 한다. 전시 제목에 '포스트-인터넷'을 박아놓았지만, 이 전시에 선보인 모든 작품이 결국 물질적 외피를 가지고 있기 때문이다. 그렇기에 제니퍼 챈은 이러한 포스트-인터넷 아트를 "넷아트와 현대미술의 사생아"라고 규정했으며, "왜 그들은 거의 반세기나 지난 예술처럼 보이거나, 그러한 (낡은) 예술에 부응하는 예술을 만드는가? 왜 지금 나와 상관있는 온라인적인 것에 부응하는 예술을 만들지 않는가?"라고 의문을 제기하기도 했다. 이러한 지적은 유효하며 의미 있다. 분명 포스트-인터넷 아트가 디지털, 소프트웨어, 네트워크에 근거를 두면서도 영상, 사진, 회화, 조각 등과 같은 전통 예술 형태로 물리적 공간에 자신을 나타내고 있기 때문이다.

하지만 '아날로그의 반격'을 다르게 읽으면 '디지털의 역습'이듯이, 이러한 예술 현상도 단순히 '낡은 예술로의 회귀'가 아니라, 비물질성에서 '물질성으로의 확장'이고도 볼 수 있지 않을까? 단순한 복귀가 아닌, 어쩌면 인터넷의 새로운 '전략'이 아닐까?

지금 나타나는 아날로그적 형태는 과거의 아날로그와는 분명히 다르다. 지금은 단순히 과거의 형식을 그대로 재현하지 않는다. 작가 진 맥휴는 "인터넷이 이제 더는 새롭지도 않고, 더 진부한 것이 되었다"고 말했다. 진부해진 인터넷은 새로운 전략이 필요하다. 과연 이 시대의 새로운 디지털 전략은 무엇일까? 아날로그의 물성과 감성까지 집어삼키는 것이 디지털의 전략일까?

3부

폐 허

#인류세
#포스트휴먼
#재난
#재생
#커먼즈

'폐허'는 몰락의 자리와 새로운 희망을 품을 수 있는 자리라는 양면적인 의미를 가진 공간이다. 우리는 지금 폐허에 서 있는지도 모른다. 인간 문명은 현재 과도한 발전에 대한 경고장인 인류세를 받았다. 몰락의 자리다. 반면, 기술과 사회와 자연이 뒤섞인 새로운 테크노-생태를 구축하려는 몸짓도 있다. 희망의 자리다. 이 시대 휴머니즘 진영에서는, 고전적인 인간중심주의에 물들어 있는 트랜스휴머니즘이 몸을 부풀리고 있지만, 다양성을 추구하는 지금의 사회에서 이러한 고전적 인간중심주의를 벗어나야 한다는 비판적 포스트휴머니즘의 목소리에 공감하는 사람이 점점 늘고 있다. 공동체가 와해되는 현재 상황에서 세상에서 한 뼘쯤 떠 있는 전위적이고 신비로운 공동체로 많은 사람이 몰려들고 있으며, 매끄러움의 미학을 추구하는 대중의 취향에 따귀를 때리는 미술적 면모가 우리를 각성시킨다. 그런가 하면 폐허가 현대 사회의 초레어템으로 여겨지기도 하며, 그것은 매끈한 미술과 별반 차이 없이 자본 창출의 도구가 되기도 한다. 폐허조차 색다른 초레어템으로 만드는 자본주의의 포획성에 놀랄 따름이다. 신자유주의는 공동체의 삶을 폐허로 만든다. 그러나 공동체적 가치를 도모하는 커먼즈와 커머닝은 폐허의 삶을 재건할 수 있다는 꿈을 불어넣어 준다.

*　　*　　*

지구 역사에 인간의 흔적이 심각한 위기를 초래하고 있음을 지질학적인 학술용어로 경고하고 있는 '인류세'는 당대 미술에서도 중요한 주제다. 많은 미술가와 큐레이터는 기술 발전과 자본주의에서 파생되는 문제 때문에 변형된 지구의 지질을 미술의 새로운 탐구 주제로 삼고 있다. 그것을 잘 드러내는 사례가 2019년 베니스 비엔날레에서 황금사자상을 수상한 리투아니아관의 〈태양과 바다 (마리나)〉다.

　　인류세의 다른 이름은 '기후위기'와 '자본주의의 욕망'이다. 불구덩이로 향하는 행로를 바꾸기 위해서는 지금과 같은 근대적 기술 시스템을 해체하고 탈자본주의적이고 환경적인 시스템으로 재구축해야 한다. 그래서 지금은 테크노-생태 시스템이 필요한 시점이다. 그런 상황에서 과학과 공학, 디자인, 예술이라는 네 가지의 창의적 탐구가 통합된 유기적인 프로세스인 네리 옥스만의 '물질생태학'은 생태학적 차원뿐만 아니라, 산업적 차원, 더 나아가 미학적 차원에서도 의미 있게 다가온다.

　　지구를 폐허로 만든 것은 결국 고전적인 휴머니즘, 바로 인간중심주의다. 기술 발전은 물질적으로 인간의 신체나 지능을 향상시키고 있다. 하지만 이러한 상황은 철학적으로는 여러 존재론적 질문을 낳는다. '향상된 인간은 과연 인간인가?', '인간과 인간 아님을 구분하는 지점은 어디까지일까?'… 다시 말해서 기술 발전이 인간중심주의(고전적인 휴머니즘)를 '강화'하면서, 반대로 '해체'하는 양쪽 방향으로 우리를 이끌고 있다. 따

라서 '포스트휴먼'은 교전 지역에 꽂힌 팻말이다. 인간이 여러 주체 중 하나로 참여할 때, 즉 '탈인간'을 사유할 때, 인공지능을 우리의 도구가 아닌, 동료로서 그를 포스트휴먼으로 받아들일 수 있게 된다. 그러나 인간만을 중심에 놓으면 우리는 조물주 역할을 하는 향상된 '다음 인간', 유일한 포스트휴먼이 된다. 이것이 인간중심주의 해체의 '탈인간'적인 포스트휴먼과 강화된 인간중심주의의 '다음 인간'으로서 포스트휴먼의 모습이다. 이 두 모습은 천영환의 작업과 에두아르도 칵의 작업에서도 엿볼 수 있다.

폐허 같은 사막에서는 매년 9일간 자유롭게 신기한 아이디어를 실험할 수 있는 새로운 공동체가 형성된다. '버닝맨'이다. (2020년은 코로나19로 온라인에서 진행되었지만) 매년 미국 네바다주 사막에서 만들어지는 버닝맨은 자칫 히피들을 위한 광란의 축제로 오해될 수도 있다. 하지만 거기는 열 가지의 원칙, 혹은 신념을 기초로 다양성을 존중하는 가장 전위적이고 실험적인 임시공동체다. 이러한 공동체 실험은 금융 시스템을 통해 개인의 이익 추구를 극대화하면서 일상의 삶을 자본에 종속시켜 동질화하고, 결국 폐허로 만드는 신자유주의적 경제체제에 대한 새로운 행동주의라고도 할 수 있다. 반면 재난이나 폐허가 미술관으로 들어오기도 한다. 재난이나 폐허가 하나의 미술 작품으로 등장하게 된 것이다. 이것은 재난이, 폐허가 우리의 일상이 되었다는 의미인지도 모른다.

이제 재난, 혹은 폐허는 힙한 곳이 되었다. 매끄러움의 미학을 선호하면서도 색다른 것을 추구하는 대중의 심리는 노출 콘크리트, 한쪽이 무너진 벽, 심지어 폐공장을 찾아가서 커피를 마시고, 식사를 한다. 예술도 그것에 부흥하려는 듯 재난의 지역을 헤맨다. 폐허에 예술이 주입되는 순간, 그곳은 힙한 '초레어템'으로 변하고, 대중이 득달같이 몰려들고, 지대地代가 오르고, 젠트리피케이션이라는 신자유주의적 재난이 발생한다. 결국 예술가는 그 재난에 떠밀려 그곳에서 쫓겨난다.

예술은 폐허를 힙하게 만드는 가성비 끝판왕이다. 이것을 이미 간파한 정부나 지자체는 소외지역을 재생한다는 미명 아래 예술가의 손에 돈 몇 푼 쥐여주며, 그곳을 변화시키길 종용한다. 미술이 미다스의 손을 가지고 있기 때문이다. 어셈블의 〈그랜비의 네 거리〉 재생 프로젝트를 통해서 알 수 있듯이, 거칠고 투박한 재난적 상황을 예술은 공동체의 의미를 살리는 공간으로 재탄생시킬 수 있다. 하지만 진정성 없는 예술은 위장술일 뿐이다. 이 프로젝트가 성공할 수 있었던 것은 어셈블이 폐허를 진정성 있게 대했기 때문이다.

예술가에게 숙명처럼 따라다니는 젠트리피케이션은 소유체계로 구성된 고도화된 자본주의의 민낯이다. 하지만 소유체계에 저항하며 '공통의 부'의 원리를 되찾기 위한 커먼즈와 커머닝은 전 세계적으로 실험 중인 새로운 체제이다. 유명작가의 꼬리표를 달고 고가 소유물로 전락하여 자본주의 폐허에

널브러져 있는 미술을 '공통적인 것', '누구에게나 속하는 것'으로 끌어올리려는 시도가 바로 커머닝으로서의 예술 행동이다. 커먼즈 예술은 예술의 새로운 형상을 조형하는 탈자본된 미래의 예술이라고 할 수 있다. 여기서는 예술 커머닝 사례로서 메이커 운동과 프리츠 헤이그의 공동체 작업에 주목했다. 이런 시도는 새로운 공동체를 꿈꾸게 한다.

폭주 기관차처럼 달려왔던 자본주의는 지구의 생태계부터 개인의 삶까지 폐허로 만들었다. 앞서 말했듯이 폐허는 무너진 장소를 의미한다. 무너져야 새로운 것을 세울 수 있다. 폐허의 다른 의미는 새로운 것을 세울 수 있는 공간이다. 그래서 폐허는 가능성의 공간이며, 내일의 공간이다.

태양과 바다와 인류세, 그리고 물질생태미학

20여 명의 휴양객은 수영복을 입고 피크닉 매트 위에서 휴식을 취하고 있다. 잡지를 읽는 사람도 있고, 낮잠 자는 사람도 있다. 어떤 꼬마는 그림을 그리고 있다. 아이들은 공놀이하고, 어떤 사람은 강아지를 끌고 산책을 한다. 우리가 해변을 생각하면 떠오르는 모습 그대로다. 2019년 제58회 《베니스 비엔날레》에서 황금사자상을 받은 〈태양과 바다 (마리나)〉Sun & Sea(Marina)는 이런 모습이었다.

오페라-퍼포먼스 〈태양과 바다 (마리나)〉

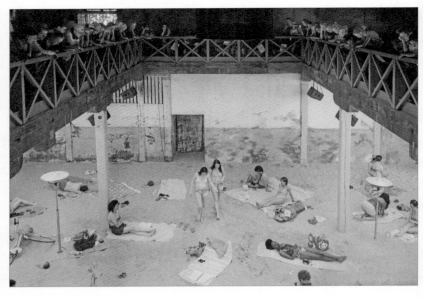

▲ 리투아니아 국가관 전시 〈태양과 바다 (마리나)〉 전시 모습. ⓒ Jean-Pierre Dalbéra

▼ 〈태양과 바다 (마리나)〉 전시에서 해변의 상황을 연출하는 배우들. ⓒ Sam Saunders

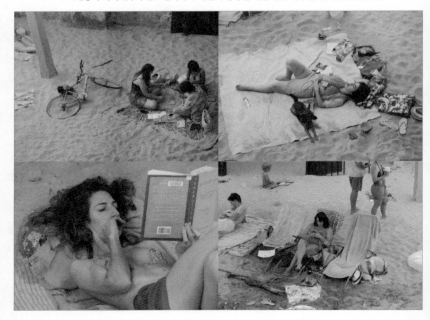

세계 3대 비엔날레를 꼽으라면,《베니스 비엔날레》,《휘트니 비엔날레》,《상파울루 비엔날레》라고 할 수 있다. 그중《베니스 비엔날레》는 1895년에 처음 시작되어 홀수 해에 열리는데, 본 전시(국제전)와 국가관 전시로 나뉘어 진행된다. 본 전시는 비엔날레 총감독이 직접 기획하는 전시고, 국가관 전시는 각국의 국가가 자체적으로 기획하는 전시다. 2019년 본 전시는 런던 헤어워드 갤러리 관장인 랠프 루고프가 '난세에 사람으로 살기보다 태평기에 개로 사는 게 낫다'寧太平犬, 不做亂世人는 '가짜 중국 속담'을 빌려, '흥미로운 시대를 살아가기'를 주제로 전시를 기획했다. 그는 시공간의 경계를 무너트리고, 가짜뉴스가 횡행하는 이상하지만 재미있는 과잉 인터넷 시대를 보여주고자 했다.

2019년《베니스 비엔날레》에서는 해변이 황금사자상을 받았다. 바로 리투아니아 국가관 전시인 〈태양과 바다 (마리나)〉가 그 해변이다. 오페라-퍼포먼스(오페라 형식을 차용한 퍼포먼스)로 불리는 이 작품은 아이에서 노인까지 다양한 나이의 20여 명의 배우가 ─ 강아지도 있다 ─ 건물 안에 인공으로 만들어진 해변에서 일광욕도 하고, 책도 읽고, 공놀이도 하고, 스마트폰을 만지작거리기도 하는 등 일상적인 해변의 모습을 보여준다. 이러한 인공해변의 모습 위로 잔잔한 선율의 오페라 음악이 깔린다. 더러는 배우들이 직접 노래를 부르기도 한다. 관람객은 오페라 극을 관람하듯 위층에서 목제 난간에 기대어

아래층의 인공해변을 내려다보면서 〈태양과 바다 (마리나)〉를 감상한다. 미술 전시장에서 만나게 된 해변의 풍경은 말로 형용할 수 없는 낯선 감정이 들게 한다. '미술 전시에서 해변을 보게 되다니 ….'

이 〈태양과 바다 (마리나)〉는 런던의 서펜타인 갤러리 큐레이터인 루시아 피트로이스티가 기획하고, 루자일 바치우케이트, 바이바 그레이니트, 리나 라플리테 세 작가가 참여한 작품이다. 이 작품은 무슨 의미가 있을까? 해변을 고스란히 전시로 가져온 이유는 왜일까? 사람들의 시선을 끌기 위해서? 상식을 깬 미술을 선보이기 위해서? 틀린 답은 아닐 것이다. 이 작품은 미술에 대한 기존의 상식을 깨고 있고, 그 색다른 모습 때문에 사람들의 시선을 끌었다. 하지만 여기에서 끝이 아니다.

이 작품의 가장 중요한 요소는 인공해변을 흐르고 있는 오페라 선율과 일부 배우들이 직접 부르는 노랫말이다. 인공해변의 배경음악처럼 흐르는 선율과 합창은 우리가 휴양지에서 무심코 버리는 쓰레기가 기후 변화를 가져올 수 있으며, 이것은 환경 재앙이 되고 세계 종말에 이를 수 있음을 경고한다. 인공해변의 모습은 매우 평범하고, 편안하고, 시원하고, 나른해 보여서 이것이 세계의 끝으로, 세계의 종말로 우리들을 인도하고 있다고 생각하기 힘들다. 하지만 실제로는 이 일상적인 모습이 우리를 세계의 끝으로 인도하고 있음을 이 해변은 말하고 있다. 작가들은 다음과 같이 말했다.

〈태양과 바다 (마리나)〉의 핵심은 우리 인류가 맞이한 지구 규모의 위협이 우리 자신에 의해 누적된 것이라는 사실을 알지 못함을 보여준다는 점이다.[1]

인류세라는 경고장

지질학적 연대는 중요한 지질학적 사건에 따라서 누대, 대, 기, 세, 절로 나뉜다. 지질학적으로 우리는 현생누대 신생대 제4기의 홀로세에 살고 있다. 홀로세는 약 1만 2,000년 전에 시작되었으며, 가장 최근의 빙하기가 끝나고 기온이 안정화된 간빙하기가 지속되면서 인류 문명이 발전하였다.

하지만 2000년대부터 몇몇 학자들이 지금 우리가 홀로세와는 다른 '인류세'라는 새로운 시대에 들어섰다고 말하기 시작했다. 인류가 지구에 남긴 흔적이 지질학적으로는 눈 깜짝할 사이지만 다른 지질시대와 뚜렷이 구분될 만큼 이질적이기 때문이다. 그리고 그 대표적인 화석으로 플라스틱, 콘크리트, 알루미늄, 방사성 물질, 닭 뼈 등이 꼽히고 있다.

어떻게 보면 인류세는 지질학적인 학술용어처럼 보인다. 하

1. Polina Lyapustina, "Lithuanian Contemporary Opera Wins Venice Biennale's 2019 Golden Lion", *Opera Wire*, 2019년 5월 11일 수정, 2020년 12월 18일 접속, https://operawire.com/lithuanian-contemporary-opera-wins-venice-biennales-2019-golden-lion/.

지만 이 단어는 단순히 학문적 연구의 영역에서 존재하는 관념적인 용어가 아니다. 이것은 하나의 경고이다. 지구 역사에서 인간의 흔적이 심각한 위기를 초래하고 있다는 경고다. 이 위기 상황은 고스란히 지질시대의 지층으로 압축되고 있다. 이것이 바로 인류세라는 용어의 본 모습이다.

리투아니아 국가관 전시 〈태양과 바다 (마리나)〉는 이것을 분명히 보여준다. 너무도 평온하고 나른하고 한가로운 해변의 일상은 끊임없이 플라스틱 같은 지구 환경을 파괴하는 쓰레기를 남기는 활동이다. 너무 일상적이어서 아무도 그 위험을 인식하지 못하지만, 이 일상적 활동은 환경 파괴와 인간의 종말을 끌어당기는 치명적 행위다. 그런데 아무도 이 행위의 위험성을 모르며, 이 행위는, 이 해변의 나른한 모습은 전혀 위험해 보이지 않는다. 차라리 평온하다고 해야 맞다. 하지만 이 활동은 미세하게 끊임없이 지구의 환경을 파괴하고 있다. 이런 파괴를 상징적으로 알려주는 것이 인공해변 위를 떠도는 오페라의 선율과 합창이다. 평온한 해변의 일상 위로 기후 변화와 세계의 종말에 관한 내용이 담긴 현대 오페라가 울려 퍼진다. 너무나 평온한 일상의 사이사이에 균열을 만들며 그 균열 사이로 환경 파괴와 인간 종말의 이야기가 퍼져간다. 이것은 너무 이율배반적인 모습이다. 〈태양과 바다 (마리나)〉의 인공해변은 마치 진짜 해변처럼 아주 밝고 여유롭다. 진짜 해변도 이와 다르지 않을 것이다. 하지만 이곳은 아주 암울하고 어두운 세계 종

말을 재촉한다. 이것이 인류세로 명명되어 인간에게 날아온 경고장의 내용이다.

〈태양과 바다 (마리나)〉는 겉으로 보기에 생기발랄하고 밝고 가벼운 작업이다. 하지만 그 내용은 무시무시하다. 우리는 이 오페라-퍼포먼스를 보며 마냥 신기해하고만 있을 수 없다. 이 무서운 경고가 현실이 되지 않도록 우리는 무엇을 해야 할 것인가?

과거가 빼앗은 미래

내 메시지는 이것입니다. 바로 우리가 당신을 지켜볼 것이라는 사실.… 생태계 전체가 붕괴되고 있습니다. 우리는 대량 멸종의 시작점에 있습니다. 그런데 여러분이 말할 수 있는 것은 전부 돈과 영원한 경제 성장의 이야기들뿐입니다. 어떻게 감히 그럴 수 있습니까?

2019년 9월에 열렸던 유엔 기후행동 정상회의에서 그 당시 16세였던 환경운동가 그레타 툰베리는 기성세대에 분노하며 소리쳤다. 툰베리는 이 정상회의에서 연설하기 위해 배기가스를 뿜어내지 않는 약 18m의 소형요트를 타고 2주간 대서양을 가로질러 영국 플리머스 항에서 뉴욕까지 4,800km를 항해했다. 그는 뉴욕에 도착해서 "자연에 관한 전쟁은 반드시 끝나야 한

다"라고 말했다고 전해진다.

　툰베리가 주목받기 시작한 것은 2018년 8월 스웨덴 국회의 사당 앞에서 기후변화에 따른 대책 마련을 요구하는 1인 시위를 시작하면서다. 시위에도 정부가 큰 반응이 없자, '등교 거부 시위'를 시작했고, 이로 인해 전 세계적으로 주목을 받았다. 그 후 휴학하고 유럽 전역을 돌며 환경운동에 전념했고, 유엔 기후행동 정상회의까지 참석하게 된 것이다. 툰베리는 최연소로 2019년 『타임』의 '올해의 인물'로 선정되기도 했다. 그만큼 툰베리의 절박한 호소와 격한 분노가 많은 사람을 움직였다고 할 수 있다.

　이렇게 많은 사람이 공감하는 것은 어린 소녀의 절규 때문일까? 단순히 그것 때문만은 아닐 것이다. 아마도 기후변화를 지금 세계가 몸소 체험하고 있기 때문일 것이다. 세계 곳곳에서 기상이변이 속출하고 있다. 2019년 11월 베니스에서는 150년 만에 닥친 홍수로 큰 피해를 입었다. 2020년 봄에는 일본 규슈지역에 기습 폭우가 내렸고, 중국 남부에는 두 달여간 폭우가 지속되어 물난리가 났다. 그 사이 서유럽은 폭염과 가뭄으로 큰 어려움을 겪었다. 우리나라도 2020년에는 긴 장마를 경험했다. 이것은 33년 만에 가장 늦게까지 이어진 장마였다. 이렇듯 전 세계에서 관측 사상 최초라는 기상이변이 매년 새롭게 갱신되고 있다.

　2019년 5월 영국 일간지 『가디언』은 "앞으로 '기후변화'라고

하지 않고 '기후 비상사태', '기후위기', '기후실패' 등을 사용하겠다'라고 밝혔다. "기후변화는 수동적이고 온화한 느낌을 준다"는 이유에서다. 그런가 하면 '지구온난화'global warming도 다른 표현으로 바꿔야 한다는 목소리도 있다. 'warming'은 지구가 천천히 데워지는 인상을 주는데, 지금은 뜨겁게 끓어오르고 있기 때문에 warming 대신 'heating'을 써야 한다는 것이다.

지난 100년간 지구 온도가 1도 상승했다. 여기서 0.5도 더 올라가면 본격적으로 위험이 눈에 보이기 시작할 것이다. 지금의 상황이라면 그 시기는 2040년이 될 것으로 전망한다. 만약 온도 상승이 2도를 넘으면 지구의 생명체는 하나도 살아남아 있지 않게 된다.

이러한 지구의 위기는 인간이 가져온 것이다. 지금 우리는 지질학적으로 홀로세에 살고 있지만, 7천 년의 홀로세 기간의 평균 기온 상승률보다 1970년 이후 지구 평균 기온이 170배 높은 상승률을 보이고, 최근 20년 사이에 대기 중의 이산화탄소 농도가 기존 간빙기의 평균보다 100배 상승했다. 또한 전체 척추동물 중 야생동물의 비중이 감소했다. 지상의 척추동물을 중량으로 비교하면, 소와 돼지, 닭 등의 가축이 전체 중량의 67%를 차지하고 있고, 인간이 30%를 차지하고 있다. 따라서 인간과 인류 문명의 산물인 가축을 합하면 97%나 된다. 결국 현재 야생동물은 3%에 지나지 않는다. 이처럼 우리는 홀로세 안에서 홀로세와 다른 이질적인 기간을 보내고 있는 것이

다. 이러한 이유로 홀로세와 구분되는 인류세라는 새로운 시대를 명명하게 된 것이다.

인류세는 '자본세', '대농장세'로도 불린다. 이러한 명칭이 함의하고 있는 것은 근대의 산업 성장 아래에 흐르는 자본 증식의 욕망이다. 이것을 지적하기에는 '인류세'라는 지질학적 개념은 너무 가벼울 수도 있다. 제이슨 W. 무어는 '인류세'가 너무 명명이 쉬운 이야기를 만들어낸다고 비판한다. 그 까닭은 "인류세라는 개념이 근대성의 전략적인 권력관계와 생산관계에 새겨진 자연화된 불평등과 소외, 폭력에 이의를 제기하지 않기 때문이다. … 우리가 이들 관계에 관해 생각하도록 전혀 요구하지 않기 때문이다. … 불평등, 상품화, 제국주의, 가부장제, 인종적 구성체, 그리고 그 밖의 많은 것은 대체로 고려되지 않는다. … 기껏해야, 문제의 틀을 잡는 작업에 대한 사후 첨가물"로 인식될 뿐이다.[2] 이러한 무어의 지적은 인류세가 단순히 환경오염의 문제가 아니라는 사실을 알려준다. 그는 근대의 작동 방식이 실패했음을 지적하는 것이다.

이런 상황에서 우리는 어떻게 해야 할까? 비닐봉지 대신 장바구니를 사용하면 될까? 텀블러를 들고 다니며 종이컵 대신 사용하면 기후위기를 극복할 수 있을까? 분리수거를 잘하는

2. 제이슨 W. 무어 『생명의 그물 속 자본주의』, 김효진 옮김, 갈무리, 2020, 274~275쪽.

것으로 이 상황을 변화시킬 수 있을까? 분명 환경에는 긍정적 변화는 있을 것이다. 하지만 그 효과는 무척 미미할 것이다. 그렇다면 우리는 어떻게 해야 할까? 대량생산체제가 없는 과거로 돌아가야 할까? 그렇다면 산업혁명 시기 이전으로 우리 삶을 되돌리는 게 가능할까? 인류가 멸망하지 않는 한 거의 불가능한 일이다. 인류의 욕망이 너무 크기 때문이다. 우리는 전통적인 기술 생산 시스템을 해체하고 탈자본주의적이며 환경적인 시스템으로 재편해야만 할 당면 과제를 부여받았다. 그래야 비로소 우리에게 닥친 기후위기, 인류세라 일컬어지는 자본화된 인간중심주의가 낳은 불타는 시기를 조금이라도 잠재울 수 있기 때문이다.

이광석은 「'인류세' 논의를 둘러싼 쟁점과 테크노-생태학적 전망」의 마지막을 이렇게 끝맺는다. "오늘 '인류세'의 가장 큰 딜레마는 그것의 생태공포식 정의법을 넘어서는 일에 달려 있다. 희망의 미래를 위해 궁구할 일은 인간의 성장력을 지우려 하거나 성과를 부정하는 것이 아니라, 과학기술-사회-자연의 '뒤섞이고 이질적인 전선들 전체 위에서 접합'한 새로운 테크노-생태 실천을 도모하는 일이리라." 그리고 이 구절의 각주에 따르면 "가타리는 세 가지 '사회적 생태철학'의 비전을 갖고, '생태계(자연)', '사회-개인(주체) 준거세계', '기계권(과학기술의 인공계)' 사이 상호작용을 횡단해 생태학적 사유와 실천을 꾀할 것을 요청했다"라고 적고 있다.[3]

우리는 기술과 사회와 자연이 뒤섞인 새로운 테크노-생태를 구축해야 한다. 과거로의 회귀가 아니라, 새로운 미래를 설계해야 할 것이다. 그런 측면에서 네리 옥스만이 진행하고 있는 '물질생태학'은 새로운 테크노-생태에 관한 청사진을 그리고 있어서 남다르게 보인다. 그의 물질생태학은 산업적 차원에서나 생태학적 차원에서, 더 나아가 미학적 차원에서도 의미 있는 작업이다.

사실 네리 옥스만은 2018년 초 브래드 피트와의 스캔들로 미국 연예계에서 잠깐 화제를 끌었던 인물이기도 하다. 그는 브래드 피트가 안젤리나 졸리와 이혼한 후 첫 스캔들의 주인공이었다. 하지만 그는 단순히 연예계에서 반짝 소비될 인물이 아니다. 브래드 피트와의 스캔들 이전부터 옥스만은 건축과 디자인계에서 유명인사였다.

건축가 × 생물학자 × 엔지니어 × 디자이너 × 예술가

MIT미디어 랩의 교수이기도 한 네리 옥스만은 건축가이며, 생물학자, 엔지니어, 디자이너이기도 하다. 그는 '매개물질 그룹'Mediated Matter Group을 이끌고 있으며, 생물학, 공학, 재료

3. 이광석, 「'인류세' 논의를 둘러싼 쟁점과 테크노-생태학적 전망」, 『문화과학』 97호, 2019년 봄호, 54쪽.

과학, 컴퓨터 과학을 넘나들며 작업한다. 2015년 TED 강연을 했을 정도로 옥스만의 연구는 인정을 받고 있으며, 2016년 세계경제포럼에서 문화 선두자 상과 MIT콜리어Collier 메달, 빌체 디자인 상 등 40개가 넘는 상을 받을 정도로 탁월한 인물이다. 2020년 2월 말에는 MoMA에서 전시까지 열었다. 이제 그는 예술가라고도 불려야 할 것이다.

그런데 2020년에는 코로나19가 전 세계를 마비시켰다. 안타까운 일이지만, 2020년 초반부터 그해 내내 전 세계의 공공문화공간은 코로나19로 문을 굳게 닫아야 했다. 어느 순간 미국은 코로나19의 피해나 확산 속도에 있어 1, 2위를 다투는 나라가 되었고, 메가시티인 뉴욕은 그 피해가 상상을 초월할 정도가 되었다. 이런 시기에 MoMA에서 《네리 옥스만 : 물질생태학》Neri Oxman : Material Ecology이라는 제목으로 옥스만의 전시가 개최되었다. 2020년 2월 22일 오픈한 이 전시는 5월 25일까지 진행하는 것으로 계획되어 있었다. 하지만 코로나19가 확산됨에 따라 MoMA가 전시를 잠정적으로 중단함으로써 결국 전시를 오픈한 지 얼마 되지 않아 현장 전시는 막을 내렸다. 그렇지만 다행히도 그해 5월 14일부터 오랜 기간 동안 MoMA 공식 웹사이트에서 온라인 전시로 진행되어 간접적으로나마 전시를 경험할 수 있게 했다.

미래에는 자연과 인공의 구분이 불가능하다

"결국, 미래에는 자연과 인공, 좋은 것과 나쁜 것을 구별하고 나누는 일이 불가능하리라고 생각한다." 옥스만의 말이다. 이 말은 그가 추구하는 목표를 알려준다. 그는 '과학'과 '공학(기술)', '디자인', '예술'이라는 4가지의 창의적 탐구가 통합된 유기적인 프로세스를 꿈꾸고 있다. 그는 통합적인 사유 방식을 가지고 있다. 과학은 기술자가 사용하는 지식을 생성하고, 더불어 예술은 세상에 관한 새로운 인식체계를 생산하여 새로운 과학적 탐구를 불러일으킨다. 기술자는 디자이너가 사용하는 실용적인 유·무형의 프로그램을 생산하고, 디자이너는 이것을 활용해 예술가에 의해 생성된 새로운 인식을 행동 변화의 구체적 물건으로 생산한다. 이러한 디자이너의 생산은 다시 과학과 예술의 탐구에 영향을 미친다. 옥스만은 이렇게 과학, 공학(기술), 디자인, 예술이라는 4가지 창의적 탐구 영역이 무한루프처럼 끝없이 순환하는 상황이 자연생태학과 별반 다를 것이 없다는 생각에서 '물질생태학'이라는 용어를 만들어냈다. ─ MoMA의 전시에서는 이 용어를 그대로 사용했다. ─ 그가 말하는 물질생태학이란 과학적으로 개발된 소재와 디지털 제조 방식, 유기적 디자인 양식을 융합하여 자연을 닮은 생성 프로세스와 사물을 만들어내는 연구를 의미한다.

MoMA의 옥스만 전시를 기획한 큐레이터 파올라 안토넬리는 네리 옥스만에 대해 다음과 같이 이야기를 했다. "네리는 그녀가 있는 시간보다 앞서 있는 사람이다. … 과학적인 근거와

신뢰를 지닌 그녀의 작업은 너무나도 아름답다. 그녀의 작업은 모든 사람을 향한 보편적인 호소력을 가지고 있다." 안토넬리의 이러한 발언은 옥스만의 작업에 대한 과도한 찬사처럼 들린다. 하지만 그가 작업을 통해 성취하고자 하는 것을 알게 되면, 안토넬리의 말이 그저 찬사로만 들리지 않는다.

옥스만은 우리 주변의 제품과 건물을 디지털 제조과정과 생물학적 생성과정을 결합한 프로세스로 생산하여 마치 생물체처럼 살아 숨 쉬는 창조물을 만들고자 시도한다. 옥스만이 2015년 TED 강연 '기술과 생물학이 만나는 지점에서의 디자인'에서 사람의 피부를 예로 들어 이야기한 것을 통해 우리는 그가 추구하는 작업 방향을 알 수 있다. 그는 한 신체를 구성하는 피부도, 얼굴 피부는 얇고 모공이 크지만, 등의 피부는 두껍고 모공이 작다고 말한다. "자연에서는 같은 종류로 조립된 물체를 찾을 수 없다." 그의 말이다. 한 생물도 다른 요소들로 구성되었다는 것이다. 옥스만은 이러한 방식을 적용한 예로 파리 패션쇼에 보내기 위해 자신이 3D 프린팅으로 봉제선 없이 제작한 망토와 치마를 보여줬다. 이 옷은 딱딱한 외곽을 지녔지만, 허리 부분은 유연하게 만들어, 봉제선 없는 하나이면서 부분적으로 다른 기능을 수행할 수 있다. 생물의 피부 특성을 옷으로 구현한 것이다. 기능적으로나 물질적으로나 최대한 자연을 닮으려는 노력이다.

옥스만의 가장 유명한 작업은 실제 누에 6,500마리로 자연

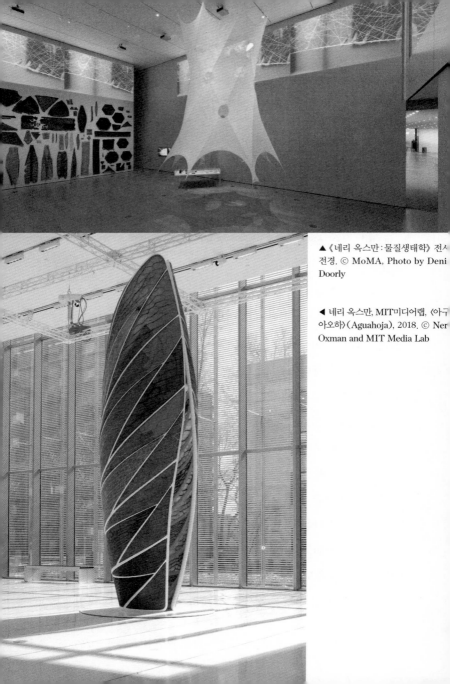

▲ 《네리 옥스만 : 물질생태학》 전시 전경. © MoMA, Photo by Deni Doorly

◀ 네리 옥스만, MIT미디어랩, 《아구아오하》(Aguahoja), 2018. © Neri Oxman and MIT Media Lab

적인 실크 구조물을 만들어낸 〈실크 파빌리온 II〉^{Silk Pavilion II}
이다. 2013년에 시도된 이 작업은 누에가 어둡고 낮은 온도로
이동하는 특성을 이용해 빛과 열을 분배하는 프로그램을 만
들어 누에의 움직임을 조정하여, 누에가 마치 하나의 살아있
는 프린터처럼 실크 섬유를 뽑아내며 이동하여 구조물의 틈을
메우도록 했던 작업이다. 이런 과정을 통해서 그는 실크 구조
물을 만들었다.

3D 프린팅 기술의 전도사라고 불리는 옥스만은, 기술 진보
로 등장한 3D 프린팅 기술을 생물학적 구성 요소와 통합함으
로써 생물학과 기계공학이 유기적으로 하나가 되는 미래의 기
술 환경을 만들고 있다. 누에를 이용한 이 방식 또한 3D 프린
터가 3차원에서 재료를 쌓아서 사물을 만들어내는 방식과 유
사하다. 다만 그 역할을 3D 프린터가 아닌, 누에가 하게 한 것
이다. 이 작업은 기계공학적 제조방식과 생물학적 생성과정을
결합한 것으로, 그가 말한 "미래에는 자연과 인공의 구분이 불
가능하다"는 것을 분명하게 보여준다. 2020년 MoMA 전시에
서도 〈실크 파빌리온〉 작품을 새롭게 선보였는데, 이번에는 1
만 7천 마리의 누에를 사용했다. 이 전시에서는 〈실크 파빌리
온〉을 포함하여 그가 지난 20년간 작업했던 7가지의 주요 프
로젝트를 선보였다.

현대 미술의 중심지인 미국 뉴욕에서, 그것도 현대 미술
의 대표적인 전시장으로 손꼽히는 MoMA에서 전시를 열었다

는 것은 옥스만의 작업이 현대 미술에 맞닿아 있음을 의미한다. MoMA의 전시는 그가 미술계로 도약하는 발판이 될 것이다. 사실 그는 디자이너로 시각예술계에서 활동하고 있었다. 이미 2012년에는 프랑스 파리의 퐁피두 센터에서 《상상의 존재들 : 아직 등장하지 않은 것들의 신화》라는 전시를 했었다. 그는 이전부터 미술계 안에서 활동하고 있었다.

그는 건축가이며, 생물학자이며, 엔지니어이며, 디자이너이며, 예술가다. 그의 작업은 기계공학적이면서, 생물학적이면서, 예술적이다. 모든 것은 뒤섞여 있다. 그가 만들어낸 물질생태학, 즉 기술과 사회와 자연이 공존하는 새로운 테크노-생태 시스템은 예술작품처럼 아름답다.

이것이 우리가 설계해야 할 미래의 시스템이 아닐까.

휴머니즘을 버리는,
혹은, 휴머니즘을 취하는 포스트휴먼

접두어로 쓰이는 '포스트'post-는 여러 의미를 동시에 가지고 있는 단어다. 시간상으로 '~이후'나 '~다음'의 의미를 지니고 있기도 하고, 존재론적으로 '넘어선', '탈'脫을 의미하기도 한다. '포스트'가 접두어로 붙은 용어로 가장 유명한 용어는 '포스트모더니즘'으로, 번역하면 시간상으로 '현대주의 이후', '후기현대주의'[1]로, 존재론적으로 '현대주의 너머', '탈현대주의' 정도로 해석될 수 있다. '포스트-디지털', '포스트-인터넷', '포스트-온

1. 국내에서는 모더니즘을 '근대'로, 포스트모더니즘을 '현대'로 말하기도 하지만, 엄밀히 말하면 서구의 예술 용어로서의 modern은 '근대'와 '현대'를 모두 일컫는다. 여기서는 모던을 '현대'로 번역하고자 한다.

라인'도 같은 맥락으로 해석이 가능하며, 2020년 유행했던 '포스트 코로나' 또한 동일하게 해석할 수 있다.

'포스트휴먼'도 마찬가지다. 포스트를 시간상으로 '인간 이후', '다음 인간', 즉 '향상된 인간', '초인간'으로 해석했을 때는 인간의 진화된 형태를 의미한다. 진화된 형태란 신체적 기능이 증강된 사이보그 인간이나 지능이 높아진 인간, 유전적 변이로 초능력을 가진 인간, 죽지 않는 인간 등 신체나 지능의 능력이 지금의 인간보다 향상된 인간을 의미한다. 이러한 인간 향상을 추구하는 쪽이 바로 트랜스휴머니즘이다.

다른 해석도 가능하다. 존재론적으로 포스트를 받아들일 경우, '인간 너머', '탈인간'으로 이해할 수 있다. 이럴 경우 인간을 벗어난다는 것이기 때문에 인간으로만 국한되지 않는다는 의미를 갖는다. 다시 말해서 지금까지의 전통적인 인간중심주의를 벗어난다는 의미다. 인간중심주의에서 배제했던 행위자인 '인간 아닌 것', 혹은 '비인간'을 인간과 동등하게 주체의 자리로 불러오는 것이 바로 '탈인간'이 지닌 의미라 할 수 있다.

여기서 '테세우스의 배'가 지닌 역설을 떠올려본다. 테세우스는 배를 타고 크레타섬에 들어가 그곳에 있는 괴물 미노타우루스를 죽이고 제물로 바쳐질 뻔한 사람들을 구해 돌아왔다. 아테네인들은 테세우스의 영웅적인 행적을 기리기 위해서 그의 배를 팔레론의 디미트리오스 시대까지 1천여 년간 유지·보수하며 보존했다. 아테네인들은 널빤지가 부식되면 뜯어내

고 튼튼한 새 목재로 갈아 끼웠다. 겨우 몇 개를 갈아 끼울 때는 테세우스가 탔던 그 배였겠지만, 그렇게 거듭해서 헌 널빤지를 새 걸로 갈아 끼워서 그 배 전부가 바뀐다면, 그것을 테세우스의 배라고 부를 수 있을까? 아니면 새로운 배라고 불러야 할 것인가? 이것이 '테세우스 배의 역설'이다.

향상된 인간으로서 '다음 인간', '초인간'은 거듭해서 인간을 향상시켰을 때, 어느 순간 인간이 아닌 존재가 될 것이다. 이렇게 변화된 인간을 '인간'이라고 불러야 하는가, 아니면 '새로운 종'으로 봐야 할 것인가? 만약 '다음 인간', '초인간'이 거듭된 향상으로 어느 순간 인간을 벗어나게 된다면, 그것은 결국 '인간 너머', '탈인간'일 수밖에 없지 않겠는가.

포스트휴먼과 인간의 역할: 포스트휴먼, 인류세, 신유물론

'포스트휴먼'이라는 용어는 그 개념이 명확히 정립되어 있지 않은 사람에게는 트랜스휴머니스트들이 논하는 '생물학적 인간의 한계를 극복한 인간, 생물학적 인간 이후의 인간'을 떠올리게 한다. 로지 브라이도티의 『포스트휴먼』[2]도 '포스트휴먼'에 대한 정확한 이해가 없는 일반인에게 이런 오해를 살 만한 제목이다. 하지만 이 책은 사이보그나 인공지능 로봇 같은

2. 로지 브라이도티, 『포스트휴먼』, 이경란 옮김, 아카넷, 2015.

구체적인 기술적 포스트휴먼 개체들을 다루지 않는다. 그보다는 이러한 구체적인 기술적 개체들을 포함하는 더 큰 차원의 포스트휴먼 개체들이 구성하는 '포스트휴먼적인 것', 또는 '포스트휴먼 조건'을 탐색한다. 이러한 탐색은 유럽 백인 남성을 이상적 모델로 하는 인간 개념과 인간의 종적 우월성을 가정하는 인간 개념 둘 다가 현대의 과학 기술의 진보와 전 지구적 경제 문제라는 이중의 압력으로 내파되고 있다는 인식에서 출발한다. 그렇다면 유럽 백인 남성을 모델로 하는 인간의 우월성을 가정하는 인간 개념이 무엇인가? 바로 전통적인 '휴머니즘'(인간중심주의)이다.

미셸 푸코가 이미 말했듯이 '인간/휴먼'과 그것에 생물학적·담론적·도덕적인 능력을 덧씌워 교리로 만든 '휴머니즘'은 근대적 에피스테메[3]일 뿐이다. 다시 말해서 근대라는 특수한 역사적 굴레에서 형성된 담론으로, 역사적 구성물이며, '인간 본성'에 대한 사회적 협약일 뿐이다. 결과적으로 이것은 '생산된 것'에 지나지 않는다.

기술과학의 발전으로 이제 자연(주어진 것)과 문화(구성된 것) 사이의 경계선이 흐려지고 있다. 그에 따라 자연과 문화를 이분법적으로 구별하는 사회구성주의적 접근 대신 자연-문화

3. 에피스테메(épistémè)는 '주어진 특정 시대, 특정 사회에서 모든 지식을 가능케 하는 인식론적 장' 혹은 '인식 가능 조건들의 장'을 의미한다.

상호작용을 비⁺이분법적, 즉 스피노자의 방식인 일원론적으로 이해하는 과학적 패러다임이 힘을 얻고 있다. 이러한 패러다임의 변화는 생명 물질의 개념과 생성 방법의 변형, 정치적 실천의 변형을 점검할 필요성을 제기하였고, 이에 대한 응답으로 브라이도티는 포스트휴먼 이론을 전개한 것이다.

이것은 탈인간으로서 포스트휴먼을 의미한다. 여기서 중요한 것은 인간의 우월성이 지닌 문제를 인식하며, 다른 종을 동등한 주체로 받아들이는 것이다. 그런데 이 과정에 문제가 도사린다. 과연 인간이 다른 종과 동등한 역할을 가지고 책임을 지는 것이 타당한가? 인간이 우월성을 바탕으로 다른 종에게 횡포를 부리다가 갑자기 횡포를 일삼던 과거는 지우고 아무 일 없었다는 듯이 동일한 역할과 책임을 선언하는 행태에 문제가 없냐는 말이다.

브라이도티는 이에 대해 비판적 시각을 보인다. 그는 인간의 역할과 책임을 완전히 무화시키지 않는다. 그는 인간이 단일한 주체이며 보편적 가치라는 전통적인 휴머니즘적 가정을 버리지만, 인간 주체의 필요성을 완전히 제외하는 과학 주도의 극단적인 포스트휴머니즘 또한 부정한다. 한마디로 휴머니즘을 버리면서, 휴머니즘을 취하는 방식이다.

이러한 생각은 신유물론을 향한 비판적 관점이나, 인류세 논의와도 연결된다. 브라이도티의 포스트휴먼 조건을 더 밀고 나가면, 인류세를 만들어낸 원인이 인간이기에 그러한 사태에

대한 책임과 해결의 주체도 인간이어야 한다는 결론에 닿게 된다. 다시 말하면 '탈인간' 시대가 되었다고 인간의 책임을 벗어 던지면 안 된다는 것이다. 이 주장은 인간이 중심에 있는 사유방식이기 때문에 '자칫' 인간중심주의로 들릴 수도 있다. 그러나 '그저' 인간중심주의로만 치부할 수 없는 주장이다. 더 많은 권리에 더 많은 책임이 따라야 함은 어쩌면 당연한 이치다. 그래서 인류에게는 더 많은 책임이 있다. 그런데 인류세 논의의 한 축인 신유물론은 인간이 짊어져야 할 문제를 마치 지구 전체가 함께 해결해야 할 공동의 문제처럼 인식시킨다. 이건 분명 착시다. 클라이브 해밀턴은 『인류세』[4]에서 이러한 문제점을 강력히 지적한다. 그는 포스트휴머니즘 혹은 신유물론이 인간의 자연에 대한 막강한 우위와 영향력을 부정하고, 인간의 능력을 자연, 비인간 혹은 물질의 낮은 역량과 동일한 수준으로 낮춰버렸다고 말한다.

그렇다면 결국 다시 '인간중심주의'로 회귀해야 할 것인가? 김상민, 김성윤의 글 「물질의 귀환」 마지막에는 다음과 같은 서술이 있다. "어쩌면 우리는 정치적 자의식이 약해질 대로 약해질 미래를 향해 움직이고 있는지 모른다. … 우리는 종종 중요한 사실을 간과하곤 한다. 비인간과 더불어 사는 인간이어야 함은 자명하지만, 그렇다고 해서 우리의 '인간성'을 포기할

4. 클라이브 해밀턴, 『인류세』, 정서진 옮김, 이상북스, 2018.

일은 결코 아니라는 사실 말이다."⁵ 여기서의 '인간성'은 기존의
'인간중심주의'와 성격이 다르다. 우리는 고전적 휴머니즘과 포
스트휴머니즘, 그리고 신유물론을 넘어서는, 역할과 책임을 지
닌 휴머니즘으로 사유를 끌고 가야 할 필요가 있다.

포스트휴먼이 된 인공지능 예술가

> 우리가 만든 기계들은 불편할 만큼 생생한데, 정작 우리는 섬
> 뜩할 만큼 생기가 없다.
> ─ 도나 해러웨이, 「사이보그 선언」 중에서

예술에서 인공지능은 탈인간인 포스트휴먼인가, 아니면 그
저 예술 도구인가? 닉 보스트롬과 레이 커즈와일, 한스 모라벡
등의 데카르트적 인간 중심주의 시각을 지닌 트랜스휴머니스
트들은 인공지능을 인간 확장의 측면으로 인식하기 때문에 단
지 하나의 예술적 도구로 볼 것이다. 반면, 캐서린 헤일스와 닐
배드밍턴, 캐리 울프, 슈테판 헤어브레히터 등 비판적 포스트휴
머니스트은 인공지능이 인간 예술가와 동등한 하나의 개체로,
예술가와 협업하는 동료라고 평가할 가능성이 높다.

─────────

5. 김상민·김성윤, 「물질의 귀환: 인류세 담론의 철학적 기초로서의 신유물론」,
 『문화과학』 97호, 2019, 80쪽.

예술가들이 인공지능과 함께 작업하는 방식은 앞의 두 가지 방식, 즉 작품 창작의 도구로 활용하거나 인간과 동등한 입장의 협업자로서 공동의 작업을 제작하는 방식 중 하나이다. 그런데 이 경계가 미묘하다. 이 두 방식의 결과물이 동일하거나 비슷하게 나올 수 있기 때문이다. 그렇다 보니 결국 이 두 방식을 구분하는 것은 예술가의 마음가짐, 즉 태도의 문제로 결정될 가능성이 높다. 학자들도 인공지능을 받아들이는 태도에 따라 크게 트랜스휴머니스트와 비판적 포스트휴머니스트로 나뉘듯, 예술가도 작품 창작에 인공지능을 받아들이는 태도에 따라 인공지능을 단순한 신기술 매체로 사용할 수도, 동료 예술가라고 생각할 수도 있다.

태도는 결과를 압도한다. 예술은 결과보다 과정이나 태도를 중요하게 여긴다. 하랄트 제만이 1969년 《태도가 형식이 될 때》 전시를 선보인 이후 미술계에서 이 전시 제목이 하나의 관용어구가 되었다. 예술가가 어떤 태도로 작업에 임하느냐가 결과물의 본질을 바꿔 놓는다는 생각. 지금껏 미술이 신기술 매체를 예술 창작을 위한 도구로 보는 시각이 팽배했으니, 인공지능을 인간과 동등한 개체로 받아들이는 태도에 관해서 좀 더 깊숙이 탐색해보자.

인공지능을 인간과 동등하게 받아들이는 포스트휴먼적인 태도는 전면적인 재성찰로 우리를 이끌고, 더 나아가 인공지능과 공생하는 새로운 인간 주체성을 발명한다. 하지만 여전

히 어떤 이는 주체로서 인간과 '기술적 대상'으로서 인공지능이 인식론적으로, 혹은 현상학적으로 수직적 체계(서열화, 주인과 노예)를 형성한다고 관습화된 판단을 내릴지도 모르겠다. 하지만 질베르 시몽동의 분석은 조금 다르다. 그는 주체와 대상이 동일한 원초적 실재로부터 비롯된다고 했다. 다만 주체와 대상으로 구분되는 것은 이들이 개체가 되는 과정에서 존재의 상전이6에 의해 주체화와 대상화가 발생하기 때문인데, 이 경우에도 주체화와 대상화는 동시에 일어난다고 말했다. 다시 말해 기술적 대상은 주체에 '의해서' 나타난 것이 아니라 주체와 '동시에' 동일한 원초적 실재로부터 갈라져 나온다는 것이다. 기술적 대상과 인간이 서열 관계에 있지 않다는 것이다. 그렇기에 인간과 열린 상태의 기술적 대상이 상호 협력이 가능한 기술적 '앙상블'7을 실현할 수 있다. 이것이 기술적 대상과 인간의 공존과 공진화의 관계다. 이 기술적 앙상블로 인해 인간은 기존의 한계를 넘어설 수 있게 된다.

6. 상전이(相轉移)는 일정한 외적 조건에 의해 한 상(相)에서 다른 상으로 바뀌는 현상을 말한다.
7. 질베르 시몽동은 생명체가 '기관-개체-집단'의 수준을 갖듯이, 기술적 대상들에서도 '요소-개체-앙상블'을 고려할 수 있다고 말한다. 여기서 '요소'는 개체를 구성하는 부품들, 연장이나 도구들이고, '개체'는 독자적인 기능적 작동과 단일성을 갖게 된 기계들이고, '앙상블'은 기술적 개체들이 느슨한 연대로 집단적 연결망을 이루고 있는 공장이나 실험실이라고 볼 수 있다.

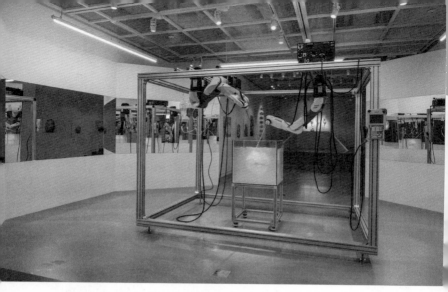

▲《랜덤 다이버시티》전시 전경. ⓒ 우란문화재단, 천영환

◀▼▶《랜덤 다이버시티》전시에서 인공지능(감성 컴퓨팅)이 뇌파와 안구 움직임을 파악하여 감정에 맞는 색을 만들어내는 작업 모습. ⓒ 우란문화재단, 천영환

인공지능의 민주성

앞서 말했듯이 예술에서 태도가 중요한데, 이렇게 기술적 대상으로서 인공지능과 주체로서 예술가가 더불어 공존하고 공진화하려는 태도로 작업했던 작가가 천영환이다. 카이스트 공학석사 출신의 작가는 대학에서 예술을 전공하지 않았을 뿐만 아니라, 2020년 《랜덤 다이버시티》7.22.-8.26, 우란1경가 두 번째 개인전일 정도로 미술계 밖의 인물이다.8 우란문화재단의 지원으로 진행한 《랜덤 다이버시티》에서 작가는 세 가지 민주성을 말한다. '기술의 민주성', '과정의 민주성', '결과의 민주성'. 여기서 두 번째 "고군분투하는 인공지능과 함께한 숙의熟議 과정"의 민주성과 세 번째 "인간과 로봇, 인공지능의 조화로 만들어진" 결과의 민주성을 주목할 필요가 있다.9 그의 발언에는 인공지능, 혹은 인공지능과 결합한 기계체(로봇)를 자신과 함께 "고군분투"하며, "조화"를 이루는 동료로 보는 입장이 스며 있다. 이러한 그의 태도는 자신을 소개하는 글에 고스란히 들어 있다. "한 개의 AI 컴퓨터, 두 명의 인간, 세 대의 로봇으로 구성된 뉴미디어 아트 그룹인 디스크리트Discrete에서 인간을 담당하며 … "(인용자 강조). 여기서도 알 수 있듯이 천영환은 인공

8. 첫 개인전은 《이것은 99.17005896568298% 확률로 달항아리입니다》 (2019.6.1.~6.9., 팩토리2)였다.

9. 우란문화재단, 『《랜덤 다이버시티》 리서치 자료집』, 우란문화재단, 2020, 9쪽.

지능과 인간, 로봇을 동등한 개체로 바라보고 있다.

《랜덤 다이버시티》에서 그는 뇌파와 안구 움직임을 파악하는 감성 컴퓨팅Emotion AI으로 감정에 맞는 색을 만들어내는 작업을 선보였다. 다시 말해 비시각적인 감정을 시각화하려는 작업이다. 이 과정에서 작가는 인공지능과 함께 인간의 뇌파가 색으로 변환되어 작품의 구성 요소로 삽입되도록 알고리즘과 물질적 구조를 만들었다. 이 작업을 위해서 그는 인공지능을 훈련시켰는데, 채택한 방식은 기초 데이터가 없이 처음부터 학습하는 '비지도 학습'이었다. 이는 인공지능의 자율성을 높이는 학습 방식이다. 이러한 학습 방식은 인공지능이 인간의 감정을 표준화되고 범주화된 데이터를 기반으로 산출하는 것이 아니라, 인간 개인마다 각자가 지닌 감정의 고유 신호를 해석하여 산출하도록 학습하는 방식이다.

여기서 중요한 것은 우리가 생각하는 것처럼 인공지능이 단일한 체제가 아니라는 사실이다. 인공지능은 여러 사람의 의견이 교류되는 것과 같은 '다인多人 조직 체제'라고 할 수 있다. 우리가 파악하기 힘들지만, 인공지능의 내부에서는 헤아리기 힘들 정도로 수많은 의견과 결과가 서로 대결한다. 그 조직 체제 안에서는 한 국가의 민주적인 의회가 그렇듯이, 하나의 결론을 내리기 위한 민주적인 체제가 작동한다. 그래서 작가는 이번 작업을 "인공지능과의 민주적 공존에 관한 실험"이라고 명명한 것으로 보인다.[10] 그는 낡은 휴머니즘을 격파하며, 인간

행위자(작가)와 인간–아닌 행위자(인공지능)의 상호 얽힘을 통해 그 경계를 해체하며 '인간과 인간–아님의 하이브리드'로서의 새로운 형상을 창출하는 모습을 보여줬다. 최유미가 해러웨이의 사유를 '공–산共-産의 사유'로 불렀듯이,[11] 천영환의 작업도 '공–산의 작업'이라고 할 수 있다.

조물주가 된 예술가

천영환이 인공지능을 포스트휴먼으로 여기는 것과 달리, 예술가의 창조주 성향을 과학기술에서도 고스란히 드러내는 경우가 많다. 특히 창조주적 성향을 지닌 예술가는 근래에는 활발하게 연구 중인 '유전공학'에 관심을 보이고 있다. 생물학과 연관된 과학기술(바이오 기술)과 결합한 예술을 '바이오 아트'라고 한다. 이 바이오 아트 중에서 유전공학 기술을 활용한 유전자변형 미술을 '트랜스제닉 아트'라고 한다. 트랜스제닉 아트는 예술계뿐 아니라 사회적으로도 관심의 대상이면서 논란의 대상이기도 하다. 유전자 변형을 단순히 조형적 유희로만 볼 수 없기 때문이다. 생명윤리에 대한 문제가 늘 도사린다.

10. 같은 곳.

11. '함께'를 뜻하는 심(sym)과 '생산하다'를 뜻하는 포이에시스(poiesis)의 합성어인 심포이에시스(sympoiesis)는 도나 해러웨이의 핵심 개념이다. 최유미는 『해러웨이, 공–산의 사유』(2020)에서 이 단어를 '공–산(共-産)'으로 번역했다.

1998년 최초로 '트랜스제닉 아트'라는 용어를 사용한 작가는 브라질에서 태어나 미국으로 이주해 작업하는 에두아르도 칵이다. 그는 이론으로나 기술로 예술가가 접근하기 힘든 유전공학을 미술 작업에 본격적으로 도입하여 바이오 아트의 한 분과로 트랜스제닉 아트를 개척한 작가다. 칵은 1999년 아르스 일렉트로니카[12]가 의뢰해 제작한 〈창세기〉Genesis로 이 분야에서 두각을 보이기 시작했다. 2000년에는 일명 '형광토끼'로 불리는 유전자 변형 토끼 〈GFP Bunny〉를 선보여 사회적 관심과 논란을 일으켰고, 2003년부터 2008년까지 자기 혈액의 DNA를 식물에 융합하여 '에두니아'Edunia라는 별난 꽃을 탄생시키기도 했다.

사실 그가 이런 작업을 할 수 있었던 것은 시대적 상황의 변화 때문이다. 21세기에 들어서 영상의학이 급속도로 발달하면서 조금씩 생물 내부의 비밀이 밝혀지게 되었고, 1990년부터 인간 게놈 프로젝트를 시작하여 인간뿐만 아니라, 다른 종의 게놈의 DNA 서열을 분석하게 되었다. 이러한 분위기는 의학과 생물학에 높은 관심을 불러일으키며 기술의 패러다임을 바이오 기술로 전환시켰다. 이러한 시대적 상황의 변화는 바이오 아트라는 현대 미술의 새로운 조류에 큰 힘을 실어주었고, 그

12. 국제브룩크너페스티벌(International Bruckner Festival)의 일환으로 예술과 기술, 사회를 주제로 한 페스티벌을 만들기 위해 출범한 기구.

시기에 칵의 작업이 등장했다.

칵의 작업이 본격적으로 주목받기 시작한 것은 〈창세기〉에서부터다. 구약성서의 첫 번째 권인 '창세기'의 이름을 따서 제작한 인터랙티브 유전자변형 설치 작품 〈창세기〉는 인간이 새로운 생명체를 만들어낼 수 있는 창조자임을 상징적으로 드러냈다. 이것은 그가 트랜스휴머니즘의 성향을 짙게 가지고 있음을 알려준다. 칵은 영어로 된 성경 문장을 자신이 고안한 변환 법칙을 이용해 화학물질로 변환한 후, 이것으로 합성 유전자를 만들어 자연의 박테리아의 유전자와 결합해 새로운 변형 유전자를 만드는 것을 시도했다. 이 작업 과정과 진행 상태, 감상자 참여 환경이 바로 〈창세기〉라는 작업이다. 이 작업은 1999년 이래 10년간 40여 곳에서 전시될 정도로 많은 사람의 관심을 끌었다. 칵은 전시장 방문 감상자나 인터넷으로 연결된 참관자가 빛의 세기를 조절하여 증식하는 박테리아에 생물학적 돌연변이를 일으킬 수 있도록 설치작품을 구성하였는데, 이러한 상황은 누구든지 잠재적으로 생명을 변형·조작할 수 있음을 보여준다.

형광토끼와 피의 꽃

유전자 변형 가능성을 상징적으로 선보인 것이 〈창세기〉라면, 형광토끼로 불리는 〈GFP Bunny〉와 피의 꽃이라 할 수 있

◀ 에두아르도 칵,
〈GFP Bunny〉, 2000.
트랜스제닉 아트작업.
형광토끼 알바(Alba).

◀ 에두아르도 칵,
〈에두니아 ; 에니그마
자연사〉, 2003~2008,
트랜스제닉 아트작업.
작가의 DNA를 가진
식물 에두니아의
붉은 정맥이 보인다.
Photo by Rik Sferra.

◀ 미니애폴리스
와이즈만 미술관
전시 모습.

는 〈에두니아〉는 실재적으로 유전자 변형 생물을 키워낸 작업이다. 이 작업들로 그는 많은 사람의 이목을 끌었다. 2000년에 칵은 선천성색소결핍 토끼의 수정란에 초록색 형광 단백질을 주입해 형광빛을 발산하는 〈GFP Bunny〉를 탄생시켰다. 그리고 이 토끼에게 '알바'Alba라는 이름을 지어주었다. 칵은 이 토끼를 통해 윤리적으로 논란이 되는 포유류 게놈의 조작 실험을 시각적으로 구현해낸 것이다.

얼마 후인 2003년부터 2008년까지 칵은 또 다른 게놈 조작 프로젝트를 진행했다. 바로 〈에니그마 자연사〉Natural History of Enigma 프로젝트였다. 이 프로젝트에서 그는 나팔꽃의 일종인 피튜니아에 자기 혈액의 DNA를 융합하여 새로운 식물종을 탄생시켰다. 충격적인 것은 형광토끼 알바가 포유류 세포의 원형질을 융합하는 것에 그쳤던 반면, 이 프로젝트에서는 식물(피튜니아) 세포 원형질과 동물(작가 자신) 세포 원형질을 결합해 동물도 식물도 아닌 제3의 종을 탄생시켰다는 사실이다. 칵은 이 별난 꽃에 자신의 이름(에두-)과 꽃의 이름인 피튜니아(-니아)를 합쳐 '에두니아'라는 이름을 붙였다. 칵의 유전자가 고스란히 담긴 에두니아는 꽃잎에 그의 모세혈관과 유사한 붉은 잎맥이 핏줄처럼 선명하게 뻗어 있었다.

그렇다면 우리는 유전자 이식술로 탄생시킨 이 '새로운 생명체'를 어떻게 받아들여야 할까? 모든 것이 예술이 될 수 있는 시대에 이것을 예술작품이 아니라고 부정하기는 힘들 것

같다. 그렇다면 다른 문제, 생명 윤리적 차원에서 이러한 생명 변형·조작은 문제가 없는 걸까?

칵의 프로젝트와 같은 유전자변형 예술을 긍정적으로 본다면, 이러한 예술이 생명의 변이 과정과 상황을 시각화함으로써 생명의 가치를 환기하는 측면이 있다. 또한 유전자 융합을 통해 위계관계를 파괴하고 이종異種 사이의 경계를 허물어트린다. 이것은 모든 생물이 수평적 지위를 가지고 있다는 것을 상징적으로 드러내는 효과적 방법일 수 있다. 결과적으로 '탈인간'으로서의 포스트휴머니즘, 즉 비인간과 인간의 구분이 사라진 상태를 작업이 드러낼 수도 있다.

그렇다면 부정적으로 본다면 어떨까? 이 행위의 주체는 인간인 작가다. 작가는 창조주가 되어 주사위를 던지듯 유전자를 변형하여 새로운 생명체를 만들어내고 있는 것이다. 이것은 어쩌면 '탈인간'보다는 '초인간'으로서의 포스트휴머니즘, 즉 인간중심주의의 확대 및 강화로도 볼 수 있다.

지금 우리 주변은 '인간이 아닌 것', '비인간'으로 가득하다. 지금까지 휴머니즘에 의해 배제되었던 그들이 이제 주체로 포스트휴먼이 되고 있다. 우리는 그들을 어떻게 대해야 할 것인가? 그들과의 관계에서 인간의 역할은 무엇인가? 여전히 주인 행세를 해야 할 것인가? 아니면 협력자가 되어야 할 것인가? 예술은 그들을 어떻게 바라봐야 할 것인가? 우리가 풀어야 할 질문과 문제는 산적해 있다.

사막에 피어난 예술, 예술로 들어온 재난

매년 8월 마지막 일요일이 되면 신기루처럼 미국 네바다주 사막에 9일간 도시가 생겼다 사라진다. 아무것도 없는 황량한 사막에 갑자기 임시 도시 '블랙 록 시티'가 생긴다. 그것도 단 9일간. 이 도시로 예술가, 과학자, 혁신기업가 등 다양한 사람들이 매년 7만 명 이상이 몰려든다. 여기에서는 신기한 아이디어가 실험되고, 자유로운 예술성이 펼쳐지고, 사람들은 자신을 드러내는 춤을 춘다. 타인의 눈치를 볼 필요는 없다. 마치 히피들을 위해 9일간 이어지는 광란의 축제처럼 보인다. 하지만 이것은 축제가 아니다. 자발적으로 모여 원칙을 지키며 실험적인 생활을 해보는 '공동체'다. 이 공동체의 이름은 바

로 '버닝맨'이다.

하지만 코로나19가 전 세계를 덮친 2020년에는 버닝맨의 불길이 사막에서 타오르지 못했다. 임시 도시 블랙 록 시티가 사막에 만들어지지 못했다. 버닝맨이 시작된 이래 처음 있는 일이었다. 코로나19는 사막에서조차 사람들을 모이지 못하게 했다. 그럼에도 불구하고 버닝맨은 멈추지 않았다. 버닝맨은 처음으로 완전히 온라인에서만 모이는 전위적이고 신비로운 공동체 프로젝트로 거듭났다. 2020년에도 매년 열리던 대로 8월의 마지막 일요일인 30일에 시작하여 9월 7일 월요일에 막을 내렸다. 온라인에서.

버닝맨은 축제가 아니다

당신이 운이 좋다면 이 신기루 같은 도시에서 — 그것이 온라인 가상 도시라 할지라도 — 구글의 공동 창업자인 세르게이 브린과 래리 페이지를 만날지도 모른다. 혹은 테슬라의 최고경영자 일론 머스크나 페이스북 설립자이자 최고경영자인 마크 저커버그를 만나서 대화를 나눌 수 있을지도 모른다. 그전에 먼저 그곳에 가야겠지만⋯.

실리콘밸리의 주역인 그들은 매년 열리는 '버닝맨'에 참여하는 열혈 '버너'burner[행사의 참가자]로 알려져 있다. 그들은 여기에서 기업 운영의 아이디어도 얻었다고 한다. 일 년에 딱 9일

만 황량한 네바다주 사막에 형성되는 '버닝맨'은 우리나라에 잘 알려지지 않았지만, 2020년이 35년째나 되는 제법 오래되고 규모 있는 프로젝트다. 매년 7만 명 이상이 참여하고, 공항 안내부터 응급서비스, 카페 관리, 기술 등 다양한 팀으로 이루어진 자원봉사자만 8천 명에 달한다. 프로젝트 기간 수많은 사람이 사막에 몰려가 임시 도시 '블랙 록 시티'를 건설하게 되는데, 그 도시의 크기는 서울 여의도 절반에 가까운 총면적 약 4.5km^2 정도이다. 도시라고 보기엔 너무 작을지 몰라도 9일간의 짧은 기간에 생기는 이 도시의 인구가 네바다주 전체에서 인구 규모로 3위를 차지할 정도라고 한다.

블랙 록 시티가 건설되는 그곳에는 정말 아무런 기반 시설이 없다. 말 그대로 그냥 사막이다. 전기도 물도 없다. 버닝맨 프로젝트에 참여하는 버너는 9일 동안 자신이 지낼 텐트뿐만 아니라, 마실 물과 먹을 식량, 입을 옷 등 생활에 필요한 모든 물건을 준비해서 와야 한다. 전기가 필요하다면 직접 만들어야 한다. 운영 조직에서 돈을 내고 구매할 수 있는 것은 그저 얼음과 커피뿐이다. 다른 모든 것은 각자 준비해야 하고, 생활하면서 발생한 모든 쓰레기는 다시 각자 가져가야 한다. 그렇다면 혁신가들이 왜 자신의 시간과 비용과 노력을 들여 버닝맨에 참여하는 것일까? 그것은 버닝맨이 단순히 비용을 지불하며 즐기는 오락거리나 축제가 아니기 때문이다.

버닝맨은 1986년 래리 하비가 편견 없는 공동체를 꿈꾸며

임시 도시 블랙 록 시티의 구획 배치도(◀)와 항공으로 찍은 블랙 록시티의 전경(▼). 항공사진에서 점 같이 보이는 것이 모두 캠프다.

◀ 2015년 버닝맨에서 사용되었던 교통수단
© Anne Gomez

▶ 2015년 블랙 록 시티에 설치된 구조물
© BLM Nevada

창조, 자유, 무소유 등을 슬로건으로 내걸고 시작했다. '버닝맨'이라는 이름은 인형이나 사람 형상의 우상을 불태우는 컬트족 전통에서 비롯된 것으로, 래리 하비가 자신을 형상화한 목각 인형을 태운 것에서 시작되었다. 그리고 현재는 '맨'이라는 사람 형상의 구조물과 임시로 건축한 사원을 태우는 의식이 이 프로젝트의 하이라이트로 자리 잡았다.

버닝맨 프로젝트 기간에 버너들은 자유롭게 신기한 아이디어를 실험할 수 있다. 사회에서 '이상한 것'도 이곳에서는 모두 허용된다. 그렇다 보니 이곳에서는 다양한 예술성이 펼쳐지고, 기이한 주제의 대화가 오간다. 그리고 기상천외한 코스튬을 통해서 자신을 표현하기도 한다. 그렇다고 원칙이 전혀 없는 것은 아니다. 버닝맨에는 10가지의 원칙, 혹은 신념이 존재한다. ① 근본적 포괄성, ② 나눔, ③ 비상업화, ④ 근본적 믿음과 자립, ⑤ 근본적 자기표현, ⑥ 공동의 노력, ⑦ 시민의 책임 의식, ⑧ 흔적 남기지 않기, ⑨ 참여, ⑩ 즉시성. 이러한 열 가지 원칙에 따라 버너들은 자발적으로 모여 9일간 실험적인 생활을 한다. 그들은 예술, 파티, 요리, 탐험, 명상, 종교, 스타트업, LGBT 등 특정한 주제를 기반으로 테마 캠프를 만들고 이렇게 여러 개의 캠프를 모아 빌리지를 형성한다. 그리고 자발적으로 전체 캠프를 대표하는 시장을 선출하기까지 한다. 버너들은 9일간 이상적 도시를 구축하는 것이다.

2020년은 '다중 우주'The Multiverse

버닝맨은 매년 새로운 아트 테마를 선정하여 프로젝트를 진행한다. 2017년에는 '급진적 의식'Radical Ritual이었고, 2018년에는 '아이 로봇'I, Robot이었다. 2019년에는 '변성'Metamorphoses이라는 아트 테마를 선정하여 진행했다. 그리고 2020년에는 '다중 우주'라는 테마로 모든 것을 온라인으로 준비하고 실행했다. 버닝맨 운영 조직과 버너들은 매해 부여되는 주제에 맞춰 다양하고 실험적인 여러 행사를 준비하고 실행했다. 그렇다고 꼭 이 주제에 맞춰야 하는 것은 아니다. 버닝맨은 다양성을 존중하는 것이 무엇보다도 중요하기 때문이다.

블랙 록 시티의 형성도 이러한 다양성을 존중하는 방식으로 설계된다. 2020년에는 블랙 록 시티가 온라인으로 만들어졌지만, 코로나19가 아니었다면 예년과 같이, 직경 2.4km의 부채꼴 모양의 시가지와 중심부인 오픈 스페이스, 그리고 주변부로 이루어진 오각형의 도시 블랙 록 시티가 구성되었을 것이다. 일반적으로 시티는 조용함을 원하는 사람들의 지역, 매일 파티를 여는 지역 등 다양한 성향의 캠프와 뮤지션, 과학자, 기업가들의 캠프가 만들어진다. 이러한 다양성으로 인해 명상과 파티, 예술 행위 등이 동시다발적으로 일어난다. 각종 조형물이 만들어지고 다양한 프로그램이 개최되는 이 도시에서 요가 수업이나 캘리그래피 수업 등을 듣거나, 미술 작품을 감상하거

나, 미니 콘서트에 참여할 수 있다. 그리고 자신만의 미술 작품을 만들기도 한다. 해가 지면 음악이 나오는데, 그 선율에 맞춰 타인의 눈치를 보지 않고 자신을 마음껏 드러내는 춤을 출 수도 있다. 실로 자유로운 도시이다.

이러한 일시적 도시이자 공동체의 백미는 프로젝트 기간 중 토요일에 행하지는 '맨 번'man burn이다. 중심부인 오픈 스페이스에 세워진 사람 형상을 한 구조물 '맨'의 주변을 수천 명의 버너가 둘러싼 가운데, 댄서들의 현란한 공연이 펼쳐지고, 최종적으로 맨에 불을 붙여 태운다. 마치 신비로운 종교의식 같다. 불타는 맨이 쓰러지면 버너들은 그 옆에서 명상하거나 춤을 추기도 하고, 심지어 자신의 허물을 태우려는 듯이 입고 있던 옷을 벗어 불 속에 던지기도 한다. 열광과 흥분, 정화가 공존하는 순간. 이후에 그곳에서 자신들이 만들었던 모든 것을 태워버린다.

버닝맨 프로젝트 기간이 끝나면 이 도시는 모두 불에 타서 사라진다. 그게 원칙이다. 사막은 마치 아무 일도 없었던 것처럼 다시 그전의 모습으로 돌아간다. 버너들도 다시 각자의 자리로 돌아간다. 하지만 그들 안에는 새로운 가치와 가능성으로 가득 차게 된다.

버닝맨은 한여름 밤의 꿈과 같다. 잠깐 나타났다 사라지는 신기루 같다. 하지만 버닝맨은 우리에게 자유로운 이상적인 공동체를 보여주고 꿈꾸게 한다. 이것은 가장 전위적이며 실

▲ 오픈 스페이스에 세워진 '맨'. © Mark Kaplan

▼ '맨'이 불타는 광경. © Mark Kaplan

험적인 공동체 프로젝트며, 그 자체가 아름다운 공동체 예술 행위다.

미술관으로 들어온 재난

아무것도 없는 재난 지역 같은 사막이 아름다운 공동체의 예술 행위로 채워지는 버닝맨과는 사뭇 다르게 작품으로 채워져야 할 전시공간이 재난의 현장처럼 바뀌기도 한다. 간혹 재난이 미술관으로 들어올 때가 있다.

현대의 미술관은 이상한 곳이다. 태양이 들어오기도 하고, ─ 올리퍼 엘리아슨이 〈날씨 프로젝트〉로 2003년 영국의 테이트 모던 미술관 터빈홀의 상공에 거대한 인공태양을 설치했다. ─ 놀이터가 들어오기도 한다. ─ 카스텐 휠러는 2006년 영국의 테이트 모던 미술관 터빈홀에 거대 미끄럼틀을 설치한 〈테스트 사이트〉를 선보였다. ─ 그런가 하면 재난이 미술관으로 들어오는 경우도 있다. 미술관에서 만나는 재난은 강력한 심리적 충격을 준다. 여기서는 재난이 미술관으로 들어온 두 작업을 이야기할 것이다. 바로 우르스 피셔의 〈당신〉과 도리스 살세도의 〈쉽볼렛〉Shibboleth이다.

전시공간에 들어갈 때 우리가 기대하는 것이 있다. 우리의 호기심을 자극하는 미술작품들이 펼쳐진 풍경이다. 그런데 하얗고 깔끔한 벽으로 둘러싸인 깨끗한 갤러리에 들어섰을 때,

우르스 피셔, 〈당신〉, 2007, 메인 갤러리 공간 바닥을 굴착. 가변 크기. 뉴욕에 있는 개빈 브라운스 엔터프라이즈 갤러리 전시 장면. © Urs Fischer. Courtesy of the artist and Gavin Brown's enterprise, New York. Photo by Ellen Page Wilson

바닥이 공사장처럼 파헤쳐진 것을 보게 된다면 어떤 감정을 가지게 될까?

스위스 출신 작가인 우르스 피셔는 이런 황당한 상황을 작품으로 제시했다. 그는 2007년 건설 현장의 인부들을 고용해 뉴욕에 있는 갤러리 개빈 브라운스 엔터프라이즈의 바닥을 파헤쳤다. 그리고 그 모습 그대로 전시를 했다. 전시된 이 작업은 지상과 지하가 뚜렷하게 대립된다. 지상에 있는 벽면과 천장은 정제된 순백처럼 깔끔하게 존재한다. 하지만 바닥 아래는 흡사 폐허와 같은 모습이다. 특이한 것은 이 작업의 제목이 〈당신〉이라는 사실이다. 마치 우리를 가리키며 너의 모습이라는 말하는 것 같다. 깔끔한 지면 위처럼 눈에 보이는 우리의 외적인 모습은 세련되고, 깔끔하고, 정리되어 있지만, 폐허가 되어 있는 지면 밑처럼 우리의 내면은 전혀 그렇지 않다는 것을 은유적으로 드러내고 있는 것처럼 보인다.

이 작업은 〈당신〉이라는 제목의 뉘앙스와는 별개로, 강력한 폭력성을 내포하고 있다. 정상적인 공간에서 마주하게 된 비현실적인 장면은 그 자체로 폭력적이다. 폭력적으로 파헤쳐진 바닥은 일상적인 공간이 언제나 폐허가 될 수 있음을 보여준다. 동시에 우리의 일상적인 공간이 이러한 폐허 위에 세워져 있음을 깨닫게 한다. 이러한 감정을 통해 우리는 현실을 되돌아보게 된다. 무감각하게 받아들이고 누리던 정상적 현실의 가치를 상기하게 되는 것이다.

도리스 살세도, 〈쉽볼렛〉, 2007, 테이트모던 미술관 터빈홀, 영국.
◀ © Nuno Nogueira, ▶ © Gdobon

　　피셔의 〈당신〉은 이미 어느 미술재단에 판매가 이루어진 작업이다. 이 작품이 그만큼 사람들에게 강력한 인상을 남겼다는 의미이다.

　　피셔가 〈당신〉으로 공사장을 연상시키는 인공적 재난을 전시공간에서 구현했다면, 콜롬비아의 여성 작가 도리스 살세도는 자연재난을 미술관으로 끌어왔다. 살세도는 2007년 영국의 테이트모던 미술관 터빈홀에 대지진의 흔적을 전시했다. 터빈홀 입구에서 미세하게 시작하는 콘크리트 전시장 바닥의 작은 금은 점차 깊고 넓어지며 축구장보다도 더 긴 터빈홀을 지그재그로 갈라놓았다. 마치 진짜 지진이 일어나서 바닥이 갈라진 것처럼 보이는 이 거대한 균열 작업은 작가의 계획 아래

에서 인공적으로 만들어진 설치작업이다.

　이 작업의 제목은 〈쉽볼렛〉으로, 구약성서의 '사사기'에 나오는 단어다. 길르앗 사람들이 에브라임 사람들을 가려내기 위한 단어로, 성경에 의하면, 에브라임 사람들이 sh(ʃ)의 발음을 다르게 하는 특성을 길르앗 사람들이 알고 이 단어를 발음하게 하여 에브라임인을 찾아내 죽였다고 한다. 이러한 유래 때문에 '쉽볼렛'은 외부인을 구별해 낸다는 뜻을 가지게 되었다. 따라서 살세도의 〈쉽볼렛〉은 단어의 의미를 비춰보면, 입구에서 미세하게 갈라지던 것이 점차 명확하게 갈라지듯이, 처음에는 구별되지 않았던 것이 점차 명확히 구별되는 것을 시각적으로 드러낸 작품이라고 할 수 있다.

　작가는 이러한 균열이 근대화 과정에서 제1세계가 제3세계에 가했던 무시와 말살, 차별 등 "근대성의 감춰진 어두운 면"을 드러낸다고 말했다. 그렇기 때문에 이 틈은 제1세계와 제3세계의 간극을 상징한다고 볼 수 있다. 특히 작품이 설치된 테이트모던 미술관이 저무는 대영제국 시대의 유산이라는 점을 생각하면 작가가 전하고자 하는 메시지는 더욱 큰 울림이 있다.

　하지만 이런 작가의 의도나 메시지를 생각지 않고도, 전시 장면은 그 자체로 충격적이다. 무려 167m의 길이가 되는 거대한 금을 보고 놀라지 않을 관람객이 있을까. 중층적인 사유를 통해 제1세계와 제3세계의 간극을 떠올리기 이전에 아마도 관

람객들은 마치 재난의 현장을 방문한 것 같은 느낌을 받게 될 것이다. 이 거대한 틈을 따라 관객들은 이리저리 움직이고, 경계를 뛰어넘기도 하고, 어두운 틈 사이에 손을 넣어 균열을 매만졌다. 관람객의 부상을 우려해서 미술관 측은 경고판을 세웠음에도 불구하고 전시 첫 한 달 동안 15명이 다쳤다고 한다. 그렇다면 관람객에게 전시장에 들어온 재난은 유희의 대상이 될까? 우리는 재난을 재현한 미술을 어떻게 평가해야 할까?

분명 우르스 피셔의 〈당신〉도, 도리스 살세도의 〈쉽볼렛〉도 재난을 유희하기 위해서 작품화하지는 않았을 것이다. 작품이 주는 생경함과 당혹스러움, 충격을 통해 일상에서 느끼지 못했던 감각을 일깨우고, 말로 표현 불가능한 거대한 메시지를 전해주고 싶었을 것이다.

우리는 2016년 국내 최대 규모인 경주 지진을 겪었고, 2017년은 경주 지진에 버금가는 역대 두 번째 규모의 포항 지진을 겪었다. 대학수학능력시험을 일주일 뒤로 연기하는 초유의 조치까지 내려질 정도로 포항 지진은 물질적으로나 정신적으로 심각한 피해를 주었다. 경주 지진과 포항 지진을 떠올려보면 이 작업들은 단순히 충격, 유희 그 이상의 의미로 다가온다.

재난은 늘 우리 주변을 맴돌고 있다. 재난이 언제 어디서 어떻게 우리에게 닥칠지 우리는 알지 못한다. 하지만 재난조차도, 폐허조차도 자본의 도구로 포획되기도 한다. 자본은 어떤 것이든 집어삼키는 잡식성 시스템이다.

대중의 취향에 따귀를 때려라

재난을 대하는 동시대 미술의 행동 강령

재난은 '오늘의 미술'Art Today 1의 또 다른 도구로 활용되고
있다. 이미 오늘의 미술은 재난을 끌어안아 매끈하게 변모시키

1. 2006년 3월 22일 밀라노 브레라 아카데미 강연에서 장-뤽 낭시는 '동시대 미
술'(contemporary art)이 모호한 명칭이라며 '오늘의 미술'(Art Today)이라는
용어를 쓰겠다고 말했다. 여기서는 동시대 미술과 다른 맥락에서 '오늘의 미술'
을 사용한다. 동시대 미술은 포스트모더니즘 시대에 글로벌화된 미술 현상을
의미하는 용어로 사용되고 있다. (한국에서는 용어의 혼동을 막기 위해 '컨템
포러리 아트'라고 부르기도 한다.) 동시대 미술의 시작 시기에 대한 여러 논의
가 있지만, 1989년을 기점으로 보는 의견이 힘을 얻고 있다. 1989년 베를린 장
벽이 무너지고, 톈안먼(천안문) 사태가 발생하는 등 사회주의가 몰락하고, 신
자유주의가 강세를 보이는 환경에서 동시대 미술이 성장했다. 따라서 동시대
미술은 신자유주의와 밀월의 관계에 있었다고 할 수 있다. 이런 이유로 이 책
에서는 동시대 미술과는 다른 의미에서 '오늘의 미술'을 사용한다.

고 있다. 미술은 재난의 징후이고, 재난을 포장하는 박스이고, 재난 그 자체이기도 하다. 이것은 바로 쇠락한 지점에 놓여 있는 정서적 재난이다.

재독 학자 한병철은 『아름다움의 구원』[2]에서 제프 쿤스의 조형물과 아이폰, 브라질리언 왁싱으로 '매끄러움의 미학'을 말했다. 마치 현재의 (모든) 미술이 매끄러움의 표면을 타고 흘러내리는 것처럼 보인다. 하지만 (현대 자본주의 미술은 그렇다손 치더라도) 오늘의 미술은 그런 매끄러움의 표면성으로 존재한다고 볼 수 없고, 존재해서도 안 된다. 한병철이 말하는 매끄러움은 그저 공간을 색다르게 변화시키기 위해 벽에 걸어놓거나 공간에 설치하는 인테리어 상품으로, 혹은 미래의 더 많은 금전적 이익을 얻기 위해 투자하는 상품으로 전락한 미술이다. 바로 자본주의 미술의 한 양태다. 부정성을 제거하고 과도한 긍정성으로 '촉각 강박'을 불러오는 윤기 나는 매끄러움은 다분히 대중 취향일 뿐이다. 오늘의 미술은 이와 구별할 필요가 있다.

마조히즘적 행동에 반응하는 사디즘적 취향

사실상 오늘의 미술은 미래주의가 선취했던 "대중의 취향에 따귀를 때려라"[3]라는 행동 강령을 실천하며 '개취'[개인 취향]

2. 한병철, 『아름다움의 구원』, 이재영 옮김, 문학과지성사, 2016.

적이고 '현취'現趣적이면서도 '키치'적이고 '마취'적인 모습을 보인다. 누구나 만져보고 싶고 누구나 얼굴을 비춰보고 싶은 자본주의 미술의 매끈함이 아닌, 대중의 취향에 따귀를 때리듯이 누구든지 어리둥절케 하고 당황케 하는 불가해함을 보여주는 것이 오늘의 미술이다.

그런데 역설적인 상황도 존재한다. 이러한 마조히즘적 행동을 대중이 반기기도 한다. 오늘날 대중은 더욱 신선하고 색다르고 자극적인 것을 반긴다. 흡사 사디즘적 취향이다. 욕쟁이 할머니 식당을 찾아가서 욕먹는 심리, 상처를 계속 만져 덧나게 하는 바로 그 심리다. 이제 적지 않은 대중이 매끈하지 않은 노출 콘크리트 건물에서 신선함을 느끼고, 천장의 배선이 고스란히 드러난 미완공된 듯한 건물에서 세련미를 느낀다. 찢어진 청바지와 해진 (것처럼 보이는) 옷을 최신 유행의 빈티지 스타일이라고 즐겨 입고, 낡은 공장이나 창고를 개조한 카페나 미술관, 편집숍을 방문하며 자신을 감각적인 사람으로 격상시킨다. 이로써 오늘의 미술이 대중 취향이 아니라는 말은 모호한 언술이 된다. '대중의 취향에 따귀를 때리는 것이 이제 대중의 취향'이라는 돌림노래가 대중가요처럼 곳곳에서 울려 퍼진

3. 「대중의 취향에 따귀를 때려라」(Пощечина общественному вкусу)는 1912년 러시아에서 발표한 미래주의 선언문의 제목이다. 다비드 부를류크, 알렉세이 크루초니흐, 벨레미르 흘레브니코프, 블라디미르 마야코프스키 4인이 공동 서명한 선언문은 러시아 미래주의의 간판이 되었다.

◀ 서울 한남동에 있는 카페 '아러바우트'(r.about).
은 세대 사이에서 힙한 카페로 알려져 있다.

▼ 서울 성수동에 있는 카페 '어니언'(onion). 1970년
지어져 슈퍼, 식당, 가정집, 정비소, 공장으로 사용되
가 그 모습을 살려서 카페가 되었다.

▼▼ 서울 아현동에 있는 복합문화예술공간 '행화ㅌ
1958년에 지어져 2008년 폐업한 목욕탕을 2016년 카
및 예술공간으로 변모시켰다.

다. 난해한 오늘의 미술은 실로 재난적 상황이지만, 동시에 이 재난적 상황은 오늘의 미술에서 동력으로 활용된다.

매끈한 '초레어템'으로 재생된 폐허

오늘의 미술에서 매끄러움의 미학은 작품의 외장을 매끄럽게 만드는 표면성에 있는 것이 아니라, 예술적 미다스의 손으로 쓸모없는 것을 초레어템超 Rare item으로 매끈하게 둔갑시키는 프로세스(과정)에 있는 듯하다. ─ 이 둔갑술은 이미 마르셀 뒤샹이 변기를 〈샘〉1964으로 명명한 행동에서 전조가 보였다. ─ 그래서 오늘의 미술은 매끈하게 포장된 도로를 부드럽게 미끄러지는 스포츠카보다는 쓰레기로 가득 찬 폐허 같은 재난 지역을 돌아다니는 재활용 트럭이나 수리공 트럭처럼 보인다.

미술이 대중의 취향에 따귀를 때리기 위해 본격적으로 잡동사니를 뒤적거리고, 정서적 재난 지역을 찾아 나서기 시작한 역사는 그리 멀지 않다. '분석적 입체파'와 '종합적 입체파'를 가르는 시발점이 된 파블로 피카소의 1912년 작품 〈등나무 의자가 있는 정물〉, 바로 작업실에 굴러다니는 질 낮은 포장지 조각을 붙여 완성하여 파피에 콜레4의 서막이 된 이 작품은 잡동

4. 파피에 콜레(papier collé)는 '풀로 붙이다.'라는 의미로 인쇄물, 천, 나무조각 따위를 찢어 붙이는 회화기법을 말한다.

사니를 미술로 초대한 최초의 초청장이 되었다. 이어 제1차 세계대전의 발발로 물자가 부족하고 쓰레기 더미가 넘쳐나는 시절, 잡동사니에 초강력 예술 세계를 쏟아부어 파피에 콜레의 사촌쯤 되는 아상블라주[폐품 조합] 작품을 선보였던 쿠르트 슈비터스는 동네 쓰레기통을 뒤지는 미술가의 모습을 선취하였고, 쓰레기를 미적 재료로 재활용하는 모범 사례로 역사에 새겨졌다. 그 이후 에두아르도 파올로치의 〈나는 부자들의 노리개였어요〉1947, 리처드 해밀턴의 〈오늘의 가정을 그토록 색다르고 멋지게 만드는 것은 무엇인가?〉1956 등 사진 콜라주 형태의 팝아트나, 정크 아크의 출발점이 된 라우센버그의 '콤바인' 작품이 등장하여 잡동사니가 어떻게 '작품'으로 둔갑하는지 보여주었다. 근래에는 사용한 콘돔과 담배꽁초, 벗어 던진 스타킹 등 잡동사니로 가득한 자신의 침대를 그대로 옮겨 오는 상황에까지 이르렀다(트레이시 에민, 〈나의 침대〉1988).

정서적 재난 지역은 어떠한가. 아주 오래전부터 돈 없는 미술가들은 임대료가 저렴한 장소를 찾아다녔다. 예술가의 거리로 알려진 파리의 몽마르트르 언덕도, 뉴욕의 소호지역도, 영국의 이스트엔드도, 한국의 홍대 인근이나 문래동도 도시 빈민이 저렴한 임대료로 살 수 있는 쇠락한 지역이었다. — 홍대 인근은 그 외에도 홍익대라는 유명 미술대학의 영향이 있었음을 부정할 수 없다. — 이 정서적 재난 지역(저렴한 임대료, 쇠락한 동네)에 들어간 예술가들은 그들이 가진 예술적 미다스의 손으로

거리 곳곳을 만지고 다니며 그 지역을 명소로 부활시키지 않았던가. 이러한 행동은 의도치 않게 부동산 소유자의 지갑을 두툼하게 만들었고, 정작 예술가들 자신은 쫓겨나는 처지에 이르렀지만 말이다. 이러한 젠트리피케이션[둥지 내몰림 현상]은 이제 유행가의 가사처럼 흔해졌다. 그런데도 국가나 지방자치단체(이하 '지자체')는 소외된(쇠락한) 지역에 '재생'이라는 간판을 달고 예술가를 투입하여 그들의 미다스 손으로 심리적 재난 상황을 매끄럽게 변모시키는 편법을 필수 공식처럼 적용하고 있다. 이 공식에 대입해서 나오는 모든 답은 결국 미래의 젠트리피케이션일 수밖에 없는데도 말이다. 그들도 미래에 나올 뻔한 답을 알 것이다. 그런데도 계속 공식에 대입하는 것은 정서적 재난 지역을 매끄럽게 바꾸는 데 예술적 미다스의 손이 가성비의 끝판왕임을 경험했기 때문이다. 이렇듯 이제 예술가는 쇠락한 지역을 되살리는 해결사이거나, 쇠락한 지역이 되살아난 것처럼 믿게 하는 최면술사가 되었다.

정서적 재난 지역은 예술가의 행동주의 실천을 위해, 즉 작가가 작업을 위해서 자주 찾아갈 수밖에 없는 (강제적) 작업 명소이기도 하다. 니꼴라 부리요의 『관계 미학』5 이후, 사회 참여 작업이 확장되면서 '커뮤니티 아트'는 소외지역을 재생하기 위한 지자체의 주요 추진 정책이 되었다. 결과물로 평가받는

5. 니꼴라 부리요, 『관계의 미학』, 현지연 옮김, 미진사, 2011.

공무원 사회의 성과주의는 쇠락한 지역을 활성화하는 모양새를 보여주길 원했고, 행위의 결과물을 추출해낼 수 있는 '커뮤니티 아트'는 그들의 전시행정을 예술적으로 승화시킬 수 있는 유효한 장치였다. 이 때문에 지역민과의 교류나 지역 재생에 대한 예술 지원은 늘어났고, 그 지원을 받은 많은 예술가는 쇠락하고 소외된 정서적 재난 지역을 누비며 곳곳에 예술적 은총을 뿌리고 다녔다. ─ 아마 코로나19로 전 세계가 멈춘 이 순간에도 작가들은 기금 받은 사업을 위해 여기저기를 누비고 다닐 것이다.

돈 없는 예술가들은 이러한 지자체의 지원을 받기 위해 거듭 헤쳐모이기를 반복하고 있다. 이 과정은 '콜렉티브'라는 포장지에 곱게 싸여 오늘의 미술의 선두 그룹에 놓여있다. 조숙현의 연구가 밝히듯이 커뮤니티 아트에서는 "주관자가 예산을 담보로 예술가에게 강압적인 명령을 내릴 수 있는 구조가 형성되면 예술가의 자율성이 침해받으며, 커뮤니티 아트의 정신이 훼손되고 '오래된 장르 공공미술'이 귀환한다."[6] 그렇다면 이러한 사회 참여형 미술 프로젝트를 오늘의 미술에서 선두 그룹에 놓는 것이 타당한가?

6. 조숙현, 「한국 커뮤니티 아트의 예술성/공공성 연구」, 연세대 석사학위논문, 2014, vii쪽.

재난 위에 세운 진정성

사실 구심점이 지자체의 예산이 아니라, 예술적 재생과 치유에 있다면 사회 참여형 미술 프로젝트는 오늘의 미술에서 진정한 선두 그룹인 것이 확실하다. 그리고 그 과정에서 조합된 진정한 '콜렉티브'는 작업을 효율적이고 견고하게 하는 접착제임이 틀림없다.

2015년 '터너상'을 수상한 '어셈블'이 이러한 사회 참여형 미술 프로젝트의 좋은 사례다. 1990년대부터 YBAs[젊은 영국 아티스트]young British artists가 현대 미술에서 두각을 나타내면서 미술의 헤게모니가 영국으로 점차 옮겨갔다. 그로 인해 영국 최고 권위의 현대 미술상인 '터너상'은 동시대 미술의 바로미터로 작용하고 있다. 데미언 허스트나 아니쉬 카푸어와 같은 세계적으로 유명한 예술가들이 바로 이 상을 받았던 작가들이다. 이런 상황에서 순수 예술가가 아닌, 지역 주민들과 함께 쇠락해가는 공공 주택 단지를 가꾸고 살려낸 20~30대 건축가·디자이너 그룹 '어셈블'이 이 상을 받았다. 그들의 예술 활동에는 정서적 재난 지역을 찾아 나서는 예술가의 진정성이 묻어 있다.

어셈블의 멤버인 루이스 슐츠는 다음과 같이 말했다. "우리들 그 누구도 자신을 예술가라고 생각하지 않는다. 사회가 변화하는 만큼 예술도 그렇게 반응해야 하고 우리도 계속 변화해야 한다." 그가 이렇게 말한 것은 18명의 어셈블 멤버 중 14

▲ 어셈블의 〈그랜비의 네 거리〉 프로젝트 © Assemble

▼ 어셈블이 개조해서 새롭게 탄생한 '겨울 정원' © Assemble. 그랜비의 37번과 39번 케언스(Cairns)가에 버려져 있던 계단식 주택을 지역 주민들과 이웃 지역민이 자유롭게 이용할 수 있는 새로운 공유 정원으로 개조했다.

명이 건축을 전공했고, 나머지가 디자인이나 역사를 전공했기 때문이다. 그래서 그들은 자신을 예술가라고 생각하지 않았다. 또한 그들이 보여줬던 프로젝트는 미술과 전혀 상관없어 보이는 도시 개발이나 환경에 관한 것이었다. 주택 건설, 임시 무대, 미술관, 공공장소, 사무실, 연구 프로젝트, 워크숍 등 6년간 그들은 100여 개의 다양한 형태의 도시 개발이나 환경 프로젝트를 수행했다. 특히 터너상 수상 작품은 오래된 영국 리버풀의 공공 주택 단지를 개조하는 〈그랜비의 네 거리〉 프로젝트였다. 그들은 지역 주민들과 낡은 집을 수리하고, 실내 정원을 만들고, 시장을 만들어 마을에 활기를 불어넣었다. 더불어 주민들을 작업장에 고용해서 공사 잔해나 건축 폐기물로 수제품을 제작해서 판매하여, 거기서 얻은 이익을 다시 프로젝트에 투자했다.[7] 다시 말해, 어셈블은 예술작품이 아닌, 도시재생 프로

7. 한때 활기가 넘쳤던 세계적 항구도시 리버풀에 있는 그랜비(Granby)는 그 지역의 번화가였지만 시대가 변하면서 대량 실업과 가난이 그 지역을 뒤덮은 후 주민들은 힘겨운 삶을 살게 되었다. 그러다 급기야 1981년에 폭동까지 일어났고, 그 후 정부는 재개발을 위해 대대적으로 주택을 구매하기에 이르렀다. 이러한 흐름 속에서 그랜비의 주요한 네 개의 거리를 제외한 다른 구역의 집들은 모두 철거되었고, 대부분의 주민은 그곳을 떠났다. 하지만 아직 철거되지 않은 그랜비의 네 거리의 주민들은 도시를 되살리기 위해 지속해서 캠페인도 하고 자발적으로 도시 관리를 했다. 그러던 중 이 주민들은 '그랜비 네 거리 공공토지신탁'이라는 주민토지신탁을 결성하고, 어셈블에게 도시재생 프로젝트를 의뢰하게 되었다. 이로 인해 터너상의 수상작인 어셈블의 〈그랜비의 네 거리〉 프로젝트가 탄생하게 되었다. 어셈블은 이 프로젝트를 수행하면서 도시의 주인공은 주민이라고 생각했다. 그래서 그들은 지역민의 의견과 방향성을 존중하며, 지역민과 함께 낡은 집을 수리하고, 시장을 만들어 마을에 활기

젝트로 이 상을 받은 것이다. 이런 사회 참여형 마을 재건 사업은 과연 미술일까?

사실 어셈블이 터너상의 후보가 됐을 때부터 도시재생 프로젝트가 예술이 될 수 있는가에 대해서 미술계 내에서 격렬한 논쟁이 있었다. 트레이시 에민이 자신의 사생활이 적나라하게 담긴 자기 침대를 〈나의 침대〉My Bed, 1998라는 제목을 달아 터너상 후보작으로 전시했을 때도 논란은 있었지만, 그래도 그것은 작품으로 규정할 수 있는 규범 내에 존재했다. 하지만 〈그랜비의 네 거리〉와 같은 도시재생 프로젝트는 공공 사회운동으로 볼 수 있을지언정, 예술로, 작품으로 인정하기는 쉽지 않았다. 이에 터너상의 심사위원이었던 알리스테어 허드슨은 "무엇이든 예술이 되는 시대에 버려진 마을을 재생하는 작업이 미술상 후보가 되지 못할 이유가 있는가?"라며, 어셈블이 후보에 오른 것에 대해 아무 문제 없음을 밝혔다. 그리고 결국 어셈블이 그해 터너상을 수상했다. 심사위원들은 어셈블의 작

를 불어넣었다. 어떤 빈집은 지붕과 창문은 걷어내고 식물을 가득 채워 정원을 만들기도 했다. 어셈블의 도시재생은 단순히 공간을 재생하는 데 머무르지 않았다. 그들은 주민들을 작업장에 고용해서 훈련을 시키고, 주민들이 공사 잔해나 건축 폐기물로 수제품을 제작하도록 자립적이고 창의적인 활동을 도왔다. 이를 통해 주민들은 돌로 북스토퍼(Book stopper)를 만들기도 하고, 톱밥으로 손잡이를 만들기도 했다. 또한, 제품의 홍보와 판매를 위해 소셜 네트워크를 활용했고, 그랜비 워크숍이라는 오프라인 판매 통로도 만들었다. 어셈블은 이렇게 해서 얻은 이익을 다시 지역 주민을 고용하고 훈련하는 프로젝트에 재투자했다. 이러한 활동을 하면서 그들은 지역민과의 파트너십을 견고하게 쌓아가면서 지역민이 지역사회를 스스로 살리도록 도왔다.

업을 두고 "젠트리피케이션과 반대되는 지점에서 마을 재건과 도시 계획 및 개발에 대한 완전히 새로운 접근"이며, "예술과 디자인, 건축에서 공동 작업이라는 오랜 전통을 기반으로 공동체의 작동 방식에 대안을 보여줬다"라고 평했다.

우리나라도 도시 재생은 뜨거운 화두 중 하나이다. 서울역 고가도로는 철거되지 않고 재생 작업을 거쳐 '서울로 7017'이라는 이름의 공중 공원길로 재탄생하였다. 낙후된 마을이 재개발이 아닌, '마을미술프로젝트'라는 미술 재생 프로젝트를 통해 새롭게 예술적으로 변한 모습도 전국 곳곳에서 볼 수 있다. 또한 소외지역을 재생하기 위해 지방자치단체는 '커뮤니티 아트'에 지원을 많이 늘렸다. 사실 이러한 분위기는 세계적인 흐름이다. 하지만 어셈블이 보여준 도시 재생은 단순히 공간 재생을 넘어서 지역민들이 그들 스스로 자립할 수 있도록 도와 지역사회를 살렸고 지속할 수 있도록 만들었다.

그렇다 하더라도, 다시 근원적 의문을 제시한다. 아무리 의미 있는 사회 참여형 마을 재건 사업이라도 과연 예술이라 말할 수 있을까? "예술의 종말"을 선언한 미학자 아서 단토는 '예술의 종말' 이후에는 모든 것이 예술이 될 수 있다고 말했다. 이전 시대는 그린버그식의 '훈련된 눈'으로 일상과 예술을 구분할 수 있었지만, 이제는 그 사이가 '식별 불가능성'indiscernibility을 가지게 되었다는 것이다. 하지만 이것은 이론으로 무장한 미학자들의 시선일 것이다. 아직도 대중은 어셈블의 도시재생 프

로젝트를 예술로 봐야 할지 어리둥절할 것이다. 혹시 모든 것이 예술이 된 시대는 역설적으로 아무것도 예술이 아니게 만들어 버리지는 않을까? 여전히 어셈블의 프로젝트를 예술로 볼 것인가 의문이 든다. 예술의 외연이 어디까지 확장될 수 있을까?

비물질적 매끄러움의 미학

한병철은 자본주의 예술을 대상으로 '매끄러움의 미학'을 설파했다. 그 매끄러움은 외적으로 스타일링 된 표피성일 뿐이다. 오늘의 미술은 모든 것을 미술로 만드는 ― 거친 비예술적 형상을 예술적 맥락으로 매끄럽게 잇는 ― 미다스의 손으로 잡동사니를, 쓰레기를, 폐허를 예술적 맥락에서 매끄러운 초레어템으로 만든다. 이제는 미술가가 무엇을 가지고 전시장에 들어오건 그것은 매끈한 작품으로 변한다. 이것을 '매끄러운 재맥락화 미학'이라고 할 수 있으리라. 이 매끄러운 재맥락화 미학은 정서적 재난을 이기적으로 자신의 예술 작품으로 포장한다는 혐의에서 벗어날 수 없다. 재난을 매끈하게 갤러리로, 미술관으로 옮겨오고 있기 때문이다. 여기서 중요한 것은 재난을 대하는 진정성과 윤리성일 것이다. 표피적 매끄러움의 미학이 스타일링 되는 것처럼 매끄러운 재맥락화 미학도 스타일링 될 수 있다. 현대 미술의 유행에 발맞추기 위해 재난이 지닌 내적인 거친 결을 아주 매끄럽게 밀어서 전시 형태로 불러와 일시적으

로 활용하고 소각해버리는 '예술을 위한 재난 활용'은 실로 미래의 미술에 재앙이 될 것이다. 오늘의 미술이 향하는 미래는 재난의 폐허를 소환하는 것을 목적으로 하는 것이 아니라, 폐허 위에 두 다리로 서서 몸소 재난을 체험하고 사유하는 것이 되어야 하지 않겠는가.

예술적 미다스의 손으로 대중의 취향에 따귀를 때려야 미술이 되는 오늘날, 잡동사니는, 폐허는, 재난은 사디즘적 취향 (따귀를 때리기)에 적합한 현시대의 미적 재료이다. 하지만 (개인적 잡동사니야 관계없겠지만) 쇠락한 지점, 심리적 폐허이며 정서적 재난을 당하고 있는 그 지점은 분명 어떤 이들의 상처와 고통이 스며있는 곳이다. 그래서 그곳이 매끄럽지 않고, 거칠고 투박한 것이다. 이런 곳을 오직 예술로 매끄럽게 밀어 전시장으로 가져오는 것이 얼마나 비윤리적 행위인가. 이 행위에는 예술가의 이기적인 악취만 물씬 풍길 뿐이다. 아무리 작가가 예술적 미다스의 손을 가졌더라도, 그 손으로 거칠고 투박한 재난적 상황을 윤기 있고 매끄럽게 둔갑시킬 수 있다 하더라도, 그 과정에서 작가는 재난을 대하는 진정성을 잃지 않아야 할 것이다. 그 폐허가 지닌 의미를 퇴색시키지 말아야 할 것이다. 그렇게 못 하겠다면 차라리 표피적 매끄러움의 미학으로 자본주의 리얼리즘을 추구하는 것이 더 진정성 있고 더 윤리적인 모습이다. 미술을 미술이게 하는 것은 작품 외부에 있는 것이 아니라, 작가의 내면에 있다.

5장

커머닝 예술 행동,
공통의 부^{commonwealth}를 되찾기 위해

지금은 '공유'가 시대를 주도하고 있다. 모바일 기기의 확산으로 공유가 쉬워지면서 소유보다는 서로 대여해주고 차용해 쓰는 공유가 주요한 가치로 부상하고 있다. 그로 인해 자주 언급되는 '공유경제'라는 새로운 물결이 우리 삶의 여러 부분을 바꿔놓고 있다.

하지만 우리는 신자유주의가 오작동하고 있는 이 시대에 share를 의미하는 공유를 넘어서 진보적인 자원 관리 체제인 '커먼즈'[1]를 사유할 필요가 있다. – 커먼즈는 공유경제와는 결이

1. 커먼즈의 의미는 이 책 1부의 「코로나19 블랙홀 : 전염병 시대의 예술과 예술

다른 대안적 미래를 생각하는 새로운 담론으로, '함께'라는 'com-'과 '의무를 진다'는 'munis'가 합쳐져서 뜻을 이룬 말이다. ― 커먼즈는 우리를 둘러싸고 있는 공기, 물에서부터 숲, 공원 등의 물질과 지식, 데이터, 소프트웨어 등의 비물질까지 모두 공유자원으로 본다. 따라서 커먼즈는 사유私有와 공유公有 둘 다를 뛰어넘는 '공유'共有에 방점을 두고 있다. 커먼즈는 구성원들이 공동의 의무를 지고 유·무형의 물질을 유지하는 자원 관리 체제라고 할 수 있다.

share를 의미하는 '공유'와 커먼즈의 차이는 공공 공유경제 서비스로 대표되는 '따릉이' ― 서울시의 무인 공공 자전거 대여 서비스 ― 만 살펴봐도 알 수 있다. 따릉이는 공공 자전거로 그 소유는 서울시에 있다. 즉 소유자가 특정되어 있다는 의미다. 따라서 구성원들이 공동의 의미를 지고 물질을 유지하는 커먼즈와는 다르다. 커먼즈 이론가 제임스 퀼리컨은 다음과 같이 말했다. "신자유주의 체제에서 '공적'public이라는 말이 사회 생태적 요구를 표현하는 공동체적 활동이 아니라 국민이 통제권을 넘겨준 중앙 관리 능력을 의미"한다.[2] 결국 공공기관의 공유는 sharing이지 commons라고 할 수 없다.

커먼즈는 패러다임이자 담론이며, 윤리이자 사회 실천 전략

커먼즈의 (불)가능성」의 말미에 나온 각주를 확인하기 바란다.

2. 이광석, 「커먼즈, 다른 삶의 직조를 위하여」, 『문화과학』 101호, 2020년 봄호, 52쪽에서 재인용.

이다. 커먼즈 학자이자 활동가인 실케 헬프리히는 커먼즈에 관한 네 관점을 제시한다.[3]

1. 집단으로 관리하는 자원. 여기에는 보호가 필요하고 다양한 지식과 노하우가 요구되는 물질적·비물질적 자원 모두가 포함된다.

2. 사회적 과정. 번영하는 관계를 촉진하고 심화시키는 사회적 과정으로, 이 과정들은 복합적인 사회 생태적 시스템의 일부를 형성한다. 그리고 커머닝commoning을 통해서 지속적으로 관리되고, 재생산되고, 보호되고, 확장되어야 한다.

3. 새로운 생산 양식. 새로운 생산적 논리와 과정 들에 초점을 맞춘 생산양식.

4. 패러다임 전환. 커먼즈와 커머닝을 하나의 세계관으로 인식하는 패러다임 전환.

여기서 중요한 것은 바로 커머닝이다. 공유된 자원을 잘 관리하기 위해 상호지원하기, 갈등을 줄이고 협상하기, 소통하기, 실험하기가 중요한 것이다. 새로운 사회를 구축하는 데 커먼즈(체제)와 커머닝(행동)은 거대한 잠재력을 가지고 있다. 하지만

3. The P2P Foundation, *Commons Transition and P2P: a primer*, Transnational Institute, 2017, p. 5.

여전히 난제는 남아 있다. '실패하면서 전진하는' 신자유주의는 호시탐탐 커먼즈와 커머닝을 자신의 손아귀에 넣으려 한다. 커먼즈의 아이디어가 실현되기 위해서는 전체가 동시에 패러다임을 바꿔야 가능할 듯싶다. 단순히 호혜성을 바라며 패러다임을 구축할 수 없기 때문이다. 그렇다면 과연 이게 가능할까?

P2P의 역설

분산된 네트워크 시스템은 컴퓨터의 쌍방향 파일 전송 시스템 P2P^Peer to Peer를 가능하게 했다. P2P는 전산용어지만, 커먼즈 연구자와 활동가들은 인간-사물(자원)-인간 사이의 역동적인 관계를 부르는 말로 사용하기도 한다. 미셸 바우웬스와 바실리스 코스타키스는 『네트워크 사회와 협력 경제를 위한 미래 시나리오』에서 P2P^Peer to Peer 인프라가 점점 더 노동, 경제 및 사회의 일반적인 조건이 되어 가는 현재의 상황에서 P2P 생산을 진보적 사회운동과 연결함으로써 자본주의를 넘어설 수 있을 것이라는 미래의 시나리오를 제시했다.

그런데 P2P 생산에는 역설이 존재한다. 어쩌면 P2P 실천이 더욱더 자본주의적으로 이루어질 수 있다는 점이다. 미셸 바우웬스와 바실리스 코스타키스도 이 점에 대해 고민하는 모습을 보인다. 그들은 다음과 같이 적고 있다. "자유 소프트웨어 라이선스가 갖는 코뮤니즘 성격은 역설적으로 자유 소프트웨

어 코드를 사용해 다국적 기업들이 이윤을 극대화하고 자본을 축적하는 데 커다란 도움을 주고 있다. 결과적으로 우리는 개방된 투입, 참여 기반 과정, 공유지를 지향하는 산출에 기반한 정보 공유지의 축적 및 그의 순환을 손에 쥐게 되었지만, 동시에 자본 축적이 이 모든 것들을 잠식했다."[4] 한쪽에서는 여전히 기존의 자본주의적 시스템을 형성하며 먹잇감을 찾고 있는데, 다른 쪽에서는 맘 좋게 호혜성을 발휘하며 먹잇감이 되어준다면 과연 이 체제가 성공할 수 있을까? 전체 체제가 모두 호혜성의 P2P 체제로 변하지 않은 상황에서 약한 고리의 호혜성이 강력한 고리의 자본주의적 욕망에 무너질 것이다.

P2P 생산도 결국에는 생계유지의 지속성이라는 중요한 선결 과제를 가지고 있다. 생계유지가 반드시 자본주의적일 필요는 없다. 하지만 현재와 같이 복잡한 사회구성에서 과연 자본주의를 벗어난, 혹은 자본주의 화폐 시스템보다 더 간단하고 편리한 시스템을 구축할 수 있을까? 블록체인을 기반으로 한 비트코인이 하나의 아이디어를 제시하고 있지만, 그것이 과연 현재 범용처럼 활용되고 있는 자본주의 화폐 시스템을 대체할 수 있을까? 혹시 이 시스템이 자본의 증식, 혹은 팽창을 위한 다른 형태의 금융시스템으로 전락하는 것은 아닐까? 과연 우

4. 미셸 바우웬스·바실리스 코스타키스, 『네트워크 사회와 협력 경제를 위한 미래 시나리오』, 윤자형·황규환 옮김, 갈무리, 2018, 261쪽.

리는 사회적 과정을 통해서 자원을 집단적으로 관리하는 새로운 패러다임(커먼즈)으로 전환할 수 있을 것인가?

이런 우려에도 불구하고 신자유주의가 '실패하며 전진'하듯, 커먼즈도 '할 수 있는 방식으로 하기'가 중요하다. 시스템의 부조리를 드러내는 것, 공통의 가치를 보여주는 것, 새로운 양식을 발견하는 것, 기존의 자본주의적 패러다임을 변화시키는 것, 이런 것들이 우리가 무감각하게 끌려다니는 자본주의 체제에 대해 재인식하게 하고, 새로운 시스템으로의 전환을 요구하는 바람으로 모아질 것이다.

이러한 변화의 시기에도 미술은 여전히 예술을 사적 소유물로 축적하려는 욕망을 유지하고 있다. 하지만 붕괴될 가능성은 존재한다. 사적 소유 욕망을 벗어나고자 하는 커먼즈의 바람이 전방위적으로 불어오고 있기 때문이다. 그렇다면 커머닝과 미술의 접점은 어디에 존재할까? 미술은 공유지가 될 수 있을까? 모든 사람이 함께 관리하며 공통의 가치를 지닌 창작활동이 가능할까? 이러한 새로운 미술 양식을 위해서는 무엇이 필요할까? 소유물로서의 예술이 아닌, 커먼즈로서의 예술로 변한다는 것은 무슨 의미일까? 커머닝으로서의 예술 행동과 커먼즈로서의 예술은 어떻게 나타날 수 있을까?

메이커, 커머닝 예술 행동의 가능성

커머닝 예술 행동으로 내가 눈여겨보는 것은 2000년대 중·후반부터 주목받기 시작한 '메이커'Maker 운동이다. 완성된 상태를 소비하는 것이 아닌, DIY — 더불어 DIWO Do It With Others, DIT Do It Together — 가 급속하게 확장되면서 새로운 집단과 개인이 등장했다. 그들은 자신만의 고유한 기술이 활용되는 것이 지니는 의미와 이런 현상이 가져오는 변화를 분석하고, 이것을 하나의 운동으로 수렴하는 모습을 보였다. 그들이 개인의 고유한 기술을 활용하려는 현상을 운동으로 주장하면서 메이커 운동이라는 이름이 붙었다. 따라서 메이커 운동은 미래 사회를 향한 '선언'이자 미래 사회를 위한 '운동'이다.

4차 산업혁명에 대한 열망이 활활 타오르면서 메이커 운동조차도 4차 산업혁명에 걸맞은 기술혁신으로 보는 시각이 확산됐다. 산업적·경제적 측면으로 메이커 운동을 바라보는 것이다. 하지만 영국 사회학자 데이비드 건틀릿은 '만들기'라는 행위는 곧 '사회적 결속'이라고 주장한다. 그는 창조적인 제작활동이 개인의 행복뿐만 아니라 사회적 결속과 공동체 형성을 모색할 수 있는 계기가 될 것으로 보았다.[5] 마크 해치는 『메이커 운동 선언』에서 메이커 운동에 대한 아홉 가지 강령을 제시하는데, 이 강령은 "만들라, 나누라, 주라, 배우라, 도구를 갖추라, 가지고 놀라, 참여하라, 후원하라, 변화하라"이다. 중요한

5. 데이비드 건틀릿, 『커넥팅』, 이수영 옮김, 삼천리, 2011.

것은 이 강령을 준수하면 모두가 메이커가 될 수 있기 때문에, 해치는 "우리는 모두 메이커다"라고 선언했다. 간혹 메이커가 최신의 전문지식을 지닌 한정된 사람들을 뜻하는 것으로 오역되기도 하는데, 넓은 의미에서는 손뜨개질해서 목도리를 만드는 할머니까지도 포함하는, '뭔가'를 만드는 사람을 의미한다. 이것은 모든 사람이 예술가가 될 수 있는 가능성을 부여한다. 모두가 메이커인 시대에 과연 일반인의 창작을 단순히 아마추어리즘으로만 치부할 수 있을 것인가? 메이커 운동을 커머닝 예술 행동으로 본다면 예술을 일상화시키려는 시대정신과 맞닿아 있는 것으로 보인다. 그렇다면 예술가는 사라질 것인가?

커먼즈 담론은 사적 소유물로서의 예술작품에 대한 인식의 변화를 촉구한다. 만약 사적 소유물로서 예술작품이 사라진다면 미술시장이 사라지거나 그 역할이 변할 것이다. 당연히 예술가의 모습도 변할 것이다.

나는 예술이 커먼즈가 되고, '누구나 예술가'인 시대가 온다 해도 여전히 전문적인 예술가는 존재하리라 생각한다. 그렇다면 사적 소유물이 사라진 시대가 도래한다면, 예술가는 어떤 역할을 맡게 될까? 미래의 예술에서 예술가는 어떤 모습일까? 이때 예술가는 이전의 '장인'처럼 구시대적 인물이 될까, 아니면 다른 모습을 가지게 될까? 프리츠 헤이그의 공동체적 작업을 통해 나는 커먼즈로서의 예술의 가능성을 조금 엿볼 수 있었다.

▲ 프리츠 헤이그, 〈식용 부동산〉 #12 (12번째 정원), 2012, 헝가리 부다페스트. © Fritz Haeg, Photo by Andras Kare

▼ 프리츠 헤이그, 〈집안의 완전함, part a1 : 뉴욕〉, 2012, 뉴욕 MoMA의 전시 전경. © Fritz Haeg, Photo by Jack Ramunni

프리츠 헤이그는 커먼즈 연구자나 활동가가 아니다. 그는 사회 참여적 작업을 하는 예술가다. 따라서 그가 행하는 작업이 예술적 커머닝이라고 말하는 것은 무척 성급한 발언이다. 그러나 그의 작업에는 예술적 커먼즈의 가능성이 존재한다. 그는 〈식용 부동산〉 프로젝트를 통해 도시 시스템의 부조리를 드러내고, 공통의 가치를 보여주고, 새로운 양식의 예술 형식을 실험하고 있다. 그리고 〈집안의 완전함〉을 통해서 공동체적 교감 활동의 예술적 방식을 보여준다. 이러한 그의 작업들은 패러다임 전환을 통해서 새로운 시스템으로 전환하기를 촉구하는 시도이다.

식용 부동산:집 앞 잔디밭 공격

열정적인 사회참여 예술가 헤이그는 2010년 『식용 부동산:앞에 있는 잔디밭 공격』*Edible Estates : Attack on the Front Lawn*이라는 책을 출간했다. 그리고 2014년에 세 번째 개정판을 냈다. 헤이그가 말하는 '식용 부동산'Edible Estates은 쉽게 말해서 '먹을 수 있는 토지'로, 우리나라의 '도시 텃밭 가꾸기'와 외양적으로는 비슷한 느낌을 준다.

그는 중산층의 상징처럼 여겨지는 미국 주택 현관 앞 푸른 잔디 마당이 보기에만 좋을 뿐 그리 생산적이지 않다고 봤고, 이것을 바꾸면 도시 생활자들이 지닌 환경이나 삶에 대한 인

식이 바뀌리라 생각했다. 그래서 2005년 미국의 독립기념일에 미국의 지리적 중심지인 캔자스주 실리나에서 첫 번째 식용 부동산 프로젝트를 시작했다. 헤이그는 단순히 잔디밭을 텃밭으로 바꾸는 일에만 머물지 않았다. 그는 변하는 모습을 사진과 비디오, 글로 기록하고, 이것을 인쇄물로 남기거나 전시회를 여는 등 아카이브 및 전시 프로젝트로 확장했다. 이 식용 부동산 프로젝트 활동은 프리츠 헤이그의 홈페이지[6]에 기록되고 있는데, 2014년까지 세계 각지의 총 16개의 잔디밭이 식용 부동산으로 바뀐 것을 알 수 있다. 그는 이 자료들을 모으고, 유명한 정원 예술가의 에세이를 곁들여 책을 출판했는데, 그 책이 바로 『식용 부동산』이다. 이 프로젝트는 2007년 런던의 테이트 모던 미술관의 초청을 받아, 런던의 브룩우드 하우스 에스테이트 외곽 잔디밭을 채소밭으로 완전히 바꾸기도 했다.

헤이그는 세계 곳곳을 돌아다니면서 잔디밭을 식용 부동산으로 바꾸고 있다. 하지만 잔디밭 소유자가 바꾸고 싶다고 아무나 식용 부동산에 참여할 수 있는 것은 아니다. 이것이 바로 우리나라의 정부에서 하는 '도시 농업', 일명 '도시 텃밭 가꾸기' 운동과 차이 나는 지점이다. 어찌 보면 헤이그의 활동도 일종의 도시 농업이라고 할 수 있지만, 그 근원적인 지향점은 본질적으로 다르다.

6. 프리츠 헤이그의 홈페이지 : www.fritzhaeg.com

우리나라에서는 2004년부터 (사)전국귀농운동본부 도시농업위원회 — 2012년 텃밭보급소로 독립 — 의 도시농부학교와 상자텃밭 보급행사로 도시농업운동을 시작했다. 헤이그가 2005년에 시작한 것보다 일 년 빨리 시작한 것이다. 그리고 현재도 꾸준히 베란다텃밭, 옥상텃밭, 학교텃밭, 재활용텃밭상자 등 도시에 남아 있는 자투리 공간을 활용한 도시농업운동을 진행하고 있다. 이런 국가적 도시농업은 일반적으로 일종의 색다른 여가활동으로, '치유농업'의 일환으로 진행된다.

하지만 헤이그의 식용 부동산 프로젝트는 '도시 농업'과 근본적으로 다른 생각에서 시작되었다. 이런 그의 생각은 식용 부동산 프로젝트에 관해 쓴 다음과 같은 글에 고스란히 녹아 있다. "우리의 꿈은 개발되고 있는 주택 단지나 마을 앞에 있는 잔디밭에 불법으로 채소를 심어 그 혐의로 체포되는 것이다."(인용자 강조) 그의 식용 부동산 프로젝트는 치유를 위해 자투리 공간을 활용하는 '도시농업'과 차원이 다르다. 도시환경에 이의를 제기하고 문제를 인식하도록 부추기는 도발적인 행동이다. 그는 이러한 의미를 극대화하기 위해 식용 부동산의 위치나 관리자의 역할을 명확하게 제시하고, 이것이 충족되지 않으면 이 프로젝트에 받아들이지 않는다.

식용 부동산을 하기 위해서는 우선 "일반 차량이나 보행자가 많아서 거리에서 매우 눈에 띄는 곳"이어야 한다. 더불어 그곳 주변에 "상징적인 배경"이 있어야 한다. '상징적인 배경'에 관

해서 헤이그가 자세히 말하고 있지는 않지만, 전체적인 글의 맥락으로 보면, 도시를 상징하는 고층 건물이나 상가, 교통량이 많은 도로 등을 의미한다고 할 수 있다. 그는 식용 부동산 소유자의 자격 조건도 달고 있는데, 그 조건은 "프로젝트에 열광하는 열성적이고 박식한 정원 가꾸는 사람", "앞마당 정원 가꾸기에 관해 이야기를 나누고 싶은 사람", "식용 부동산을 그대로 무기한 지속하는 것을 약속할 수 있는 사람"이다. 식용 부동산 프로젝트에 참여하기 위해서는 이렇게 제시된 위치와 자격 조건을 갖추어야만 가능하다.

그의 작업은 사회를 향한 예술의 '외침'이고 '선언'이다. 데이비드 건틀릿이 말했던 사회적 결속과 공동체 형성을 모색하는 행동이다. 이것은 전통적 예술 행동을 넘어서는 예술의 커머닝이라 말할 수 있지 않을까?

공동체적 가치는 무엇인가

프리츠 헤이그의 프로젝트로 가장 유명한 것은 식용 부동산 프로젝트지만, 그 외에도 그가 집이자, 작업실이자, 워크숍과 행사를 위한 공간으로 사용했던 '측지 돔'과 〈집안의 완전함〉Domestic Integrities이라는 작업도 주목받고 있다. 측지 돔은 윌리엄 킹이 디자인한 건축물로, 헤이그는 2000년대 초반에 로스앤젤레스 동쪽에 있는 이 돔에서 살면서 2001년부터 선다

운 살롱Sundown Salon이라는 월간 모임을 진행하였다. 5년 동안 지속된 이 모임에서는 '뜨개질'부터 '정치적 권태'까지 공동체의 삶에 관한 다양한 주제가 다뤄졌다. 이 과정에서 그는 낡은 티셔츠와 침대 시트를 모아 청소하고 코바늘뜨기와 뜨개질 기술로 원형 러그rug[양탄자]를 만드는 방식을 실험하고, 오랜 세월에 걸쳐 러그 만들기를 연마했다.

그는 이 원형 러그 작업을 2012년에 MoMA에서 〈집안의 완전함〉으로 선보이기도 했다. 이 원형 러그는 미술관에서 만들어지는 것이 아니라, 도시에서 도시로 옮겨지면서 자원봉사자들과 협력자들이 그 지역의 오래된 직물을 추가하면서 만들어졌다. 그리고 미술관에서 전시될 때는 지역민의 참여로 완성되었는데, 지역민들이 자신의 인근 땅이나 정원에서 수확한 작물이나 가공품을 가져와서 러그 안에서 전시장 관람객과 나누는 활동이 이뤄졌다. 참여자들은 빵, 피클, 꽃, 집에서 만든 치료약 등을 가져왔고, 관람객들은 마치 집에 초대받듯이 신발을 벗고 러그에 들어와 참여자들과 공동체적 교감을 이뤘다.

러그는 집의 바닥에 깔기 위해 만들어진다. 혼자서, 혹은 많은 사람과 함께 진행한 러그 만들기에는 우리가 어떻게 살고 집이 어떻게 만들어지는지에 대한 헤이그의 지속적인 관심이 반영되어 있다. 더불어 한 공동체에서 재료와 노동력이 공유되는 공동의 활동이기도 하다. 이전에 좋아했었지만, 이제는 낡아버린 티셔츠나 침대 시트 등으로 만든 러그는 과거의 기억뿐

만 아니라, 새로운 경험을 나누고, 새로운 역사를 담는 공간이된다. 이것은 공동 활동이며 공동이 소유하는 예술적 형상을지닌 커먼즈다.

헤이그의 작업은 집, 혹은 가족과 관련된 공동체를 살리는작업이다. 〈식용 부동산〉 프로젝트도 개인화된 도시 생활에서공동체적 가치를 살리기 위한 작업이고, 〈집안의 완전함〉도 러그를 만들고, 그곳에서 공동체적인 교감 활동이 이루어지도록유도하는 작업이다. 도시에서 집은 무엇이고, 공동체는 무엇일까? 미래에는 어떠한 형태의 사회적 결속을 만들어나가야 할것인가? 헤이그의 작업은 이러한 물음과도 같다.

4부

불 면 증

#빅데이터
#다타이즘
#아카이브
#번역불가능성

밤이 다가왔다. 잠들지 못하는 밤이다. 너무 많은 정보가 우리를 잠들지 못하게 하는 불면의 시간. 우리는 정보의 홍수에서 '불면증'을 앓고 있다. 현재는 다다익선이 미덕인 시대다. 창고형 쇼핑몰에서 다 쓰지도 못할 물건과 다 먹지도 못할 음식을 카트에 담는다. 냉동실에는 나중에 먹기 위해 넣어둔 음식이 꽁꽁 얼어 빈틈없이 자리를 차지하고 있고, 좁은 생활 공간 구석구석에는 두루마리 화장지며, 세제며, 옷이며, 신발이며, 가방이며, 머그컵 등이 넘쳐난다.

디지털에서는 그 정도가 더욱더 심하다. 데이터는 종교이며, 돈이며, 예언자다. 데이터가 많으면 많을수록 뭔가 더 나은 미래를 설계해주리라 생각한다. 다다익선은 빅데이터의 미덕이다. 이런 다타이즘[데이터주의] 시대에 빅데이터는 아카이브 충동을 불러일으켰다. 하지만 우리는 이 사실을 알아야 한다. 현재진행형인 역사의 기록 속에서 아카이브는 결코 완성될 수 없다는 사실을. 그런데도 세상의 모든 것을 모아 세상의 의미를 밝히려는 듯 아카이브 체제는 잠들 줄 모른다. 불면증을 앓고 있는 아카이브 체제는 미술계에 전염되어 아트아카이브 열병을 앓게 했다. (모든 것을 모은다는 것은 불가능하기에) 늘 불완전함을 알면서도 끊임없이 모으고, 그 모은 방대한 정보 뭉치를 전시장에 펼쳐놓는다. 이러한 전시 방식은 정보과잉 시대의 한 단면을 보는 것 같기도 하다. 미술 전시의 다다익선은 "독자적 의미가 뒤섞임", "저항과 혁명성의 마모", "균질화된 것

들에 대한 반응인 주의산만"이다. 빅데이터의 자매품인 아카이브가 미술 전시로 구현될 때 우리는 과연 무엇을 보는가? 당대 미술은 다타이즘의 지배 아래 아카이브 홍역을 치르며 불면의 밤을 보내고 있는 것은 아닐까?

거대한 데이터 뭉치인 빅데이터는 On(1)과 Off(0)의 이진 신호 체계를 사용하는 디지털이다. 이 디지털은 과거의 아날로그 정보를 모두 흡수하고 있을 뿐 아니라, ─ 음성, 소리, 노래 등 청각 자료와 사진, 그림 등의 시각 자료, 그리고 여러 문서로 남겨진 텍스트 자료 등 과거의 아날로그 매체 자료를 디지털로 전환하고 있다 ─ 방대한 자료를 모아 학습하여 '판단할 수 있는 인공지능'으로 변하고 있다. 인류 문명이 디지털로 전환되고 있으며, 디지털 알고리즘이 이것을 관리하고 있다. 그런데 만약 이 감당할 수 없이 거대한 이진 신호 뭉치가 카멜레온처럼 번역 불가능한 어떤 형태로 변한다면 어떻게 될까? 우리의 지금까지의 역사는 송두리째 없어질 수도 있지 않을까? 인간이 디지털 언어인 기계어를 번역 프로그램을 통하지 않고 해석하는 것은 거의 불가능하다. 이 상황에서 온라인 거미줄로 연결하여 하나의 단일체를 구성하고 있는 인공지능이 독자적 의지로 그 기계어 체계를 변경한다면? 특이점을 넘어선 인공지능이 어떤 이유로 이진 신호 체계를 다른 체계로 순식간에 바꿔버린다면? 우리의 데이터가 해석 불가능한 어떤 것이 된다면? 우리는 암울한 SF 영화를 현실에서 경험하게 될지도 모른다. 신의 자리를

넘보며 바벨탑을 쌓던 사람들에게 소통 불가능한 다른 언어를 형벌처럼 내림으로써 결국 바벨탑을 쌓으려는 욕망을 붕괴시켰던 것처럼, 디지털 바벨탑의 욕망은 언어의 이종성으로 무너질 수도 있다. 우리는 디지털을 사용하지만, 그 작동 시스템을 거의 알 수 없다. 디지털은 '블랙박스'다.

전 세계의 역사가 디지털 기계어로 수렴되고 있는 지금, 이러한 디지털과 인간 사이의 언어의 이종성에 관한 염려는 블랙박스를 끌어안고 불면의 밤을 보내는 신경쇠약자의 망상에 지나지 않을 수도 있다. 그런데 정말 이런 일이 생기면 어쩌지?

1장

숲은 검게 선 채로 침묵한다[1]
빅데이터 시대, 아카이브 열병에 관한 진단서

증상

저희 초기앨범 중 인트로에 "아홉 살, 열 살 때쯤 내 심장은 멈췄다"라는 가사가 있습니다. 되돌아보면, 그때쯤 처음 타인의 시선을 의식하고 타인의 시선으로 나를 보는 법을 알게 된 때가 아닌가 싶습니다. …

믿지 못하는 분들도 계시겠지만, 많은 사람이 우리에게 희망

1. 독일 시인 마티아스 클라우디우스(Matthias Claudius)의 서정시 「달이 떴다」(Der Mond ist aufgegangen)의 넷째 행. 본 글에서 '숲'은 '총체성'을 상징한다.

이 없다고 생각했습니다. 때때로 그냥 포기하고 싶었습니다. 하지만 저는 행운아라고 생각합니다. 포기하지 않았기 때문입니다. 저는, 그리고 우리는 앞으로도 이렇게 넘어지고 휘청거릴 겁니다. …

저는 많은 결점이 있고, 두려움도 많습니다. 그렇지만 이제는 있는 힘껏 제 자신을 끌어안고 조금씩 천천히 사랑해보려고 합니다.

— 2018년 방탄소년단 리더 RM이 UN에서 한 연설 중 일부

방탄소년단(이하 BTS)의 팬들인 '아미'는 BTS를 통해 자신의 정체성을 형성한다. BTS의 전 앨범이 공유하고 있는 세계관은 '자아'에 대한 이야기다. 아미는 BTS의 자기 고백적 서사에 공감하며, 자기 세계를 구축한다. 논란 속에서도 그들은 자신을 만들어간다. BTS의 멤버 지민이 입었던 티셔츠에 관련해서 논란[2]이 있었던 2018년 10월부터 11월에 아미 중 일부가 모여서 온라인 보고서인 「백서 프로젝트」[3]를 발행했다. 여기에는 이런 내용이 들어 있다. "우리는 '너'와 '나'라는 주체와 객체의 구분으로부터 시작되는 차별이 우리 사회의 편견과 분란의 원인

2. 일본의 아사히 TV는 지민이 1년 전 입었던 티셔츠에 나가사키 원자폭탄 폭발 사진이 있었다는 것을 지적하며 2018년 11월 9일로 예정되어 있던 음악 방송 〈뮤직 스테이션〉의 출연을 하루 전에 취소했다. 이 사건은 한국과 일본뿐만 아니라, 전 세계적인 이슈가 되었다.

3. www.whitepaperproject.com

이 되어 갈등을 촉발한다는 것을 깨달아야 합니다. 이를 해결할 수 있는 유일한 방법은 '너'와 '내'가 같다는 인식과 공감, 그리고 사랑입니다." 그리고 아미들 사이에서는 이런 말을 한다. "당신이 인생에서 가장 필요로 하는 그 순간에 당신이 방탄을 만난 것이다." BTS와 아미 사이, 아미와 아미 사이, 서로가 서로를 통해 자기 자신을 구축하는 이 시도. "다만 하나의 몸짓에 지나지 않았"던 그들이 서로가 서로의 "이름을 불러주었을 때", "꽃이 되"는 상황(김춘수의 「꽃」).

우리는 연예인의 팬클럽 회원이 됨으로써, 혹은 비싼 스포츠카나 외제차를 타고 다님으로써, 명품 가방을 들고 다님으로써, 심지어 페이스북 '좋아요'의 개수를 높임으로써 내가 누구인지 확인하고 싶어한다.

<p style="text-align:center">＊　＊　＊</p>

아버지(절대적 가치)가 사라져버린 어느 날(포스트모던 시대) 자녀들(주체)은 흥에 겨워 놀았지만, 밤(불면의 시간)이 다가오자 그들은 자신이 누구이고, 어디에 있는지 알 수 없게 되었다. 아무것도 확신할 수 없는 좌표 잃은 시간. 그들은 연신 "나는 누구인가? 여긴 어딘가?"를 외쳐대고 있다. 여기서 '노마드의 긍정'이 이끄는 시대의 불안한 표정이 감지된다. 국가와 국경은 녹아내렸고, '글로벌'이란 미명 아래 전 세계적 균질화

와 무차별성은 급속히 진행 중이다. 집단의 정체성은 희미해졌고, 주체는 파편화된 세계 속에서 지면 위를 부유하고 있다. '노마드'는 여전히 유효하지만 진부해져 버렸다. 이제 (슬라보예 지젝이나 알랭 바디우 같은 이들이 하고 있는 작업인) 또 다른 '보편성'의 구축을 희망하기 시작했다. 주체의 죽음 '이후' 주체로의 복귀를 부르짖는 것이다.

디지털 기술은 이러한 시기를 놓치지 않고 욕망의 눈빛을 번뜩인다. '다타이즘' 신앙이 되고, 인간의 인터넷인 웹 2.0에서 사물의 인터넷인 웹 3.0으로 진전되면서, 오늘의 미술도 (단순히 '주의-ism'이라는 기계적 구분을 초월한) 대문자 예술 정치를 꿈꾸기 시작했다. 절대권력의 유신 시대에 대한 향수가 정치권력 ― 2013년 박근혜 당선, 노년층을 중심으로 한 극단적 보수우파세력 출현 ― 을 불러왔듯이, 1960~70년대의 '단색화'가 한국 모더니즘의 총아가 되어 열풍을 몰고 왔듯이, '천재 예술가'라는 개념의 후광을 여전히 발산하고 있는 르네상스 시대의 화가 레오나르도 다빈치의 〈구세주〉1490-1500가 미술 경매 역사상 최고가 ― 4억 5,030만 달러, 약 5,209억 원, 2017년 11월 ― 를 기록했듯이, 중심이 사라진/상실된 시대에 부동不動하고 싶은 욕망이 과거를 뒤지고, 좀비들을 부르고, 유령들을 소환하는 잔치를 열고 있다. 의미 없(어 보이)는 자료들을 긁어모으고, 먼지 쌓인 기록들을 들추고, 주변과 맥락을 만들려 한다.

포스트모더니즘 이후 시대의 서막 : 조율된 정형술

생명을 가져다주어야 할 그 계명이
나에게 오히려 죽음을 가져왔다는 것을 깨달았습니다.
— 사도 바울, 성경(공동번역) 로마서 7장 10절.

포스트모던 시대는 너무 늙었다. 모더니즘의 권위를 지워내며, 상대성의 깃발 아래 혼성, 모방, 다원, 주변 등을 앞세웠던 포스트모던 시대는 차이와 다양성이 상대주의적 개별성이 되면서 서로 소통 불가능해져 버렸고, 폭력적 기제일 뿐인 보편성과 책임지지 않는 탈중심적 존재로서의 주체만 앙상하게 남았다. 반면, 신자유주의에 힘입어, 전 세계적인 네트워크 구축과 디지털 기술의 발달·확산은 디지털 절대왕정 시대를 만들어 가고 있다.

지금의 상황은 동질화이다. 포스트모더니즘의 '차이의 미학'(차이와 다양성)은 점점 사라져 가고 모든 것은 유행이란 멋진 수식어를 달고 무차별성을 향해 나가고 있다. 다국적 기업의 공산품들이 세계 곳곳에서 소비되며 기호를 균질화시키고, 프랜차이즈 시스템은 공간마저 기계로 찍어낸 듯 동일하게 만들고 있다. 도시의 모습은 비슷해지고, 미디어를 통해 몇 가지 유형의 라이프 스타일로 삶의 양식은 수렴되고 있다. 그 무엇도 확신할 수 없는 신자유주의 현대 사회에서 개인은 그저 강해

보이는 자에게 의존하려는 경향성을 보인다는 바우만의 말[4]처럼 파편화된 시대에 납작해진 개인들은 거대한 물결을 헤쳐나가지 못하고 떠밀려가고 있다. 불확정적인 '카오스'(혼돈)의 세계라고 생각했던 현실을, 그 카오스를 모두 흡수하는 거대한 물결이 조화로운 '코스모스'(정렬)의 세계로 조직하고 있다.

이 거대한 물결은 '데이터만 충분하다면 통찰력이나 이론이 필요가 없다'는 '코스모스'를 향한 '빅데이터'의 욕망이다. (신용카드 및 현금 구매내용이나 SNS 검색어를 통해) 나이별로 생일에 가장 받고 싶은 선물부터 (CCTV나 SNS, 사물인터넷 데이터를 통해) 시간대별 남녀의 행동 양식도 알 수 있다. 또한, 미래를 예언할 수도 있다. 내일의 날씨, 다음 계절에 유행할 색, 1년 뒤의 인구 비율 등등, 데이터가 많으면 많을수록 미래는 확정적이다. 그렇다면 결과의 바깥에 있는 예외는 무의미한 것인가? 빅데이터의 통계학적 결론이 늘 정답인가? 개인은 사물화되고 수치화되어도 좋은가? 예외는 늘 존재하고, 일기예보는 매번 맞을 수 없다. 개인이 숫자나 사물화되는 것은 그저 디스토피아의 악몽일 뿐이다.

시대의 욕망이 모든 영역에 투영되듯이, 빅데이터의 욕망은 미술계에도 빠른 속도로 유입되고 있다. 바로 유행병처럼 번지고 있는 '아카이브'다. 사실 엄밀한 의미에서 현재의 아카이브

4. 지그문트 바우만, 『유동하는 공포』, 함규진 옮김, 산책자, 2009, 229~30쪽 참조.

는 영원성을 갈구하는 기록의 욕망과 총체성을 희망하는 빅데이터의 욕망 사이에서 생긴 사생아라 할 수 있다. 빅데이터가 모든 데이터를 저장할 수 있는 무한(으로 보이는) 저장공간과 빠른 데이터 처리 속도를 밑바탕으로 탄생되었듯이, 최근의 아카이브도 디지털 기술의 발달에 따른 축적 및 검색의 용이성 – 자료들의 손쉬운 디지털화 및 디지털 디스플레이의 가능성 확대, 디지털 축적 공간의 확장, 데이터의 처리 및 저장, 분류, 검색 속도의 증가 등 – 이 열풍을 불러온 한 요인으로 볼 수 있다. 하지만 수집하고 기록(저장)해서 전달(열람)하는 행위는 인류의 탄생에서부터 있었던 현상으로 전혀 새로운 것이 아니다. 원시시대에는 동굴벽화나 암벽화, 파피루스, 빗살무늬토기가 있었고, 농경사회는 추수와 저장이 있었다. 종이의 발명, 책과 인쇄술의 발달, 사진과 축음기의 발명, 영화의 발달, 컴퓨터의 탄생과 발달 등 모두 소위 아카이브를 위한 매체의 진전이다. 그런데 왜 최근에 아카이브가 다시 수면 위로 떠올라 충동을 일으킬까? 단지 급속히 발달한 디지털 시대가 불러온 저장 용량의 확장과 처리의 신속성 때문일까? 아카이브 욕망의 활성체가 디지털인 것은 분명하다. 하지만 그 근저에는 다른 것이 꿈틀거리며 발톱을 드러내고 있다.

아케이드와 아카이브 : 디오니소스와 아폴론

자본주의적 근대의 탄생에 아케이드가 있었다. 병렬로 나란히 있는 연쇄 상점을 의미한다. 벤야민은 『아케이드 프로젝트』라는 방대한 저작에서 도시의 산책자flâneur는 아케이드로 형성된 도시를 배회한다. 산책자는 19세기 산업혁명으로 사람들이 한 지역에 모이면서 낯익은 것이 붕괴되고, 그 자리에 낯선 것이 들어서면서 형성된 도시를 돌아다녔다. 하지만 현대 자본주의는 아카이브를 지향한다. 많은 자료를 보관하기 위해 수직으로 촘촘히 자료를 축적한 보관소다. 이곳에서는 산책이 필요 없다. 색인이나 링크를 통해서 목적지에 바로 접근한다. 아케이드가 병렬적 연쇄라면 아카이브는 수직적 축적이다. 아카이브는 마치 층층이 모든 것이 갖춰져 내부에서 모든 일을 해결할 수 있는 백화점이나 쇼핑몰, 멀티플렉스와 같다. 그곳의 주 이동 수단은 걷지 않아도 되는(산책하지 않아도 되는) 엘리베이터나 에스컬레이터다.

아케이드가 다면이었다면, 아카이브는 다층이다. 아케이드가 다수 개체의 모습을 병렬적으로 차례차례 보여줬다면, 아카이브는 식별할 수 있는 이름표를 다수에 달아 그것만 보이게 하고, 본 모습을 보이지 않게 차곡차곡 겹쳐 쌓는다. 효율성을 위해 모든 것을 기호화한다. 모든 것을 내부에서 자체적으로 빨리 처리하려는 욕망이다. 거기에는 산책도, 잉여도, 낭비도 없다. 오직 효율성만 극대화된 거대한 바벨탑이다.

니체는 『비극의 탄생』에서 예술이 "아폴론적인 것과 디오니소스적인 것의 이중성"에 의해 전개된다고 보았다. 그리고 이 두 대립의 결합이 그리스 비극 작품을 산출했다고 이야기한다. 이성적이고 제도적인 '아폴론'과 감성적이고 자유로운 '디오니소스'는 그리스의 대표적인 신으로, 니체가 언급하면서 널리 알려지게 되었다. 이 '아폴론적/디오니소스적'이라는 개념 쌍은 '이성/감성(감각)', '냉철/열정', '절도/혼돈' 등을 의미하는 개념으로 확장되었다. 은유적으로 서양 미술의 시대적 전개는 '아폴론적 시대'와 '디오니소스적 시대'의 시소게임처럼 보인다.[5] 어느 한 특성이 두드러지면 늘 그에 대한 반발이 동반되었다. ― 시대를 어떤 특정한 시류로 재단하는 것은 대단히 위험한 일이다. 그 안에는 다양한 성격과 가능성이 존재하기 때문이다. 그럼에도 불구하고 어떤 특성을 파악하기 위해 여기서는 불가피하

5. 서양 미술은 개략적으로 이집트 미술, 그리스·로마 미술, 중세 미술, 르네상스 미술, 바로크·로코코 미술, 신고전주의 미술, 낭만주의 미술, 모더니즘, 포스트모더니즘 순으로 변해 왔다. 초시간적이고 영속적인 측면을 강조하는, 죽은 자를 위한 이집트 미술은 디오니소스적이다. 반면, 조화와 균형, 비례를 중시했던 그리스·로마 미술은 아폴론적이다. 신에 대한 관념으로 충만했던 중세 미술은 디오니소스적이고, 이성 중심이었던 르네상스 미술은 아폴론적이다. 그리고 감성적이며 장식적이었던 바로크·로코코 미술은 디오니소스적이지만, 이성을 되찾으려는 신고전주의 미술은 아폴론적이다. 감성을 회복하려는 낭만주의 미술은 디오니소스적이며, 이후 아폴론적인 모더니즘과 디오니소스적인 포스트모더니즘으로 이어졌다.

게 경향성으로 그 시대를 지칭하는 현재의 서구미술사 분류를 따랐다. ─ 20세기에 들어오면서 다양한 형태의 미술 현상으로 인해 이러한 구도는 깨진 것처럼 보였다. 하지만 상위의 개념인 모더니즘으로 이 시기를 묶는다면, 과학과 합리성을 중시했던 모더니즘의 특성으로 인해 아폴론적 시대로 명명할 수 있다. 그에 반해, 중심의 이탈, 다양성의 추구, 감성을 중시하는 포스트모던 시대는 디오니소스적 시대일 것이다. 그렇다면 포스트모더니즘이 진부해진 오늘 ─ 포스트모더니즘 이후 ─ 의 미술을 여전히 디오니소스적이라 할 수 있을까? 빅데이터를 향한 욕망이 포스트모더니즘 이후를 아폴론적으로 이끄는 건 아닐까?

거대한 주체를 잃은 불안감이 감도는 불면의 밤이 찾아왔다. 우리는 파편화된 것들, 크고 작은 섬들, 그것들이 모여 있는 '아르키펠라고'(니꼴라 부리요)의 전체 지도를 그리고 싶은 욕망 ─ 빅데이터를 활용한 총체성을 향한 욕망 ─ 을 품기 시작한 것이다. 지금 우리가 아폴론을 부르는 주술을 합창하고 있는지도 모른다.

좀비의 시대 : 아벨[6]의 불면증

6. 성경의 창세기 4장에서 농부인 카인은 신이 그의 남동생인 양치기 아벨의 제물만 받자 화가 나 들에서 아벨을 죽인다.

「포스트모더니즘과 소비사회」1983에서 혼성모방과 분열증을 포스트모더니즘의 주요 양상이라고 봤던 제임슨의 견해는 분명 '역사적 건망증'을 앓고 있는 시대에 대한 비판적 인식이었다. 낯설고 새로운 관계들이 수평적으로 융합하는 혼성모방은 친근한 원본 — 혹은 배후 — 을 딛고 서는 패러디와 달리, 소실점 없이 파편화된 풍경화라 할 수 있다. 원본의 부재는 '이전'의 부재이고, '과거가 없음'을 의미한다. 또한, 원본이 부재하기 때문에 은유도 생산하지 못한다. 파편화된 풍경화(혼성모방)에는 시간의 연속적 흐름(과거-현재-미래)이 증발한 채, '현재'만이 존재한다. 이러한 시간성의 붕괴는 불연속적이고 단절된 물질적 기표를 동어반복적으로 뿜어내게 하고, 이로 인해 더욱 강렬하고 생생한 현재의 체험만 남게 된다. 결국, 현재만을 반복하는 분열증이다. 주체는 텅 빈다. 여기서 우리는 역사성을 거부했던 자아가 분열증을 보이며 '문맥'을 폐기하고 정체성을 놓아버린 장면을 목격한다.

잠언으로부터 탈피한 자아는 유랑을 시작했다. 지금은 해석의 오물을 뒤집어쓴 오욕의 개념이 되었지만, 그럼에도 불구하고 포스트모더니즘의 패러다임 중 가장 유력한 것은 '노마드'이다. 양치기 아벨의 후예들(노마드)은 억압적인 모던의 구속을 파괴하며 오늘도 자유롭게 바람처럼 구름처럼 유랑한다. 그들에게는 늘 '지금-여기'만이 존재한다. "노마드에게는 역사가 없다."(질 들뢰즈) 온디맨드 노동 플랫폼과 초단기 임시 노동자

프레카리아트들은 '지금-여기'만을 살아가게 만든다. 코로나19 시대, 그리고 포스트-코로나 시대에 디지털 노마드는 확장될 것이다. 여전히 유목주의(노마니즘)는 유효하다.

자본이 더는 노동에 묶여 있지 않고 유동 가능한 '액체 근대'(지그문트 바우만)가 굳어지는 상황에서 유목주의는 신자유주의 신분증으로 기능하는 듯하다. 신자유주의가 여전히 절대권력을 행사하는 사회에서 유목민의 자식, 아벨의 후예들은 온라인 콘텐츠로 그 영역을 확장하여 모든 것을 흡수하고 있다. 하지만 우리는 아벨 인생의 마지막 페이지를 알고 있다. 농부인 카인Cain의 칼날이 언젠가는 아벨을 향하게 될 것이란 사실을.

노마드는 정체성의 불안정성을 늘 품고 있다. 국가와 국경이 녹아내린 오늘날 주체들이 자유롭게 경계나 문맥을 넘나들며 정체성의 유희를 즐기고 있다는 식의 언술은 사실 이론적 허상에 불과하다. 이것은 어쩌면 정체성의 위기를 감추고 있는 방어기제인지도 모른다. 지금만을 기억하는 '역사적 건망증'이 변검술사의 가면 바꾸기처럼 즐거운 공연이라 말할 수 있을까. 여러 개의 가면을 덧쓰고 수시로 얼굴을 바꿔야 하는 지금의 그들/우리는 즐겁다기보다는 힘겨워 보인다. 어쩌면 그들/우리는 포스트모던하게 유희하기보다는 앓고 있는 것인지도 모른다. '난 누구이고, 여기는 어디인가?'라는 정체성에 대한 의문은 오늘날 주체에게 불면증을 안겨줬다. 잠 못 드는 밤, 그들은/우

리는 잠들기(부동하기) 위해 진부한 행동을 시작한다.

단기기억을 장기기억으로 전환하지 못하는 순행성기억상실증 — 실로 순행성기억상실증은 얼마나 포스트모던적인가 — , 이 병에 걸려 10분 이상 기억을 지속하지 못하는 레너드(영화 〈메멘토〉[2000] 주인공)는 곧 잃게 될 지금의 기억을 잊지 않기 위해 가학적 방식으로 자신의 몸에 (과거가 될) 현재를 새겼(문신했)다. 하지만 오늘날 미술의 주체는 정체성을 확립하기 위해 '아카이브'라고 꼬리표가 달린 상자에 과거를 주섬주섬 모으고, 상자의 가치를 보증해 줄 타자(연구자, 이론가, 구술가)를 찾아 나설 뿐이다. 그저 내버려 뒀던 일기장을 들추는 것으로(역사), 싫증 난 우표수집을 다시 하는 것으로(저장), 보증을 서줄 이웃을 찾아가는 것으로(문맥) 정체성을 구축하려는 이 방식은 어찌 보면 퇴행적으로 보이기까지 한다.

* * *

불면증이 감지된 그날 밤, 주체는 자신을 알기 위해 먼저 이웃을 찾아간다. 무균실에서 인간이 환자가 되는 것처럼, 화이트 큐브에서 작품은 사물이 된다. 일체의 외부적 맥락을 차단하는 화이트 큐브는 미술작품을 탈문맥화시켜 내적 가능성(조형적 잠재성), 즉 자기 지시성을 추구하게 하였다. 모더니즘 시대는 화이트 큐브를 "이상적인 상태, 순수하고 절대적인 상

▲ 영화 〈메멘토〉의 한 장면. 문신을 새긴 주인공 레너드의 모습.

▼ 2019년 《올해의 작가상》 이주요의 전시 전경, 그는 여기서 신작 〈러브 유어 디포〉를 선보였다. 이 작업은 보관(포장)과 이동성에 초점을 맞추고 있다. ⓒ Korea Artist Prize

태"(브라이언 오도히티)라고 치켜세웠지만, 이제는 자본 시장이 점령한 상품 진열장과 다를 바 없다. 그 결과 미술작품은 좀비가 되었다. 어디든 옮겨질 수 있는 물리적 사물이 되었다. 작품은 출생증명서(근원)를 버리고, 낳은 자(작가)의 이름표만 가슴에 달고 문맥 없이 떠돌아다니게 된 것이다.

이에 대한 반발은 이미 1960년대 말, 모더니즘이 퇴조할 때부터 시작되었다. 작품을 외부 환경(문맥)과 연관시키려는 노력, 즉 '장소성'에 관한 사유는 작품과 그 주변을 세심히 조직했던 미니멀리즘을 시초로 대지미술을 거쳐 설치미술과 공공미술 등으로 퍼져나갔다. 그리고 '장소특정적 미술'이라는 동시대 미술의 주요한 흐름을 만들어 냈다. 장소특정적 미술은 결국 부유하는 작품의 정체성에 의문을 제기하며 고향(정체성)을 찾으려는 시도이고, 이웃(문맥, 외부 환경)을 찾아가 관계 맺으려는 시도이다. 하지만 이웃을 찾아 관계 맺기를 통해 정체성을 찾으려는 시도는 절반만 성공한 것으로 보인다. 최근의 도큐멘타나 비엔날레에서도 장소특정성이 주요한 경향 중의 하나지만, 이웃(문맥)을 등장인물 정도로 전락시킨 '연극적 공간'으로 변질되고 있다.

우리는 '장소특정적 미술'에서 '장소'를 'place'나 'space'이 아닌 포괄적 장소 개념인 'site'로 사용하는 것에 유념해야 한다. 이것에는 장소가 물리적 입지에서 담론적 벡터로 전환될 수 있는 가능성이 내재되어 있다. 권미원은 예술이 장소와 맺

는 '전형화'와 '고착화'의 문제를 넘어서고자 장소특정성의 '일시적 귀속'이란 새로운 모델을 제시하여 장소의 외연을 넓히고 개념을 열어줬다.[7] 하지만 장소의 사회·역사적 차원들을 추출하여 이동할 수 있는 당위성을 부여해준 측면도 분명히 있다. 이러한 당위성은 현행의 사회적 필요(미술관의 소비 촉진, 도시의 재정적 필요 충족)와 강력한 신자유주의 유동성과 만나 장소까지도 포장해서 이동시키고 있다. 일례로 이주요의 '오픈 스튜디오' 전시가 포장 운반된 상황을 들 수 있다. 2019년 '올해의 작가상'을 수상한 이주요는 그동안 자신의 노마드적 삶의 방식을 고스란히 드러낸 작업을 꾸준히 선보였다. ─《올해의 작가상》 전시에서 보여준 신작 〈러브 유어 디포〉는 창작공간이자 작품 보관 창고인 새로운 형태의 공간으로, 이 작품 또한 그가 보관(포장)과 이동성에 초점을 맞추고 있음을 알려준다. ─ 이주요는 2008년부터 2011년까지 다국적 주민이 거주해서 무국적 지역과 같은 이태원에서 네 차례 오픈 스튜디오 형식의 전시를 열었다. 이 오픈 스튜디오에는 이태원이란 장소의 특수성에서 풍기는 낯선 감정과 새로운 환경에 대한 불안감 등이 스며 있었다. 이태원의 장소적 특성이 작업의 의미를 풍부하게 만들었던 것이

7. 권미원은 『장소 특정적 미술』이라는 책이 "일시적 귀속(Belonging-in-transience)이라는 새로운 모델을 상정하기 위한 가설적이고 체험적인 개념인 '잘못된 장소'(wrong place)를 이론화하는 것으로 결론을 내린다."라고 말했다. 권미원, 『장소 특정적 미술』, 김인규·우정아·이영욱 옮김, 현실문화, 2013, 23쪽.

다. 따라서 장소특정적 미술의 특성을 띠고 있었다고 볼 수 있다. 그러나 이후 그 당시 제작했던 작업은 재제작하여 화이트 큐브에 놓이게 되었다. 과거 네 번의 오픈 스튜디오가 "그곳에 거주하는 작가의 불안, 부족, 연약함이 작품과 작품의 환경과 뒤섞이면서 깊은 사유의 문으로 인도"했지만,[8] 결국 이 스튜디오형 전시는 아주 미미한 수준의 이태원이 지닌 장소적 문맥과 함께 추출되어 곱게 포장된 후, 네덜란드의 반아베미술관으로, 독일의 프랑크푸르트 현대미술관으로, 아트선재센터로 이동했다. ─ 이 전시는 순회전으로, 2013년 상반기 네덜란드와 독일에서 《월스 투 토크 투》Walls to Talk to로 소개되었고, 아트선재에서는 2013년 10월 26일부터 2014년 1월 12일까지 《나이트 스튜디오》로 전시되었다. ─ 다른 예로는 2014년 광주비엔날레 《터전을 불태우라》에서의 우르스 피셔의 작업을 들 수 있다. ─ 맞다. 3부에서 소개했던, 갤러리 바닥을 굴착기로 완전히 파헤친 작업 〈당신〉을 선보인 작가다. ─ 그는 자신의 뉴욕 아파트를 실물 크기로 인쇄하여 전시 공간에 (2차원이지만) 그대로 재현한 〈38 E. 1st ST〉[2014]를 선보였다. 이 작업은 공간의 포장 가능성을 명확하게 보여줬다.

8. 안진국, 「제안된 공간에서 제안하는 공간으로」, 『조선일보』, 2015년 1월 1일 수정, 2020년 12월 15일 접속, http://news.chosun.com/site/data/html_dir/2014/12/31/2014123102232.html.

▲ 도메니코 렘프, 〈호기심의 캐비닛〉, 1690, 캔버스 위에 유채, 99 × 137cm.

▼ 폴란드 아우슈비츠 강제수용소에 전시된 희생자의 액자 사진들과 관람객. 수집욕을 버린다면 과거를 통해서 우리가 누구였는지를 확인할 수 있다. ⓒ WaSZI

불면의 그날, 이웃 방문(장소특정성, 문맥)이 등장인물 섭외(화이트큐브 전시)로 변하자, 오늘의 미술은 잘려나간 관계성에 불안해하여 '우리가 남이가?'를 반복하면서 그를 알기 위해 일기장을 들추고, 그가 간 곳을 알기 위해 영수증 수집을 '다시' 시작했다. 바로 아카이브 충동이다.

이러한 파편화된 자료들의 '수집-기록-축적-전달/열람'이 희귀하고 진귀한 물건들을 취미 삼아 수집·전시했던 15·16세기 유럽 지배층의 개인적 진열 공간 — 카비네 퀴리오시테, 갤러리, 샹브르 데 메르베이유, 분더캄머, 쿤스트캄머 등 — 을 연상시키는 건 그만큼 진부하다는 방증이다. 그런데 이 낡은 방식이 현재 기능하고 있다. 기록(과거)을 보관(소유)함으로써 정체성을 확보하고 어떤 선형적 총체성을 획득하려는 욕망, 어느 순간 좌절됐던 그 욕망이 지금 유행병처럼 번져나가고 있다. 이미 불가능으로 폐기되었던 욕망이 '내가 누구이고, 여기가 어디인지' 알려주는 좌표 역할을 자임하고 있다.

물론 "역사적 사료는 하나의 텍스트에 불과하다"라고 단언하고, 거대 역사보다는 현재의 역사를, 거대 담론보다는 미시 담론을 선택한 포스트모더니즘의 시각으로 봤을 때, 아카이브는 그저 역사의 미시 담론을 담고 있는 하나의 보관소 정도로 볼 수 있다. 표면적으로는 그렇게 보이기도 한다. 하지만 18

세기 후반 이성의 힘을 믿었던 계몽주의가 통계학을 열렬히 환영했듯이, 빅데이터와 데이터마이닝이 가능하고 지능적 알고리즘으로 심리를 예측할 수 있는 이 시대에 아카이브는 단지 의미 없는 텍스트 뭉치가 아니다. 그래서 '장소특정적 미술'이 근원에 대한 향수를 추구하는 단편적 욕망(정체성 추구)인 데 반해, '아카이브'는 기록과 수집을 통한 총체적 역사 확립의 욕망(정체성 확립)인 동시에, 거대한 주체를 조직하려는 욕망인 것이다.

빅데이터가 우리의 총체적 기억이 되어가면서 칼 융의 집단무의식의 디지털 버전으로 진화하는 가운데, 빅데이터의 사생아인 아카이브도 같은 욕망을 꿈꾼다. 지금 파편화된 조각들을 조직하여 어떤 거대한 왕국, 아폴로의 왕국을 소환하려는 주술적 움직임이 시작되었다.

숲의 욕망 : 아카이브의 숙명적인 불완전성

실로 '수집-기록-축적-전달/열람'의 아카이브는 진부한 방식이다. 순행성기억상실증에 걸려있던 포스트모던 시대에조차 역사는 기록되고 축적되고 전달/열람되었다. ─ 어쩌면 시대의 본능인지도 모르겠다. ─ 이 진부한 방식이 지금 미술 현장에서 열병이 된 이유는 무엇일까?

아트 아카이브 전시의 의미 있는 시작점으로 예외 없이 거

론되는 전시는 오쿠이 엔위저가 기획한 2008년의 《아카이브 열병 : 현대 미술의 도큐먼트 사용》2008.1.18.-5.4. 뉴욕 국제 사진 센터 이다. ─ 이 전시는 자크 데리다의 『아카이브 열병 : 프로이트적 흔적』 1995과 할 포스터의 「아카이브 충동」2004에서 영감을 받았다. ─ 엔 위저는 이 전시에서 근현대미술의 아카이브 충동을 가속한 것 이 '사진 매체의 출현'[9]이라고 봤다. 이것은 미술 아카이브 현상 과 테크놀로지 발전이 긴밀한 연관성을 가지고 있음을 의미한 다. 낭만주의 미술 이후 다양한 미술유파의 탄생은 사진 기술 의 발달이 '보는 방식'에 대한 문제를 제기함으로써 촉발된 현 상이다. ─ 물론 산업혁명으로 인한 사회·정치·경제·문화적 변혁이 밑바탕에 있다. ─ 그런데 2008년에 들어서서 '사진 매체의 출현' 을 꺼내든 이유를, 단지 사진 매체의 출현 이후 축적된 결과물 이 임계점에 도달했기 때문이라고만 치부할 수 없다. 어쩌면 사 진이 보는 방식의 변화를 가져왔듯이, 사진 기술의 디지털화에 따른 이미지를 대하는 인식 변화가 주요한 이유인지도 모른다. 사진의 디지털화로 손안에 사진기(스마트폰)를 들고 다니는 시 대가 되면서, 사진은 대중에게 가장 친밀한 예술 매체가 되었 다. 그리고 방대한 양의 사진 이미지들이 축적되고, 인터넷 공 간에 떠돌아다니는 시대가 되었다. 이런 상황은 분명 아카이

9. 지가은, 「아카이브/전시 005. 오쿠이 엔위저의 〈Archive Fever : Uses of the Document in Contemporary Art〉」, 2014년 5월 6일 수정, 2020년 12월 15일 접속, https://m.blog.naver.com/meetingrooom/90195332561.

브 충동을 일으킬 잠재성을 지니고 있었다.

지금도 미술계는 아카이브 열병을 앓고 있다. 그렇다면 지금의 이 열병이 10년도 더 지난 2008년의 열병과 같은 것일까? 2008년의 열병이 여전히 지속되고 있는 것일까? 판단컨대, 지금의 열병은 결이 달라 보인다. 결국, 그때나 지금이나 디지털 기술이 가지고 온 변화지만, 2008년이 '매체(사진)'에 방점을 둔 형이하학적 측면이었다면, 지금은 '총체성(구축)'을 향한 형이상학적 측면이 고려된 결과로 읽힌다. 인터넷의 경우, 예전에는 각각의 인터넷 웹사이트마다 계정을 만들어 로그인해야 했다. 하지만 현재는 하나의 계정으로 여러 사이트를 로그인할 수 있는 연결성이 점차 구축되고 있다. 세상의 모든 웹사이트를 연결하려는 전략이다. 유튜브, 페이스북, 트위터, 카카오톡 등의 SNS나 세계 최고의 검색 사이트 구글 등이 대표적 사례다.

지금은 모든 것을 연결하여 총체성을 확립하려는 분위기다. 현재의 미술 아카이브도 단순히 수집-기록-축적-전달/열람의 단계를 넘어서, 예술자원 간의 연계나 통합 검색을 위한 '메타데이터'의 필요성을 주장하고[10], 국내외 아카이브 전시 동향을 분석하고 연구한 결과를 매뉴얼화하는 등의 연결성으로

10. 백지원, 「시각예술자원 통합검색 유형 분석 및 적용 방향성 정립 : 국립현대미술관을 중심으로」, 『정보관리학회지』, 제30권 제3호, 2013, 112쪽 참조.

나아가는 추세이다. 이 흐름은 잡목림[11]과 같은 파편화된 미술을 총체적으로 연결하려는 시도로 읽힌다. 여기에는 하나의 '숲(총체성)'으로 수렴할 수 있으리라는 빅데이터적 욕망이 기저에 깔린 듯하다. 숲의 시대, 빅데이터가 출현한 현재는 '전부'를 소유하려는 욕망이 부글거린다. 하지만 안타깝게도 이 욕망은 상상의 산물일 뿐이다.

제논의 역설

"활시위를 떠난 화살은 절대 과녁에 도달하지 못한다." 그리스 철학자 제논의 역설이다. 아카이브 열망은 실상 영원한 '미완의 지점'에 놓여 있다. 이건 빅데이터도 마찬가지이다. 데리다는 어떤 사건을 완벽히 재현하려 하고, 간극 없이 기억하려하는, 총체성의 신화를 향한 아카이브의 열망이 '열병'에 가깝다고 말했다.[12] 모든 것을 기록(기억)하려는 총체성은 아무리 테크놀로지가 무한한 저장과 신속한 처리 속도를 제공하더라도 결코 오를 수 없는 정상이다. 그래서 욕망일 수밖에 없다.

데리다는 선택되지 못한 것들에 대한 전제된 '손실'과 선택

11. 참고로 마츠이 미도리(松井みどり)는 '잡목림적 군락', 니콜라 부리요는 '아르키펠라고'로 동시대 미술을 규정하였다. 두 개념은 유사하다.

12. Jacques Derrida, "Archive Fever : A Freudian Impression," tr. Eric Prenowitz, *Diacritics* 25(2) (summer, 1995), pp. 9~11.

된 것에 대한 '변질의 가능성'을 '미완의 지점'이라고 이야기한다. 그래서 아카이브를 '기억술'이면서 동시에 '기억상실'이라고 말한다.[13] 아카이브가 가진 숙명적인 불완전성이자, 빅데이터가 품고 있는 불가능한 욕망의 진실이다. 기록/저장되는 것은 단지 선택된 것들이지 결코 '모든 것'이 될 수 없고, 기록/저장에서 탈각되는 것 가운데 중요한 정보가 존재할 가능성도 배제할 수 없다. 더불어 기록을 해석하는 과정에서 의미의 변질을 피할 수 없다. 역사를 만드는 것이 사료史料가 아니라 역사가의 해석인 것처럼, 아카이브의 해석도 열람자에 따라 달라질 수 있다. ― 그렇지만 더 많은 데이터가 더 정확한 의미에 접근하게 한다는 사실을 부정할 수 없다. ― 그리고 또 하나, 변질의 가능성. 빅데이터는 통계학을 도구로 과거뿐만 아니라, 현재, 미래까지 알 수 있다고 단언하고 있다. 데이터만 충분하다면 사실을 정확히 기술하고 예언할 수 있을 것이란 욕망. 내일 날씨도, 내일 교통사고량도, 내일 태어날 아이 수도, 내일 사망할 사람 수도, 모두 '평년'平年이란 수치로 알 수 있을 것이란 욕망. 과연 평년은 거짓말을 못 하는가.

통계적 수치는 다음과 같이 변질된다. 지금까지의 색의 선호도를 통해 다음 계절 색을 제시하여, 유행을 제안하고, 그 제안에 따라 사람들은 색(유행)을 선택하고, 그것이 부메랑처

13. 같은 책, p. 3.

럼 또 수치화되고, 그리고 다시 통계에 활용되어 미래를 제안하고, 다시 유행을 만들고, 또다시 선택하고, 또다시 수치화되고,⋯ 미술의 아카이브도 이렇게 변질될 수 있다. 수집된 자료를 열람자(해석자)가 자신의 권위를 덧붙여 영광의 자리로 소환하고, 그로써 주목되는 미술(작가/전시/현상)이 되고, 그 때문에 더 많은 자료를 수집해야 하고, ─ 이때 수집하는 자료는 긍정적으로 평가될 가능성이 높다 ─ 다수의 열람자는 더 많은 해석을 내놓고, ─ 긍정적인 자료는 긍정적인 해석을 낳을 가능성이 높다 ─ 그 미술(작가/전시/현상)은 더욱 입지가 탄탄해지고,⋯ 이런 상황에서 과연 자료(데이터)는 믿을 만한 것인가? 결국 우리의 내일을 이런 변질이 만드는 것이 아닌가? 이 과정은 자기 꼬리를 물고 있는 뱀 '우로보로스'를 연상시킨다. 이런 과정에서 생긴 결과의 총합인 총체성은 과연 믿을 만한 것일까?

첨부. 열병 앓을 준비, 그리고 전염:국내 미술 아카이브의 전조와 예측

이미 국내에서는 아카이브 열병을 앓을 준비가 되어 있었다. 2008년 엔위저의 기획 전시에 직간접적으로 영향을 받아 2010년 광주비엔날레 《만인보》¹⁰,⁰⁰⁰ Lives가 개최되기 시작하여 2020년에 이른 최근까지 아카이브 전시의 열기는 여전하다. 코로나19로 전시가 얼어붙은 2020년에도 아카이브 전시의

▲ 2010년 광주비엔날레 《만인보》 포스터

▼ 《SeMA 전시 아카이브 1988–2016》(2016~2017) 포스터

▲ 《새일꾼 1948–2020》(2020) 포스터

▼ 《미술을 위한 캐비닛》(2014) 포스터

열기는 식지 않았다. 코로나19의 어려움을 뚫고 개막한 《2020 창원조각비엔날레》2020의 특별전 1에서는 이승택 회고전 성격의 설치 작품과 그의 아카이브 전시가 있었고, 건축을 주제로 한 대규모 아카이브 전시 《모두의 [건축] 소장품》2020과, 최초의 근대적 선거였던 1948년 5·10 제헌국회의원선거부터 2020년 제21대 국회의원 선거까지 73년 선거의 역사를 아카이브형으로 보여준 전시 《새일꾼 1948~2020》2020 등이 열렸다. 그 이전에도 아카이브 전시는 꾸준했다. 역사와 이미지의 관계를 탐구해온 현대의 한국 작가들이 수집한 자료 이미지들을 수집한 전시 《미장센 : 이미지의 역사》2018·2019와, 국립현대미술관 과천30년 특별전이었던 《아카이브 프로젝트 — 기억의 공존》2016·2018, 1988년 서울시립미술관이 개관한 이래 개최했던 전시를 선별적으로 조명한 아카이브 전시 《SeMA 전시 아카이브 1988~2016 : 읽기 쓰기 말하기》2016·2017, 예술가의 수집품으로 전시한 《수집이 창조가 될 때》2015, 아르코미술관의 40년을 담은 《미술을 위한 캐비닛》2014, 한국 작가들의 해외 비엔날레에 출품작들을 살펴보는 '2014년 부산비엔날레 특별전' 《비엔날레 아카이브》2014, 인문학박물관의 방대한 소장 자료들을 선별하여 재배열한 《다음 문장을 읽으시오》2014, 온·오프라인 아카이브를 구축한 《4회 안양공공예술프로젝트》2013, 《이병복, 3막 3장》2013, 《그림일기 : 정기용 건축 아카이브》2013 등 아카이브 전시는 계속 열려 왔다.

이런 국내의 아카이브 열병은 갑작스럽게 나타난 현상이 아니다. 지역 재생이란 깃발 아래, 중앙 정부나 지방자치단체가 주도적으로 펼친 '공공미술' — 세부적으로는 '리서치 기반 미술 프로젝트'와 '커뮤니티 아트' — 과 국공립 및 사립 기관의 '레지던시' 프로그램이 그 기반을 조성한 측면이 있다. 지금의 아카이브 열병을 대형 전시가 주도하는 것과도 관계있어 보인다.

1993년 메리 제인 제이콥이 기획한 《행동하는 문화 : 시카고에서의 새로운 공공미술》 이후 공공미술이 장소를 기반으로 하는 것에서 공동체 중심의 활동으로 변모하면서 공동체로 관심이 쏠리게 되었다. 비슷한 시기에 국내 작가들도 공동체에 대한 관심을 보이면서, 성남을 조사·연구한 '성남프로젝트'1998나, 폐탄광촌 주변의 삶의 흔적을 기록하고 있는 '철암 그리기 프로젝트'2001-, 종로의 노인문화를 탐구한 《낙원극장》2001, 청계천을 조사·연구한 '청계천 프로젝트'2003-09 등의 '리서치 기반의 예술' 프로젝트와 전시가 이어졌다.

이러한 전시들은 기본적으로 '조사-수집-기록-전시(전달/열람)'이라는 과정을 거치기 때문에 필연적으로 아카이브 전시 형태를 띨 수밖에 없었다.[14] 리서치 기반 미술 프로젝트는 '공동체 기반의 예술', 일명 '커뮤니티 아트'와 맞닿아 있어서 자

14. 이에 대해서는 '메타 아카이브 전시'인 《공공적 소란 : 1998~2012 — 17개의 사회적 미술 아카이브 프로젝트》(2013)가 많은 정보를 보여줬다.

연스럽게 커뮤니티 아트를 끌어왔다. 관객 참여에 의한 상호작용 및 상호관계가 형성되는 과정 그 자체를 중요하게 인식하는 '관계미술'이 부리요의 『관계 미학』에 의해 2002년부터 전 세계적으로 회자되면서 커뮤니티 아트는 힘을 받았고, 중앙 정부와 지방자치단체는 지역성과 공공성이 강한 커뮤니티 아트를 지역 재생이라는 명목으로 빠른 속도로 확산시켰다. 2003년 참여정부 때부터 '지역 활성화', '삶의 질'을 강조하면서 문화관광부 산하에 '지역문화과'가 설립되고, 서울, 경기, 인천, 충남 등의 문화재단이 생겨나면서 그야말로 대부분의 국고나 지자체 예산 집행 문화 사업이 '커뮤니티 아트'라는 문맥 안으로 수렴될 정도로 활발하게 진행되고 있다.

'커뮤니티 아트'는 과정 중심 미술로 과정의 기록이 중요하고, 공공 재정이 지원되는 사업은 결과물 제출이 필수이기 때문에, 아카이브 되기 좋은 조건을 가지고 있었다. 그래서 과정 자체가 작품이 되기도 하지만, 아카이브 형태의 책을 출판하거나 결과보고전이 이루어지고 있다.

레지던시 또한 아카이브의 토대를 이룬 한 축이다. 미술창작스튜디오라 불리는 '레지던시'는 1990년대 후반부터 사용하지 않는 지방의 폐교를 임차, 개조하여 창작공간으로 지원해 주는 것을 시작으로 2000년대 전후로 활성화되었다. 이후 창동레지던시, 고양레지던시와 난지미술창작스튜디오 같은 국공립 레지던시와 장흥아뜰리에, 오픈스페이스 배와 같은 사립 레

지던시가 생겨났다. 2013년 기준으로 예술 전 영역에서 128개의 레지던시가 운영되고 있으며, 미술창작스튜디오만 62개로 추산된다.[15] 2013년 이후로 현재까지 현황을 조사한 자료가 없다. 아마 현재 전국 레지던시는 2013년보다 더욱 늘어났을 것이다.

레지던시가 아카이브의 주요한 요인이 되는 것은 '오픈 스튜디오'나 '비평가 매칭', '입주작가 전시', '지역연계 프로그램' 등 다양한 프로그램을 진행하고 그 결과물을 아카이브로 축적하거나 전시하기 때문이다. 2000년대 이후 레지던시가 활성화되면서 기관에서는 작가와 작품에 대한 기록들을 아카이빙하여 온·오프라인에 축적하는 것이 하나의 흐름처럼 자리 잡았다. 이것은 고양레지던시의 10주년 기념 아카이브 전시 《X의 여정 : The Memory of MMCA Residency Goyang》[2015]이나 금호미술창작스튜디오 10주년 기념 《주목할 만한 시선》[2015] 전시의 아카이브 룸과 같은 전시 형태를 낳게 하였다. 그리고 금천예술공장의 '커뮤니티&리서치 프로젝트'나 창동 레지던시의 '지역연계 프로젝트' 등의 결과보고전으로 아카이브 형태의 전시가 이루어지고 있다.

이렇듯 아카이브 열병의 전조는 있었고, 발병 후 이제 전염

15. 김연진, 『창작스튜디오 현황 조사 및 지원 방안 연구』, 한국문화관광연구원, 2013.

성을 보이고 있다. 바로 '포트폴리오'로의 전염이다. 디지털 테크놀로지의 발달 — 사진의 디지털화, 편집 프로그램 발달, 데이터 저장 및 인터넷 전달의 급속한 진화 — 로 포트폴리오 제작이 쉬워지면서, 전시 공모는 일제히 포트폴리오를 1차 선별 기준으로 삼기 시작했다. 이때부터 포트폴리오 제작은 필수 불가결한 사항이 되었다. 하지만 이때까지만 해도 작가 개인의 아카이빙 수준이었다.

이제 아카이브가 포트폴리오들을 욕망하기 시작한다. '서울예술재단'은 첫 행사로 2015년 '포트폴리오 박람회'를 개최하여 2018년까지 4회를 진행하였고, — 현재는 중단하였다 — 사비나 미술관에서는 작가들의 포트폴리오를 전시했던 《Artist's Portfolio : 포트폴리오는 이렇게 만든다》2013가 큰 주목을 받으면서 《아티스트 포트폴리오 2》2015로 이어졌다. 그리고 한미사진미술관의 《나, 나를 심다》2015와 같이 실제 작업과 포트폴리오를 함께 진열하거나 전시에서 다 보여주지 못한 작업을 포트폴리오로 볼 수 있도록 비치한 전시 형태가 흔한 풍경이다. — 요즘의 전시장에는 포트폴리오뿐만 아니라 작가의 이전 작업에 관련된 출판물까지 비치해 놓아 관심만 있으면 작가의 작업 전반을 볼 수 있게 해놓은 경우가 많다. — 앞으로 작은 전시 공간에 밀도감 있게 작품을 배치할 수 있다는 장점이 있는 포트폴리오가 아카이브 열병에 전염되어 폭넓게 활용될지도 모른다.

미발굴 진단서

우리는 좋은 옛것에서보다 나쁜 새로운 것들로부터 시작해야
한다.

— 베르톨트 브레히트[16]

"많아지면 달라진다." 물리학자 필립 앤더슨의 표현이다. 이 말
은 언뜻 긍정적 문장으로 읽힌다. 하지만 이 표현을 인용한 심
상용의 글[17]에는 미술이 '다다익선'을 추구하는 아카이브 현상
에 대한 깊은 우려가 나타나 있다. 다다익선은 빅데이터의 미덕
이다. 이것은 아카이브의 미덕이기도 하다. 많은 데이터(자료)
가 그만큼 확실한 어떤 결과를 가져올 수 있다는 믿음이 우리
에게 무의식적으로 존재한다. 이제 그림 하나가 삶을 바꾸고
세상을 바꾼다는 은유적 표현은 수상한 말이 되어버렸다. 우
리는 어쩌면 서로가 서로를 의심하는 시대에 살고 있는지도
모르겠다. 그래서 미술까지도 다다익선을 미덕으로 받아들였
는지도 모르겠다. 심상용은 미술 전시의 다다익선에 대해 "독
자적 의미가 뒤섞임", "저항과 혁명성의 마모", "균질화된 것들에
대한 반응인 주의산만"을 말한다. 균질화와 비차별성으로 나

16. 카를로 긴즈부르그의 『실과 흔적』(천지인, 2011)에 붙인 「서문」의 제목.
17. 심상용, 「아카이빙(Archiving)으로서의 큐레이팅(Curating)에 대한 소고」,
 『퍼블릭아트』, 2014년 11월호, 57~65쪽.

가는 오늘날의 세상을 말하고 있다고 해도 전혀 이상하지 않은 표현이다.

우리가 아카이브 전시에서 도달하려는 지점은 어쩌면 바둑판 모양 같은 스마트폰의 '이미지 보기'가 아닐까? 미술작품을 작품으로 만드는 것은 물질적 차원 이전에 미학적 형태이고 미학적 형태 이전에 시각 언어학이다. 큐레이터가 아카이빙된 자료만 들추는 것으로 큐레이팅하는 것은 직무유기이고, 수집한 자료를 일시적인 전시를 위해 단순 나열식으로 배치하는 것으로 전시가 될 수 없다. 아카이브는 언제나 좋은 옛것들을 우리 앞에 풀어놓지만, 우리는 늘 나쁜 새로운 것에서 시작해야 한다. 지금 동시대 미술은 아카이브 열병을 앓고 있는 것이 아니라, 아카이브 홍역을 치르고 있는지도 모른다.

2장

침묵의 바벨탑에 선 말을 잃은 자들

언어의 이종성異種性이 불러올 미래에 대한 가상 시놉시스

열린 판도라의 상자

"어? 이건 좀 생각을 많이 해봐야겠는데요. 아자황(알파고 대신 바둑알을 놓는 대리인) 씨의 실수 아니냐고 묻고 싶은데요. 마우스를 한 줄 아래에 둔 것 아닌가요?" … "이건 아마추어가 뒀다면 굉장히 혼날 만한 수다. 굉장히 이상한 수", … "인터넷 바둑에서 상대가 저렇게 뒀다면 백 퍼센트 마우스 미스라고 생각할 것." …

2016년 3월 10일, 구글 딥마인드의 인공지능 바둑 프로그

램 '알파고'와 이세돌 9단의 바둑 제2국이 있었다. 이날 SBS 중계 해설자로 나선 송태곤 9단은 알파고가 둔 수를 두고 이처럼 알파고의 무능력을 강조했다. 다른 방송의 중계 해설자도 비슷한 발언을 쏟아냈다. 하지만 송태곤 9단은 얼마 지나지 않아 자신의 말을 수정할 수밖에 없었다. "계속 보다 보니 금기시된 수는 맞는데, 실수는 아닌 것 같다." 그의 이러한 발언은 무엇을 의미하는가?

우리나라 국민 대다수가 알다시피, 2016년 3월 9일부터 15일까지 있었던 '구글 딥마인드 챌린지 매치', 이세돌(인간)과 알파고(인공지능)의 바둑 대국 다섯 번 중 네 번을 알파고가 이겨 모든 이를 놀라게 했다. 대국이 시작되기 전만 해도 당사자인 이세돌 9단뿐만 아니라, 바둑 전문가들 모두가 이세돌의 전승을 확신했다. 바둑이 10의 170제곱이 될 정도의 막대한 경우의 수 — 이를 숫자로 풀면 1,000이다 — 를 가지고 있고, 직관적 판단력이 필요하므로 컴퓨터 프로그램 — 컴퓨터 시스템이라 해야 맞을 것이다 — 정도가 인간을 이기기에는 시기상조라고 생각했다. 하지만 알파고의 실력은 기대 이상이었다. 이후 인공지능에 대한 관심과 두려움이 얽히면서 사회적

파장을 크게 일으켰다.

여기서 내가 주목한 부분은 알파고가 둔 특이한 수를 인간이 해석하지 못했다는 점이다. 특이한 수에 대해 모든 프로바둑기사가 처음에는 실착이라고 판단하며 컴퓨터의 무능을 저변에 깔고 부정적으로 해석했다. 그러나 거듭 승리하는 알파고의 성과를 보면서 특이한 수에 대해 판단을 유보하는 모습을 보였다. 프로바둑기사들은 왜 알파고가 이런 수를 냈는지 이해도, 설명도 할 수 없었다. 그런데 분명한 것은 이 수 또한 컴퓨터의 계산으로 나왔다는 것이다. 이제 컴퓨터 시스템이 인간이 이해하거나 설명하거나 해석할 수 있는 범위를 넘어섰다고 할 수 있다.

최악의 실수와 최고의 축복 사이

"인류 역사상 가장 큰 사건이 될 것"…"금융 시장보다 더 현명할 것이고, 인간 과학자들보다 더 나은 것을 발명할 것이고, 인간 지도자들보다 더 정치적 수완이 뛰어날 것이며, 인간이 이해할 수조차 없는 무기도 개발할 수 있을 것"…"역사상 최악의 실수가 될 수 있다."

2018년 사망한 물리학자 스티븐 호킹과 그와 생각을 공유하는 학자들이 급격히 발전하는 인공지능의 위험에 대해 2014년

위와 같은 말을 남겼다.[1] 테슬라의 최고경영자 일론 머스크 또한 "인공지능 연구는 악마를 소환하는 것과 다름없다."[2]는 다소 자극적인 발언을 했다. 빌 게이츠도 일론 머스크의 발언에 동조한다고 밝히며 인공지능의 출현을 경계하는 모습을 보였다. 그는 "기계가 인간을 위해 많은 일을 해줄 수 있지만 '초지능'super intelligent은 그렇지 않다"[3]는 말을 남겼다. 이외에도 많은 사회 지도층 인사들이 인공지능의 위험성을 경고하고 있다.

하지만 이런 부정적 발언에도 불구하고 인공지능이 가져올 경제적 가치와 미래사회에 대한 장밋빛 전망은 우리 주위에 만연해 있다. 그리고 핵이 그랬듯이 긍정과 부정의 교차 속에서도, 부정이나 우려와 상관없이 인공지능 개발은 계속될 것이다. 2019년 전 세계의 인공지능 시장규모가 313억 달러(약 36조 7천억 원)에 이를 것이라고 전망한 것[4]이나, 한국 정부가 알파고 이슈로 인공지능에 5년간 1조 원 투자하겠다고 한 것[5] 등

1. Stephen Hawking, Stuart Russell, Max Tegmark, and Frank Wilczek, "Stephen Hawking : 'Transcendence looks at the implications of artificial intelligence - but are we taking AI seriously enough?' ", *The Independent*, 2017년 10월 23일 수정, 2020년 12월 18일 접속, http://bit.ly/3oZuuSL.
2. 미국 MIT 항공우주공학과 주최로 열린 〈100주년 심포지엄〉(2014년 10월). "How artificial intelligence may change our lives", *CBS News*, 2015년 2월 21일 작성, 2020년 12월 18일 접속, http://cbsn.ws/3nvpu83.
3. 미국 IT 커뮤니티 레딧이 주최한 〈'Ask Me Anything' 행사〉, 2015년 1월 28일 접속, http://bit.ly/3nx5CBx.
4. IDC(International Data Corporation) 홈페이지, 2016년 3월 17일 접속, https://www.idc.com/.

은 그만큼 이 분야를 밝게 보고 있고, 지속해서 발전시키고자 하는 강한 의지를 밝힌 것으로 보인다.

너무 일상적이어서 체감하기 힘들지만 이미 우리 생활 곳곳에 인공지능 기술은 적지 않게 사용되고 있다. 센서 작용으로 반응하는 시스템은 기초적인 인공지능으로 볼 수 있는데, 자동문과 주차장의 차량 인식 개폐 장치나 하이패스, 무인 발권기 등이 그 예이다. 다소 차원 높은 인공지능으로는 애플의 '시리' 같은 음성 인식 프로그램이나, 기계 학습 알고리즘으로 이용자 성향에 맞는 것을 추천해주는 웹 3.0의 '아마존닷컴'(책), '넷플릭스'(영화), '매치닷컴'(연애상대) 등이 있다. 또한 구글의 온라인 번역 시스템이나, 무인자동차, 스마트 공장도 고차원의 인공지능이 결합되었다고 볼 수 있다.

인공지능에 대한 연구는 이미 초기 컴퓨터 시대, 즉 디지털 시대 초기부터 본격적인 논의가 있었다. 1950년 앨런 튜링이 철학 저널 『마인드』*Mind*의 「컴퓨팅 기계와 지능」Computing Machinery and Intelligence, 1950이라는 논문에서 '기계가 생각할 수 있는가?'라는 도발적 질문을 던짐으로써 지능을 갖는 기계에 대한 사유에 자극을 주었다. 그는 '튜링 테스트'라는 이미테이션 게임(흉내 게임)을 제안하여 지능을 가진 개체를 판단하는

5. 구 미래창조과학부(현 과학기술정보통신부) 홈페이지, 2016년 3월 17일 접속, https://www.msit.go.kr/index.do.

기초적 기준을 제시하기도 했다.

　1950년대 초반의 많은 연구자는 인공지능 시대가 바로 눈 앞에 있다고 생각했다. 그들은 10년 안에 컴퓨터가 세계 체스 챔피언이 되고, 언어 간의 완벽한 번역이 가능하며, 컴퓨터 시스템이 제공해주는 드라이 마티니로 고된 하루를 달래게 될 것이라고 주장했다. 하지만 우리가 알다시피, 1960년대에 이런 일들은 일어나지 않았다. 컴퓨터(딥블루 2)가 인간 체스 챔피언을 이기고 세계 챔피언이 된 때는 1997년이었고, 수준 높은 번역은 아직도 넘어야 할 산이 많다.

　그렇다면 더디던 인공지능 연구가 근시기에 급물살을 타게 된 것은 왜일까? 바로 인터넷의 발달, 빅데이터 축적, 향상된 알고리즘의 결합으로 이전과는 상황이 달라졌기 때문이다. 다시 말해, 현재와 같은 모습의 인공지능은 네트워크(인터넷)가 연결되면서 형성된 빅데이터와, 그 방대한 데이터를 분석하여 통계적 상관성을 알아내서 스스로 프로그램 개선하는 딥러닝이 향상됐기 때문이다.

　2016년의 알파고도 빅데이터와 클라우드 컴퓨팅, 기계 학습 알고리즘 등 최첨단 ICT Information Communication Technology [정보기술과 통신기술의 결합] 기술이 총동원된 시스템으로 초당 10만 개에 달하는 수를 고려했다고 한다. 그 당시 알파고를 개발한 구글 딥마인드의 창업자이자 최고경영자인 데미스 하사비스는 알파고에 3천만 건의 프로바둑기사 대국 기보를 입력

시켰고, 이것을 바탕으로 쉬지 않고 바둑을 두며 배우도록 딥러닝 알고리즘을 설계했다. 이로써 딥마인드의 연구총괄 데이비드 실버가 말했듯이 2016년 알파고는 "1천 년에 해당하는 시간만큼 바둑을 학습"했다. 그렇다면 이세돌 9단이 다섯 번 중 한 번 승리했던 것도 대단한 성과라 볼 수 있다.

알파고가 1천 년의 시간 동안 바둑을 두며 시스템을 최적화시켰듯이, 인공지능은 인간이 남긴 기록을 파헤치며 스스로 학습하고 지속해서 개선할 것이다. 이 같은 인공지능은 우리의 예상보다 빨리 현실화될 것 같다. 제임스 배럿이 인공지능 연구자 200명을 대상으로 AGIArtificial General Intelligence[인공범용성지능]의 실현 시기에 대해 비공식적인 조사를 해본 결과 42%가 2030년, 25%가 2050년, 20%가 2100년으로 나왔다. 절대 이루어지지 않을 것이라는 답변은 겨우 2%에 머물렀다. 또한 상당수의 과학자는 의견란에 더 빠른 선택지인 2020년도 있어야 한다고 적었다.[6] (하지만 2020년인 오늘까지 AGI는 아직 실현되지 않았다.)

그렇다면 이 이후에는 무엇이 있을까? AGI에 도달하면 인공지능이 자신의 설계를 개선하고, 소프트웨어를 교체하여 진화된 새로운 설계를 제작할 것이며, 이 순환을 거듭하면서 최적화하는 진화 프로그래밍 기법을 적용할 것이라고 과학자들

6. James Barrat, *Our Final Invention*, Thomas Dunne, 2013, pp. 196~197.

은 의견을 모은다. 이렇게 되면 인간으로서는 이해할 수 없을 정도의 연산 속도와 정보 접속 능력을 갖추게 될 것이다. 최적화를 거듭하는 과정에서 어떤 인간보다도 수백만 배 더 현명한 기계의 모습을 갖게 될 것이고, 우리의 상상을 초월한 모습으로 우리 앞에 나타날 것이다. 실로 미래학자 레이 커즈와일의 말대로 "역사의 틀을 헤집어놓을" '특이점'singularity 7이 올지도 모르는 일이다.

이 상황에 이르면 트랜스휴먼을 꿈꾸는 커즈와일의 바람과는 달리, 생각하는 기계가 인류에게 무조건적으로 도움을 주지 않을 수도 있다. 그 상황은 누구도 장담할 수 없다. 특히 인간의 모든 것(빅데이터)을 알 수 있는 인공지능이 인류를 좋게만 판단할지도 의문이다. 인류의 악행은 역사적 자료로 차고 넘치게 있다. 과연 이런 예측 불가능한 상황에서 우리는 이 인공지능 시스템을 통제할 방법이 있을까?

언어 잃은 이아모스

앨런 튜링은 제2차 세계대전 중 기계 장치를 제어하는 수리 논리적인 추상적 구조를 세움으로써 디지털 컴퓨팅 머신의

7. 천체물리학에서 블랙홀 주변에서 정상적인 물리 법칙이 적용되지 않기 시작하는 지점을 말하는 것으로, 미래에 기술 변화의 속도가 급속히 변해 인간의 생활이 되돌릴 수 없도록 변화되는 기점을 의미한다.

싹을 틔웠다. 이것은 기계의 논리적 형식을 물질적 토대에서 떼어낸 것으로 '알고리즘'의 시초가 되었다. 이후 인간이 사용하는 '정현파'Sine Wave를 '이진 신호'Binary Signal로 변경하는 방식이 상용화되면서 이진 신호로 변환하는 '디지털화'가 전 영역에 걸쳐 괴물처럼 모든 것을 흡수하기 시작했다.

On(1)과 Off(0)의 이진 신호 체계는 완전히 같은 신호를 만들어 내기 힘든 아날로그 신호 체계와는 달리 완벽한 복제가 가능한 체계로, 소통 관계에서 수신자와 발신자의 내용이 완전히 일치하는 모습을 보인다. 매체학자 프리드리히 키틀러는 이 이진 신호 체계가 이미지, 소리, 텍스트 등을 모두 숫자(0, 1)로 전환시킨다고 말한다. 그 결과 광학적 매체(이미지)나 청각적 매체(소리), 문자 매체(텍스트)가 지닌 매체의 개별성은 사라진다고 주장한다.[8] 근대 시기까지 다양한 물리적인 힘, 다시 말해 타점, 주파수, 전기 신호 등을 이용하던 기록 매체는 이제 0, 1의 신호를 사용하는 디지털 매체로 수렴되는 상황이다.

문제는 아날로그 매체보다 디지털 매체가 실행과정을 더욱 감추고 있으며, 기록된 것을 해석하기 더 힘들다는 사실이다. 기계어Binary Code라 불리는 디지털 신호가 목적 프로그램object program에서 실행되기 위해서는 컴파일compile[번역]이라는 과정

8. 키틀러, 『축음기, 영화, 타자기』, 431~432쪽.

을 거치게 된다. 번역을 수행하는 프로그램들이 바로 컴파일러와 어셈블러인데, 컴파일러는 FORTRAN, COBOL, ALGOL, C와 같은 인간이 이해하기 쉬운 고급 프로그래밍 언어로 작성된 프로그램을 번역하고, 어셈블러는 컴퓨터 언어에 가까운 저급 프로그래밍 언어인 어셈블리어로 작성된 원시 프로그램을 번역한다. 그래서 디지털 매체 안에서는 '사용자 언어 → 번역 → 기계어 → 실행'의 과정이 우리가 상상할 수 없을 정도로 무한 반복된다. 이 과정에서 인간의 감각으로는 디지털 데이터로 전환(혹은 기록)되는 것을 포착할 수 없다. 그리고 프로그램이 사용자의 이용 편의를 위한 방향으로 개선되면 개선될수록 그 간극은 점점 더 벌어진다. 마이크로소프트 운영체제만 보더라도 MS-DOS였을 때는 사용자가 여러 컴퓨터 명령어를 알아야 기능을 구동할 수 있었지만, WINDOWS 체제로 변하면서 마우스 클릭만으로 가능한 직관적 시스템으로 바뀌었다. 리눅스나 맥의 IOS 등의 운영체제도 직관적으로 변하였다. 현재 우리는 마우스를 요술 지팡이처럼 너무도 쉽게 사용하고 있지만, 클릭하는 순간 얼마나 복잡한 과정이 진행되는지 알 수 없다. 전문가조차도 이론적으로만 감지할 뿐 감각으로 포착할 수는 없다.

기계어라는 미지의 세계를 모른다고 해서 컴퓨터 사용에 크게 불편함을 느끼지 못하는 상황은 '블랙박스'를 강화하는 방향으로 흐르게 한다. 디지털 프로그래밍 언어로 설계된 소

(0.750584,0.556801,0.847676,0.245875,0.591339,0.962571,0.038157,0.082966,0.995281,0.694536,0.472084,0.1
19209,0.284231,0.597373,0.420933,0.950041,0.284915,0.877971,0.273254,0.048138,0.459847,0.360101,0.6445
36,0.273747,0.714010,0.719476,0.393596,0.078509,0.891301,0.535418,0.651233,0.612741,),(0.495760,0.20039
6,0.952012,0.915112,0.095885,0.323015,0.628268,0.144577,0.299702,0.885801,0.173204,0.046264,0.177983,0.
500725,0.903069,0.910136,0.109632,0.146041,0.945695,0.612206,0.481730,0.949339,0.840846,0.872140,0.052
099,0.058570,0.680600,0.909349,0.969543,0.835366,0.158157,0.831316,),(0.049808,0.784429,0.296066,0.9932
10,0.965061,0.260964,0.785734,0.980559,0.143515,0.416739,0.202435,0.029333,0.685388,0.789334,0.807103,
0.196990,0.115315,0.912485,0.812133,0.723580,0.618649,0.075259,0.829749,0.926673,0.263051,0.173866,0.7
15539,0.835219,0.697470,0.932125,0.629094,0.551168,),(0.329420,0.364640,0.860467,0.928877,0.493294,0.43
0653,0.175195,0.220929,0.830998,0.787095,0.253919,0.720396,0.785353,0.364498,0.470535,0.756648,0.17925
7,0.812814,0.262135,0.092803,0.509870,0.170846,0.366689,0.219884,0.817846,0.543029,0.468508,0.967541,0.
026679,0.412394,0.893808,0.865672,),(0.138238,0.791486,0.390080,0.470335,0.112110,0.693228,0.232003,0.4
57068,0.268730,0.213873,0.784536,0.574711,0.554289,0.165255,0.054928,0.284810,0.751443,0.810343,0.4375
03,0.918247,0.079945,0.292687,0.391926,0.167312,0.233043,0.515744,0.406038,0.041672,0.182255,0.271846,
0.834466,0.222684,),(0.367482,0.790712,0.992234,0.653668,0.869517,0.423703,0.539889,0.359647,0.715494,0.
182636,0.283201,0.157069,0.597073,0.822947,0.726762,0.001693,0.783039,0.834964,0.898705,0.697485,0.037
608,0.292277,0.143253,0.423469,0.944935,0.856392,0.593589,0.794916,0.880865,0.274314,0.396087,0.883884
,),(0.148682,0.984369,0.968537,0.820353,0.413084,0.134019,0.235284,0.394316,0.259858,0.224109,0.668296,0.
084651,0.714028,0.772874,0.800493,0.004836,0.761963,0.511245,0.283154,0.863692,0.111808,0.561043,0.32
2067,0.154512,0.186180,0.013699,0.857562,0.529511,0.156443,0.429777,0.409692,0.440258,),(0.785426,0.693
210,0.434118,0.520733,0.566869,0.166546,0.523412,0.521462,0.365155,0.373015,0.099519,0.672605,0.960189
,0.908845,0.173804,0.114968,0.335760,0.424258,0.480424,0.531559,0.374955,0.844369,0.216834,0.245411,0.5
44151,0.842593,0.870639,0.280562,0.496801,0.094726,0.810728,0.360611,),(0.364555,0.028323,0.951195,0.08
7778,0.647179,0.168372,0.116200,0.344079,0.998435,0.472357,0.647710,0.367474,0.002162,0.708911,0.47224
4,0.306216,0.335702,0.659469,0.063877,0.289603,0.953442,0.754555,0.377657,0.551390,0.629092,0.200572,0.
229337,0.232385,0.547822,0.289178,0.268480,0.095542,),(0.372919,0.663904,0.758914,0.669856,0.472662,0.3
61219,0.979906,0.214360,0.313307,0.830629,0.266700,0.962908,0.799560,0.255747,0.095063,0.563867,0.8685
06,0.314114,0.666386,0.686975,0.394792,0.943199,0.396585,0.821939,0.033750,0.111251,0.813929,0.581136,
0.632493,0.466741,0.920993,0.307455,),(0.206080,0.409278,0.043479,0.509382,0.650955,0.636474,0.135762,0.
491820,0.176293,0.962373,0.439352,0.689312,0.172435,0.705836,0.641224,0.135599,0.457659,0.958082,0.298
654,0.682899,0.437719,0.607175,0.658214,0.880778,0.870373,0.998027,0.745676,0.890471,0.854045,0.236463
,0.334631,0.449983,),(0.113430,0.221048,0.312366,0.925923,0.417143,0.486262,0.776631,0.235061,0.023577,0.
167364,0.178927,0.667028,0.482680,0.547410,0.962155,0.299480,0.355265,0.220707,0.447128,0.627786,0.49
9367,0.617367,0.725604,0.218037,0.615416,0.704590,0.063592,0.998832,0.650637,0.517326,0.022703,0.86358
6,),(0.646862,0.852995,0.847129,0.860084,0.809482,0.642909,0.501526,0.196840,0.826103,0.026316,0.840416,
0.341362,0.126531,0.992011,0.452683,0.083768,0.073771,0.931969,0.046326,0.741813,0.503700,0.830434,0.7
05059,0.237517,0.672544,0.279120,0.465779,0.443904,0.050434,0.470500,0.236240,0.591712,),(0.192571,0.55
7232,0.593737,0.742524,0.653321,0.877556,0.565539,0.740371,0.055229,0.011237,0.095571,0.144569,0.26169
8,0.822442,0.703139,0.547610,0.109343,0.629927,0.417522,0.466976,0.424380,0.198002,0.309750,0.283475,0.
228124,0.181226,0.607387,0.700627,0.495419,0.719179,0.166783,0.500076,),(0.422543,0.423890,0.149622,0.4
87348,0.983949,0.968243,0.236001,0.418870,0.194991,0.569705,0.714340,0.418629,0.032163,0.013849,0.0225
11,0.757920,0.848376,0.926232,0.710531,0.418820,0.019335,0.700538,0.827474,0.921936,0.534541,0.878754,
0.202718,0.230338,0.962996,0.081672,0.907528,0.706310,),(0.173359,0.189483,0.303779,0.872770,0.557374,0.
036586,0.362674,0.034328,0.598906,0.666446,0.813255,0.589184,0.679526,0.070660,0.904490,0.387507,0.051
230,0.804614,0.141153,0.057865,0.470392,0.855088,0.891314,0.010694,0.801239,0.552927,0.114820,0.480324
,0.486068,0.728240,0.719132,0.824908,),(0.342048,0.161280,0.449523,0.226849,0.298409,0.707778,0.781276,0
.622003,0.277747,0.543045,0.531099,0.384219,0.758397,0.504612,0.061319,0.985128,0.295273,0.564557,0.85
7721,0.649834,0.188150,0.310211,0.984812,0.724841,0.924586,0.626118,0.291553,0.310756,0.040723,0.16162
1,0.148565,0.327353,),(0.014760,0.692365,0.994120,0.376515,0.279620,0.879724,0.197536,0.329933,0.977778,
0.813464,0.312613,0.123681,0.363110,0.931984,0.173225,0.356946,0.913757,0.354582,0.212181,0.429253,0.8
69217,0.066110,0.825537,0.132372,0.408538,0.154751,0.329278,0.785227,0.473331,0.504017,0.862357,0.3099
83,),(0.268114,0.636738,0.454867,0.720349,0.911471,0.014713,0.854980,0.707012,0.765925,0.335187,0.27510

천영환 작가의 작업을 데이터 수치화로 나타낸 모습. © 천영환, 우란문화재단

프트웨어 알고리즘은 공학적·물리적 기술에 비해 그 구조가 노출되지 않는데, 이것을 '블랙박스' 기술이라 한다. 디지털 미래를 낙관하는 사람들은 작동 방식을 상세히 알 수 없는 블랙박스라도 그것을 벽돌로 삼아 여러 개를 차곡차곡 쌓아서 예측하지 못할 혁명적인 애플리케이션의 건물을 지을 수 있다고 전망한다. 하지만 현재도 기술 독점으로 발생하는 블랙박스로 인해 사용자가 디지털의 거대한 힘을 통제하지 못하고 도리어 그 힘에 통제당하는 상황에서, 기술 혁신에 대한 낙관적 전망을 기쁘게만 받아들일 수 없다. 이미 우리는 불필요하거나 원하지 않는 프로그램을 (개발자의 의도에 따라) 어쩔 수 없이 컴퓨터에서 실행해야 하는 상황이다.

불길함은 인간 전문가가 만들어낸 기술 독점적 블랙박스가 아니라, 인공지능 스스로 만들 수도 있는 블랙박스에 있다. 0(off)과 1(on) 값이 연속 배열된 기계어는 번역 프로그램이 없으면 모스 부호만도 못하게 된다. ─ 모스 부호는 규칙에 따라 인간이 해독할 수 있지만, 기계어는 그 자체를 인간 감각으로 해독하기 힘들 뿐만 아니라, 가능하더라도 어마어마한 시간이 걸린다. ─ 러시아 기호학자 유리 로트만은 '미칠' 수 있는 능력도 지능의 훌륭한 기능적 자질이라 말했다. 그는 사유하는 조직체가 이성적 행위에 대한 대안으로 미친 행동을 수행할 수 있는 잠재력을 지니고 있고, 이성적 행위와 미친 행동 사이에서 항시적인 선택을 실현할 수 있는 능력을 지니고 있다고 말했다.[9] 인공지능의

발달이 사유하는 기계에 이르렀을 때, 이성적인 행위만 계속할 것이라고 장담할 수 있는 근거는 전혀 없다. 우리는 '미친' 행동을 할 잠재력을 고려해야 한다. 또한 인류 바깥에 존재하는 지능(인공지능)이 실행하는 이성적인 행위가 인류를 돕는 일만 있을 것이라는 순박한 기대에 머물러 있을 수도 없다. — 인류를 돕는 일이 인류 멸종이라 판단한다면 어찌할 것인가? — 만약 인공지능이 어떠한 판단으로 번역 프로그램의 구조를 인간이 알 수 없게 한다거나, 기계어의 체계를 인간이 해독 불가능하게 재편하는 등으로 블랙박스를 만든다면, 우리는 어떻게 해야 할까? 아직도 해석하지 못한 마야 문자나 파이스토스 원반 문자, 롱고롱고 문자 등의 고대 상형문자처럼 이렇게 변한 디지털 문자, 즉 기계어는 미지의 언어가 될지도 모른다.

새의 말을 알아듣던 아폴로의 아들 이아모스가 어느 순간 새의 말을 이해하지 못한다면, 그는 특별한 능력을 잃어버리게 되는 것이다. 우리도 이런 경험을 미래에 하게 되는 건 아닐까? 더 이상 컴퓨터를 이해하지도 활용하지도 못하게 되는 것은 아닐까?

디지털 '기억-역사'의 증발

9. 유리 로트만, 『기호계』, 김수환 옮김, 문학과지성사, 2008, 206~207쪽.

그대의 발명품은 배우는 사람들의 영혼에 망각을 불러일으
킬 것이오. 사람들은 더는 자신의 기억을 사용하려고 들지
않을 테니까. 사람들은 외부에 쓰인 문자들을 믿고 스스로
기억하려고 하지 않을 것이오. 그대가 발명한 것은 기억에 도
움을 주는 것이 아니라 단지 기억을 불러일으키는 데 도움을
줄 것이오.[10]
― 플라톤, 『파이드로스』*Φαῖδρος* 중에서

플라톤은 문자가 인간의 기억능력을 쇠퇴시키고, 기억하려
는 의지를 소멸시킨다고 일찍이 말했다. 기록이 기억을 대신하
고, 기록 매체가 기억 능력의 자리를 차지하는 현상 속에서 '기
억'과 '기록', '기록 매체' 사이의 긴밀성이 드러난다. 기록은 과거
의 흔적이라는 측면에서 '역사'와도 관계가 깊다. 문자 발명 이
후, 우리는 분절적인 문자성을 얻는 대신에 비분절적인(연속
적인) 구술성을 잃어버렸다. 비분절적 텍스트를 분절적 텍스
트로 완전히 번역하는 것은 불가능하기 때문이다. 하지만 월
터 옹에서 마셜 매클루언에 이르는 대부분의 매체 이론가들은
근원적인 유대 관계를 느끼는 문자 '이전'(비분절성)이 어쩌면
디지털로 대변되는 문자 '이후'에 회복될 가능성이 있다고 생각

footnote
10. 플라톤, 『파이드로스』 ; 알렉스 라이트, 『분류의 역사』, 김익현·김지연 옮김,
　　디지털미디어리서치, 2010, 15쪽에서 재인용.

한다. 특히 문자Schrift보다 기록Aufschreibe을 집중적으로 조명했던 키틀러는 문자 때문에 기록되지 못했던 소리와 이미지 같은 비분절적인 텍스트가 아날로그 기록 매체인 축음기(소리), 영화(이미지) 등으로 기록되기 시작했다고 말했다. 사라지는 소리를 기록하기 위해 문자 체계는 악보를 도입했지만, '존재하지만, 존재하지 않는 듯 존재하는 것으로서의 실재'인 (악보에 기록하지 못하는) 소음은 축음기가 등장한 이후 그 존재감을 드러냈다. 1초당 24개의 장면으로 분절하여 현실 세계를 기록한 초기 무성 영화도 새로운 기록을 가능하게 했다. 키틀러는 디지털 매체의 등장으로 축음기, 영화, 타자기로 상징되는 아날로그 방식의 매체 개별성이 사라지고 디지털 방식으로 모든 기록 형식이 수렴된다고 말하고 있다. 즉 문자성을 뛰어넘은 모든 기록 방식이 디지털 방식으로 전환되어 축적되고 있다는 뜻이다. 그리고 이러한 현상 속에서 매체 이론가들은 문자 '이전'의 회복 가능성을 고려하고 있는 것이다.

그런데 문자 '이전'으로의 회복이 기억 능력의 회복이 아닌, 완전성과 관련이 있다는 것을 주목해야 한다. 플라톤이 문자의 등장으로 인간의 기억 능력이 쇠퇴하고 기억하려는 의지가 소멸하리라고 본 것은 문자 자체보다는 문자의 '기록성' 때문이었다. 디지털 매체 시대는 이러한 플라톤의 우려를 다시금 상기시킨다. 디지털 하드웨어의 발달과 인터넷의 구축 및 확산은 '디지털 치매'라고 일컬어지는 급격한 기억 능력 저하와 기억

의지 소멸을 더욱 부추기는 방향으로 진행되고 있다. 인터넷은 검색이 쉽고, '클라우드'와 같은 무한(할 것이라고 믿는) 저장은 '기억'을 '자료 올리기'로, '사유'를 '자료 찾기'로 대체해 버렸다.

이진 신호로 바뀐 디지털 기억(기록)에 우리가 더 의존하게 된 것은 열화나 손실이 없이 저장하고 전달할 수 있기 때문이다. 이러한 이점은 새로운 기록의 대부분을 디지털 방식으로 하게 할 뿐만 아니라, 이전의 아날로그 기록물도 디지털 방식으로 변환하는 상황을 만들고 있다. 손실이 있던 아날로그 방식의 저장이 급격히 줄어들고 있는 것이다. 그리고 이렇게 기록·저장된 기억들은 빅데이터로 축적되어 인류의 '기억-역사'를 구성한다. 모든 과거의 기록이 0과 1의 소용돌이에 빨려 들어가 빅데이터로 쌓이고 있다고 해도 과언이 아니다. 낡아 해지거나 바래지 않는 디지털 '기억-역사'에 대한 굳건한 신뢰와 편리성을 지향하는 인간의 속성은 '기억-역사'를 디지털로 외재화함으로써 많은 기억을 0과 1에 내어주고 있다.

디지털 기반의 인공지능은 인터넷 통신의 발전과 빅데이터 형성에 따라 크게 진화했다. 인터넷이라는 데이터 핏줄은 개별적이었던 컴퓨터를 하나의 단일한 컴퓨터 체계로 묶고 있으며, 이 핏줄을 통해 수집되고 축적된 빅데이터는 딥러닝 알고리즘을 통해 더욱 개선되고 진화된 인공지능을 가능케 한다. 여기에서 영화 〈터미네이터〉에 등장한, 모든 것을 통제하는 기계지능 '스카이넷'의 검은 실루엣이 보인다. 동시에 인공지능 운영

체제(사만다)와 사랑에 빠진 남자(시어도어 트웜블리) 이야기를 그린 영화 〈그녀〉Her의 체취도 맡게 된다.

인터넷에 접속되어 있는 인공지능이 무서운 것은 개별 컴퓨터라도 접속되는 순간 바로 하나의 단일한 인공지능이 될 수 있기 때문이다. 〈그녀〉의 결말은 이것을 명확하게 보여준다. 본인과만 일대일로 사랑을 나누고 있을 것이라는 주인공 시어도어의 믿음과는 달리, 인공지능 운영체제 사만다는 8,316명의 다른 사람과 대화하고 641명의 다른 사람과 동시에 사랑을 나누고 있었다. 이 사실을 알고 시어도어는 무너져 내린다. 이것은 모든 개별 인공지능이 단일한 하나의 개체일 수도 있다는 점과, 능력과 감성이 인간과는 다를 수 있다는 점을 암시한다. 우리는 인공지능이 인간의 어떤 패턴을 최대한 이용하기 때문에 선천적인 인간의 특징과 닮았을 것이라고 착각한다. 하지만 인공지능은 인간적이면서 전혀 인간적이지 않은 이율배반적인 특징을 가지고 있음을 기억해야 할 것이다.

인간이 디지털 언어인 기계어를 번역 프로그램을 통하지 않고는 거의 해석하지 못하는 상황과, (분절적 텍스트와 비분절적 텍스트를 가리지 않고) 대부분의 '기억-역사'가 기계어로 축척·저장되고 있는 지금 상황, 그리고 인공지능이 인터넷에 의해 하나의 단일 체제를 형성할 가능성은 나쁜 SF 가상 시나리오를 쓰기에 정말 좋은 조건이다.

이미 악의적인 인간 사용자들은 컴퓨터 시스템에 대한 접

근을 제한시키는 악성코드인 랜섬웨어를 심어 인터넷 사용자에게 금품을 요구하고 있다. 또한, 전 세계 컴퓨터 4만 5천 대를 감염시킨 스틱스넷 바이러스(2009년 말)처럼 바이러스를 퍼뜨려 컴퓨터 사용을 어렵게 하기도 한다. 비의도적인 실수가 문제를 일으키기도 하는데, 그 대표적 예로, 2009년 10월 중순 스웨덴의 웹사이트 불능 사태를 들 수 있다. 스웨덴 국가 도메인 .se를 업데이트하던 중, 잘못 배열된 스크립트가 모든 .se 도메인 이름을 작동하지 않게 하여 스웨덴의 웹사이트나 이메일을 장시간 불능 상태로 만들었다.[11] 인간이 의도적으로, 혹은 실수로 기계어의 번역 불가능성을 만들었을 때도 이렇게 피해가 발생하는데, 만약 인터넷 네트워크로 단일 체제를 갖춘 인공지능이 어떠한 판단으로 인간이 축적한 디지털 '기억-역사'에 접근할 수 없도록 한다면 인류는 어떻게 될 것인가? 인공지능이 번역 불가능한 알고리즘을 만들어 기계어로 된 빅데이터를 블랙박스 속에 넣어버린다면 우리는 어떻게 해야 할까? 손실 없는 저장과 전달할 수 있는 디지털 '기억-역사'에 대한 신뢰와 편리는 대재앙이 되어 인류 과거의 많은 부분을 잃게 할지도 모른다.

생각하는 기계에 대한 우려는 이미 1940년대부터 있었다.

11. 당시 소문으로는 수백만 명의 중국인과 일본인이 스웨덴 어딘가에 있는 신비로운 레즈비언 마을 차코 풀(Chako Paul)을 검색하면서 스웨덴의 인터넷이 다운되었다고 한다.

아이작 아시모프는 1942년에 『위험에 빠진 로봇』*Runaround*에서 '로봇공학 3원칙'[12]을 제시했었다. 이후 컴퓨터 과학자 로빈 머피와 인지공학자 데이비드 우즈가 '책임 있는 로봇공학의 대안적 3원칙'(2009)을, 영국의 공학·물리과학연구위원회EPSRC와 인문예술연구회AHRC가 '로봇공학자를 위한 5가지 윤리'(2010)를 제시하는 등 생각하는 기계에 대한 원칙을 세우고자 했다. 하지만 원칙에서 벗어날 수 있는 예외가 늘 존재하기 때문에 여전히 불완전한 상황이다. — 로봇의 두뇌가 인공지능으로 작동한다고 할 때, 로봇공학의 원칙은 인공지능공학의 원칙과 직결된다. — 이런 상황에서 생각하는 기계가 있는 미래는 안갯속일 수밖에 없다. 나쁜 가상 시나리오에서 디지털 '기억-역사'는 신기루처럼 사라지고, 바벨탑처럼 무너진다.

신기루처럼, 바벨탑처럼

12. 제1원칙: 로봇은 인간을 다치게 해서는 안 되며, 아무것도 하지 않음으로써 인간이 다치도록 놔둬서도 안 된다.
 제2원칙: 로봇은 제1원칙과 상충하지 않는 한, 인간이 내리는 지시에 복종해야 한다.
 제3원칙: 제1원칙, 제2원칙과 상충하지 않는 한, 로봇은 자신을 보호해야 한다.
 아시모프는 1985년 『로봇과 제국』에서 다음과 같은 제0원칙을 추가하여 3원칙을 수정한다.
 제0원칙: 로봇은 인류를 해쳐서는 안 되며, 아무것도 하지 않음으로써 인류가 해를 입게 놔둬서도 안 된다.

우리에게 말하지. 미치광이, 공상가라고.
하지만, 우울한 구속에서 벗어나서,
세월이 지나면 사색가의 노련한 두뇌는
인공적으로 사색가를 창조하게 될 걸.
― 괴테, 『파우스트』, 2장

"미디어는 메시지다."로 유명한 매클루언은 컴퓨터(디지털)가 성령 강림 상태, 즉 세계적 이해와 통일이 기술에 의해서 이룩된 상태를 약속했다고 보았다.[13] 그는 모든 언어가 프로그래밍 언어로 통일되어 하늘 꼭대기까지 도달하는 바벨탑을 이룩할 것이라 믿었다. 하지만 키틀러는 평범한 언어(정현파, 아날로그)가 차지하고 있던 자리를 프로그래밍 언어(이진 신호, 디지털)가 잠식하여 자신이 세운 새로운 위계 속에서 성장한다고 말했다. 그래서 키틀러는 프로그래밍 언어를 포스트모던적 바벨탑으로 명명했다. 디지털 언어 체계는 우리의 기록을 우리의 지각 밖에서 구성한다. 우리는 이 과정에서 무엇이 행해지고 어떻게 기록되는지 알 수 없다. 인간을 기록으로부터 아예 소외시켜 버리는 것이다.

성경의 바벨탑 사건은 단일 체제가 불러올 수 있는 욕망과 좌절을 보여준다. 바벨탑을 쌓기 이전의 인간은 단일 언어

13. 마셜 매클루언, 『미디어의 이해』, 김상호 옮김, 커뮤니케이션북스, 2011, 165쪽.

▲ 영화 〈그녀〉(2013)의 한 장면

▼ 피테르 브뢰헬, 〈바벨탑〉, 1563, 목판에 유채, 155 × 114cm, 빈 미술사 박물관 소장

의 사용으로 쉽게 연합하고, 높은 작업 능률을 가지고 있었다. 능률 높은 단일 체제를 형성한 인간은 하늘까지 닿고자 하는 욕망에 휩싸여 바벨탑을 쌓으려 했다. 모든 것을 수렴하여 단일 언어인 기계어로 빅데이터를 쌓고 있는 디지털의 면모가 떠오르는 대목이다. 익히 우리가 알고 있듯이 인간의 욕망은 단일 언어를 와해시킨 하나님의 행동으로 무너져 내린다. 인간 간의 소통 불능 상태가 바벨탑을 쌓으려는 욕망을 붕괴시켰다.

사유할 수 있는 기계, 판단할 수 있는 기계를 생각해본다. 영화 〈그녀〉에서처럼 인공지능은 즐거운 친구도, 애인도 될 수 있다. 자신의 고민과 속내를 들어주는 상담사가, 가장 합리적인 해결책을 제시해주는 조언자가 될지도 모른다. 하지만 인공지능의 사유 과정이, 그 판단 과정이 인간과 다를 것은 분명해 보인다. 인간은 기계어를 직접 해석하는 데 엄청난 난관에 부딪히지만, 인공지능은 인간의 언어를 자체적으로 해석하는 데 큰 어려움이 없(을 것이)다. 사람과 사람 사이의 속삭임을 들을 수 있는(음성인식) '인공지능', 하지만 인공지능과 인공지능 사이의 (이진 신호) 커뮤니케이션을 알 수 없는 '인간'. 그들(인공지능)은 우리의 모든 것을 알지만, 우리는 그들의 생각을 알 수 없다. 마치 알파고의 특이한 수를 프로바둑기사가 해석할 수 없었듯이 말이다. (인공지능이 네트워크로 단일 체제를 구축할 것이라고 예상할 때 '그들'보다는 '그'라는 1인칭이 맞을

것 같다.)

모든 기록이 0(off)과 1(on)의 기계어로 저장되고, 이전의 아날로그 기록도 기계어로 변환하고 있는 상황에서 인간이 기계어를 사용하지 못하는 순간이 온다면 우리는 어떻게 될 것인가? 인간과 디지털의 언어적 이종성과 (인간 입장에서) 인공지능의 잘못된 판단이 결합하여 그동안 인간이 쌓아왔던 모든 디지털 '기억-역사'에 접근하지 못하게 된다면 우리는 어떻게 될까? 그때 인공지능에 대한 기대는 신기루였음을 깨닫게 될까? 디지털 제단이 바벨탑처럼 무너지는 것을 경험하게 될까? 인공지능의 발달에서 인간과 디지털 언어의 이종성에 대한 고려는 분명 필요해 보인다.

『우리의 초능력은 우는 일이 전부라고 생각해』2020라는 시집을 집어 든다. 시인은 윤종욱이다. 제목을 보고 이 시집을 바로 샀다. 읽기 시작했다. "우리의 초능력은 우는 일이 전부라고 생각해." 「철학」이라는 시에 등장하는 구절. 그 앞 구절은 "우리 사이의 공간을 괴물이라고 부르기"다.

떨어져 있는 우리 사이에 있는 괴물을 없애는 초능력은 우는 일일까? 디지털-인터넷으로 촘촘히 엮인 지금 시대의 우리 사이에는 공간이 있을까? SNS가, 서로를 감시하게 하는 파놉티콘이 된 상황에서 우리의 사이가 너무 딱 달라붙어 있는 건 아닐까? 너나 나 사이를 딱 달라붙게 하는 그 얇은 막, 장소와 시간의 경계를 없애는 너무도 거대한 물질성이면서도 너무도 납작한 유리감옥(전자기기의 화면). 우리 사이의 그 막이 괴물인 걸까? 그렇다면 그 괴물을 무력하게 하는 것이 우는 초능력일까?

여기까지 지금 시대가 낳고 있는 것들에 대해서 많은 말을 했다. 여러 문제를 들추며 마치 해결책이 있는 것마냥 써 내려갔다. 하지만 정작 내가 할 수 있는 초능력이라고는 윤종욱이 말한 것처럼 "우는 일이 전부"다. 거대한 테크놀로지의 쓰나미

를 보면서 할 수 있는 일이란 결국 우는 것이다.

'대안이라고 내놓는 것이 우는 것이라니 ….' 쯧쯧 혀를 차는 소리가 내 귀에 들린다. 무척 쓸데없는, 너무 낭만적이기만 한 이야기라고 비웃을지도 모르겠다. 디지털 기술이 활활 타오르는 지금 우리의 모습을 보라. 가상의 개방된 보편 기계가 될 것이라고 했던 인터넷에 대한 기대는 디지털 판도라 상자가 열려 혐오와 가짜가 횡횡하는 사악한 기계로 변한 모습을 바라보며 물거품처럼 변했고, 실패하지 않으며 거듭 미래를 시뮬레이션할 수 있는 기술은 우리의 창의성을 갈아먹고 있다. 인간을 초월하여 어떤 새로운 종으로 자리 잡을지 모르는 인공지능은 우리를 불안하게 하고, 기술의 조수가 된 인간은 기계 뒤에 숨어서 뒷수습한다. 자본주의의 욕망은 자연을 파괴하는 물리적이며 디지털적인 기술을 발전시켜 기후위기를 몰고 온 지금, '우는 것이 초능력'이라며, 넋 놓고 울 수밖에 없다고 하는 것은 너무 무책임해 보일 수 있다. 지금 당장 더 이성적이며 논리적인 대안을 제시하고, 그에 따라 계획을 세우고, 대책을 마련해야 할 시기에 이렇게 감정적으로 접근해서는 안 된다고 질타하는 분도 계실 것이다. 맞다. 낭만적으로 보일 수도 있고, 감정만 가득 담아놓은 것으로 느낄 수도 있다.

하지만 나는 다르게 생각한다. 한 치의 오차 없는 디지털, 틈을 허락하지 않는 이성주의, 곧바로 목적지에 닿으려는 효율주의, 통계학적 다수의 의견을 강화하는 전체주의적 특성이

있는 다타이즘(데이터주의), 환대하기 위한 사랑방과 같은 공간을 유휴공간이라며 금전화하고, 그래서 환대의 공간을 비생산적 공간으로 바꿔버린 자본주의적 공유경제 ─ 환경의 측면에서 물질 생산을 줄이고 함께 쓰는 것이 가진 장점은 인정한다. 하지만 자신의 집을 내주는 시민이 과연 환경 때문에 그럴까? 수익이 생기기 때문이 아닐까? 그렇다면 공유경제는 공동체의 가치를 자본의 가치와 맞바꾸고 있는 것인지도 모른다. ─ 이것들이 모두 논리적이고 이성적인 적합성과 효율성에서 나온 것들이다. 그런데 처음부터 이 방식에서 대안을 찾고, 계획을 세우고, 대책을 마련해야 한단 말인가.

인간의 행동을 변하게 하기 위해서는 이성적인 설명보다 같은 곳을 바라보며, 함께 울어야 한다. 한참 울음을 쏟아내고 나서야 그 뒤에 해야 할 일이 명확해진다.

이 책의 첫 문장은 "여기는 질문으로 가득하다."였다. 해답을 알고 있으면 질문이 필요 없다. 대안이 있으면 대안대로 하면 된다. 질문투성이인 현실에서, 그 질문의 출발점에서 그것을 몸으로 깊이 느끼는 것이 우리의 초능력 아닐까? 그렇기에 우는 것이 초능력 아닐까? 그렇다면 우는 것은 실패인가? 무기력인가? 분명한 사실은 그 안에서 아픔을 느낀다는 것이다. 이시대의 아픔을 느낀다는 것이다.

테크놀로지는 울지 못한다. 그래서 우는 것이 초능력이고 그것을 가지고 있다는 것 자체가 나에게 위안이 된다. 아픔을

느끼는 것이 위안이다. 이 시대를 보면서 울 수 있는 것도 어쩌면 기쁜 일이다. 언젠가는 울음은 멈출 테니까. 그때는 너와 나 사이의 공간에 있던 괴물은 그 눈물에 녹아 있을 테니까. 그 눈물은 강이 되고, 바다가 되어 우리 사이가 더는 얇은 막으로 빈틈없이 딱 붙어 있는 것이 아니라, 감정을 나눌 수 있을 정도의 거리만큼만 멀어져 있을 테니까.

우선 우리 시대의 아픔을 느끼며 우리의 초능력을 발휘하자. 기술에 대해서, 기술을 위해서 울자. 모든 것을 쏟아낸 후 기술을 끌어안자. 울 수 있는 기술을 만들어 보자. 기술 자신을 위해, 기술과 함께하고 있는 인간을 위해. 인간중심주의 기술이 아닌, 모두가 주체가 될 수 있는 포스트휴먼의 기술을 향해 나가자.

당신이 있어서 웁니다

이렇게 모든 것을 펼쳐놓고 울 수 있는 시간까지 올 수 있었던 것은 많은 분의 도움 때문이다. 그분들의 도움이 없었다면 이렇게 펼쳐놓지도 못했을 것이다.

먼저 가족들에게 고맙다. 곳곳에 책더미를 쌓아놓고, 읽지 않을 책들을 구매하는 것에 대해서도 아무 말 하지 않은 아내 다린과 코로나19로 집에서 비대면 수업을 하면서도 아빠의 작업을 방해하지 않은 딸 연주에게 고마운 마음을 전한다. 당연

히 다음으로 나를 이 세상에 있게 해 준 아버지와 어머니께 감사드린다. "고맙습니다. 부모님." 그리고 미국 필라델피아에서 물심양면으로 도와준 고모부님과 고모님께도 감사 인사를 드리고 싶다. 너무 슬프게도 고모부님은 바로 얼마 전 소풍 같은 삶을 마치고 하늘나라로 가셨다. 코로나19만 아니었다면, 모든 일을 제쳐두고 미국행 비행기를 탔을 텐데, 팬데믹 상황으로 그러지 못하고 하늘만 하염없이 바라봤다. 그곳에서 편히 계시길 ⋯. 하늘나라에 계시는 장인어른과 장모님께도 사위가 부족하지만, 열심히 하고 있다고 보여줄 수 있어 기쁘다.

이 책의 출발점에서 이광석 교수님과 박소현 교수님, 백지홍 전『미술세계』편집장님, 김현성『비자트』편집장님의 도움이 컸다. 이광석 교수님은 현재의 여러 사건과 문제를 공부할 수 있도록 도와주시고, 아이디어를 키울 수 있도록 이끌어 주셨다. 박소현 교수님은 시각예술의 새로운 방향성을 고민하도록 했고, 미래의 예술을 그려볼 수 있도록 이끌어 주셨다. 백지홍 전『미술세계』편집장님은『미술세계』가 미술계의 이슈를 주도하는 화제의 미술잡지로 있을 때,「크리티컬 테크네를 향하여 : '테크네의 귀환' 이후의 예술」이라는 연재를 하도록 지면을 줬다. 이때 쓴 글들이 씨앗이 되어, 이렇게 한 권의 책이 되었다. ─ 그때 연재는 예술경영지원센터의 '시각예술 비평가─매체 매칭 지원사업'의 지원을 받았다. ─ 더불어 월간『비자트』의 아트콘텐츠 편집장 김현성 선생님은 2016년 7월부터 현재까지 매달 자유롭게 쓸

수 있도록 지면을 줘서, 다양한 시각과 주제로 미술에 관해 쓸 수 있었다. 이 책의 일부 글들은 당시 발표한 글들로부터 확장되었다. 그리고 내가 미술비평가로 활동을 시작할 때부터 앞에서 끌어주고, 뒤에서 밀어줬던 변종필 제주현대미술관 관장님에게도 이 자리를 빌려 감사의 마음을 전한다.

또한 이 책에 인용된 저서를 써준 분들과 작업 이미지를 제공해준 국내외 작가분들에게 감사 인사를 드리지 않을 수 없다. 그분들의 연구나 작업이 없었다면, 이 책은 나올 수 없었을 것이다. 그리고 이 책의 가능성을 보고 지원해준 '서울문화재단'에도 고마움을 표하고 싶다.

가장 고마운 분은 언제나 마지막에 언급하게 된다. 이 책에 관한 아이디어에 긍정적으로 반응해 주시고, 출판에 이르게 도와주신 도서출판 갈무리의 조정환 대표님께 감사드린다. 이 많은 말들이 물성이 있는 한 권의 책으로 나올 수 있도록 도와주신 도서출판 갈무리의 신은주 운영대표님, 김정연 편집부장님, 조문영 디자이너님, 김하은 마케터님께도 글로나마 고마운 마음을 전한다. 그리고 비문과 오타로 가득한 초고를 꼼꼼히 프리뷰 해주신 박서연 선생님께 진심으로 감사드리며, 이 책이 출판되기까지 여러 방면에서 수고해 주신 출판 관련 노동자님들께도 감사한 마음을 갖는다.

요즘은 우는 일이 줄어든다. 나의 초능력을 잃지 않았으면 좋겠다. 모든 것들을 위해서 울 수 있었으면 좋겠다.

:: 참고문헌

저서·논문

고동연·신현진·안진국, 『비평의 조건 : 비평이 권력이기를 포기한 자리에서』, 갈무리, 2019.

권미원, 『장소 특정적 미술』, 김인규·우정아·이영욱 옮김, 현실문화, 2013.

김상민·김성윤, 「물질의 귀환 : 인류세 담론의 철학적 기초로서의 신유물론」, 『문화과학』 97호, 2019.

김연진, 『창작스튜디오 현황 조사 및 지원 방안 연구』, 한국문화관광연구원, 2013.

김정현, 「'AI에 찍히면' 돈줄이 막힌다? … 유튜브 '노란딱지' 뭐길래」, 『News1』, 2019년 10월 16일 수정, 2020년 12월 15일 접속, http://news1.kr/articles/?3740646.

김재희, 『시몽동의 기술철학 : 포스트휴먼 사회를 위한 청사진』, 아카넷, 2017.

노정태, 「미스터리 분과로서의 질병 : 『오이디푸스 왕』부터 〈하우스〉까지」, 『미스테리아』 30호, 엘릭시르, 2020년 6월/7월.

박소현, 「신박물관학 이후, 박물관과 사회의 관계론」, 『현대미술사연구』 제29집, 2011년 6월.

백지원, 「시각예술자원 통합검색 유형 분석 및 적용 방향성 정립 : 국립현대미술관을 중심으로」, 『정보관리학회지』, 제30권 제3호, 2013.

심상용, 「아카이빙(Archiving)으로서의 큐레이팅(Curating)에 대한 소고」, 『퍼블릭아트』, 2014년 11월호.

안진국, 「제안된 공간에서 제안하는 공간으로 : 수동적 공간을 탈출해 능동적 공간을 찾는 오늘의 미술」, 『조선일보』, 2015년 1월 1일 수정, 2020년 12월 15일 접속, http://news.chosun.com/site/data/html_dir/2014/12/31/2014123102232.html.

우란문화재단, 『《랜덤 다이버시티》 리서치 자료집』, 우란문화재단, 2020.

윤경희, 「전염병의 메타포 : 소포클레스의 『오이디푸스 왕』 다시 읽기」, 『미스테리아』 30호, 엘릭시르, 2020년 6월/7월.

이광석, 「예술 커먼즈의 위상학적 지위」, 『#예술, #공유지, #백남준』, 백남준아트센터, 2018.

_____, 「'인류세' 논의를 둘러싼 쟁점과 테크노-생태학적 전망」, 『문화과학』 97호, 2019년 봄호.

_____, 「커먼즈, 다른 삶의 직조를 위하여 : '피지털'로부터 읽기」, 『문화과학』 101호, 2020년 봄호.

이병천, 「한국판 뉴딜, 타성적 올드딜이냐 전환적 뉴딜이냐」, 『한겨레』, 2020년 8월 21일 수정, 2020년 12월 15일 접속, http://www.hani.co.kr/arti/opinion/column/958643.html.

이상욱, 「3만 년 만에 만나는 낯선 지능」, 『포스트휴먼이 몰려온다 : AI 시대, 다시 인간의 길을 여는 키워드 8』, 아카넷, 2020.

이진경, 「인간, 생명, 기계는 어떻게 합류하는가? : 기계주의적 존재론을 위하여」, 『마르크스주의 연구』 제6권 제1호(통권 제13호), 2009년 2월.

_____, 「인공지능시대의 예술작품」, 『인문예술잡지F』 21호, 문지문화원사이, 2016.

임근혜, 「'광장'을 향한 21세기 미술관 담론의 전개 양상」, 『광장 : 미술과 사회 1900-2019 : 국립현대미술관 50주년 기념전』, 국립현대미술관, 2019.

조숙현, 「한국 커뮤니티 아트의 예술성/공공성 연구 : 참여주체간 갈등 사례 분석을 중심으로」, 연세대 석사학위논문, 2014.

조정환, 『예술인간의 탄생 : 인지자본주의 시대의 감성혁명과 예술진화의 역량』, 갈무리, 2015.

_____, 『인지자본주의 : 현대 세계의 거대한 전환과 사회적 삶의 재구성』, 갈무리, 2011.

지가은, 「아카이브/전시 005. 오쿠이 엔위저의 〈Archive Fever : Uses of the Document in Contemporary Art〉」, 2014년 5월 6일 수정, 2020년 12월 15일 접속, https://m.blog.naver.com/meetingrooom/90195332561.

최유미, 『해러웨이, 공-산의 사유』, 도서출판b, 2020.

최재봉, 『포노 사피엔스 : 스마트폰이 낳은 신인류』, 쌤앤파커스, 2019.

최형욱, 『버닝맨, 혁신을 실험하다』, 스리체어스, 2018.

하대청, 「AI 뒤에 숨은 인간, 불평등의 알고리즘」, 『포스트휴먼이 몰려온다 : AI 시대, 다시 인간의 길을 여는 키워드 8』, 아카넷, 2020.

홍성욱, 『포스트휴먼 오디세이 : 휴머니즘에서 포스트휴머니즘까지, 인류의 미래를 향한 지적 모험들』, 휴머니스트, 2019.

_____, 「테크노사이언스에서 '사물의 의회'까지」, 『현대 기술·미디어 철학의 갈래들』, 그린비, 2016.

번역서

건켈, 데이비드, 『리믹솔로지에 대하여 : 디지털 시대의 새로운 사유와 미학』, 문순표·박동수·최봉실 옮김, 포스트카드, 2018.

건틀릿, 데이비드, 『커넥팅 : 창조하고 연결하고 소통하라』, 이수영 옮김, 삼천리, 2011.

그레이, 메리·시다스 수리, 『고스트워크 : 긱과 온디맨드 경제가 만드는 새로운 일의 탄생』, 신동숙 옮김, 한스미디어, 2019.

그린버그, 클레멘트, 「모더니즘 회화」, 조주연 옮김, 『예술과 문화』, 경성대학교 출판부, 2016.

라이트, 알렉스, 『분류의 역사』, 김익현·김지연 옮김, 디지털미디어리서치, 2010.

랑시에르, 자크, 『감성의 분할 : 미학과 정치』, 오윤성 옮김, 도서출판b, 2008.

로젠블랏, 알렉스, 『우버 혁명 : 공유 경제 플랫폼이 변화시키는 노동의 법칙』, 신소영 옮김, 유엑스리뷰, 2019.

로트만, 유리, 『기호계 : 문화연구와 문화기호학』, 김수환 옮김, 문학과지성사, 2008.

매클루언, 마셜, 『미디어의 이해 : 인간의 확장』, 김상호 옮김, 커뮤니케이션북스, 2011.

모어, 토마스, 『유토피아』, 김남우 옮김, 문예출판사, 2011.

무어, 제이슨 W., 『생명의 그물 속 자본주의 : 자본의 축적과 세계생태론』, 김효진 옮김, 갈무리, 2020.

바르트, 롤랑, 「저자의 죽음」, 『텍스트의 즐거움』, W. 테런스 고든 엮음, 김희영 옮김, 동문선, 2002.

바우만, 지그문트, 『유동하는 공포』, 함규진 옮김, 산책자, 2009.

바우웬스, 미셸·바실리스 코스타키스, 『네트워크 사회와 협력 경제를 위한 미래 시나리오』, 윤자형·황규환 옮김, 갈무리, 2018.

바커, 제이슨, 『알랭 바디우 비판적 입문』, 염인수 옮김, 이후, 2009.

베라르디 '비포', 프랑코, 『미래 이후』, 강서진 옮김, 도서출판 난장, 2013.

벤야민, 발터, 『기술적 복제시대의 예술작품』, 심철민 옮김, 도서출판b, 2017.

_____, 「사진의 작은 역사(1931)」, 『발터 벤야민, 사진에 대하여』, 에스터 레슬리 엮음, 김정아 옮김, 위즈덤하우스, 2018.

_____, 「역사의 개념에 대하여」, 『역사의 개념에 대하여 / 폭력비판을 위하여 / 초현실주의 외』, 최성만 옮김, 길, 2012.

부리요, 니콜라, 『포스트프로덕션 : 시나리오로서의 문화, 예술은 세상을 어떻게 재프로그램 하는가』, 정연심·손부경 옮김, 그레파이트 온 핑크, 2016.

브라이도티, 로지, 『포스트휴먼』, 이경란 옮김, 아카넷, 2015.

소포클레스, 『오이디푸스 왕』, 황문수 옮김, 범우사, 2002.

스탠딩, 가이, 『불로소득 자본주의 : 부패한 자본은 어떻게 민주주의를 파괴하는가』, 김병순 옮김, 여문책, 2019.

엘루, 자크, 『기술의 역사』, 박광덕 옮김, 한울, 1996.

이글턴, 테리, 『유물론 : 니체, 마르크스, 비트겐슈타인, 프로이트의 신체적 유물론』, 전대호 옮김, 갈마바람, 2018.

키틀러, 프리드리히, 『기록시스템 1800·1900』, 윤원화 옮김, 문학동네, 2015.

타타르키비츠, W., 『미학의 기본개념사』, 손효주 옮김, 미진사, 1992.

펜로즈, 로저, 『황제의 새 마음 : 컴퓨터, 마음, 물리 법칙에 관하여』 상·하, 박승우 옮김, 이화여대출판문화원, 1996.

포어, 프랭클린 , 『생각을 빼앗긴 세계 : 거대 테크 기업들은 어떻게 우리의 생각을 조종하는가』, 이승연·박상현 옮김, 반비, 2019.

푸코, 미셸, 『미셸 푸코의 문학 비평』, 김현 엮음, 문학과지성사, 1994.

_____, 『헤테로토피아』, 이상길 옮김, 문학과지성사, 2014.

피셔, 마크, 『자본주의 리얼리즘 : 대안은 없는가』, 박진철 옮김, 리시올, 2018.

해러웨이, 도나, 『해러웨이 선언문 : 인간과 동물과 사이보그에 관한 전복적 사유』, 황희선 옮김, 책세상, 2019.

해밀턴, 클라이브, 『인류세』, 정서진 옮김, 이상북스, 2018.

외국어 자료

"2019 Verbier Art Summit Reflections and Findings", *Verbier Art Summit*, 2019. 2.

"About L'internationale Online", *L'internationale Online*, 2020년 12월 14일 접속, www.internationaleonline.org/about/.

Anderson, Christian Ulrik, Geoff Cox, Georgios Papadopoulos, "Postdigital Research", *Post-Digital Research* 3(1), 2014, p. 5.

Barrat, James, *Our Final Invention : Artificial Intelligence and the End of the Human Era*, New York : Thomas Dunne, 2013.

Derrida, Jacques, "Archive Fever : A Freudian Impression", tr. Eric Prenowitz, *Diacritics* 25(2), summer, 1995.

Gibson, William, "God's little toys : Confessions of a cut and paste artist", *Wired* 13(7), July, 2005.

Gielen, Pascal, "The Art of Democracy", *The Murmuring of the Artistic Multitude : Global Art, Politics and Post-Fordism*, Amsterdam : Valiz, 2015.

Hunter, Dan and Gregory Lastowka, "Amateur-to-amateur", *William and Mary Law Review* 46(3), 2004.

ICOM, *Standing Committee for Museum Definition, Prospects and Potentials*, ICOM, 2019.

Kittler, Friedrich, *Gramophone, Film, Typewriter*, tr. Geoffrey Winthrop-Young and Michael Wutz, Stanford, Calif. : Stanford University Press, 1999. [프리드리히 키틀러, 『축음기, 영화, 타자기』, 유현주・김남시 옮김, 문학과지성사, 2019.]

Lyapustina, Polina, "Lithuanian Contemporary Opera Wins Venice Biennale's 2019 Golden Lion", *Opera Wire*, 2019년 5월 11일 수정, 2020년 12월 18일 접속, https://operawire.com/lithuanian-contemporary-opera-wins-venice-biennales-2019-golden-lion/.

Muñoz-Alonso, Lorena, "Venice Goes Crazy for Anne Imhof's Bleak S&M-Flavored German Pavilion", *Artnet*, 2017년 5월 11일 수정, 2020년 12월 15일 접속, https://news.artnet.com/art-world/venice-german-pavilion-anne-imhof-faust-957185.

The P2P Foundation, *Commons Transition and P2P : a primer*, Transnational Institute, 2017.